设计美学

主 编　李晨阳

副主编　屈 峰　杨宏鹏

　　　　林雅莉　陈顺和

清华大学出版社

北 京

内 容 简 介

　　本书从初学者角度出发，通过完善的知识体系、合理的逻辑结构、通俗易懂的语言表述、丰富实用的图片案例，重点突出、层次鲜明地介绍了设计美学的发展历程、理论内涵和知识要点。全书共分为七章，内容包括中西方传统美学思想与设计、现代设计的理论化建构与实践、设计审美要素、设计美学案例、中国民间艺术的设计美、设计美学发展趋势。读者可以跟随本书的讲解，较为全面、深入地学习设计美学知识。本书既可作为本科院校设计学、艺术学以及园林等专业学生系统学习用书，又可作为研究生程度学生、艺术设计从业者以及文化艺术领域爱好者的参考用书。

图书在版编目（CIP）数据

设计美学 / 李晨阳主编. —北京：清华大学出版社，2022.11（2025.1 重印）
ISBN 978-7-302-61667-2

Ⅰ. ①设… Ⅱ. ①李… Ⅲ. ①设计－艺术美学 Ⅳ.①J06

中国版本图书馆 CIP 数据核字（2022）第 145057 号

责任编辑：邓　艳
封面设计：刘　超
版式设计：文森时代
责任校对：马军令
责任印制：沈　露

出版发行：清华大学出版社
　　　　网　　址：https://www.tup.com.cn，https://www.wqxuetang.com
　　　　地　　址：北京清华大学学研大厦 A 座　　　　邮　　编：100084
　　　　社 总 机：010-83470000　　　　　　　　　　邮　　购：010-62786544
　　　　投稿与读者服务：010-62776969，c-service@tup.tsinghua.edu.cn
　　　　质量反馈：010-62772015，zhiliang@tup.tsinghua.edu.cn
印 装 者：三河市龙大印装有限公司
经　　销：全国新华书店
开　　本：185mm×260mm　　　印　　张：12.5　　　字　　数：306 千字
版　　次：2022 年 12 月第 1 版　　　　　　　　印　　次：2025 年 1 月第 4 次印刷
定　　价：58.00 元

产品编号：093465-02

序

　　李晨阳把自己主编的《设计美学》一书发给我看，我感到又惊又喜。知道她这些年一直在做这一课题的教学与研究，但没想到她和她的团队做得这么快又做得这么好。

　　晨阳于 2006 年跟随我读艺术学硕士，2009 年毕业后一直在福州任教，虽相距甚远，但通信的便利给了我们时常联系的自由。寒暑假返乡时，晨阳常回来见我，这些年在教学科研上的一些想法也常讲给我听。知晓她教学与科研并重，主持完成了多项省部级课题；以"设计美学"课程参赛，先后 4 次获得校、省级教学竞赛奖项，并被授予福建省"青年教坛新秀"等荣誉称号；发表了 10 多篇论文，在艺术美学领域的学术积累日渐丰富。看着她脚踏实地地坚持，一步一个脚印地努力，我甚感欣慰。

　　2018 年年底，晨阳自闽返汴，邀我录制"设计美学"课程视频，并和我讲起，计划整理从教以来的思路与经验，针对学生情况编写一部配套教材。2019 年"设计美学"课程视频完成录制并上线使用，2020 年年底立项福建省线上线下混合式一流课程。《设计美学》也成为教学团队省级一流课程的创新性教材。晨阳与"设计美学"教学团队一步步走来，所愿皆付诸行动，今年梦想成真顺利成书，足见他们下了很大功夫，值得肯定，也值得祝贺。

　　一部教材的编撰，基本上应符合逻辑性、全面性、前瞻性、实验性等几个方面的要求。晨阳带领的教学团队编撰的《设计美学》比较完美地达到了上述要求。

　　本教材内容丰富，涉及面广。先围绕中华民族元典时代的美学思想与设计进行讨论，再系统梳理、借鉴外国传统美学思想与设计；以历史发展为脉络，选取有代表性的器物、设计品以及不同的设计门类进行分析，并将优秀的民间艺术设计经验融入其中。本教材既讲授中外美学思想以及从古至今的中西设计实例，又简要介绍了设计美学领域的前沿发展；既重视元典时期美学思想的挖掘与阐释，又注重对设计实践的指导，同时旁涉艺术设计的不同行业。从大的逻辑框架看，本教材涵盖了设计美学的本体论（哲学性的理论问题）、历史论（西方+中国传统工艺美学）、当代论（科学技术、时尚学等在美学中的表现）。这里既有古今中外设计美学思想发展史，又有经典的艺术设计案例分析，视野开阔，指导性强，相信对读者艺术设计与审美能力的提升将大有裨益。

　　从文化角度看，设计的终极目标指向人，追问人以何种方式栖居于世界。从中国古代的庄子到现代西方哲学家海德格尔与荷尔德林，先贤们都认为人应该诗意地栖居在大地上。我们设计符合目的性与规律性的物，但终极指向是设计艺术化、审美化的人生。本教材的

课题设计以纵向专题的形式，尝试将设计与美学思想的演变结合起来，把美学问题置于设计实践与历史文化之中。努力探寻设计的民族品格与文化成因，用民族的思维与话语，用广大民间艺术的智慧结晶，启蒙、引导艺术设计的学生从文化与美学走向设计。这是一个很高的要求和起点。

从本教材的学术宗旨可以看出，"设计美学"课程的最终目的在于经由知识抵达智慧、通过方法手段指向对人生的终极关怀。这一目的定位体现了很高的精神站位，也体现了其思想深度和哲学高度。

《设计美学》是晨阳公开出版的最初的教学科研成果，起点很高，未来可期。祝贺该书出版的同时，也期待她继续努力，做更多的事情，并祝愿做出更多更好的成果。

河南大学 胡山林
2022 年 4 月于古城开封

前　　言

随着社会文明程度不断提升，作为文化价值和审美观念重要取向的设计发展趋势，成为设计师所关注的重大问题。设计发展不仅是一个有关未来的话题，也是一个有关过去的有意义的回顾，它建立在我们对过去的反思和对未来的憧憬之上。在现代设计发展了一个多世纪后，以物质实体为主要特征的设计已被注入更多的精神和文化内涵，设计领域开始探讨设计的民族化、个性化语言，设计情感以及复合型的人文关怀，并且不断丰富和充实上述内涵。在生态化、数字化、仿真化的时代，设计在表达方式、结构内容、知识体系和实践过程等方面的变化也已经是我们可感知和可探索的内容。

当艺术成为一种生活方式时，社会对设计师的要求也越来越高。他们除了要具备造型的基本技能和创造性的头脑，还应该是了解技术进步、把握时代脉搏、紧随时代潮流、具有饱满情感的人，对社会的责任感和职业道德感也被认为是设计师应该具备的重要素质。人们逐渐认识到，设计不仅仅是提供一件有用的物品，它还提供一种思维方式，提供一种代表着时代、文化、民族以及生活质量的表达系统。这就更需要设计师对过去、现在和未来有一个较清晰和深刻的把握。

经济发展到一定程度，作为文化重要组成部分的艺术，同样会作为国家发展的软实力受到重视。我国当代设计的发展得益于工业生产的兴起，以及现代设计教育体系的建立。从"中国制造"到"中国创造"，不能缺少设计的推动力。强调高度标准化和同质化的现代，人们发现虽然提高了生活质量，但是又感到失去了传统、过去和自我。于是，"越是民族的就越是世界的"，设计民族化意味着一个国家设计风格的成熟和成功，包含"中国元素"和"中国特色"的成功设计案例越来越多，为我国设计的未来提供了可借鉴的经验。

本教材共七章，兼顾中西设计美学历程、特征和代表性艺术门类分析，较为完整地涵盖了设计美学的知识体系和知识要点。第一章、第七章由李晨阳、杨宏鹏合编，绪论、第二章、第三章由李晨阳编写，第四章、第五章由李晨阳、林雅莉合编，第六章由李晨阳、屈峰合编。希望本教材能够为读者理解设计美学内涵，掌握设计美学基础知识和经典案例，体察设计美学的发展趋势，创造富有感染力和审美价值的设计作品提供切实帮助。本教材团队于 2019 年推出"设计美学"线上课程，书后附以课程线上平台二维码，以供读者参考学习。

教材编写过程中得到河南大学胡山林教授，福建农林大学陈顺和教授、丁铮教授以及

福建梅城荟古镇文化旅游开发有限公司陈秀斌经理的指导；三明学院谭晓娅老师、加拿大圣玛丽大学在读硕士王紫琪以及我院 20 级张林莹同学参与收集部分资料；在此致以诚挚的谢意！教材的出版得益于福建农林大学金山学院教材出版基金项目资助。教材使用的图片中，部分图片为编写团队拍摄，已取得授权，受客观条件所限，还有少量图片我们未曾找到版权所有者，请有关版权所有者与出版社联系，并提供证明材料，以便及时支付稿酬。艺海无涯，书囊无底，本书难免有疏漏之处，期待读者对本书提出宝贵意见。

编者

目　　录

绪　论

设计（design）一词起源于盎格鲁-撒克逊语，意为有目的的创作行为，指人类依照自己的要求改造客观世界、自觉进行创造性劳动的过程。设计既是物质形象的表达，也是精神的传达，包含两层含义：一是设计作品，比如，装饰图案、图画的形式构成，头脑中构想的计划、目的、意图，等等；二是设计过程，指为达到特定目的而产生企图，构想筹划，制作略图、模型等。既包含规划构思过程，又包含结构造型活动，即设计师有目标、有计划地进行技术性的创作与创意活动。

一、设计的本质

（一）关于设计

20世纪以来，在德国包豪斯学院的推动下，设计活动摆脱了手工艺传统，现代设计师逐步取代了以往承担设计任务的艺术家和建筑师，使设计成为一个独立的产业部门。艺术设计的领域不断扩大，由产品和环境（即实体和空间设计）扩展到服饰、包装、视觉传达和展示（即平面设计和多维设计）。[①]

每个时代的造物文化活动和设计都受特定时代的生产力和社会生活的制约，生产力的提高、科技的进步促进了设计的大发展。设计发展的历程中，有出于对功能和美学的追求而产生的工程技术的成就，如建筑中的穹顶。但更多时候，设计美学风格上的改变是由技术实现的。青铜冶炼技术的成熟使得易碎的早期陶制品被更替，陶瓷技术的发展使得兼具形式之美、材质之美和功能之美的瓷器问世，轻便且丰富了人们的各式生活用具，瓷器与丝绸技术的成熟使我国成为早期奢侈品出口大国。

科学技术进步、新材料的出现与环境状况的种种改变，扩大了设计师的选材范围，促进了设计方法和风格的改变；促使设计师依据新材料和先进工具，根据目标和任务，展开能动的思维活动，在已有技术文明基础上进行创造性活动。因此，设计作品呈现出每个时代技术发展的特征。如20世纪40年代，因航空工业的需要，发展了玻璃纤维增强塑料（俗称玻璃钢），从此出现了"复合材料"这一名称。技术与材料方面日新月异的发展，为家具制作等行业提供了更多的材料选择，家具设计各种风格样式的产生也得益于技术上的进步与建筑设计及其内在时尚性方面的需求，使20世纪呈现出系列经典家具的设计风格。

（二）设计是科技与艺术的融合

设计的萌芽可以追溯到旧石器时期。先民根据使用经验，运用所能掌握的工具，逐步改进合适的材料，并让那些打制或磨制的器具用起来更应手，抑或将兽骨或者石头串起来

① 徐恒醇. 设计美学概论[M]. 北京：北京大学出版社，2016：2.

作为饰品佩戴。随着人类的科技发展和生产力的提高，设计又走过了手工艺时期和工业化时期。不同时期的设计皆是人类将主观能动行为、科学技术、人文历史及审美情趣相融合，改变原有事物，使其变化、增益、更新、发展的创造性活动。

无论是科学技术新成果，还是人们对生活的时尚需求，均会第一时间呈现在设计之中，这是设计的时代性要求。同时，作为文明的一种记录形式，设计衔接着过去与现代，也预示着未来的发展趋势。设计是人类在自身所能获取的经验基础上，把创造新事物的活动推向前所未及的新境界的一种高级思维活动。

（三）设计的本质

设计具有四个方面的本质特征：其一，设计是有目的、有预见的行为；其二，设计是自觉的、合规律的活动；其三，设计对实践具有指向性和指导性；其四，设计是一种生产力。

关于设计的本质，李超德先生在其《设计美学》一书中进行的阐述，笔者很赞同。设计是人类创造的，远古先民打制石器时，设计已经萌芽。所谓创造，一般理解为人类按照一定的计划、目的、愿望、理想，通过实践制造出自然界无法直接提供的新的东西，也可以理解为是在认识现实的基础上实现对现实的超越。

物质的创造是人类最基本的创造活动。虽说设计问题的提出是大工业批量生产的产物，但自人类有了有意识的造物活动以后，人类就已经获得了设计所具有的某种意识和萌芽。因此，人在造物文化的创造过程中起到决定性作用。如果说人类全部灿烂的文化积累是由物质创造和精神创造两个方面的共同成果汇聚而成的，那么设计文化则是人类造物文化领域中一种特殊的物质创造。当然，这种物质创造的本身也折射出人类精神创造的光芒。因此，造物文化是在人类追求自由的生命活动中衍生出来的。

创造性充分体现在造物文化的每个环节之中。从古至今的造物文化成果，无论是质朴古拙的原始陶器，还是青铜时代的各种器皿，无论是奢靡华贵的装饰工艺，还是巧夺天工的传统建筑，皆是人类的创造性成果。造物文化的创造性特征是人类科学进步和技术进步的推动力。如果说审美是艺术创造的显著标志，那么设计则是人类科技进步与艺术相结合的物态化的物质创造。设计活动从诞生之日起，就伴随着人类意识的一次次觉醒和升华，并始终与时代的技术进步紧密联系在一起。

设计是掌握已知的科技发明和规律，根据需要进行重新组合、完善的过程。例如，正是由于不同时代完善和成熟的陶瓷烧制技术，才有了唐三彩绚丽多彩的艺术效果，宋瓷如玉一般的釉色与简洁优美的器型，元青花的素朴雅致，以及明代的斗彩、清代的粉彩等瓷器的不同审美风格。从彩陶文化到青铜器文化，从手工艺制作到工业化生产，那人面含鱼的彩陶盆，那古色斑斓的青铜器，那琳琅满目的历代工艺品，无不闪烁着时代精神的光芒。

设计的美主要包括三个部分：一是设计者的审美创造，即设计师对美的诠释；二是设计作品之美；三是接受者的审美共鸣。设计者对美的诠释各有取舍，作品之美千类万殊，设计作品又需接受受众的审美赏析。同时，设计的美又受到社会、文化、经济、市场、科技等诸多因素的影响。设计者在设计作品之前，必然心中有美，设计作品本身就是一座不会穷尽的美的矿藏，蕴含着文化的、形式的、想象的美。这些美能够直入人心，使人们深

深地感受到艺术美的魅力，使人们在美的形式和丰富的底蕴中得到享受。如果要给设计的美归类，那么它属于艺术美。

二、美感的本质

（一）美与美感

天下万物各美其美，五彩缤纷，千类万殊，美的分类因标准不同而不同。我们以有无人的主观参与为标准，把美极为抽象地概括为两类，即自然美与艺术美。我们熟知的大自然的美，如日月星辰、风云雷电、山川河流、草木虫鱼、浩瀚的沙漠、辽阔的草原、蔚蓝的天空、无边的大海、皑皑的雪山、初升的朝阳、灿烂的晚霞，诸如此类。大自然的景色美不胜收，令人赏心悦目；大自然的构造和形态变化万千，令人感到神秘。总之，大自然的优美抚慰人的心灵，大自然的壮美给人以震撼。

自然美之外是无处不在的艺术美，包括设计美。自然美没有人为的介入，一切都是自然的、原始的、本然的、天生的。而艺术美、设计美是人为的，即以人力创造的。既然是创造的，自然就加入了人的审美理想，加入了人自身的人生观和价值观。在这里，美表现得更集中、更纯粹、更典型、更容易被发现；换句话说，设计美是一个无边广阔的美学领域。

美是审美意象，而审美意象只能存在于审美活动中。审美活动是美与美感的统一。审美意象是从审美对象方面来表达审美活动，而美感是从审美主体方面来表达审美活动，美感不是认识，而是体验。美感的形成离不开审美对象，同时也受审美主体心境的影响。比如，一个人看到一朵花产生美的感觉，心情愉悦；若恰巧一位心情沮丧的人也看到这朵花，可能产生的就是"感时花溅泪"的情愫了。所以，美感的形成又不能单纯归因于审美对象。

美感是在广义的实用活动——劳动、日常生活和巫术活动中产生的。美感的起源可以一直追溯到"人猿相揖别"那个古老而又神秘的时期。人类最初的审美活动是跟实用活动即劳动和日常生活结合在一起的。原始人萌芽状态的美感比较明显地体现着社会功利内容。在工具、日常生活用具的制造和使用过程中，人类既实现了对于工具的实用需要，也积累了实用之外的形式美感。比如，逐渐打制或磨制更加光滑的石器、各式漂亮的石制饰品和更加合宜的兽皮衣物；早期的劳动号子、先民饱食之后的载歌载舞；等等。

美感是随着不断发展的人类审美实践——美的欣赏和创造，特别是艺术美的欣赏和创造而向前发展的。然而，审美实践还不是美感发展的最终根源。美感作为精神文化现象，作为社会意识的一种形式，最终根源在物质生活的生产方式里。严格意义上的美感，是包含着观念和情绪意义的形式感，即审美形式感。它已经脱离直接的社会功利目的，以致面对假想的感性形式，也能同面对现实事物一样产生情感的激发。人类审美意识的历史发展也反映在美感内容的日趋丰富和深化上。审美体验是与生命、与人生紧密相连的直接的经验，它是瞬间的直觉。陆机《文赋》中，"观古今于须臾，抚四海于一瞬"这句话就是在说想象的瞬间性。

（二）美感的本质

美感具有狭义和广义之分。狭义的美感，指的是审美主体对于当时当地客观存在的某一审美对象所产生的具体感受，即审美感受；广义的美感，又称审美意识，指的是审美主体反映美的各种意识形式，包括审美感受，以及在审美感受基础上形成的审美趣味、审美体验、审美理想、审美观念等所共同组成的意识系统。[①]

关于美感的本质，李泽厚先生提出"内在自然的人化，是我关于美感的总观点"的论述，所谓内在自然的人化，即感官的人化和情感的人化。探讨美感的本质，应当把审美对象、审美主体的个人审美能力和一定时代的社会审美意识这三者联系起来，做全面的考察。其中，审美主体的个人审美能力具有举足轻重的作用。

审美主体需要敏感的心灵，有超越日常的思想深度，即有一双发现日常生活之美的眼睛。这时候，在你眼里，"一花一世界"和"一树一菩提"就不再空洞无物，而是有丰富内涵的实实在在的美！正如法国著名雕塑家罗丹的名言：世界上不是缺少美，而是缺乏发现美的眼睛。只要具有发现美的眼睛，平凡的、普通的日常生活中就有无穷无尽的美。恰如李渔所说："若能实具一段闲情、一双慧眼，则过目之物尽在画图，入耳之声无非诗料。"也正如袁枚所说："鸟啼花落，皆与神通。人不能悟，付之飘风。"

叶朗先生在其《美学原理》一书中对美感综合描述了以下五点。一是无功利性，没有直接的实用功利的考虑。二是直觉性，美感是一种审美直觉。美感超理性，但超理性并不是反理性，在审美直觉中包含了理性的成分。三是创造性，创造性是美感的重要特性。因为美感的核心是生成一个意象世界，这个意象世界是"情"与"景"的契合，是不可重复的，具有唯一性和一次性。四是超越性，唐代美学家张彦远有十六个字："凝神遐想，妙悟自然，物我两忘，离形去智。"这十六个字可以看作对美感的超越性的很好的描述。美感的这种超越性是审美愉悦的重要根源。五是愉悦性，愉悦性是美感最明显的特性，是美感的综合效应或总体效应。从根本上说，美感的愉悦性来自美感的超越性。

美感的一个重要特性就是愉悦性，这是一种精神享受。美感是一种高级的精神愉悦，应该把它与生理快感加以区分，但也不用加以绝对化。人的美感主要依赖于视听这两种感官。除此之外，其他感官获得的快感，有时也可以渗透到美感当中，有时可以转化为美感或者加强美感。时间和空间的距离也有助于产生美感。

美感不等于一般的通过五官感觉得来的快感，但必须以感官的生理快感为基础。美感必须"赏心悦目""悦耳动听"，是由五官快感进而使精神需要获得满足而产生的那种愉悦。美感也不同于实用上的满足感，人们在物质利益方面所得到的满足也可以产生愉悦感，然而这并不是美感。

马克思十分重视美感的社会作用。马克思主义认为全部社会生活在本质上是实践的，实践是人类特有的认识和改造外部世界的物质的且感性的现实活动。这一活动规定着社会生活和人的本质，也必然最终规定着美和美感的本质。美感形成的根源既然是社会实践，它的产生与发展也就离不开人类社会实践的历史过程。

① 刘叔成，夏之放，楼昔勇，等. 美学基本原理[M]. 4 版. 上海：上海人民出版社，2010：183.

三、设计美学的内涵与外延

（一）设计美学内涵

广义的设计美学是从审美的角度认识设计、理解设计。狭义的设计美学仅指如何根据审美规律进行设计，从而创造出相应于产品使用价值的审美价值。设计美学是把美学原理运用到设计领域之中，探索设计美的来源、本质、规律、审美形态、体验、标准、活动、形式，以及设计中的一些具体技艺美等问题的学科。它与传统的美学学科不同，研究内容主要是物质领域的事物，是一种服务于市场经济的新兴的应用美学，是美学在物质信息传播领域里的一种应用，是设计文化的实践化，同时又是设计观念在美学上的哲学概括。简单地说，设计美学就是探讨设计美的本质、发展规律、原理和方法的学科。

梁梅老师在其《设计美学》一书中讲到，设计美学既不是设计历史，也不是设计艺术。设计美学基于设计的实物及其造型、色彩和装饰，但包含了哲学的内容和深度，体现了每个民族、每个时代所崇尚的生活方式及其秉承的价值观念。设计作为一种人造物，是人类的创造计划、创造行为、创造过程，以及创造的哲学、美学和文化的集中体现。设计美学是一个时期、一个民族审美观念的物化，我们从中可以了解这一时期、这一民族在美学上的趣味和追求。

本教材研究主要倾向：中外设计美学梳理；设计美学的发展历程；设计审美要素、设计美学案例、民间艺术与设计、设计美学的发展趋势等。人类的发展史也是人类的设计史，人类童年时期的打制磨制石器，诸子百家的哲学言论和各类著作中的美学思想，手工艺时期以及工业初期的设计发展，等等，这些均是现代设计发展的基础和前提。

研究设计美学不仅是在理论上探讨美学思想在各个时代和不同地区的体现，更多的是通过各个时代和地区的具体设计品，分析和理解那个时代和地区人们对物品的美学取向。例如，阐释孔子美学思想中的"尽善尽美"与"文质彬彬"；阐释《考工记》中"天时地气"与"材美工巧"；赏析秦砖汉瓦、明式家具的民族技艺之美；探讨自东汉中晚期，南方一带已烧成一种灰白胎质并施有青绿釉的青瓷器之后，历代瓷器的美学风格。

（二）设计美学外延

如今已经进入设计风格和形式的多元化时代，但作为生活用品，良好的功能是设计永恒不变的评价标准。美可以成为设计活动的一种结果，但不是设计的全部目的。随着产品的日渐丰富、人们生活水平的提高，人们对产品的消费由功能走向了审美，对部分产品的功能性需求降低到次要地位，而审美的需求上升到首要地位。人们在重视产品功能质量的同时，也非常看重产品的外观形式，甚至有时人们对外观形式的需要大大超过对功能的需要，这一变化成为促进消费的重要因素。

科学技术的进步对设计审美的影响，其实就是科技之美对于产品的加值。比如，备受当下年轻一代推崇的人工智能产品；亮相2021年春晚的跳舞机器牛，同年4月也亮相第四届数字中国建设峰会；巨型无人机、全息投影等。同时，时尚审美这种体验美学也应该成为当下设计美学的关注点，比如国潮风系列的服装。我们应把传统文化知识与民间艺术的

精华更多地融入设计美学教学，努力探寻设计的民族品格与文化成因。这有助于学生民族文化自信的培养，更有利于学习艺术设计的学生参与非遗的学习、保护、传承与创新。设计美学外延侧重用民族的思维与话语，用广大民间艺术的智慧结晶，启蒙、引导学习艺术设计的学生从文化与美学走向设计。

（三）设计美学研究对象

设计美学的研究分为三类。一是纵向地对设计美学史进行研究，把设计放入人类社会生活的历史发展中做动态研究，从历史长河中汲取设计美的规律。二是横向地对设计要素和原理进行分析，有助于进一步分析设计趋势、提高设计审美水平，进而起到指导设计实践活动的作用。设计美的要素包括形式美、材料美、技术美、功能美等方面的内容。三是研究设计美学教育，主要包括设计美学教育的内涵、途径、方法、实施等，对历史上的成功经验加以积累和发扬，推广设计美学的优秀理念。

设计的终极目标指向人，追问人以何种方式栖居于世界。从中国古代的庄子到现代西方哲学家海德格尔、荷尔德林，都认为人应该诗意地栖居在大地上。我们设计符合目的性与规律性的物品，但我们的终极指向是设计审美的人生。设计美学这门课程的最终目的，亦在于经由知识抵达智慧、通过方法和手段指向终极目的。设计美学是每一位设计从业者的必修课，设计者审美素养和创造力的提升，离不开自身人文价值观的确立和对审美规律的了解。英国前首相丘吉尔曾说："你能回望多远的过去，就能看到多远的未来。"设计从业者在设计的道路上走得有多远，很大程度上取决于对传统文化知识与美学知识的掌握有多深。深挖传统文化的根，只要根基牢固，未来发展方向就不会错。这有利于设计专业的学生在设计的道路上走得更远。

第一章　中国传统美学思想与设计

设计的本质即人类的一种有规划的造物活动，是人类为了特定的目的而进行的设想、计划，并通过各种方式表达出来的过程。造物活动是人类最基本的一种活动，是人的本质力量的显现；可以说，当人受某种需要的驱使而制作第一件工具时，设计便产生了。就此而言，中国制器造物的活动可谓历史悠久，就现有文献资料记载，早在 250 万年前重庆"巫山人"就有使用骨器的迹象。但造物活动背后所体现的设计美学思想的形成则要追溯到春秋时期。春秋时期是我国哲学、美学思想的发源时期，设计思想就是伴随着中国古代哲学的产生而出现的。彼时，社会制度的变革造成思想的空前解放，学术界出现了诸子并起、百家争鸣的局面。但翻看诸多先秦典籍，诸子的研究对象大都是哲学思辨、政治经济等方面的事物，很少有专门针对器物制造的主题论述，这与中国古代重道轻器的思想有莫大关系。然而，先秦诸子虽然没有系统地论述工艺造物，但从其著作论述中也可窥见散落于其中的设计思想和观点。此外，当时社会生产力有了极大提高，农业、手工业、商业也得到了较大发展。手工业生产规模持续扩大，生产种类不断增加，分工逐渐细化，手工艺人在生产的过程中积累了大量生产经验，产生了许多新的工艺规范和技术思想。我国第一部记述手工艺技术的专著《考工记》就诞生于这个时期。

第一节　《考工记》——最早的设计论著

《考工记》是我国现存最早的一部关于手工业工艺技术规范的专著，该书分为上下两卷，主要记述了先秦官营手工业各工种的制度和工艺规范，包括制车，冶金，制陶，建筑水利的规划，弓矢兵器、皮革护甲、礼器、乐器、饮器的制造等方面，可见其体系之庞大、内容之丰富。此书作者不详，成书年代也有较大争论，后世学者多考为春秋战国时期齐人所作。后因历经秦灭六国之战乱和焚书之灾，《考工记》一度散佚。直至西汉年间，河间献王刘德好古，在整理《周官》时，因《冬官》篇缺失，以千金购之不得，便取《考工记》补之，后《周官》改名为《周礼》，因而《考工记》亦有《周礼·冬官考工记》之称。由此，《考工记》得以跻身经书之列，身价倍增，受到诸多学问大家青睐，对其的注释和研究代不乏人。

《考工记》全书仅 7100 余字，但内容包罗万象，包含大量的器物制作技术、工艺过程、生产管理和营建制度以及丰富的科技与设计思想，同时涉及数学、天文、生物、物理和化学等自然科学知识，被誉为"先秦之百科全书"。因此，该书在中国科技史、工艺美术史和文化史上都占有重要的地位，其中保留的大量手工艺设计思想，对现代设计仍然有着十分重要的借鉴与引导作用。现对其所体现的设计美学思想及原则予以总结。

一、设计制度及工艺规范

《考工记》开篇即指出："国有六职，百工与居一焉。"这六职分别为王公、士大夫、百工、商旅、农夫和妇功。"百工"即对从事生产制造行业的工匠的统称，作为"六职"之一成为维系社会建设与运作的重要组成部分，其社会功能为"审曲面埶，以饬五材，以辨民器"。百工位列六职第三，充分说明了当时手工制造业的繁荣以及当权者对发展手工制造业的重视。《考工记》中的百工共涉及六大类 30 个工种（其中六种只剩下一个名目，后又衍生出一种，故现今为 25 种）。这六大类分别为"攻木之工"、"攻金之工"、"攻皮之工"、"设色之工"、"刮摩之工"和"搏埴之工"，其下还有更为精细的分工，这种细致的分工可以使人尽其能，有利于工匠技艺的专精。同时，《考工记》也强调技术协作，协作可突出群体的智慧和力量，提高生产效率，以此满足社会大批量生产的需要。这种生产制度不仅是当时制造业中先进的行之有效的管理思想，对我们现在的制造业也有深刻的影响。

此外，《考工记》十分强调标准化、模数化的设计规范，即使用准确而具体的数字对产品的大小、长短、重量、形状、形状的角度等方面进行规定，广泛运用于各项手工艺的制作生产和产品质量的检验等。如《考工记》"筑氏"篇中记载："筑氏为削。长尺博寸，合六而成规。欲新而无穷，敝尽而无恶。"即规定了制削的标准：削长一尺，宽一寸，六把削要恰好能围成一个正圆形，且削要锋利得永远像新的一样，即使锋锷磨损到头了，材质也依然如故，不见缺损。对矢、戈、戟、剑、车轮等器物的规定亦然。这是一种绝对的标准，力求排除人为因素的干扰，是一种极为理性、准确的方法，体现出相当的科学性。

二、设计的思想与方法

（一）制器尚象

《考工记》总叙中首先指出了设计的源头问题，即"知者创物，巧者述之，守之，世谓之工。百工之事，皆圣人之作也"。这里的圣人指的是有智慧且有创造才能的人，圣人与工匠的区别在于圣人创造器物，随后心思灵敏且技术高明的人加以传承，世代遵循，就成了专门的工匠。需要说明的是，圣人制器是通过"尚象"这一方法进行的。《周易·系辞上》中记载："《易》有圣人之道四焉：以言者尚其辞，以动者尚其变，以制器者尚其象，以卜筮者尚其占。"明确说明了这一点。而"象"的取得首先应"观象"，即"仰则观象于天，俯则观法于地，观鸟兽之文与地之宜，近取诸身，远取诸物。"需要注意的是，这里出现的几个"象"并不都是同一个意思。"观象于天"之"象"指的是自然界的表象，而由"观象"获得之"象"即为"制器尚象"之"象"，这里的"象"指的是卦象。也就是说，圣人创物，首先要从对自然界事物的俯仰观察中通过理性思维获得规律性的认识，继而通过去粗取精、去伪存真的抽象获得卦象，再通过卦象制作器物。这在一定程度上反映了古人已经意识到在创造过程中抽象思维的重要作用。

（二）天时地气材美工巧

《考工记》总叙部分提出："天有时，地有气，材有美，工有巧，合此四者，然后可以为良。"此种观念作为总领性的设计原则贯穿《考工记》全文。书中对这四种因素有明确的解释：

橘逾淮而北为枳，鹳鹆不逾济，貉逾汶则死，此地气然也。郑之刀，宋之斤，鲁之削，吴粤之剑，迁乎其地而弗能为良，地气然也。燕之角，荆之干，妢胡之笴，吴粤之金锡，此材之美者也。天有时以生，有时以杀；草木有时以生，有时以死；石有时以泐；水有时以凝，有时以泽；此天时也。

由此可知，天时主要体现在万物不断变化的态势上，地气则包括地理、地质、生态环境等多种自然地理因素。同时因为天时地气的不同，就有了各地不同美质的材料，这就要求工匠主动体认材料之美，合理利用材料性能。工巧则体现出对工匠技艺的要求，需要说明的是，工巧要建立在协调"天时地气材美"的基础之上，如《考工记》"弓人"篇中说："弓人为弓。取六材必以其时，六材既聚，巧者和之。"制弓的原材料为干、角、筋、胶、丝、漆六种，采用六种原材料都得适时，即"冬析干而春液角，夏治筋，秋合三材，寒奠体，冰析灂。冬析干则易，春液角则合，夏治筋则不烦，秋合三材则合，寒奠体则张不流，冰析灂则审环，春被弦则一年之事。"明确提出了要根据季节的不同制作弓箭的不同部位，再配以工匠精湛的技巧，才能制成优良的弓。"和"体现了一种辩证色彩，只有将各种因素辩证统一，使主观因素与客观因素完美结合、相得益彰，方能成良器。

综观一部《考工记》，对于每一种器物的设计都体现出天人合一的精神。工匠们在尊重自然、认识自然规律的前提下"制天命而用之"，且不论在材料的选择上还是在制作工艺上，要求都十分严格，可以说，"天时地气材美工巧"这一条设计原则是贯穿全书的。

三、设计的动机与目的

《考工记》作为齐国官书，其有关制器的内容不可避免地要满足统治阶级的需要。在当时的历史大环境下，群雄竞逐，各诸侯国求强图存，战乱频繁。因此，该书中对军用器械的记录占了相当大的篇幅，且从器物的选材、制作到最终质量的检验都有着极为详细且严格的标准，这与齐国强兵称霸的政治目标有着直接关系。因而，对于这类器物的制作，实用性必须作为第一因素考虑。如《考工记》"弓人"篇中弓的制作就考虑到不同使用者的性格特点："凡为弓，各因其君之躬志虑血气。丰肉而短，宽缓以荼，若是者为之危弓，危弓为之安矢。骨直以立，忿埶以奔，若是者为之安弓，安弓为之危矢。其人安，其弓安，其矢安，则莫能以速中，且不深。其人危，其弓危，其矢危，则莫能以愿中。"对于意念宽缓的人要替他制作强劲急疾的弓，而对于刚毅果敢的人则要替他制作柔软的弓，这里也体现了以人为本的设计理念。

此外，《考工记》作为齐国的官书，同时又被纳入儒家经典《周礼》之中，因此在满足功能需要的同时，也不可避免地被打上鲜明的礼制色彩，其造物思想遵循着严明的以礼

定制、尊礼用器的礼器制度。《考工记》中有许多篇章是言礼的，主要集中于《玉人》和《匠人营国》两篇。如"玉人"篇中，玉器就因身份、用途的不同而有不同的制作标准："镇圭尺有二寸，天子守之。命圭九寸，谓之桓圭，公守之。命圭七寸，谓之信圭，侯守之。……圭璧五寸，以祀日月星辰。璧琮九寸，诸侯以飨天子。谷圭七寸，天子以聘女。"对玉器制作与使用的详细规定和严格要求显示出浓厚的封建等级观念，在这里，玉器作为一种礼器，其制作的目标更多的是追求象征功能而非实用功能。

通过以上对《考工记》设计美学思想的分析可以看出，该书不仅体现了中国古代工匠的造物智慧，同时也彰显了蕴含其中的中国传统造物精神。该书的问世开启了我国古代关于器物制作与研究著作的先河，其中记载的手工艺技术规范，包蕴的设计美学思想，不仅在当时对造物设计有着重要的指导意义，同时对当代设计而言也是不可多得的思想遗产和文化财富。

第二节　儒家思想与设计理念

以孔孟为代表的儒家美学是中国古典美学的重要组成部分，同时作为中国两千多年以来的主流意识形态，对后世的艺术审美走向有着巨大而长远的影响。因此，研究儒家美学对研究古代设计美学具有十分重要的意义。

一、礼乐合一

先秦时期礼乐制度盛行，西周更有"礼乐治国"一说，加之孔子对周礼的推崇，使得礼乐文化渗透在社会生活的各个领域，其中自然涵盖了设计。因此，先秦设计美学的发展同当时礼乐文化的发展是不可分割的，它对当时及后世的审美追求都产生了深远影响。

最早的礼乐活动存在于原始先民的巫术礼仪活动中，其目的是获得巫术效应以祈求神灵的赐福与保佑，因而最初只是一种信仰的表达，只是后来逐渐被统治阶级利用，慢慢地附着了政治色彩。西周建国后，周王室为了扩大文化影响，制定了严格的礼乐制度并扩大了礼仪的范围，如结婚、丧葬、宴请等社会生活的各个方面都有着复杂的礼仪规定，并制定相应的音乐予以配合。孔子极力推崇周礼，要求要用周礼约束人的行为，使人能够恪守宗法制度及尊卑秩序，并以此作为外在的行为规范。针对西周末期礼崩乐坏的局面，孔子重提礼乐合一，但与西周礼乐所不同的是，孔子倡导的礼乐更注重内在精神，即"仁"。"人而不仁，如礼何？人而不仁，如乐何？"[①]所谓仁者爱人，这是一种内在的道德标准，人们通过对这种成为仁人君子的理想人格的不懈追求，不断修养自身并付诸外在礼仪的行为规范，这样由个人推及社会，便有利于社会的和谐。

《荀子·乐论》中指出礼乐文化的作用："且乐也者，和之不可变者也；礼也者，理

① 杨伯峻. 论语译注[M]. 北京：中华书局，1980：24.

之不可易者也。乐合同，礼别异，礼乐之统，管乎人心矣。"①所谓"礼别异"，即通过礼来区分君臣、上下、父子、兄弟、男女、长幼之间的等级秩序；所谓"乐合同"，就是运用音乐、诗歌、舞蹈等艺术来调和人们因为礼的等级森严造成的感情隔阂与疏离。这样礼乐相互配合，融入社会生活的方方面面，且由于礼乐往往通过在礼仪中配以相应的器物来体现，如服饰、建筑、礼器等，因此对当时的设计实践产生了深远的影响。《论语·卫灵公》中记载："颜渊问为邦。子曰：'行夏之时，乘殷之辂，服周之冕，乐则《韶》《舞》。'"②这里殷之辂、周之冕与乐之《韶》《舞》都涉及设计。孔子主张，要乘坐殷商时木制的大车，因为它符合为政要俭的要求。同时在祭祀时要戴周朝的礼帽，因为其"虽华而不为靡，虽费而不及奢"。至于乐则《韶》《舞》，则是孔子曾称赞《韶》乐"尽善尽美"。音乐的演奏需配以相应的舞蹈，因此这里不仅涉及乐器的设计，也与舞者的服装和手持的道具有关。这样，孔子有关"礼"的言论就有了和器物设计相关的重要意义。具体说来，就是器物设计以"礼"为规范，器物的形制、材质、纹饰、色彩等都由礼仪制度决定。总体看来，儒家的造物设计理想主要是为了维护宗法制度和社会秩序，器物的制作和使用都表现出宗法观念和礼制精神。

二、中和之美

在礼乐制度的基础上，儒家进一步提出美善、文质的关系范畴，主张美善统一、文质彬彬，虽然该关系的提出不是专门针对造物设计的，但这种观念却融入当时的造物设计中，并对后世的造物设计产生了深远影响。从设计美学的角度看，主要表现为主张形式与功能的统一。

《论语·八佾》中记载："子谓《韶》：'尽美矣，又尽善也。'谓《武》：'尽美矣，未尽善也。'"韶乐之所以给孔子以"三月不知肉味"的深刻美感，原因就在于孔子认为它不仅符合外在形式美的要求，同时又符合内在的道德要求，其实就是符合孔子所谓的"仁"的要求。在论及文质关系中，孔子进一步强调了这一点。《论语·雍也》云："质胜文则野，文胜质则史，文质彬彬，然后君子。"这里谈的是人的修养问题。《说文解字》中对"文"的解释为："文，错画也，象交文。"③其原意为交错的线条，后衍生为"文饰"，其内涵广博，可指语言的文辞之美，如《左传》中记载："仲尼曰：'《志》有之：言以足志，文以足言。不言，谁知其志？言之无文，行而不远。晋为伯，郑入陈，非文辞不为功。慎辞哉！'"④同时"文"亦可指礼乐制度，如朱熹在《论语集注》中就指出："道之显者谓之文，盖礼乐制度之谓。"意指"道"表现于外在的礼仪制度以及合乎礼制的装饰等。概而言之，如对"文"作广义上的理解即为一切事物的外部形式美。对于"质"，《说文解字》中解释为"以物相赘"，有抵押之意，包含了某种价值观念，后引申为事物的本质或素朴、质朴之义。总体看来，"文"与"质"这一相互对立的观念，前者更侧重于事

① 王先谦. 荀子集解[M]. 北京：中华书局，1988：452.

② 杨伯峻. 论语译注[M]. 北京：中华书局，1980：164.

③ 许慎. 说文解字注[M]. 段玉裁，注. 上海：上海古籍出版社，1988：425.

④ 杨伯峻. 春秋左传注[M]. 北京：中华书局，2009：1106.

物的外部形式美，后者则更侧重于事物的内在本质美。孔子则提出"文质彬彬"的主张，认为一个人如果缺乏文饰就会变得粗野，而单有文饰而缺乏内在的道德品质又会显得虚浮，只有做到文与质的统一，才能成为君子。

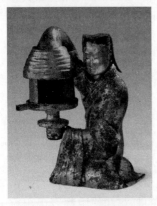

图 1-1　西汉长信宫灯

孔子对美善、文质关系的强调实则体现了其以"中和"为美的审美标准，这也是儒家审美理想的集中表现。"和"是指事物的多样统一或对立统一，是矛盾各方统一的实现；"中"则是处理事物矛盾的一种正确原则和方法，是实现这种统一的途径与标准。二者水乳交融、浑然一体。①这种审美取向体现在设计上，就是要求器物的设计要有整体意识，不过分强调设计中的某一方面，并且要做到形式与内容统一、实用性与装饰性并重。以汉代的长信宫灯（图 1-1）为例。其外表通体鎏金，造型舒展优美，呈现的是一名宫女端坐持灯的形象。由头部、身躯、手臂、灯座、灯盘、灯罩等部分组成。工匠在设计与制作中充分考虑到之后清洗的方便，将每个部分分别铸造再做组装，这样各部分就可以拆卸清洗。同时，宫女体臂中空，右手袖为烟道，可以使烟尘顺着右臂直接落入体内，以保持室内清洁。同时灯盘可转动，灯罩可开合，并且可以左右调节，以控制光照的方向和强弱。整个宫灯设计精巧、造型优美，又具有极强的实用价值，充分体现了中和之美的审美理想。

第三节　道家思想与设计理念

道家思想以老庄哲学思想为代表，是中国传统文化的重要组成部分。徐复观将道家之"道"视为最高艺术精神，张岱年将"道"视为中国古代哲学的最高范畴，叶朗则把道家作为中国美学的源头。由此可见，道家思想在我国传统文化中具有十分重要的地位和影响，同时也以其独特的思维方式影响着古往今来的造物观与设计观。

一、顺应自然、返璞归真的造物思想

老子哲学思想的核心即"道"，这一范畴对中国文化史、思想史、哲学史和美学史的影响都颇为深远。"道"本义为道路，亦可指言说、道理。作为哲学范畴的"道"有两层含义：一是指天道，即万物运行的规律；二是指人道，即社会中各种人伦关系法则。孔孟儒家侧重于对后者的阐释，而老庄道家则更关注对前者的论述，讲求顺应自然，追求人与自然的统一。

老子认为，"道"是宇宙万物的终极真理，是天地万物产生的根源，即所谓"道生一，一生二，二生三，三生万物"。由此老子便将"道"提升到了哲学本体论的高度来进行探

① 彭吉象. 艺术学概论[M]. 4 版. 北京：北京大学出版社，2015：376.

讨。同时，"道"又是"有"与"无"的统一，即所谓"无，名天地之始；有，名万物之母"。道存在于天地万物形成之前的"无"中，又主宰并化生万物。因此，道并不是虚无缥缈、不可把握的，而是在万事万物中、在宇宙自然中都有所体现。将这一观点引入造物设计中讨论，便不可避免地要谈到"道"与"器"二者的关系。"器"专指人工创制的器物，《周易》解释为："形而上者谓之道，形而下者谓之器。"即鲜明地指出二者之间本体与现象的关系；又说"制器尚象"，即器物的制作要以卦象为依据，而卦象则是对天地进行俯仰观察继而进行规律性总结的结果，这点在上节已有所论述，都是在说明道与器的关系问题，即器是道的显现，道为器的本原。《道德经》（又称《老子》）中对此也有明确的说明，老子称："朴散则为器。""朴"之原意为没有经过雕琢的原木，引申为素朴之义。同时，"朴"又指"道"的无名状态，即"道常无名，朴"。因此，"朴"即"道"本身，其分散后聚合为器，故为器之本原。

　　因此，器物的设计与制作都要遵循"道"，也就是要遵循自然运行的规律。老子曰："人法地，地法天，天法道，道法自然。"其最终追求的是一种人与自然、人与社会和谐统一的审美境界。这种观点的由来是有迹可循的，中国古代经济以自给自足的农耕经济为主体，因此古人十分依赖自然环境，认为人是自然环境的一部分，与自然密不可分，即"天人合一"。宗白华指出："中国人由农业进于文化，对于大自然是'不隔'的，是父子亲和的关系，没有奴役自然的态度。中国人对他的用具（石器、铜器），不只是用来控制自然，以图生存，他更希望能在每件用品里面，表现出对自然的敬爱，把大自然里启示着的和谐、秩序，它内部的音乐、诗，表现在具体而微的器皿中。一个鼎要能表象天地人。"[①]故而，当中国人回归自然，沉醉于自然时，会感到怡然自得，正如庄子所说："独与天地精神往来。"

二、虚静的创造精神与造物的最高境界

　　庄子更为关注实现对道的观照后所达到的绝对自由境界，对"自由"的讨论是庄子美学的核心。庄子认为，"道"是最高的、绝对的美，实现对"道"的观照就能得到"至美至乐"。《田子方》中记载了一段老子与孔子的对话：

　　老聃曰："吾游心于物之初。"……孔子曰："请问游是。"老聃曰："夫得是，至美至乐也。得至美而游乎至乐，谓之至人。"

　　"游心于物之初"即游心于"道"，由此便可得到"至美至乐"，而要达到"游"的境界，则需成为"至人"。庄子对此有所解释："至人无己，神人无功，圣人无名。"意为观道者内心需排除一切利害考虑，如生死、贫富、贵贱、得失等种种计较，庄子将这种心理状态概括为"心斋""坐忘"。"虚者，心斋也。"意为空虚的心境，这种观点是对老子"涤除玄鉴"命题的继承和发扬。只有摆脱利害观念的束缚，才能达到高度自由的境界，实现对"道"的观照。

　　这种观点无论对审美观照还是对审美创造来说都具有十分重要的意义。对于造物来

① 宗白华. 宗白华全集：第 2 卷[M]. 合肥：安徽教育出版社，1996：412-413.

说，如果创造者不能从利害关系中超脱出来，其创造力就会受到束缚。在《庄子·达生》篇，庄子记载了一个"梓庆削木为鐻"的故事。梓庆雕刻的鐻使"见者惊犹鬼神"，其原因就在于他在制鐻时"斋以静心""不敢怀庆赏爵禄""不敢怀非誉巧拙"，以此到第七天的时候，就"辄然忘吾有四枝形体也"，这就是通过保持空明的心境而达到了忘我的境地。随后他深入山林以观天性，以自己澄明的心胸去观察自然事物，回归自然本质，造物时便能顺应自然规律，这就是其所谓的"以天合天"的境界，也就是梓庆制鐻巧夺天工之所在。

此外，庄子还谈到他对于技法与技巧的理解。庄子认为最高的技艺是"道"的表现，这点在《庄子·养生主》所记载的"庖丁解牛"的故事中有详细的描述。庖丁从开始解牛时的"所见无非全牛者"到三年之后的"未尝见全牛也"，再到而今的"以神遇而不以目视，官知止而神欲行"的游刃有余的状态，已达到高度自由的境界，即"道"的境界。其原因就在于经过长期实践经验的积累，他已深刻掌握牛的身体构造特点与解牛的规律，正是"依乎天理""因其固然"，技艺已达到精熟的地步。此外，《庄子》中还记载了许多工匠和手艺人的故事，如轮扁斫轮、佝偻承蜩、津人操舟、工倕之巧等，这些手艺人的技艺能达到近乎"道"的境界都是因为他们经过长期的实践，能够把握并顺应自然规律，合乎自然之道。这些故事虽然不是专门针对设计而言的，但其中对设计的要求是一致的，即要求造物设计必须遵循自然规律，同时也强调了在设计创作中保持"虚静"的心理状态以及对技艺进行锤炼的重要性，并提出制器造物的最高目标即"入道"。

三、以人为本设计思想的体现

《道德经》第二十五章写道："故道大，天大，地大，人亦大。域中有四大，而人居其一焉。人法地，地法天，天法道，道法自然。"庄子也主张"天地与我并生，而万物与我为一"。既然道以自身独立自在为法则，那么，作为最终由道生成，最终"法道"的人，也就完全应该以自然、自由独立的方式去生存，这充分体现了老子的人本主义观点。

《道德经》第八十一章写道："天之道，利而不害；圣人之道，为而不争。"意为既然天存在的宗旨是成就世上万物而非损害世上万物，那么人存在的宗旨也应是为整个人类利益和幸福而合作。从《道德经》的结束语也可以看出老子论天最终是为了论人。老子的哲学思想为人类提供了广阔的生存空间，并为人性的自由寻找到一条终极出路。老子探讨自然之道、宇宙生成的终极目的是促使人类更好地生存,那么，作为人类活动、为人类创造产品的艺术设计当然必须以人为中心，以人为本。设计是人的设计，设计的主体是人，器物的使用者和设计者也是人，因此人是设计的出发点和衡量尺度。不管设计师是站在艺术的角度还是其他科学的角度，人永远都是中心。从这个意义上来说，设计人性化和人性化设计的出现，完全是设计的本质要求使然，绝非设计师追逐风格的结果。随着技术进步和社会的发展，艺术设计的法则和规律会不断变化，但"以人为本"不会变，也不能变。

四、朴素的辩证思维

老子的思想体系中存在着博大精深的辩证观内容。在《道德经》中，老子集中论述了道与器、体与用、有与无、常变与虚静等辩证关系，其中间接地阐释了许多造物设计的观点，成为古代设计注重简朴美、适用美的理想法则。

《道德经》第十一章记载："三十辐共一毂，当其无，有车之用。埏埴以为器，当其无，有器之用。凿户牖以为室，当其无，有室之用。故有之以为利，无之以为用。"老子通过造车、制器、筑屋等设计案例来对"有"与"无"这对范畴进行论述，进而深刻地指出了一个设计的辩证法——"有之以为利，无之以为用"。"有"与"无"是辩证统一的关系，二者相互矛盾而又相互依存，所谓"有无相生"，车轮、陶器、房屋之所以能够为人所用，是因为它们的内部是中空的。"有"是承认了事物的客观存在，"无"是指出了事物的使用价值，"有"是"实"，"无"是"虚"，事物因"实"而存在，因"虚"而彰显价值，而后者发挥着决定性作用。这里老子强调的是"无"的作用，其目的最终仍是指向其顺应自然、无为而治的观点。

同时，这一观点也让我们深刻地思考设计究竟是在设计什么的问题。老子这段话告诉我们，设计产品，产品本身只是手段，而不是目的，其目的是"用"，即功能。对于艺术品而言，可以不讲实用和功能，只讲造型和审美；但对于设计产品而言，一定要考虑它的"用"，不能忘了设计的目的或者初心，这其实是发人深省的。许多从事设计的人，到了一定程度，往往就走上了所谓"为设计而设计"的道路；但需要指出的是，虽然设计需要美学、艺术的指导，但设计毕竟不同于纯艺术，它属于实用艺术，最终仍要以实用功能为基础，发挥其为人所用的社会价值。

第四节　明清之际的思想整合与设计实证

一、明清时期的思想整合

明清之际的思想要追溯至宋明时期，宋代以后，中国全面进入平民社会，宋明时期的许多思想，已包含了近代化的种子。宋明儒学内部已经蕴含着近代意义上的启蒙思想，而理学的兴盛引发了心学的兴起，心学虽未否认当时社会的名教纲常，但心学的思想系统内部已经孕育着启蒙的因素，成为现代哲学的发源地，由此也开启了明清之际的思想解放。因此，明清之际思想发展的一个重要原因就是社会变革催生了思想的活跃与繁荣。但是这种因素又是不可控的，因为过于依赖社会的变迁，一旦外部环境稍有改变，这种所谓的"活跃度"便立时下降。历史学家傅衣凌在《明清社会经济变迁论》中以"中国历史既早熟而又未成熟"的论断[①]，详细剖析了明清时期各阶层的社会构成和利益诉求以及经济的变迁对

① 傅衣凌. 从中国历史的早熟性论明清时代[J]. 史学集刊，1982（1）：30-36.

整个中国社会的影响。

在思想领域，与"早熟而又未成熟"的经济社会结构相匹配的，就是"有变而又未剧变"的思想文化生态。自明代中叶以后，学术界、思想界涌现了一批具有反叛精神的杰出思想家，他们主张从儒家"重农抑商"的传统思想束缚中解放出来，同时也追求人的个性解放，力图树立新的道德观念。以李贽、王夫之等为代表的思想家们掀起了具有反传统和启蒙意义的"晚明思潮"。李贽提出了"绝假纯真"的"童心说"，他以孔孟传统儒学的"异端"自居，对封建社会的男尊女卑、重农抑商、社会腐败、贪官污吏大加痛斥批判，主张"革故鼎新"，反对思想禁锢，将矛头直指封建礼教和整个正统思想，推动了明清之际的思想解放。除李贽之外，黄宗羲提出的"天下为主，君为客"说、顾炎武提出的"以天下之权，寄天下之人"以及王夫之对"孤秦陋宋"的批判可以算得上这一时期的代表思想。总体来说，明清之际的民主思想批判地继承了儒家思想，冲击了旧儒学的正统地位，它反映了资本主义萌芽时代的要求，具有初步的民主色彩，是近代民主思想的先声。

二、明清时期的设计艺术

明清时期，中西文化的碰撞日频，美洲涌入，外国传教士携西方科技来华；资本主义的萌发以及与之相适应的新文化和科学的产生，推进了工艺、农业、手工业的繁荣，此时的商品经济和市场得以快速发展并趋于繁荣，设计艺术在这一时期也得到了跨越式的发展。但到了清朝中期，中国逐渐失去原有的领先地位，落后于西方资本主义国家。受到近代西方文化的影响，明清设计在自身特定的历史背景和社会环境下发生演变，传统与西方的双重渗透使得设计艺术呈现出由传统向现代转型的特征。

（一）明清陶瓷设计

明清时期是中国陶瓷艺术发展的黄金时期。其瓷器成就表现为两个重大突破：一是造型设计上的突破；二是装饰设计上的突破，设计出了斗彩、五彩和其他釉色的瓷器。明代是青花瓷设计最辉煌的时期，明代青花分官窑和民窑两大类别，服务对象不同，设计风格迥异。这一时期成就最高的当数彩瓷，包括斗彩、五彩、素三彩，其独特的艺术成就表现在釉色的水墨效果和分色的差异上。例如，明青花瓷瓶（图1-2）的造型十分优雅，质地细腻，清新动人。

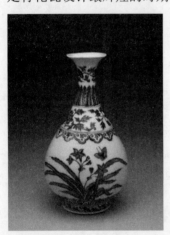

图1-2　明青花瓷瓶

到了清代，色釉瓷除了白釉还出现了红釉、蓝釉、黄釉、青釉等，相比之前的色彩更加绚丽、活泼，其纯度和光泽度也超出以往任何时代的瓷器。同时期出现的彩瓷还包括"珐琅彩"和"粉彩"。"珐琅彩"诞生于康熙晚期，它的制作工艺是将铜胎上的珐琅画转移到瓷胎上，同时还引进国外的珐琅材料和技艺，成为当时皇家宫廷御器（图1-3）。"粉彩"是在珐琅彩的启发下设计创造的，既流传民间又盛行于宫廷，为清代彩瓷中最受欢迎的品种。

(二)明清园林设计

明清时期的园林设计继承了前代的章法并发扬光大,其审美形式和内容紧跟时代的步伐,在历史的发展变迁中诠释着绚烂的文化底蕴和内涵,散发出独特的艺术文化魅力。明代计成的论著《园冶》更彰显着这一时期园林设计理论与实践的高度发展。明清园林设计讲究人与自然的和谐统一,具体体现为中国古建筑和景观规划美学的主导思想——"天人合一"的观念,其独特的氛围营造给人一种别具意味的艺术之美、意境之美。

明清园林从类型上看主要分为皇家园林和私家园林两种。皇家园林在"普天之下莫非王土"礼制思想的作用下形成了"园中园"的建筑格局,在组景设计上不乏效仿江南小院、宗教寺

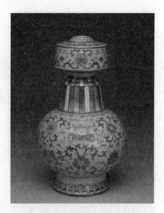

图1-3 康熙珐琅彩瓷

观甚至西洋景观的情形。建筑布局上强调明确的中轴对称关系或主次分明的多重轴线关系。例如,颐和园(图1-4、图1-5)以佛香阁建筑及其主轴线控制全景,彰显了"皇权至上"的思想。目前我国保存下来的皇家园林,如北京北海、颐和园、承德避暑山庄、故宫乾隆花园等,都可以称为这一时期皇家园林的代表。

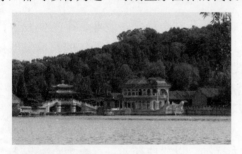
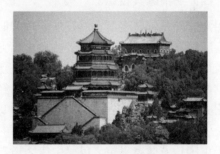

图1-4 颐和园(一) 图1-5 颐和园(二)

私家园林以江南地区的园林艺术为代表,其设计上多追求空间艺术的变化,风格素雅精巧,以满足人们的审美需求,其构建意义在于追求个人的文化意趣。比较著名的私家园林有苏州拙政园(图1-6、图1-7)、留园,扬州个园、寄啸山庄,无锡寄畅园,上海豫园,杭州郭庄,等等。其中,苏州园林在设计上更注重园林山水画意境的构建;扬州园林更多地采用叠山置石的手段,因地制宜,将自然山水的价值发挥到最大,在设计上则综合了南北造园的艺术手法,形成了所谓"北雄南秀"皆备的特殊风格。

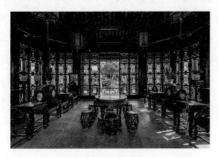
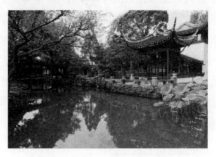

图1-6 苏州拙政园(一) 图1-7 苏州拙政园(二)

（三）明清服饰设计

图 1-8　清末长袍马褂

明代服饰以汉族服饰为主体，其衣冠沿袭唐代形制，并刻意追求高雅堂皇之感。明太祖即位后便"诏复衣冠如唐制"，废除了元代的服饰制度，确立明代服饰制度。明朝上至帝王下至文武百官，其形制等级、穿着礼仪相当繁缛。明代女装服饰可以算得上中国古典服饰的精华，凤冠霞帔作为这一时期贵族女装的代表，其艳丽的色彩及丰富的装饰将这一时期服饰的设计风格表现得淋漓尽致。

清朝服饰以满族服饰为主流。顺治九年（1652 年）颁行《服色肩舆永例》，废除了汉族的冠冕服饰，并以暴力手段推行剃发易服政策。这一时期最典型的服装就是长袍马褂（图 1-8），它也成为后人论及清代服饰最先想到的典型式样。另外，清朝服饰设计在官服装饰上和皇族服装上也有别于明代，如龙袍、"凤穿牡丹"与"玉堂富贵"等。

（四）明清家具设计

明清时期是中国古典家具发展的顶峰时期。明代社会稳定，农业、手工业发达，在这种社会环境下，工匠获得了更多的自由，尤其是明代中后期，商品经济的快速发展拓宽了商品流通渠道，全国各大城市、城镇经济迅速兴起，尤以江南与南海地区最为显著。在当时，这两地是家具的重要产地，这与商品经济的发展有着直接的联系。

明式家具（图 1-9）的最高设计原则，既不是"制具尚用"，也不是"唯美主义"，而是一种充满关怀的人文精神。这种精神根植于中国传统儒家思想，以"中庸之道"为标准，以"曲径通幽"的方式追求"修身养性"的终极目标。

图 1-9　明式家具

从设计的艺术风格和特点上看，明式家具材美工精、典雅简朴，以其结构上的合理化与造型上的艺术化，充分展示出简洁、明快、质朴的艺术风貌。它将雅与俗融为一体，雅而致用，俗不伤雅，达到美学、力学、功用三者的完美统一，成为中国古代家具风格的集大成者。

明式家具设计的风格具有如下三个特点。第一，尺度适宜，比例匀称。如明代著名戏曲作家、养生学家高濂的《遵生八笺》指出："默坐凝神运用，须要坐椅宽舒，可以盘足后靠。椅制，后高扣坐，身作荷叶状者为靠脑。前作伏手，上作托颏……"[①]这充分体现了功能和形式的高度统一。第二，以线为主，富于弹性。明式家具在造型风格上讲究线条美，注重家具外部轮廓的线条变化。通过点、线、面之间不同比例的搭配组合，形成不同风格变化的几何形断面，以达到鲜明的装饰效果。第三，善于提炼，精于取舍。主要通过木纹、雕刻、镶嵌等装饰手法来体现。

① 高濂. 遵生八笺[M]. 成都：巴蜀书社，1992：336.

　　清代在家具设计（图 1-10）上沿袭了明式家具的风格，但在装饰方面又明显超越明代，兼具中、外、东、西的形式意味。清初一反明初的质朴风格，而靡然向奢，乃至以俭为鄙。随着满汉文化的融合以及中西文化交流的影响，清朝康熙年间的家具风格更加注重形式的奇巧，材质做工更加细腻，崇尚华丽气派。这一时期特别重视雕琢器物，家具设计格外注重对形式美的追求，在质地、造型、色彩和视觉效果上精益求精。在装饰方面，为了追求富丽豪华，充分利用多种装饰材料，将雕刻、镶嵌、描

图 1-10　精美的清式家具

绘等多种工艺美术手段结合起来，彰显家具的富丽华贵与形式之美。

☆ 思考与讨论

1. 分析《考工记》中论述了哪些设计美学思想。
2. 中国古代的器物中还有哪些体现了孔子重"礼"的思想观念？
3. 思考明清家具设计的艺术风格及特点。
4. 本章论述的中国传统美学思想对现代设计实践有哪些启发？

第二章　西方传统美学思想与设计

西方历史的复杂性和民族文化的多样性不能用简单的纵向论述涵盖。如今的世界已不再仅用地理坐标为尺度划分东、西方，而是着眼于文化类型的综合划分：以欧洲为主，外加属于希腊罗马文化体系的北美国家、地区，被归入"西方"；亚洲、非洲、拉丁美洲便归于"东方"范畴。西方古典设计在美学上的追求在古希腊时期已经有了成果，希腊人在其辉煌的庙宇建筑中把柱—梁体系发展到了完美的程度。在建设容纳更多人口的大城市的过程中，罗马人将拱窿结构的建筑方法发展至巅峰。以对人体的表现为主的雕刻艺术线条流畅、形象生动。瓶饰绘画、大规模的壁画和马赛克艺术开拓了形象艺术的视野。在西方思想中，这一时期艺术哲学及文学因完美性而获得了"古典"这一称号。①

第一节　古希腊、古罗马美学思想与设计

"美观"一直是西方古代设计非常重要的评价标准。"比例"在西方古典设计美学中至关重要，理解了"比例"就等于理解了和谐、适度，理解了恰当的细部和秩序等体现在建筑和物品设计上的美学要素。在以古希腊和古罗马为代表的古典建筑和其他设计中，各个部件之间比例、对称与和谐是形成设计之美最重要的方式。古代希腊、罗马雕刻的成功在于古典时期的人们把众神想象为人的形象，而正因为这样，他们才能在大理石上把众神表现得如此生动。

西方古典建筑艺术是植根于古希腊文化的建筑艺术，经过古罗马、文艺复兴、新古典主义时期一直延续到现代，是几乎贯穿西方整个文明世界的共同的建筑形式和语言。文艺复兴后期，设计出现了追求纯粹装饰效果的倾向。由于封建贵族及城市新兴资产阶级追求奢侈生活的需求与倡导，这种过分强调装饰的倾向畸形地发展，从而促进了手工艺与艺术的分离。这种风气经过 17 世纪的所谓"巴洛克"风格的影响，在 18 世纪法国宫廷的"洛可可"风格样式的装饰中达到了登峰造极的地步。盔甲和弩弓上刻有极其复杂的花纹，建筑师热衷于拱形曲线和烦琐花草纹装饰，家具瓷盘和金银器上的纹饰更为繁缛。这种所谓的贵族风范和趣味一直延续到机械时代的到来。②

一、古希腊美学思想

古希腊美学思想发源于公元前 6 世纪，极盛于公元前 5 世纪到公元前 4 世纪，即柏拉

① 弗莱明，马里安. 艺术与观念[M]. 宋协立，译. 北京：北京大学出版社，2008：25.
② 李超德. 设计美学[M]. 合肥：安徽美术出版社，2009：45.

图和亚里士多德时代。它是与古希腊社会经济基础和一般文化环境密切联系着的。流传下来的古希腊文化主要是奴隶主文化，他们靠奴隶劳动，所以有从事文化活动的"自由"。在公元前 5 世纪前后，古希腊的音乐、建筑、绘画、雕刻等艺术都很繁荣，特别是雕刻，它发展到欧洲后来一直没有赶上的高峰。由此可见，古希腊美学理论是有丰富的文艺实践做基础的。毕达哥拉斯学派、赫拉克利特、苏格拉底、柏拉图、亚里士多德等提出了他们对美和美的事物的看法。

（一）毕达哥拉斯学派

毕达哥拉斯学派盛行于公元前 6 世纪。他们都是些数学家、天文学家和物理学家。当时希腊哲学的主要研究对象还是自然现象，毕达哥拉斯学派以及稍后的赫拉克利特主要是从自然科学观点去看美学问题的。他们认为美就是和谐。他们首先从数学和声学的角度去研究音乐节奏的和谐，进而推广到建筑、雕刻等其他艺术，探求什么样的数量、比例才会产生美的效果，得出了一些经验性的规范。比如，在欧洲有长久影响的"黄金分割"，有时他们也认为圆球形最美。这些偏重形式的探讨是后来美学中形式主义的萌芽。毕达哥拉斯学派中带有神秘主义色彩的客观唯心主义的和形式主义的美学思想对柏拉图、普洛丁（新柏拉图主义）以及文艺复兴时代钻研形式技巧的艺术家们都产生了深刻的影响。[①]

（二）赫拉克利特

西方早期哲学中朴素唯物主义和辩证观点的典型代表人物是赫拉克利特（约公元前540—前470年）。毕达哥拉斯学派侧重对立的和谐，赫拉克利特则侧重对立的斗争。他说的很明确："差异的东西相会合，从不同的因素产生最美的和谐，一切都起于斗争。"侧重和谐就是侧重平衡和静止，侧重斗争就是侧重变动和发展，所以毕达哥拉斯学派把数量关系加以绝对化和固定化，而赫拉克利特则强调世界的不断变动和更新。[②]他认为一切都在变动中，其名言"人不能两次踏进同一条河流"虽然是一个哲学观点，对于美学却有重大意义：美不能是绝对永恒的东西。赫拉克利特说过的"比起人来，最美的猴子也还是丑的"这句话是对美的标准相对性的一句最简短、最形象化的说明。

（三）苏格拉底

苏格拉底（公元前 469—前 399 年）在西方哲学中产生过深刻的影响，被誉为"一位先知般的哲学家"。关于他的美学观点，主要的文献是他的门徒色诺芬的《回忆录》。苏格拉底主要从社会科学的角度看美学问题，用社会科学解释美学。苏格拉底认为，每件物品适用时才是美的。如果黄金盾牌不适用，而粪筐做得很顺手，那么相比之下黄金盾牌也是丑的，而粪筐却是美的。苏格拉底衡量美的标准就是效用，有用就美，无用就不美。从效用出发，苏格拉底引出美的相对性。所谓"相对"就是依存于效用，是有所对待的；例如，盾从防御看是美的，矛则从射击的敏捷和力量看是美的。所以一件东西是美是丑，要看它的效用；效用好坏，又要看使用者的立场。因此，美不完全由事物本身所决定，其实也与人相关。

① 朱光潜. 西方美学史[M]. 北京：商务印书馆，2011：34-36.
② 朱光潜. 西方美学史[M]. 北京：商务印书馆，2011：37.

毕达哥拉斯学派把美看成在数量比例上的和谐，而和谐则源于对立的统一。从数量比例观点出发，他们找出了一些美的形式因素，如完整、比例对称、节奏等。数的概念经过绝对化，美仿佛就只在形式。苏格拉底的美学观与毕达哥拉斯学派的美学观不同，他从后者的宇宙论观点转向了人类学观点，把对于人的效用放在首位。除对形式美的肯定之外，他认为美也寓于心灵的表现中，提出了美的精神性内容，把美与人联系得更为紧密。苏格拉底是早期希腊美学思想转变的关键，他把注意的中心由自然界转到社会，把美学转变为社会科学的一个组成部分。苏格拉底以实用为美的思想是由当时社会生产力发展水平决定的。

（四）柏拉图

柏拉图（公元前 427—前 347 年）出身于雅典的贵族阶级，父母两系都可以溯源到雅典过去的国王或执政者。他早年受过很好的教育，特别是在文学和数学方面。在西方近代两大文艺运动中，柏拉图都起到了不小的作用，一个是文艺复兴运动，另一个是浪漫主义运动。他第一次把美和艺术纳入哲学体系。柏拉图认为，"心灵的优美与身体的优美和谐一致，融成一个整体"是人最美的境界，达到均衡、合度的和谐是社会美的典范，是一种理想国。公元前 5 世纪后半叶是希腊艺术发展的高峰期。希腊人把平衡、清晰和简朴这些艺术特点作为一切优秀艺术作品的标准。正如柏拉图在《理想国》中所说："风格之美，以及和谐、典雅和优美的节奏都必须建立在简朴的基础之上——我是说，要达到上述境界，必须有一颗真正简朴、崇高和富有条理的心。"

（五）亚里士多德

亚里士多德（公元前 384—前 322 年）是欧洲美学思想的奠基人。最早的希腊哲学家们如毕达哥拉斯学派和赫拉克利特等从自然科学的观点看美学问题，到了苏格拉底和柏拉图，才转而从人文社会科学观点看美学问题。亚里士多德可以说是在自然科学较发达的基础上，达到了自然科学观点和人文社会科学观点的统一。他是古希腊美学思想的集大成者，不但是苏格拉底和柏拉图的直接继承者，而且也受到早期毕达哥拉斯学派以及唯物主义者赫拉克利特和德谟克利特的影响。在希腊文艺已达到高峰而转趋衰落的时代，他用科学的方法替希腊文艺的辉煌成就做了精细的分析和扼要的总结，因而写成了两部有科学系统的关于美学思想的专著：《诗学》和《修辞学》。[①] 除这两部专著以外，他在他的许多著作如《形而上学》《物理学》《伦理学》《政治学》等书中，都谈到一些重要的美学问题，提出了他的独到见解。他的这些理论著作在后来的欧洲文艺思想界具有"法典"的权威，作为探讨希腊文艺辉煌成就的钥匙而一直产生着影响。

亚里士多德美学思想的哲学基础是"四因说"。他认为任何事物都有质料因、形式因、动力因和目的因这四种原因。亚里士多德论诗与其他艺术时经常着重强调有机整体的观念，这个观念也是亚里士多德美学思想里最基本的思想。和谐的概念是建立在有机整体的概念上的：各部分的安排遵循大小比例和秩序，形成融贯的整体，才能体现出和谐。亚里士多德将秩序、均匀和确定性看作美的事物之所以美的关键。事物的内在逻辑本身就要求以有

① 朱光潜. 西方美学史[M]. 北京：商务印书馆，2011：72.

机整体的形式来表现，这是内容与形式统一原则的一个最基本的意义。

古希腊人把美看作比例与和谐。德国 18 世纪著名美学家莱辛认为，"在古希腊人看来，美是造型艺术的最高法律。这个论点既然建立了，必然的结论就是：凡是为造型艺术所能追求的其他东西，如果和美不相容，就需让路给美；如果和美相容，也至少须服从美。"这种以形式为中心、渗透着科学精神的古典美学思想，此后成为一种观念，不断规范、引导着西方艺术家、设计师的艺术与设计创作。[①]

希腊人所了解的"艺术"（tekhne）和我们所了解的"艺术"不同。凡是可通过对专门知识的学习而完成的工作都叫"艺术"，音乐、图画、诗歌之类是"艺术"，手工业、农业、医药、骑射、烹饪之类也是"艺术"，我们只把"艺术"限于前一类事物，至于后一类事物我们则称为"手艺""技艺"或"技巧"，希腊人却不做这种区分。这个历史事实说明，希腊人离艺术起源时代不远，还表现出所谓"美的艺术"和"应用艺术"或手工艺的密切关系。但还有一个历史事实，在古希腊时代雕刻、图画之类的艺术，和手工业、农业等生产劳动一样，都是由奴隶和劳苦的平民去做的，奴隶主和贵族是不屑于做这种事的。他们对于"艺术"的鄙视，很像过去中国封建阶级对于"匠"的鄙视。在古希腊，"艺术家"就是"手艺人"或"匠人"，地位是卑微的。[②]

二、古希腊设计

古希腊神话反映了人本主义的世界观，这种世界观包含一个重要美学观点：人体是最美的。人体所呈现出来的比例、对称的美一直是古希腊雕塑重点表达的内容，也同样被用在建筑和日用品的设计上。就设计而言，古希腊人创造了凝聚他们才华和审美理想的"神庙建筑"和享誉世界的"希腊陶瓶"。

（一）帕特农神庙

古希腊的建筑功能比较单一，主要就是神庙的建造。神庙是基于伦理和政治之间的神话，为满足城邦的神祇祭祀需求而建造的公共建筑。神庙建筑是古希腊人将实用功能、宗教信仰、审美趣味及其艺术才华完美结合的典范。人们通常把古希腊建筑中的柱子、额材和檐部的形式、比例及其互相结合所形成的程式法则称为"柱式"，这是古希腊最重要的建筑语言。其建筑特点是柱廊形式。最主要的希腊柱式有三种：多立克柱式、爱奥尼柱式和科林斯柱式（图 2-1）。

帕特农神庙属于多立克柱式（图 2-2），多立克柱式凹槽结构的制作目的有两个方面。一是它是对一种视觉幻象的纠正。处于直接光线的照射下，一排没有凹槽的柱子就会给人平板的视觉印象，而凹槽在各种强度的光线照射下都将出现层叠阴影，这样就会保持柱子的圆形形象。二是出于审美的需要，略微隆起的表面相比平面更容易让人得到视觉上的愉悦感，这些雅致的富有曲线美的凹槽呈现一种美的视觉形象。[③]柱身上的凹槽可以在视觉上

① 胡守海. 设计美学原理[M]. 合肥：合肥工业大学出版社，2011：114-115.

② 朱光潜. 西方美学史[M]. 北京：商务印书馆，2011：50.

③ 弗莱明，马里安. 艺术与观念[M]. 宋协立，译. 北京：北京大学出版社，2008：33.

强调柱子的圆度，光滑的大理石反射的耀眼光线经过凹槽粗糙不平的表面时亮度减弱，让人看起来不太刺眼。在呈垂直线性特征的构件上又增添了视觉上的节奏感，引导人们的视线延伸至柱顶楣构的雕刻部分。

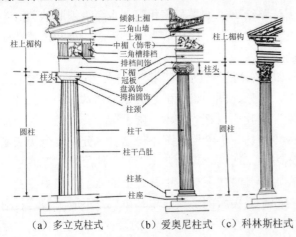

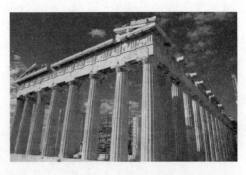

（a）多立克柱式　　（b）爱奥尼柱式　（c）科林斯柱式

图 2-1　三种柱式　　　　　　　　　　图 2-2　帕特农神庙

通过美国一比一复制的帕特农神庙（图 2-3），能看到在帕特农神庙朴素柱式的建筑中，在柱头上边横梁上有一条浮雕的装饰带，与简洁的柱式形成对比，具有装饰美以及整体感

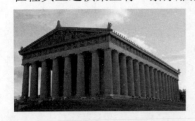

图 2-3　美国田纳西州帕特农神庙

的美学效果。帕特农神庙在当时作为一座雄伟的供奉雅典娜神像的建筑及人民的纪念大殿矗立着，它标志着伯里克利时代"简洁之美"理想的完成。在它的几何结构中，诸如空间的间隔、形式的重复、空间的连续，以及对距离的处理等视觉要素，全部体现了人们对视觉的把握和对理性的领悟。它各个部分无与伦比的和谐比例关系和审慎的平衡，使之至今仍然是人类智慧的不朽成就之一。

爱奥尼柱式比多立克柱式细而高，并带有装饰细部的柱基，柱头上的一对盘涡是这种柱式最明显的标志。

公元前 5 世纪，科林斯柱式进入了希腊建筑风格（图 2-4、图 2-5）。它实际上是爱奥尼柱式的一个变体，两者各个部位都相似。该柱式较高，更像树的形象，最大的特点是柱头上围着一圈儿毛茛叶的装饰，其风格也由爱奥尼柱式的秀美转为豪华富丽，成为最具装饰性的柱式，在古希腊之后的古典建筑中被广泛采用。

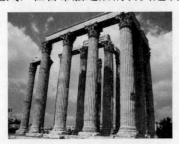

图 2-4　宙斯神庙（一）　　　　　　图 2-5　宙斯神庙（二）

以建筑为代表的古典风格的设计，在古希腊时代以有节制的装饰体现其在美学上的单纯风格，装饰主要在结构的节点上，以起到柔化节点并实现整体的视觉效果的作用。黄金分割比例是古典设计中经常遵循的方法，用以实现视觉上最为恰当的美感。黄金分割比例由欧几里得在几何学中证明，被称为"神圣比例"，常常被运用在建筑的基地分配和室内空间的分割上。黄金分割使以几何和数学为基础的理性判断完全替代了直接的感性审美经验，用数字来代替美。

（二）希腊陶瓶

"希腊陶瓶"这个术语通常指在大约公元前 900 年至前 300 年古希腊制造的陶器。陶器作为古希腊最重要的艺术形式之一，因丰富的绘画题材，成为我们了解古希腊民风民俗最好的媒介之一。陶瓶是为了实现汲水、漱洗等特定功能而设计的，大部分实用的家居陶瓶虽然朴素，但都是器形、技术、附属装饰以及人物形象装饰的完美结合。陶瓶尺寸都是根据其功能及与人体之间的关系而定的，其魔力在于器形、人物主题以及技术和装饰赋予作品的意义。希腊陶瓶图案表现的主要是人们对真实生活的崇尚，他们认为只要模仿自然就能够控制自然，并且他们将这种情感以故事绘画的手法表现出来。这是一种对现实的模仿。在希腊陶器文化中，陶瓶不仅仅是实用的器皿，同时也是艺术品。造型艺术和功用具有较一致的多样性和实用性，有长颈瓶、阔口缸、大腹罐、双耳高脚杯、球状酒罐等多种造型样式（图 2-6、图 2-7）。

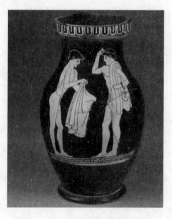

图 2-6　古希腊时期陶酒坛　　　　图 2-7　古希腊时期陶瓷

陶瓶装饰先是从黑绘发展到了红绘，公元前 476 年—公元前 450 年，红绘瓶画在复杂的叙事场景中表现空间感的局限性变得日益明显。使用白色化妆土装饰表面的做法变得越来越普遍（白底彩绘）。古希腊画师一直在追求表现自然状态的真实感。无论是黑绘时期人物的"侧面正身"形象：为了表现躯干的对称性，所以身体是正面的，而头是侧着的，因为这样可以体现出鼻子的真实高度；还是后来者居上的红绘：修正了黑绘画法的不足，出现了不同角度的人物形象；直到白底彩绘焦点透视法的运用。所有这些都体现了古希腊画师对"再现真实景象"的绘画艺术的追求。这种模仿自然、再现对象的态度和方式成为古希腊美术的基本特点。

图 2-8　古希腊时期陶瓮残片

古希腊社会推崇身体之美，因此十分重视体能与体型的训练。卢浮宫内收藏的一尊双耳瓮（图 2-8）虽然已经残缺不全，却还能看到两个运动员手持"哑铃"训练的场景。这种对于躯体健美的信仰，在古希腊的雕像中被完美地体现了出来。

三、古罗马美学思想与设计

从文化发展的角度看，古罗马是古希腊的继承者。古罗马作为人类历史上最强大的奴隶制国家以及西方文明最重要的源头之一，其手工艺设计的发达与繁荣也是有目共睹的。古罗马时期长久统治西方的崇拜古典的风气兴起，无论是在创作方面还是在理论方面，古罗马人都把古希腊的成就看作不可逾越的高峰。古罗马文艺是古希腊文艺的传承。古罗马人以实用的态度汲取古希腊的文明成就，他们理性地看待生活和艺术，提倡实用，反对虚饰；提倡雄伟，反对纤细；提倡崇高，反对纤弱。古罗马银器是与古希腊陶瓶齐名的设计物。

（一）古罗马银器

古罗马的手工艺设计继承、借鉴其他民族、其他文明的成就与经验。秉承的实用主义哲学使其对异族的文明采取宽容的、兼收并蓄的态度。银器的造型在一定程度上反映出古罗马人对实用性的注重，如银碗、银钵造型多为大口、曲壁、窄底以及宽大的把手，既便于端用、安置，又便于提携、倾倒，同时其造型在端丽大方中又富于细微的变化。但作为奢华生活的体现以及特权阶层身份的象征，古罗马银器的设计不可避免地仍具有华贵富丽的装饰特点以及附庸风雅的贵族审美情趣。神话故事是古罗马时期银器上最常选取的题材，此外，世俗生活、鸟兽花草也是常见的表现对象（图 2-9、图 2-10）。

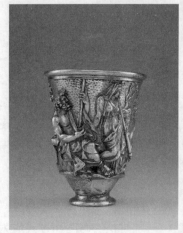

图 2-9　古罗马银杯及局部展平图

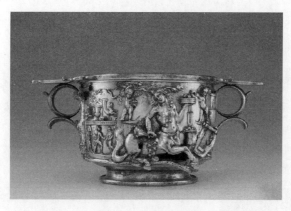

图 2-10　古罗马银器

古罗马银器上的浮雕装饰大多以捶打方式获得。由于白银质地较柔软，具有良好的延展性，故通过敲打、锻造即可展现各种写实的人物形象与动植物花纹，轮廓清晰，体块饱满。但是也因为捶打造成了银板内部出现高低不平的情况，因而此类器物内侧往往会再加一层平整的银板，从而形成夹层，完成后加以镀金，成品精美无比。这些银器奢华、精致、细腻、宏大，其表面装饰所具有的栩栩如生、纤毫毕现的特点，与当时工匠精湛的技艺是密不可分的。

（二）万神庙的建筑美学

古罗马最为人所称道的是其建筑设计和城市规划设计。古罗马城市规划中选址、分区布局、街道和建筑的方位定向均与神学相关。与古希腊建筑相比，古罗马建筑更注重结构。古罗马建筑在内部空间上取得了巨大的成就，尤其是通过拱券和穹顶极大地扩展了围合式封闭的室内空间。在古罗马建筑中柱式的首要作用是装饰，所以最细腻美观的科林斯柱式运用得最普遍。

古希腊的建筑一般都建在自然之中，大多是开放性的，与自然融为一体。对于古希腊人来说，空间是一种无形的空穹，但古罗马人却认识到构建三维空间的可能性，三维空间随之出现并成为有意义的形式。建筑主体造型的价值逐渐被视觉上的愉悦感所取代。古罗马万神庙封闭的圆形内部空间的声响与光线交织在一起（图 2-11），使得万神庙圆形的内部空间成为古代罗马建筑遗存中最具象征意义的空间。古罗马万神庙是古代遗留的而且保存最好的独立建筑物（图 2-12）。其通过穹顶和拱券实现巨大室内空间，为西方古典建筑设计提供了最为经典的内部空间形态，成为西方建筑最重要的空间形态特点和美学特征。

（三）维特鲁威的建筑美学

公元前 1 世纪，古罗马工程师和建筑师马尔库斯·维特鲁威（Marcus Vitruvius Pollio）在其《建筑十书》中提出建筑三要素：实用、坚固、美观。美观一直是西方古代设计非常重要的评价标准，并被不断讨论和深化为尺度、比例、均衡、对称、和谐、得体等美学概念。他认为人的肢体充满了均衡美和比例。"比例"既作为某种绝对数字之间的关系，同时还是从对人体结构的分析中衍生出来的。莱昂纳多·达·芬奇绘制的《维特鲁威人》（图 2-13）为我们了解维特鲁威建立在人体比例上的美学观点提供了视觉形象。维特鲁威

试图将人体与几何形式的方和圆加以综合，从而在人体、几何形体与数字之间找到某种联系，成为确立视觉上的美的依据。

古典的建筑美学语言和它内在的法则不断被强化，由此形成了十分稳定均衡的形式美感，建筑的几何韵律往往都是通过对称、均衡和稳定的视觉效果实现的（图2-14、图2-15）。比例、均衡的法则规定了建筑和物品设计美学中的某些共同原则，被成功的设计作品所遵循。古典的空间设计中，露天广场成为古罗马建筑中最重要的遗产，也是西方空间设计的重要元素。建筑物和雕刻的交替，有意识地规划和设计出古典建筑艺术中的经典空间形制，也开启了古典主义空间设计颂扬帝国和帝王统治的政治任务（图2-16）。

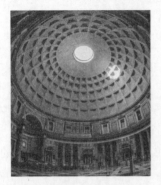

图 2-11　万神庙内景

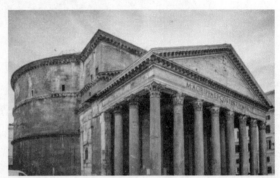

图 2-12　万神庙外部

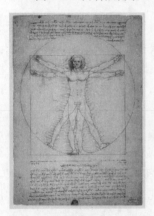

图 2-13　《维特鲁威人》

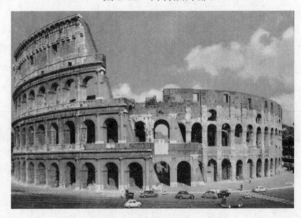

图 2-14　古罗马大斗兽场

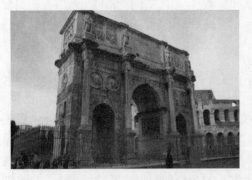

图 2-15　君士坦丁凯旋门

图 2-16　图拉真广场

从整体来看，古罗马建筑最突出的特点是它所体现的功利主义精神。在这种精神指导下，古罗马人完成了大规模的建筑工程，成功地解决了很多建筑上的实际问题。古罗马对建筑的贡献有如下四个方面。一是建筑的实用观点。古罗马建筑的重要特点是从重视宗教性建筑向重视民用建筑的转变，这种转变同当时的实际情况密切相关。二是将圆拱结构发展成一种建筑原则。这也许是最重要的贡献方面，古代罗马人对圆拱结构的固有潜力进行了深入探索，并把它作为一种重要的建筑原则。三是强调垂直发展。随着古罗马人在建筑艺术上的进步，他们在扩大建筑规模的同时，增加了建筑物的高度。四是重视内部空间的有效性。古罗马市区人口的增加使建筑可以容纳多个单元的内部空间成为当务之急。

一种成熟的设计美学风格，必定具有独特性、稳定性和一贯性，具有容易辨识的设计语言，在造型、布局、细节和装饰上保持一贯的特点。古希腊和古罗马建立了古典设计的形式美标准，强调平衡、对称、秩序，推崇正方形、圆形等几何形状，这种美学观点企图用一种程式化和规范化的模式来确立美的标准和尺度。

第二节 中世纪美学思想与设计

"中世纪"（middle age）一词最早是由意大利人文主义史学家比昂多于 15 世纪提出的。他把西欧 5—15 世纪之间的那一千年叫作中世纪，意为古典文化与文艺复兴这两个文化高峰之间的一段历史时期。中世纪是欧洲的封建时期，常被人们惯称"黑暗时期"，它是基督教时代的开始。它之所以黑暗，是因为欧洲封建国家的基督教会在思想意识的各个领域占据了绝对的统治地位，支配着中世纪文化艺术和社会生活的每个方面。人的自由、信仰、权利受到了压抑和排斥，使得灿烂的古代文明衰竭了。

早期的基督教艺术还没有形成成熟的风格，往往借助传统的形象传达基督教义，表现基督教的精神。比较典型的如地下墓室、教堂建筑及其内部的镶嵌画和石棺雕刻。中世纪的鼎盛时期为 11 世纪末到 15 世纪末。基督教教会成为文化艺术的垄断者，在这短暂的兴盛期，一种平面化、装饰化的风格主宰了艺术设计，同时欧洲的宗教建筑得到了极大的发展，体现了中世纪艺术的最高水平。

一、中世纪美学思想

尽管基督教对文艺是仇视的，但它所传播的区域是希腊罗马古典文化植根很深的区域，而且它本身也还要利用文艺为宗教服务。当时所谓"经院派"学者都属僧侣阶级，对一切问题都从宗教的角度去看，所以把一切学问都看成神学中的个别分类，对美学也是如此。

（一）奥古斯丁

奥古斯丁（Augustinus，354—430 年）是中世纪初期西方教父学即基督教神学的主要代表，号称"教会之父"，也是中世纪早期最重要的美学家、官方教会艺术理论家，奠定了长达千年的中世纪美学的基础。奥古斯丁美学思想是在宗教氛围中形成的，中心是绝对

美、绝对善、绝对真的三位一体，即上帝，其美学言论大半见于他的神学著作和《忏悔录》。他给一般美所下的定义是"整一"或"和谐"，给物体美所下的定义是"各部分的适当比例，再加上一种悦目的颜色"，在字面上都只涉及形式。但是这种侧重形式的定义在奥古斯丁的思想里是和中世纪神学结合在一起的。

他区分出自在之美和自为之美：自在之美是事物本身的美，例如，一个事物本身因为和谐而显得美；自为之美是一个事物适宜于其他事物的美，例如，鞋子因为适合双足而显得美，它不是由于自身而是由于与之结合的事物得到评价。自为之美包含着效用和合目的性的因素，而自在之美就没有这些因素。因此，自在之美是绝对的，自为之美是相对的，因为同一个事物可能符合这一种目的，却不符合那一种目的。自为之美对艺术设计的启示是：艺术设计都是有对象的设计，它应该针对消费者的实际需要。

（二）圣托马斯·阿奎纳

圣托马斯（St.Thomas Aquinas，约 1225—1274 年）是基督教会公认的中世纪最伟大的一位神学家。他的美学思想散见于他的《神学大全》，从中可以分析出他的美学观点：美有三个因素，第一是一种完整或完美，凡是不完整的东西就是丑的；第二是适当的比例或和谐；第三是鲜明，所以着色鲜明的东西是公认为美的。[①]这三点都是形式的因素，中世纪经院派学者们谈到美，大多都认为美只在形式上，很少有人结合内容、意义来讨论美。

从奥古斯丁到圣托马斯，中世纪欧洲有一股始终一贯的美学思潮，就是把美看成上帝的一种属性，上帝代替了柏拉图的"理式"。上帝就是最高的美，是一切感性事物（包括自然和艺术）的美的最后根源。通过感性事物的美，人可以观照或体会上帝的美。从有限美到无限美，有限美只是到无限美的阶梯，它本身并没有独立的价值。在美的自然事物与艺术作品之中，经院派学者一般看重前者而鄙视后者，因为前者是神所创造的而后者只是人所创造的。"人造的"就含有"虚构的""不真实的"意味。虔诚的教徒们要"从上帝的作品出发赞美上帝"。因此，中世纪的美学并不以文艺为主要对象。这是中世纪美学的总体情况。

尽管基督教会仇视文艺，竭力阻止人民从事文艺活动，人民对文艺的自然要求却是遏制不了的。中世纪在艺术上最大的成就是建筑，主要是散布在欧洲各国的大教堂。这些建筑由早期的罗马式发展成为后来的哥特式，达到了西方建筑的高峰。同时与之相关的艺术如雕刻、壁画、版画、着色玻璃、镶嵌图案等也都逐渐繁荣起来，为文艺复兴时代光辉灿烂的艺术打下了基础。这些艺术虽然仍是为宗教服务的，却是当时劳动人民辛勤劳动的成果。

二、中世纪设计

中世纪的欧洲处于封建社会阶段，封建等级制度下，设计也体现出等级性、秩序性。帝王们将自己的审美趣味应用于设计，基督教与经院哲学控制了人的精神生活。中世纪设

① 朱光潜. 西方美学史[M]. 北京：商务印书馆，2011：144.

计主要有拜占庭建筑、哥特式教堂以及圣书装帧等，不同的历史传统和广阔的地域使罗马和拜占庭分别处于遥远的西方和东方。公元 6 世纪，我们称这一时期的西罗马帝国艺术为早期基督教风格，而称东罗马帝国艺术为拜占庭风格。在基督教早期，建筑大多装饰以壁画，后来镶嵌艺术逐渐代替了壁画。镶嵌艺术非常适合表现抽象主题，而抽象主题是这一时代肖像艺术的主要内容。在人们惯于向往那个超然于现实世界的彼岸世界的时代里，镶嵌艺术作品是启迪人们关于彼岸世界幻想和把人们的思想导向精神的无形世界的理想媒介。尽管镶嵌艺术基本上是一种图画艺术，但它却同建筑而不是同雕刻或绘画有着更为紧密的联系。

（一）拜占庭建筑

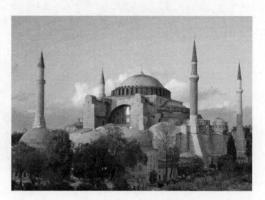

图 2-17 圣索非亚教堂

拜占庭的建筑是砖的建筑，这使得从外部观看，建筑物带有一种粗朴的趣味。公元 5—6 世纪的拜占庭建筑自然带有早期基督教艺术的特征，绝大多数都采用了早期基督教巴西利卡式构造。但不久就发展了一种新的风格，建筑设计中开始把巴西利卡式和穹顶集中式结构结合起来，出现了带穹顶的长方形会堂形制。最著名的一个典范是公元 6 世纪时查士丁尼皇帝建造的纪念碑性质的圣索非亚教堂[①]（图 2-17），体现了拜占庭建筑设计的原则：宏伟、豪华和庄严。

教堂的墙壁用砖和三合土砌成，带有一个巴西利卡式的正方形中堂，其上覆盖了一个巨大的穹顶。穹顶直径达 33 m，由 4 个拱券和 4 根圆柱支撑，前后两个拱券又分别接着两个半穹顶。为了使这两种形式更好地衔接，其过渡借助了三角穹隆，这是技术上的一大进

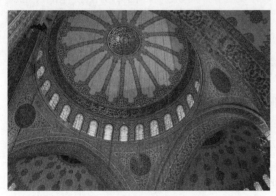

图 2-18 圣索非亚教堂内部

步，使巨大穹顶的建构成为可能。穹顶下面有一圈共 40 个通光窗口，阳光从这里射入时，弥漫的光泽把穹顶衬托得仿佛悬浮在中堂之中，带给人一种虚幻缥缈的感觉。整个建筑内部，穹顶因其巨大的向心性，成为注意的中心，出色地体现了作为宗教建筑所要求的精神感召力量。这个教堂后来被土耳其人改为伊斯兰教的清真寺，外面加了 4 座高高的尖塔，里面增加了阿拉伯图案和文字装饰（图 2-18）。[②]

拜占庭时期的镶嵌画获得了独立的发展，金色成为镶嵌画的主旋律，塑造了一种金碧辉煌的艺术效果，昭示了基督形象的不可

① 杨先艺. 设计艺术历程[M]. 北京：人民美术出版社，2004：103.
② 杨先艺. 设计艺术历程[M]. 北京：人民美术出版社，2004：103-104.

侵犯的神圣感。拉韦纳的圣维塔尔教堂的这幅镶嵌画表现的是狄奥多拉皇后（图 2-19、
图 2-20）。作者以平面的装饰手法处理画面。画面的人物均以正面示人，身体几乎平贴在
画面上。人物形体以一种更为修长、灵活的体态来展现。所有人的脸部都很
小，眼睛却又黑又大，直视着前方，目光飘忽，琢磨不透。表情默然呆板，
发出催眠般的光芒。人物身体包裹在僵直的裙袍中，只用一处衣褶或一只手
的动作缓和这种僵直的状态。另由无数的金箔组成的嵌片作为背景。

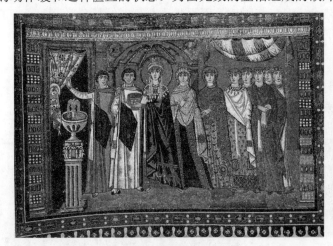 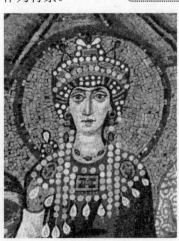

图 2-19　狄奥多拉皇后　　　　　　　　图 2-20　狄奥多拉皇后局部

　　中世纪这种平面性的镶嵌作品都是为了将人类从不确定的尘世解脱出来，达到灵魂的
永恒；因而它追求的不是写实的效果，而是如何将物质的身体转化为带有神圣感的精神意
象。在技巧上注重色彩、构图、点线的运用，通过色彩的巧妙配合以及材料的闪烁，构筑
一个玄妙的天国世界。拜占庭艺术设计的基本特征是喜用抽象的语言形式，热衷于线条和
色彩的运用，巧妙地体现光与色的变换；抑制对三度空间的表现，而采用图案化的平面造
型手法，体现人物与背景间的韵律感。同时也吸取了希腊艺术中的和谐、对称、均衡等原
则。圣像画是拜占庭独创的艺术形式，这些用象牙、金银、丝绸制作的艺术品极其精美，
在拜占庭艺术中享有尊贵的地位。圣像画是基督和圣母的画像，这些画像被认为具有神性，
是宗教精神最直接的显现。

　　希腊的十字式是拜占庭最具特色的创造，成为后来拜占庭建筑最明显的特点。希腊
十字式出现在公元 9 世纪，在 11 世纪被系统地使用于建筑物。它是拜占庭的建筑师为
解决如何将巴西利卡式和穹顶集中式完美结合而探索出来的形制。巴西利卡式建筑主要
是作为古罗马的一些公共建筑（如会堂、法庭、市场等）而创造的，是西方古典建筑中
具有代表性的室内空间形态，对西方古典建筑的内部空间产生了决定性的影响。希腊十
字式呈现出四画相等的十字平面，十字的交点则覆盖着穹顶。威尼斯圣马可教堂的内部
空间就是以中央穹顶下方为中心，向四翼伸展的十字结构。[①]

　　圣马可教堂采用了五个穹顶来覆盖希腊式十字平面的建筑，成为古典教堂室内空间处

① 杨先艺. 设计艺术历程[M]. 北京：人民美术出版社，2004：104

理最为完整和最好的实例（图 2-21、图 2-22）。教堂内部从地板、墙壁到天花板都是细致
的马赛克镶金画作,近 4000 m²;这些画作都覆盖着一层闪闪发亮的金箔,镶嵌了各种宝石,
显得耀眼夺目, 极具拜占庭的奢华, 使得整座教堂都笼罩在金色的光芒里。由于政治和历
史原因, 圣马可大教堂整体融合了很多种不同的建筑元素。可以说它循拜占庭风格, 呈希
腊十字形,上覆 5 座半球形圆顶,是融拜占庭式、哥特式、伊斯兰式、文艺复兴式各种流
派于一体的综合艺术杰作。

图 2-21　圣马可教堂镶嵌画　　　　　　　图 2-22　圣马可教堂内部

（二）哥特式教堂

"哥特式"一词是文艺复兴时期著名画家拉斐尔在他给教皇的信中首先使用的。它本
来是体现在一种新建筑风格中的, 后来延伸为泛指 12 世纪至 14 世纪,包括建筑、雕刻、
绘画和工艺艺术等服从于这种风格的一切艺术形式。它是罗马式艺术之后的一种新的艺术
形式, 是中世纪哲学在艺术上的反映。罗马式风格时期（1000—1150 年）经历了整个欧洲
教会势力的扩张。这一风格于 1075—1125 年达到巅峰, 哥特式艺术最成熟和最完善的体现
是哥特式教堂建筑。

法兰西岛是哥特式风格的起源地, 在 11 世纪和 12 世纪, 人们称自己的教堂为"新"
教堂, 而不是哥特式教堂。"哥特式"一词是后来在意大利文艺复兴时期才逐渐被使用的,
而且是作为对建筑的一种蔑称, 因为这种建筑排除了罗马古典风格的建筑要素而被认为是
粗俗的。实际上, 罗马风格、早期基督教风格和罗马式风格时期的矩形教堂建筑要素依然
出现在哥特式风格教堂的中殿、侧廊和耳堂的建筑中。[①]也是在这里, 经过从 1150 年前后
至 1300 年一个半世纪的发展, 哥特式风格的建筑达到其发展的巅峰。

哥特式风格教堂最显著、新颖之处是高耸入云的形象, 它们雄立于城镇的上空, 在几
英里外就可以看到它们展示着社区的宏伟形象, 体现社区人们的物质力量, 高扬人们的宗

① 弗莱明, 马里安. 艺术与观念[M]. 宋协立, 译. 北京: 北京大学出版社, 2008: 204.

教热忱，是他们智慧力量的集中表现。在 12 世纪至 15 世纪，城市手工业和商业行会相当发达，城市内实行一定程度的民主政体，市民们以极高的热情建造教堂，并相互争胜以表现自己的城市。哥特式教堂建筑既有宗教精神，又有世俗气息，不再是单纯的宗教性建筑物，它已成为城市公共生活的中心，成为市民大会堂、公共礼堂，甚至可用作市场和剧场。在宗教节日，教堂往往成为热闹的赛会场地，同时又是宣传教义的场所。哥特式建筑以其垂直向上的特征形象地表现了一切朝向上帝的宗教精神。线条轻快的尖顶拱门、造型挺拔的小尖塔强化了升腾的感觉，同时也体现了神的至高无上，从侧面反映出当时教会势力在封建社会中的无比强大。教堂有意创造宏大的空间，同时又增加了高度的幻觉。哥特式建筑体现了一种向上的奋争之力，创造了一种拥抱无限的形象。

　　哥特式教堂建筑的设计除了挺拔的造型，在装饰设计上也十分讲究。其中玫瑰窗最有特色，闪烁着神秘的光，造成种种幻觉，营造了虚渺的气氛，赋予了教堂一种神性的浪漫。教堂的墙上几乎全部开着长长的窗洞。由于墙壁处处镂空雕琢，宗教性壁画无所依托，但设计家们从拜占庭教堂中的玻璃镶嵌画中吸收灵感，创造了镶嵌彩色玻璃窗画。即在大窗户上先用铅条组成各种形象的轮廓，然后用小块彩色玻璃镶嵌，其基本色调为蓝、红、紫三色。单纯的轮廓与彩色玻璃的结合，使教堂内部在阳光的照射下呈现出一种色彩缤纷的神秘气氛，使人产生无尽的联想。①

法国夏特大教堂是奉献给圣母玛利亚的一座庙宇。这扇美丽的玻璃镶嵌画《圣母玛利亚》（图 2-23）是 12 世纪的作品，也是该教堂的珍宝。彩绘玻璃同雕刻作品一样，绝不是建筑结构的附属物，而是建筑整体不可分割的一部分。设计师总是以建筑背景为参照系，精心设计这些彩绘玻璃窗的大小、比例和位置。彩绘玻璃艺术代替了基督教早期和罗马式风格时期教堂中的镶嵌艺术和壁画艺术，它的发展代表着历代为教堂内部空间创造空灵氛围所采取的措施的最后一个阶段。从教堂的平面图可知，哥特式建筑师们实际上没有将墙壁作为支撑手段，中殿的周围全是壁柱，壁柱之间是圆拱结构，从而为玻璃窗提供了足够的空间，使教堂从底层到假楼都有光线射进。人们的视线总是很自然地被光线所吸引，以至于认为整个教堂周围全是窗户。墙壁不是用来支撑上层结构重量的，其作用主要是围拢内部空间和为窗户玻璃提供框架。

图 2-23　圣母玛利亚镶嵌画

　　教堂上大量的装饰性雕像也是哥特雕塑最著名的代表作之一。在教堂门侧的立柱上雕刻有许多站立的人物形象，有的是表现圣经中的先知和圣徒的，有的是表现皇帝和皇后的，体现了政教合一的思想。这些大门侧柱上的石雕虽然有着中世纪典型的被拉长的身材和呆滞的目光，但也表现出人物的个性，动作也有所变化。其中以教堂南墙的四圣徒像（图 2-24）最为出色。这是圣经中四个不同时代的圣徒形象。他们都以圆雕的形式出现，神态生动，富有个性，形体比例也比同时代的其他作品准确，服装的质感也被细腻地表现出来。所有这些

① 杨先艺. 设计艺术历程[M]. 北京: 人民美术出版社, 2004: 109.

雕像都有着安静、平和的神态，体现了基督教信念中的理想形象，具有很强的宗教感染力。

彩色玻璃窗画所形成的明暗光线交错、拉长形体的雕像，很自然地使每一个进入教堂的人感到神权的至高无上，这样的形式与基督教教义是完全吻合的。哥特式建筑设计以其巧妙的构造，在充分实现教堂功能的同时，呈现出显著的宗教特征。就哥特式风格教堂建筑内部的装饰性细部而言，其结构要素的垂直线条、丰富多彩的彩绘玻璃，尤其是充足的光源都几乎达到了完美的境界。早期基督教和罗马式风格时期教堂内的光源主要依靠烛光，而哥特式风格的教堂却通过采进阳光使室内呈现出五光十色的灿烂景象。哥特式风格教堂从外部到内部都试图将其周围空间同建筑本身融为一体。从

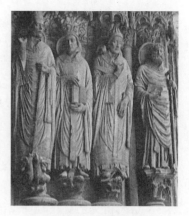

图 2-24　四圣徒像

教堂的外部看，视线可以沿着众多的垂直线到达塔楼之巅，进入浩渺的天空；在内部，视线同样可以沿着垂直线达到假楼高窗，然后穿过玻璃进入外面的天空。

13 世纪哥特式艺术扩展到了全欧，人们以疯狂的建筑热情建造了一座又一座建筑。其中最为典型的有德国的科隆大教堂（图 2-25）、斯特拉斯堡教堂，意大利的米兰大教堂、锡耶纳大教堂（图 2-26）。总的看来，与罗马式那样向水平方向的伸展不同，哥特式是通过向垂直方向的推挤求得革新的，从而打破了罗马式静态的体块，创造了哥特式动感的旋律。建筑史学家们一致认为：哥特式的结构体系是继古罗马的拱券结构之后，西方第一个真正全新的建筑结构体系，也是在 19 世纪后半叶钢筋混凝土技术彻底改写建筑史以前，世界上最先进、最完善的建筑结构体系。

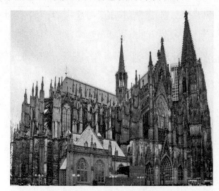

图 2-25　科隆大教堂

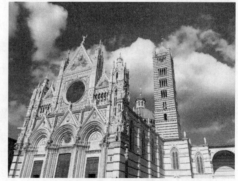

图 2-26　锡耶纳大教堂

第三节　文艺复兴时期美学思想与设计

文艺复兴（Renaissance）是 14 世纪至 16 世纪，欧洲新兴资产阶级在文学、艺术、哲学和科学等领域开展的一场革命运动。由意大利兴起，其本义是古典学问的再生，即古希腊与古罗马艺术和文化的"再生"。人文主义（humanism，又可译为"人本主义""人道

主义")是文艺复兴的中心概念,其拉丁词源是"土壤""土地"之意。

　　中世纪真诚浓烈、长期集中的信仰表达,渐渐使设计变得单调,宏大的形式趋于空洞,繁复的装饰趋于呆板,甚至压抑、戕害人性。同时,生产力的变革、封建关系的瓦解为个性解放、人的自由创造了条件。人文主义的确立标志着世界观和价值观从神学到人学、从神性到人性的转变。于是,复兴古代风格、表达"人性光辉"的文艺复兴全面展开。正如恩格斯所描述的:"这是一项人类从来没有经历过的最伟大、进步的变革,是一个需要巨人而且产生了巨人——在思维能力、热情和性格方面,在多才多艺和学识渊博方面的巨人的时代。"跨度约三百年的文艺复兴时代,就其产量而言,是和中世纪艺术的整整一千年不相上下的。各种风格的行政建筑与大教堂,各种形式的装饰艺术与实用艺术……艺术生活中的任何一个领域都经历了空前的发展。

　　意大利文艺复兴时期杰出的建筑设计师、诗人、画家和科学家莱昂·巴蒂斯塔·阿尔伯蒂(Leon Battista Alberti,1404—1472 年)认为美的本质在于各部分之间的协调一致。对于建筑来说,美的途径就是通过各种装饰手段,使整个建筑的各个部分比例适当、组合协调。达·芬奇是这一时代另一个杰出的艺术家,他的美学思想主要有"美感的根源在于事物本身""美感的变动性""美的欣赏开始于感受,但是要通过智力活动""不同的艺术形象所引起的美感有强弱之别"。

一、文艺复兴时期的陶器、家具设计

　　文艺复兴时期的室内装饰主要还是室内壁画装饰,陶器和玻璃器皿设计有了很大的发展。例如,意大利文艺复兴时期,表面有光泽的锡釉陶器(majolica)(图2-27、图2-28)是在白色的瓷器底色上描绘著名的历史或者神话情景故事的艺术品。15 世纪末,当时的意大利中部和北部城市均成立了 majolica 工坊,专为奢侈品市场生产这些精致繁复的产品,并远销周边他国。文艺复兴时期的艺术品品种繁多、材质丰富、造型端庄、装饰瑰丽,呈现出庄重典雅、和谐含蓄、充满世俗情调的特征。许多设计体现了人文主义精神及其审美观念。

图 2-27　majolica 1　　　　　　　图 2-28　majolica 2

　　艺术设计在文艺复兴时代确立了现实主义与人文主义的原则。现实主义立足于对人与自然的研究，发展了透视学、解剖学、比例学等科学的技法原理，探索出若干造型语言、手段，使建筑设计、造型设计的技巧取得了重大突破。而其人文主义的原则彻底取代了中世纪的宗教文化，充分肯定了人的美与崇高的品质，抒发人的个性，尊重人的地位，肯定和强调人的作用、价值与创造力。艺术家依据人文主义的原则解决美学理想的问题，即关于人的崇高使命，关于道德标准，关于人在宇宙之间、在社会中所处的地位。

　　文艺复兴时期是欧洲设计艺术得到高速发展的时期，设计由宗教性质变为宫廷性质，更注重造型的比例和色彩的和谐，并适当考虑实用，体现了工匠及艺术家的才能与智慧。生活需求与手工艺生产的紧密联系促进了设计的繁荣。在设计史上，文艺复兴时期的设计从古希腊、古罗马的设计中吸取营养，提倡个性的解放和自由，追求庄严、含蓄和均衡的艺术效果，推出了大量具有创造力的优秀设计，对后来工业时代的设计产生了重大影响。文艺复兴时期的家具设计尽量摒弃烦琐的装饰，在造型上以简洁单纯、实用和谐为其基本特征，出现了一些对后世产生深远影响的设计。如法国家具统一和谐的整体设计，英国家具对直线造型的追求。另外，在意大利佛罗伦萨出现的一种多功能家具——一种有靠背和边板的低背长方形箱座靠椅，既能当作长椅，又能储藏衣物，且两张靠椅合并就成了一张简易床，在家庭中非常实用。这种"万能家具"的出现不仅显示出设计意识的进步，更对现代设计中的多功能设计有所启迪。

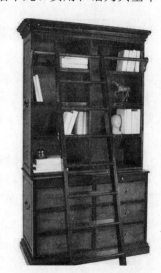

　　家具设计虽然有民族文化的差异，也有共同之处。首先，家具的造型逐渐由象征宗教权力向重视实用转化；其次，家具上雕刻的内容也由带有宗教色彩的人物造型转为带有自然和生活气息的植物及世俗的人物形象，装饰手法较为精炼和简洁，不像以往那样烦琐。例如，这种带梯子的书柜（图 2-29）也诞生于文艺复兴时期，设计非常实用！梯子可以方便取阅高层的书籍，纯铜滑杆使梯子可以左右滑动，不影响下方书籍的拿取，装饰上也更简洁。

图 2-29　带梯子的书柜

　　随着贵族社交生活的丰富和思想方式的转变，哥特时代的箱式座椅退出流行，取而代之的是以古罗马座椅为基础设计的近代化轻便椅子，其中最具代表性的是但丁椅和萨伏那罗拉扶手椅（图 2-30、图 2-31），由古罗马的执政官座席加上扶手和靠背演变而来。但丁椅因意大利诗人但丁（Dante Alighieri，1265—1321 年）喜欢使用这种左右共有四根 S 形粗腿的折叠式扶手椅而得名。这种椅子表面采用镶嵌和雕刻装饰，广泛用于公共的礼仪性活动场所。斯卡贝罗椅则是兴起于意大利佛罗伦萨的矮木椅的风格代表，椅背上方的幻兽浮雕、椅面的镶嵌工艺都在那个时代大受追捧，深受贵妇们的喜爱，因为这款设计避免了穿大蓬蓬裙的她们坐扶手椅时的尴尬（图 2-32）。

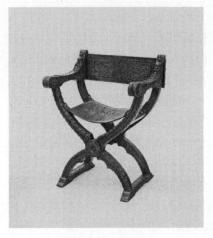

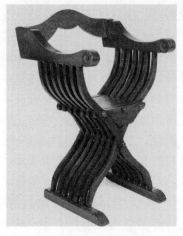

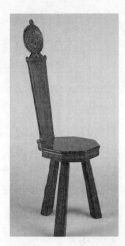

图 2-30　但丁椅　　　　　　　图 2-31　萨伏那罗拉椅　　　　图 2-32　斯卡贝罗椅

二、文艺复兴时期的建筑、雕塑

用科学的态度对待艺术领域的问题，是意大利文艺复兴时期艺术最明显的特征。美的范畴作为新的概念被提了出来，从此美和善不再混淆不清，美是具有独立意义的美学范畴。文艺复兴时期的艺术家们在确立了关于美的一些特殊法则的同时，又把是否接近自然作为衡量美的必不可少的标准，在关于美的问题上与自然密切联系起来。这个论断已经与中世纪的美学观念形成了明确对立关系，并与中世纪的美学彻底划清了界限。艺术家们继承和发扬了古典艺术的优良传统，着眼于探求自然中的"美"，而不是机械地模仿古人。艺术家们以一种革新的激情深入研究自然规律，以及透视、解剖、具有体积感的造型手法等知识。

布鲁涅列斯奇（Filippo Brunelleschi，1377—1446 年）是文艺复兴时期第一个发明透视画法的艺术家，引起了造型艺术的革命，因此被尊称为佛罗伦萨文艺复兴艺术的创始人。他善于汲取古代希腊罗马建筑的精华，追求古典建筑比例和谐的美，认为建筑设计应该建立在数学这门科学的基础上，建筑物的各个部分应该按照统一的比例互相衔接。他善于采用柱式，运用古典建筑的语汇，使建筑物焕发出理性的光芒，开创了文艺复兴建筑的新风格。

布鲁涅列斯奇在建筑方面最杰出的贡献是建造佛罗伦萨大教堂的圆屋顶。其对古代罗马万神殿和其他一些古代伟大建筑进行了潜心研究之后，回到佛罗伦萨，经过 16 年完成了大教堂的圆屋顶这项伟大工程。这一结构实际上是一种八角形的哥特式风格拱顶结构，但结构功能要素的隐匿状态和对外部形式的精心设计都说明它属于文艺复兴时期的建筑，由此可见，布鲁涅列斯奇融合了中世纪的建筑原则，而且也保持了古典建筑静穆的外观。它被人们称颂为欧洲建筑史上建筑的奇迹，成为后来所有巨大圆顶建筑的原型。[①]

① 弗莱明，马里安. 艺术与观念[M]. 宋协立，译. 北京：北京大学出版社，2008：264.

　　布鲁涅列斯奇勇敢地冲破教会的禁制,创造性地把古罗马的建筑形式与哥特式的结构有机结合起来,因此,佛罗伦萨大教堂的圆屋顶被誉为建筑领域中突破教会精神专制的标志。这座圆屋顶（图 2-33）是世界上最大的不用支撑的圆屋顶之一,它气势雄伟,庄重优美,高约 30 m,直径为 42 m,比罗马万神殿的穹顶还要大。它远看呈茶褐色,近看又似橘黄色,圆顶下面的外壁则是以白色为基调的绿色加上粉红色。这个穹顶由上下重叠的两个大圆壳组成,放置在八角形的耳堂上面,是对罗马万神殿的巧妙摹写。古罗马和拜占庭的大型穹顶在外观上是半露半掩的,但是佛罗伦萨的穹顶却异常清晰地突出,成为整个城市轮

图 2-33　佛罗伦萨大教堂圆屋顶

廓线的中心,远远望去,它在佛罗伦萨建筑群中翘首挺拔,格外醒目,具有强烈的视觉感染力。因此,这一宏伟的建筑物被艺术史学家公认为欧洲文艺复兴建筑的第一个珍品,"弥漫着一股春天的苏醒气氛",它的设计和建筑施工、技术成就和艺术特色,成为文艺复兴时期独创精神的标志。[1]

　　佛罗伦萨育婴院（图 2-34）也出自布鲁涅列斯奇之手。育婴院是一座四合院,面向安农齐阿广场的一侧展开长长的券廊,建筑的主要特征就集中在立面上的拱廊部分（图 2-35）。拱廊开间宽阔,连续半圆拱架在科林斯柱式上,拱廊部分的顶棚采用了垂拱形式,用铁条克服侧推力,下面以帆拱承接。二层开窗小墙面大,窗顶采用了希腊式额墙,线脚细巧,墙面平洁,檐口轻薄,同连续拱风格协调,虚实对比强烈。拱肩上有釉面蓝色陶土圆盘浮雕婴儿,反映了建筑的功能。立面整体构图轻快开敞,在趣味上显示了向古罗马时代的回归,比例匀称,尺度宜人。布鲁涅列斯奇注重以精确的比例关系展现建筑美感,育婴院充分体现了这一特性。柱高与柱间距相等,也与拱廊的宽相等,使每一个开间都是立方体形,柱高的一半与柱顶线盘高相等。他利用古典建筑语汇获得了明快、单纯、优美、和谐的效果,使建筑具有一种理性的美。

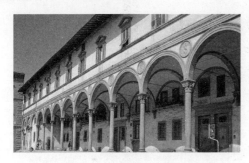

图 2-34　佛罗伦萨育婴院

图 2-35　佛罗伦萨育婴院局部

　　早期文艺复兴建筑不仅复兴了古典建筑,也引进了拜占庭建筑的技术和样式,对欧洲建筑的发展起到了重要作用。如佛罗伦萨巴齐礼拜堂（图 2-36、图 2-37）,其形制借鉴于

① 杨先艺. 设计艺术历程[M]. 北京：人民美术出版社,2004：114.

拜占庭，正中是一个直径10.9 m的帆拱式穹顶，左右各有一段筒形拱，后面一个小穹顶覆盖圣坛（4.8 m×4.8 m），前面一个小穹顶在门前柱廊正中开间上。礼拜堂内部和外部都由柱式控制，正面柱廊分为5个开间，中央一间5.3 m宽，发一个大券（建筑用语，利用块料之间的侧压力建成跨空的承重结构的砌筑方法称为"发券"）把柱廊分为两半，突出中央。这种做法比中世纪的纯正，且运用得相当自由。柱廊上4.34 m高的一段墙面用很薄的壁柱和檐部线脚划成方格，消除了砌筑感，手法略似于育婴院。内部墙面为白色，但壁柱、檐部、券面等都用深色，突出疏朗的构架。无论内外，都力求风格的轻快和雅洁、简练和明晰，可以窥见建筑师对于和谐使用传统建筑语汇的执着。

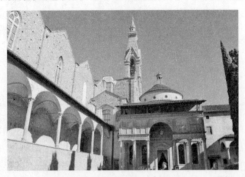　　　　

图 2-36　巴齐礼拜堂　　　　　　　　　图 2-37　巴齐礼拜堂内部

　　佛罗伦萨圣洗礼堂浮雕铜门（图2-38）是浅浮雕的佼佼者洛伦佐·吉贝尔蒂（Lorenzo Ghiberti，1378—1455年）的作品，米开朗琪罗很喜欢它，赞其为"天堂之门"，是对洛伦佐·吉贝尔蒂传递新艺术语言的肯定。该门高达4.57 m，共有两扇，其上镀金描绘的浮雕（图2-39）细数着《旧约》中记录的人类发展史，而这种宗教题材的世俗化也是文艺复兴初期艺术发展的总特征。浮雕铜门作品人物层次分明，有开阔的空间感，又不失装饰性，线条流畅且精致。吉贝尔蒂在其中进行了透视理论的实践，宣告了雕塑艺术辉煌的开始。这一时期雕塑的特点是开始表现自然，但专注于局部的真实，极度重视细节的刻画，而总体上的真实不太被注意。

图 2-38　圣洗礼堂浮雕铜门　　　　图 2-39　浮雕铜门局部

意大利文艺复兴的雕刻史上最为人称道的雕塑家之一是多纳泰罗（Donatello，1386—1466 年），他是近代现实主义雕刻的奠基人，其风格预示着米开朗琪罗精神的到来。他的雕刻艺术代表了 15 世纪意大利文艺复兴的主流，他将透视法和人体结构知识广泛应用于浮雕，从而为近代现实主义艺术奠定了科学的坚实基础。多纳泰罗的作品中不只有一种风格，而是多种风格的融合。他在铜雕、木雕和石雕方面都有很高的造诣。他的作品有一种粗犷而宏大的气魄，相形之下，吉贝尔蒂的作品就显得小巧而高贵。

他对古典的设计艺术推崇备至，精心地研究了古典的雕刻和建筑，在其作品中进行了有益的借鉴，特别是潜心研究古典艺术的写实手法，这也是意大利文艺复兴时期艺术设计家的共同特征。多纳泰罗的雕刻艺术造型自然又不乏理想化的色彩，具有强烈的个性。他的雕塑人物形象具有坚强的性格和英勇的气概，通过实实在在的人体表现了人物的精神、个性和智慧。他的雕塑作品《大卫》（图 2-40）成功地将基督教世界和世俗世界完美地联系在一起。他在实践中解决了裸雕和圆雕的技术问题，从而恢复和发展了古代的裸雕和圆雕。《大卫》古典风格的从容、安详的神态和姿势以及青少年躯体的造型都表明它属于古希腊、古罗马风格。

15 世纪，90%以上的雕刻、绘画和音乐作品以宗教为题材，而且是为教堂的建筑或宗教活动服务的。在《大卫》这件作品中，他用准确的形体比例和结构向宗教形象发起了挑战，精妙地刻画了人物的肉体之美。在这尊真人大小的青铜像上，再现性的造型原则得到了强有力的展现。多纳泰罗通过这件作品讴歌了个性，讴歌了知识，讴歌了人的精神力量。这一杰作体现了古代希腊、罗马雕刻的深远影响力。意大利著名传记作家瓦萨利评价多纳泰罗的艺术成就时说："他的作品如此优美、完美和精良，比起任何其他艺术家的作品都更为接近古代希腊、罗马的优秀作品。"

图 2-40　《大卫》

三、文艺复兴盛期艺术

15 世纪末至 16 世纪初，意大利文艺复兴运动进入了全盛时期。此时艺术家们的设计具有更加宏伟的规模。这种倾向表现在出现了具有超越常规比例的形象。对于规模宏伟的理解，并非仅仅局限在体积大小上；文艺复兴时期艺术设计家概念中形象的高度完美，是现实本身各种品质最大限度的集中表现。这些品质和庞大的规模相结合，使文艺复兴的形象具有叱咤风云的气概和汹涌澎湃的激情。新的历史环境使设计摆脱了以往的羁绊，对艺术设计本身的任务也提出了新的要求，要求设计能够自觉地从现实生活中抽取生活现象最本质的因素，把进步的世界观和现实主义的创作方法紧密联系起来。

文艺复兴时期的艺术家对待专门化的态度与现代人不同。这种情况的形成可以追溯到当时的作坊制。在作坊里，学徒在接受训练的阶段，除了雕刻大理石浮雕和绘画，还要研磨颜料、刻制木匣、制作雕版和在墙壁上为壁画打底。当他们开始接受当代的知识和理论

时，必然要同他们个人的天赋相结合，这时开始出现一种全面的人。[①]意大利盛期文艺复兴的纪念碑上铭刻着三个光芒四射的名字：达·芬奇、米开朗琪罗和拉斐尔。他们标志着意大利的文艺复兴达到了其光辉灿烂的顶峰。三位伟大的艺术家进一步完善了意大利人的探索，为再现性的写实艺术确立了经典的范例。他们的名字是全人类的骄傲。

　　达·芬奇执着地把科学和艺术相结合，认为艺术与科学是不可分的，它们是认识宇宙过程的两个方面。他习惯用科学的理念、思维和方法培养艺术技艺，丰富艺术感觉。达·芬奇非常重视明暗、具有体积感的造型，以及直线透视与空气透视，其作品充满了深邃的智慧。他首先关注的是如何反映人物的内心世界，认为人是大自然最完美的创造。他擅长用富有创造力的明暗表现手法将刻画的人物笼罩在薄雾之中，与四周的环境相得益彰，整幅构图都沉浸在虚幻曼妙的光影之中。他的《哺乳圣母》（图 2-41）、《最后的晚餐》、《蒙娜丽莎》（图 2-42）都是如此。

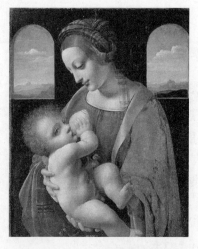　　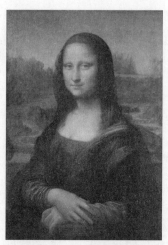

图 2-41　《哺乳圣母》　　　　　　图 2-42　《蒙娜丽莎》

　　文艺复兴全盛期雕塑作品的题材特别重视完美的人这一问题，人文主义的思想在雕塑设计上体现得特别明显。米开朗琪罗的《垂死的奴隶》（图 2-43）以力量和气势见长，具有雄浑伟岸的英雄精神。他深入人的精神世界，从人的复杂性和矛盾性上表现人物，从而探索出了新的艺术手法和新的造型处理方案。他在致力于领悟古人成就的同时，也致力于研究人体的结构和运动，把对解剖学的研究推向极致，成为最具人体表现力的艺术家之一。

　　米开朗琪罗的《大卫》（图 2-44）是雕塑史上最脍炙人口的作品，带有鲜明的盛期文艺复兴设计的特点——着眼于对自然的本质和总体的把握，使细节服从于整体，而真实性又服从于法则，达到理想和真实的统一。米开朗琪罗完全摒弃了圣经故事的文字记录，把少年大卫塑造成一位肌肉强健、体形健美的青年男子，他浑身散发着有力、坚毅、自信等高尚品质的光芒，体现出作者理想中英雄人物的形象和对于人的崇高意义与美的信心。从这件作品中，可以看出米开朗琪罗对艺术形象与材料的对比关系的深刻理解。《大卫》所选用的材料是一整块名贵的大理石，石头所具有的粗犷、原始和坚韧的特质与作者心目中

① 弗莱明，马里安. 艺术与观念[M]. 宋协立，译. 北京：北京大学出版社，2008：296.

人物的特点是非常吻合的，从而使作者真正实现了把生命从石头中释放出来的理想。从 15 世纪多纳泰罗塑造的少年大卫到米开朗琪罗的青年大卫，反映了从早期文艺复兴转入盛期文艺复兴的历程。

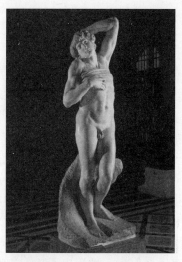
图 2-43 《垂死的奴隶》

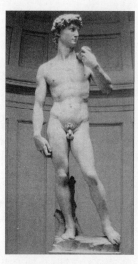
图 2-44 《大卫》

拉斐尔是同时代大师中最年轻的一个，被誉为"绘画之神"；他的作品平易近人、纯真优美、庄重自然、丰富博大，洋溢着温暖的人性。古典艺术最重要的品质在拉斐尔的作品中都得到了鲜明的体现，因此他的作品一直被人们视为古典精神最完美的体现。圣母子和肖像画是拉斐尔最擅长的题材，他以具有表现力的素描为基础，穿插着别致的诗情画意。其代表作《西斯廷圣母》（图 2-45）以其庄严博大的境界打动了人们。拉斐尔同时还是绘制壁画的顶尖高手，这些壁画以其本身的完美和同建筑环境的高度和谐著称于世。他的巨幅构图《雅典学派》（图 2-46）把以往画家对几何的运用推向高峰。

图 2-45 《西斯廷圣母》

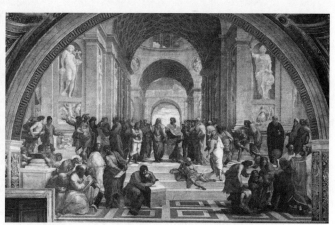
图 2-46 《雅典学派》

第四节　17～18世纪美学思想与设计

一、巴洛克设计

17世纪初叶，罗马正处于晚期文艺复兴和样式主义的文化旋涡中，但是各种不同的社会潮流最终综合为一种新的风格——巴洛克风格。巴洛克（baroque）一词源于葡萄牙语barroco（不规则的珍珠），最初指绘画和雕塑中奇特的装饰，古典主义者用它称呼被认作离经叛道的艺术与设计风格。17世纪末叶以前用于艺术批评，泛指各种不合常规的、稀奇古怪的，因而也是离经叛道的事物。到18世纪开始用作贬义，一般是指违反自然规律和古典艺术标准的现象。在19世纪中叶之前依然用作贬义而非艺术风格名称，直至瑞士艺术史学家海因里希·沃尔夫林（Heinrich Wolfflin，1864—1945年）于1888年出版《文艺复兴与巴洛克》一书，才对巴洛克风格这一概念做了系统的表述。

后来，人们对这一风格的内涵从两种不同的概念范畴予以理解和阐述，即历史学概念和类型学概念。所谓历史学概念，是将巴洛克风格作为一种历史现象，认为其风格特征具有一种清晰的时代概念，即在文艺复兴盛期之后、新古典主义兴起之前出现于欧洲建筑、绘画等领域的时代艺术风格，标志着欧洲文化、艺术的一个发展阶段的整体特征。所谓类型学概念，是将巴洛克作为反复发生于一切时代与地域的一种艺术风格，认为其风格特征是绚丽、夸饰、雕琢、繁缛以及强烈的装饰性等。这种类型学观点的归宿是将巴洛克风格同古典主义相对立的艺术风格二元论。

图 2-47　香奈儿眼镜

今天，在生活中如果你听到"巴洛克"这个词，与之相联系的往往是宏伟而又带有精美雕塑装饰的欧式建筑，或是带有贵族气息的仿古家具和工艺品，或是范思哲（Versace）、香奈儿（Chanel）等时尚品牌的服装或化妆品（图2-47）。巴洛克在设计史上被看作一个时代的标志，在1630—1750年的欧洲盛行，其主要流行地区是意大利。它向上继承了文艺复兴晚期的矫饰主义，且突破了古典艺术的常规，一反文艺复兴时期形成的追求高度写实与和谐端庄的人文主义传统，而追求华丽、夸张、怪诞和壮观的表现效果，以鲜明饱满的色彩和扭曲动荡的曲线，通过光线变化和形体的动感来塑造一种精神气氛，从而把现实生活和激情幻想结合在一起，创造出一种惊心动魄的戏剧性趣味，接续了18世纪的洛可可艺术。

巴洛克艺术深入文学和造型艺术的各个领域，留下了熠熠生辉的作品，设计风格集中体现于教堂、宫殿等的建筑、园林、室内装饰、家具和壁毯设计等方面。巴洛克建筑是最能展现巴洛克艺术风格特点的一个艺术种类，在世界建筑史上占有重要的地位。建筑形式上刻意追求反常出奇、标新立异的效果，外观自由奔放，线条曲折多变，建筑的构图节奏不稳定，常常有不规则的跳跃，无论是断檐、重叠柱还是波浪形墙面都具有一种变化无穷

的动势。爱用双柱，甚至以三个柱子为一组，开间的变化也很大。在装饰上巴洛克多取曲线，使用扭曲多变的纹样形式，构成复杂迂回的形状；喜用大量色彩绚丽的壁画和姿势夸张的雕像，多以历史和神话故事为题材，主导整个建筑内部的艺术气氛，组成奇伟、丰富和五彩缤纷的艺术结构，体现了神权中心的思想，是"有意味的形式"。法国的凡尔赛宫、卢浮宫和卢森堡宫是典型的巴洛克风格建筑。

　　凡尔赛宫内最宏伟的大厅是著名的镜厅（图2-48），它越过宫殿的主轴线，面向广阔的园林。这座大厅由朱尔斯·阿杜安·芒萨尔（Jules Hardouin-Mansar，1646—1708年）设计，由夏尔·勒·布伦（Charles Le Brun，1619—1690年）装饰，是举行庄严仪式的地方。它反映了对绝对君主制这一专制政体的神化和崇拜。科林斯式绿色大理石壁柱支撑着用勒·布伦绘画及布瓦洛和拉辛的题词装饰的圆拱，这些绘画和题词都是对"太阳王"

图2-48　凡尔赛宫镜厅

路易十四的赞颂。这座大厅原来布置有豪华的锦缎帷幕、涂有瓷漆的银椅、内雕柑橘树的银缸、雕花铜框镜以及水晶和金质枝状吊灯（图2-49、图2-50）。这些装饰表面经过清晰的几何图形分割，从而控制了这种繁缛装饰细部的无限制蔓延，但依然体现了整体结构的华丽风格。①

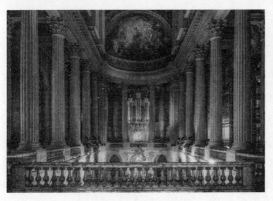

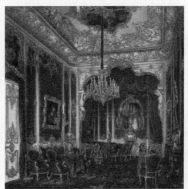

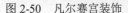

图2-49　凡尔赛宫内部　　　　　　图2-50　凡尔赛宫装饰

　　巴洛克家具（图 2-51）设计的特点是热衷于运用新材料和新技术，整体制作喜欢用华丽的装饰。例如，用皮革或丝织物的包衬代替了光秃秃的扶手，用形状扭曲或者有宏大的涡形装饰的腿部来代替方木或者旋木的腿。这使得家具的造型更加华丽精美，在运用中表现出一种热情和奔放的激情，很符合宫廷显贵们的品位。巴洛克家具强调家具本身的整体性和流动性，追求大的和谐和有韵律感的效果，舒适性也较强。

图2-51　巴洛克风格家具

① 弗莱明，马里安. 艺术与观念[M]. 宋协立，译. 北京：北京大学出版社，2008：423.

二、洛可可设计

随着路易十四于 1715 年去世，贵族巴洛克风格进入洛可可风格阶段。准确地说，洛可可发端于路易十四时代（1643—1715 年）晚期，流行于路易十五时代（1715—1774 年），所以洛可可风格又称"路易十五式"。洛可可（Rococo）一词出自法文 rocaille（装饰人工洞穴墙壁用的贝壳状花纹图案）。从这个词源可以知道，洛可可风格设计的基础在于自然形态，通常具有精致、甜美、优雅的艺术特色，被认为是巴洛克风格的一种变异，保留了巴洛克风格的综合特性，但没有巴洛克风格之宗教气息和夸张的情感表现。其主要原因是艺术家们的服务对象由教皇和教会转变为国王和贵族。由于上层人物的美学趣味发生了变化，所以他们的艺术作品不再需要担负教化世人的重任。当时著名的作家、评论家龚古尔兄弟称之为"艺术的理想从崇高转向了愉快"。

洛可可风格常常应用于各类建筑中，且更适宜时髦的市镇民宅而不太适宜宫殿厅堂建筑。建筑室内从精雕细刻的桌椅的腿，到天花板上的镶嵌涡卷花格工艺，都可以发现这种风格的痕迹。我们生活中许多事物也都与洛可可艺术有关，例如，现在一些家庭里使用的"欧式"家具和"欧风"装修就属于洛可可和巴洛克的综合风格，还有《茜茜公主》这部影视作品中的服装、发型、器物等也都属于洛可可艺术风格。最杰出的洛可可风格画家是安东尼·华托。华托笔下的人物不再是神、圣者或武士，而是一些平庸的朝臣或求婚的平民，作品多与戏剧题材有关。

在形式上，洛可可艺术的特点是改变了古典艺术中平直的结构，采用各种曲线，颜色淡雅柔和，形成绮丽多彩、雍容华贵、繁缛艳丽的装饰效果。法国 18 世纪上半叶常常被称为洛可可时代，其纺织和服装设计达到了欧洲手工业生产的最高峰。表现在印花图案上则是大量自然花卉主题的出现（图 2-52、图 2-53），所以有人称这个时期法国的印花织物为"花的帝国"（the empire of flora）。当时主要采用蔷薇和兰花，而且蔷薇用的更多一些。在处理上采用写实的花卉，再用茎蔓把花卉相互连接起来，就像中国画中的折枝花卉，有时会配上各种鸟类，这种图案明显地受中国花鸟画的直接影响。[1]同时，洛可可艺术在庭园设计、室内设计、丝织品、瓷器、漆器等方面均受到中国艺术的影响。

图 2-52　洛可可风格装饰　　　　　　　图 2-53　洛可可风格布艺

法国洛可可艺术风格的倡导者是蓬帕杜夫人（1721—1764 年），她不仅参与军事外

① 刘博. 奢华的底线：洛可可艺术[M]. 天津：天津科学技术出版社，2011：12.

交事务，还以文化"保护人"身份左右着当时的艺术风格。我们可以将洛可可风格看作将巴洛克风格与中国装饰趣味结合起来的一种追求华丽氛围的贵族艺术。洛可可室内装饰（图 2-54）通常以白色为底，利用花朵、草茎、棕榈、海浪、泡沫或贝壳等作为装饰的图案，尤其爱将贝壳、旋涡、山石作为装饰题材，卷草舒花，缠绵盘曲，连成一体。①洛可可的纹样造型多不均衡、不对称，带有反秩序、反常规的装饰倾向，有着轻快、优雅的运动感。在奢丽纤秀和华贵妩媚中，呈现一种阴柔之韵和娇柔妩媚之特征。室内墙面粉刷常用嫩绿、粉红、玫瑰红等鲜艳的浅色调，线脚大多用金色。室内护壁板有时用木板，有时做成精致的框格，框内四周有一圈花边，中间常衬以浅色东方织锦。

　　洛可可家具（图 2-55）把弧形发展到平面的拱形。圆角、斜棱和富有想象力的细线纹饰使得家具显得不笨重。各个部分摆脱了历来遵循的结构划分，更注重整体的协调。呆板的栏杆柱式桌腿演变成了"牝鹿腿"。面板上镶嵌了镀金的铜件以及用不同颜色的上等木料加工而成的雕饰等。洛可可设计风格的常见特点可以总结如下：曲线柔美，常用 C 形、S 形和贝壳形涡卷曲线来达到装饰效果；构图不依据对称法则，而是带有轻快、优雅的运动感；色泽柔和艳丽，崇尚自然；人物作品中常表现各种不同的爱，如浪漫的爱、性爱、母爱等。②

图 2-54　巴洛克风格室内装饰

图 2-55　洛可可风格家具

　　洛可可装饰风格变化万千，注重表现性，刻意追求繁复的装饰，繁缛、精致、纤秀、奢华、妩媚，呈现出阴柔之韵。人们通过灵巧的双手和超群的智慧，借助多种材料创造出无与伦比的产品，许多是机械化大生产无法实现的。但有时流于矫揉造作，尤其是大面积明艳刺眼的色彩，更令人眼花缭乱，实在是装饰艺术的极端。从设计美学的角度看，这是一种实用与审美不平衡的状态。

　　实际上，从古希腊、古罗马时代开始的西方艺术的每一个时期，都以不同的形式复兴古代思想和古典主题。洛可可风格是流行于欧洲且严格遵守美的规范的最后一种西方艺术风格（图 2-56）。这种情况的产生是由于贵族是最后一个具有足够力量控制对艺术事业的资助的国际性社会势力。文艺复兴时期对美的膜拜也以洛可可风格为终点，发展到纯粹之美和过于精巧的危险边缘。③

① 刘博. 奢华的底线：洛可可艺术[M]. 天津：天津科学技术出版社，2011：19.
② 刘博. 奢华的底线：洛可可艺术[M]. 天津：天津科学技术出版社，2011：12.
③ 弗莱明，马里安. 艺术与观念[M]. 宋协立，译. 北京：北京大学出版社，2008：495.

图 2-56　奥古斯都堡内部

思考与讨论

1. 最主要的希腊柱式有哪几种？它们各有什么特点？
2. 古罗马对建筑的贡献主要有哪些方面？
3. 中世纪为什么被称为"黑暗时期"？这一时期的艺术与设计有哪些特点？
4. 谈一谈你对于多纳泰罗的作品《大卫》与米开朗琪罗的作品《大卫》的理解与赏析。
5. 根据本章所学，谈一谈巴洛克和洛可可这两种风格的异同点。

第三章　现代设计的理论化建构与实践

在设计思想和理论的界定上，我们可以以瓦特改良蒸汽机以后，机器大批量生产产品的出现为界限，把设计的历史划分为手工业时代和工业文明时代。这场从英国开始，欧洲各国先后开展的工业革命，堪称人类历史上继进入农业社会以后的第二次巨大变革。伟大的工业革命的爆发为人类带来了新的动力和能源，工业化大生产与传统手工艺生产的巨大反差使一项新的事业——"工业设计"诞生了。

第一节　工业革命与机器美学

1776年，英国人詹姆斯·瓦特（James Watt）改良了蒸汽机，并首先将其运用在纺织机上，一家一户的手工作坊变成了由经营者统一管理的工厂，机械化生产代替了手工生产。随着蒸汽机的发明和推广使用，人类新机械和新设备的发明创造层出不穷，社会政治、经济、文化全面变革。18世纪从英国发起的技术革命是技术发展史上的一次巨大革命，它开创了以机器代替手工工具的时代。这次技术革命和与之相关的社会关系的变革，被称为第一次工业革命或产业革命。

一、工业革命与工业设计

从学术的发展来看，设计方面出现了理论性的总结，作为学科的艺术设计诞生了，并出现了艺术教育。机械化大批量生产方式取代了落后的手工作坊式的劳动方式，工业制品以人们意想不到的速度大批量、快速、廉价地推向市场。这种生产方式与传统的手工作坊下生产的个性化、少量化的状态有明显的区别。它要求改变手工业作坊式产品设计在造型功能、装饰等方面的随意性；要求产品的设计必须适应机械化批量生产的要求与特点。随着技术革新步伐的加快，许多新的工业建立起来，这些工业将机械化过程应用到大量新产品的生产上。

工业革命以前的设计实践与手工艺生产关系密切，设计优良的手工产品主要是供西方的权贵使用和鉴赏的。一些欧洲皇室设有手工艺产品的生产基地，其他一些国家亦指定有专门工场为皇室设计和生产用品。而民间大量日常用品则往往比较粗糙，亦缺乏设计。随着工业革命的出现，设计的内涵与机器生产的结合变得紧密，而第二次世界大战以后，随着科技在设计中发挥的作用越来越大，技术美学逐步成熟并成为现代设计中一个重要范畴。

工业设计的产生实现了设计现代化，并在客观上推动了社会进步和工业的发展。从某种意义上讲，设计成了现代工业化进程的动力。每一次设计的进步都给社会带来很大效益。

以纺织工业为例，机器化就是从纺纱开始的。从阿克莱特发明水力纺纱机（图3-1）开始，克朗普顿发明了骡机，哈格里夫斯发明手摇珍妮机（图3-2），每次对纺纱的设计变革都会使纺纱能力得到迅速的提高。纺织业也从最初的手工业作坊发展到大工厂集中生产。同时，人们也在重新设计与创新有关其他许多领域的发展模式。比如，英国的韦奇伍德就重新设计了销售和营业的方式，成为第一批使用报纸广告和开发零售展销的人。他还对工厂的生产过程进行了系统化研究，把生产过程分离成单独的几个部分，将劳动分工设计成工业生产的基础。这种模式的工业生产使狭义的工业设计作为一种职业单独出现，工业设计职业化为设计艺术成为一种现代显学做了铺垫。

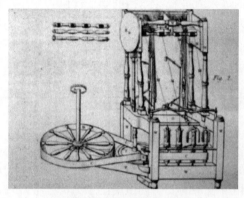
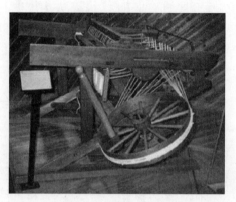

图3-1　阿克莱特水力纺纱机　　　　　　图3-2　早期珍妮纺纱机

　　始于18世纪的工业革命在制度变革的推动下肆意地发展，给整个社会带来了很大的变化。铁路、摄影、电报、汽车、电话和飞机等新事物的出现，也让人在视觉意识上有了更多的感受。全社会出现了现实意义上的工业化趋势，产品的品种变得越来越丰富，产品的式样更是呈现出多变的局面，这是机械化生产带来的大规模效应。但是在最初的阶段，所有的生产者都只追求更多的产品数量，而没有从审美需求的角度要求产品。但人们的消费要求是在不断提高的，在满足了价廉的要求之后，物美很快就成为人们对新的机械化产品的要求，而设计从工艺设计向工业设计转变正是此类要求在生产上的一种反映。工业革命的发源地英国在早期没有充分注意到产品设计的问题，虽然在技术上较为领先，却出现了因美观度下降而使产品滞销的现象。这种情况非常严重，最后连国会都担心英国的设计水准的下降最终会影响贸易额。所以，英国国会在1835年专门成立了一个艺术暨工业委员会来干预工业产品的美观问题。

　　工业革命时期，出现了新的建筑方法和建筑材料，这为建筑事业开拓了一个全新的局面。例如，早在建筑师开始对新的建筑技术进行探索以前，工程师和工业家们就在思索铸铁技术的潜力。实际上，铁在建筑中的运用可以追溯至18世纪后半叶。但是，铁的运用首先出现在桥梁、棉纺织工厂和其他一些实用性建筑物的建造中，而且在这一早期阶段，铁通常与砖、石或木料结合使用，或者作为它们的代用材料。无论如何，建筑领域的革命业已迈出了第一步。英国工业革命对设计方面的影响，在这一时期同样也呈现出纷繁复杂的局面。一方面存在着"为产业而产业"的思想，工业制品泛滥于世、鱼龙混杂。在19世纪西欧的家庭里，工业机械产品代替了过去的手工制作品，成为室内装饰的主要构成要素。

另一方面又存在着"为艺术而艺术"的文化运动。这两个完全相反的思潮交锋冲突，碰撞出强烈的火花，成为点燃现代设计运动的导火线，并导致了社会的一系列专业变革。

19 世纪上半叶，约翰·纳什在具有异邦格调的布赖顿皇家别墅建筑中使用了铁柱和铁梁，这是铁柱和铁梁应用于大型住宅建筑中的首例。19 世纪的建筑师和建设者们能够在建筑中使用铸铁和钢材，比当时人们想象中可能跨越的宽度更大、涵盖的空间更广和达到的高度更高。新的建筑材料和结构原则对于传统的建筑图纸设计者既是一种威胁，又是一种挑战。

二、机器美学缘起

对美的追求也是 19 世纪设计中一个不变的主题，与 18 世纪相比，19 世纪的设计出现了三方面的进步：内容上有所创新；风格上有所改变；理论上有所突破。内容上的创新主要是指内容比以前更加丰富。设计不仅包括产品，还出现了展示设计等新的设计项目和样式。有关资料表明，大规模的设计展览是 19 世纪的一个重要特征。当时通过展示来反映设计成果的各种情况，如质量、品味、款式等，以供公众和专家进行批判及获取他们的帮助。最初展示设计的展览是在法国开始的。法国政府所举办的第一次贸易展览叫"工业博览会"。此后，设计展示迅速传遍整个欧洲。19 世纪最出名的设计展览是英国政府在 1851 年举办的"水晶宫"博览会，这次展览可以看成是对工业革命以来的新技术和新发明的回顾和庆祝。不过，当时的批判家们普遍认为，展品的审美情趣和水准较低，但曾经迎合过大众心理的设计还是以其自信、大规模和华丽的形式反映了工业革命带来的设计新貌。

机器生产的直接结果促使工厂及制造商追随产品的标准化和一体化。蒸汽机和电的广泛运用还带来了材料的革新，各种优质钢材、轻金属以及其他新型材料被应用于设计，建筑业最大程度地利用了这一成果，采用标准预制构件，诸如 1851 年"水晶宫"博览会展览大厅、1889 年巴黎埃菲尔铁塔的设计，表明钢铁已由传统的辅助材料变成了造型主体。如果说我们今天的后工业文明是以信息技术作为上升产业象征的话，工业文明则以钢铁作为其实力的象征和载体，"水晶宫"展览大厅和埃菲尔铁塔恰巧表明了当时机械文明时代走向工业化的程度和水平。钢筋混凝土的广泛使用使摩天大楼成为工业文明的又一象征，工厂林立与高楼矗立的大城市的出现，清楚地表明设计已经进入了工业文明时代。①

1851 年，英国工业化程度已经比世界上任何国家都要高。英国为它自身所能展示的财富与繁荣，以及当时人们普遍认为的英国在制造业方面的天赋而感到骄傲。维多利亚女王的丈夫阿尔伯特亲王主张办一次邀请其他国家一起参加的万国工业博览会，这一提议得到了维多利亚女王的全力支持。英国希望通过这样一种仪式性的博览会活动，把它的世界经济领先地位确立下来。英国在 1851 年所要传达的信息是：最佳的制造技术、最佳的设计、最佳的产品，都在英国。英国最终决定在伦敦海德公园举办著名的首届万国博览会（The Great Exhibition）。伦敦万国博览会展示的内容包含了机器和机械发明、工业制品、原材料、艺术品等。因为展馆所在地海德公园是皇家狩猎场，不允许出现笨重的永久性建筑，

① 李超德. 设计美学[M]. 合肥：安徽美术出版社，2009：16.

所以，博览会的展馆必须便于在闭幕后拆除。组委会采用了皇家园艺总监约瑟夫·帕克斯顿（Joseph Paxton，1801—1865 年）的"水晶宫"（crystal palace）设计方案。博览会从 5 月 1 日至 10 月 5 日共持续 5 个月时间，接待参观者 600 多万人。

水晶宫的设计灵感来源于王莲的网络状支撑（图 3-3、图 3-4），其外形呈简单阶梯状的长方形，采用曲面屋顶和高大的中央通廊。这种拱形的设计深刻地影响了如今购物中心等建筑的形式。而其骨架为钢铁结构，外墙和屋面则由玻璃构成，整个建筑透明敞亮，晶莹剔透。这种预制构件的建筑形式完全表现了工业生产的机器本性，各个立面只显示了必不可少的结构，无任何多余装饰，开辟了建筑形式的新纪元。这种将工地上的复杂工作简化为单纯安装预制件的方式，既节省了开支，又缩短了工期，使得水晶宫仅用了 8 个月就竣工。水晶宫的几何形状、模数的机械重复以及坚固晶莹的玻璃墙壁，使得这个巨大的建筑成为世界上第一个体现初期功能主义风格的重要作品。

图 3-3　王莲正面　　　　　　　　　图 3-4　王莲背面

在 1851 年举办的伦敦世界博览会上，英国的工业制品因粗糙、简陋而受到设计师、艺术家和教育家的批评。以亨利·科尔、理查德·雷德格雷夫（Richard Redgrave，1804—1888 年）和阿尔伯特亲王为代表的一批改革派人士，希望通过行政机构设定一些广泛适用的，且带有指导性的设计原则，来指导如何将装饰艺术实施到工业制造的各类商品上，以纠正当时设计上存在的偏差。这些原则主要强调了三个方面：首先，装饰应从属于产品的形状；其次，产品的形状必须根据产品的功能和所用的材料来决定；最后，设计应该以英国历史风格，或非西方的传统风格，抑或大自然中的动植物为依据，提炼出简洁的、线性的装饰动机。其中前面两个方面对于工业设计的影响一直持续到 20 世纪。[①]

改革派主张真实的装饰，并不是单纯地模仿自然物件，而是根据被装饰物品的形状和材料特性，根据艺术规律，根据生产过程的可能性，有限度地从大自然中找到合适的形状和色彩之美。理查德·雷德格雷

① 王受之. 世界现代设计史[M]. 2 版. 北京：中国青年出版社，2015：70.

图 3-5　《泉》

夫设计的一个玻璃水瓶——《泉》（图 3-5），很好地体现了改革派的这些主张。他在瓶身上画了茂密的芦苇，与水瓶作为盛水工具的功能非常匹配；芦苇的根生长在水面下，叶绿而茂密，这是观察自然而得到的体验；芦苇的根又抽象成交叉的线性图案，而不是单纯地抄袭自然；玻璃材料的透明性正好展示了水的特质与所绘装饰图案的交融，也显示了瓶身的三维造型。[①]

工业革命为设计创造了新的技术环境，促使了设计和制造的分工。科技文明引发产品设计环境、条件、性质及方式的巨大变化。机器代替手工也带来了许多人们始料未及的问题。工业革命后，大批量生产的产品外形粗糙简陋，并无可以与之相结合的艺术，不是过分矫饰就是太过机械化。而手工艺人仍然为使用手工产品的权贵服务，大众使用的产品设计水准急剧下降。

首先，手工艺时代工匠们所创造的精美手工制品和所承载的华美样式，使得批量生产的产品无法与之媲美，特别是那些机器模仿手工制品的产品更无法与真正的手工制品匹敌。机器产品与手工艺产品在艺术质量上的强烈对比，一方面使人们怀念手工艺时代的器物；另一方面，又为工业化生产的发展制造了重重障碍，使工厂受到了机器产品的挑战。因此，罗斯金、莫里斯所倡导的"艺术与手工艺运动"就有了现实的必然。

其次，19 世纪产品设计风格和设计标准上的混乱成为更严峻的问题。厂商为在机器产品上迎合人们的审美趣味，有时直接将历史上的许多风格样式移植到机器产品上，以获取更大利润。它的直接后果是不加区别地滥用装饰，导致了外在装饰设计与产品功能之间的矛盾与背离，这种设计上的混乱也成为设计改革运动的导火索。

最后，机器作为一种全新的加工模式引入设计，带来了设计审美观念上的革命。工业文明成果成为人类展示自身本质力量的新载体，为机械文明带来了新的美学观念。因此，就有一些设计师、美术家和艺术理论家尝试用自己的美学理想来引导产品设计和消费者的情趣。以美学的方式来影响工业产品的设计是 19 世纪设计改革运动的一个理想。

探讨技术美学发生，就要追溯到工业革命时期。工业革命出现不久，由于机器产品的粗制滥造，人们开始意识到工业生产中的技术与艺术如何结合的问题，后来的工艺美术运动正是为应对这一问题而产生的，这一时期人们初步关注到技术美学的问题，只不过工艺美术运动的实践是通过对新技术的回避来解决问题的。由此可见，从工业革命到工艺美术运动时期，设计与技术的冲突与结合一直是设计师必须面对的问题。工业革命的冲击同样给设计和美带来了巨大的影响，工业革命给设计带来两大刺激：一是为设计艺术现代化提供了技术上的可能；二是导致了大众文化的诞生，为现代设计开辟了市场化道路，并使设计出现了职业化的倾向。随着生产力的飞速进步、机械化程度的不断提高，设计的范围比以前更广阔了。

可以说，技术美学是随着工业革命而兴起，随着现代生产的进步而逐步成熟的，主要经历了如下几个阶段。

早期阶段。技术思想的萌芽可以追溯到 19 世纪英国工艺美术家威廉·莫里斯（William Morris，1834—1896 年）。他提出了"艺术与技术的联合"，并进行了大量的创作实践。他以植物的花叶组成了新颖的装饰纹样，设计、生产了风格新颖的挂毯、墙纸等作品。

① 王受之. 世界现代设计史[M]. 2 版. 北京：中国青年出版社，2015：70.

兴起阶段。第二次世界大战前夕，欧洲各国受到经济危机的冲击，在寻找经济出路的过程中，各个工业国家意识到技术美学的重要性。美国在 1932 年设计生产出新式暖炉，随后设计出流线型汽车；法国制定《工业美学宪章》，为后来技术美学的形成与理论研究奠定了基础。

发展和成熟阶段。技术美学在开始时没有统一的名称，20 世纪 30 年代以后出现了"工业艺术""工业美学""生产美学"等不同的称谓，这些称呼反映了人们对工业设计和生产的关注。

第二节　现代设计理论建构

一、现代设计萌起

现代意义上的设计（design）发端于英国工业革命产生以后的伦敦世界博览会。它不只是一个时间概念，它集中了 19 世纪末、20 世纪有别于传统的设计实践和设计理论，设计思想最大的变化不是一些对形式美和结构美的简单追求，而是工业化大生产给设计带来的新定义，如现代主义设计、国际主义风格、后现代主义设计等。现代设计的真正发展是在两次世界大战之间的短暂时期，俄国在十月革命后产生的构成主义运动，荷兰在 1918 年开始的"风格派"运动，特别是 1919—1933 年成立和运作的德国设计试验中心——包豪斯设计学院，这三个主要的中心奠定了现代建筑、现代设计的思想、实践和结构基础，在第二次世界大战之后影响了世界各个国家，形成"国际主义"风格。[①]

国际主义设计源于现代主义建筑设计。早在 1927 年，美国建筑家菲利普·约翰逊就注意到在德国斯图加特近郊举办的魏森霍夫现代住宅建筑展中呈现的这种风格，他认为这种风格将会成为一种国际流行的建筑风格，并将这种单纯、理性、冷漠、机械式的风格称为"国际风格"（international style）。这是现代主义设计被称为"国际主义"的开端。经过德国、荷兰、俄国的一批建筑家、设计师、艺术家的努力探索，现代主义设计在德国的包豪斯设计学院时期达到顶峰，无论是在意识形态上还是在形式上，都呈现趋于成熟的面貌。但是，以德国为首的欧洲现代主义设计运动在纳粹德国时期受到全面封杀，大部分现代主义设计的主要人物都在 20 世纪 30 年代末移民美国，由此，源于欧洲的现代主义设计运动迁移到美国继续发展。

荷兰的"风格派"是欧洲一个追求"现代主义"的艺术群体。"风格派"由一群走马灯式地变化着的画家、雕塑家、家具设计师和建筑师组成，他们以蒙德里安（Piet Mondrian）和杜斯堡（Theo van Doesburg）为代表创立了所谓的"新造型主义"（neo-plasticism），即一种起源于立体主义空间几何构图法而有所变革的纯抽象的"纯造型表现"。"风格派"最终变成了一个国际性的流派，并对欧洲、俄国、美国新观念的收集与传播起到了关键的作用。"风格派"以"新的设计"为口号，在这样的设计美学思想指导下，风格派建筑以

① 王受之. 世界现代设计史[M]. 2 版. 北京：中国青年出版社，2015：144.

方块为基础，像蒙德里安那样只用三原色（红、蓝、黄），实在必须时才以白、黑、灰色做对比。他们的室内设计、印刷设计也大多如此。在风格派设计师们看来，绘画、雕塑、建筑、家具等完全可以在"纯造型表现"基础上统一起来。

在"风格派"的主要人物中，吉瑞特·托马斯·里特维德（Gerrit Thomas Rietveld，1888—1964年）与建筑设计的关系最为密切。1919年，他当上了建筑师，同年加入了"风格派"团体，在1919—1928年，基本从头到尾都参加了这个组织的活动。他根据结构技术设计家具，采用了激进的式样和色彩，在1918年设计的红蓝椅子（图3-6，也有说是在1917年设计的）令他名声大噪。这张椅子已经具有后来"风格派"的特征了，用方形、长方形木条和木板按模数组合，红蓝色非常鲜艳夺目。椅子具有高度立体主义象征特点，和"风格派"领导人物蒙德里安的绘画具有很多内在的联系。这个作品和蒙德里安的画一样出名，也奠定了里特维德在"风格派"内的重要地位。他在1918年成立了自己的家具工厂，生产自己设计的产品。[①]

Z形椅（图3-7，又称闪电椅）是里特维德在1934年设计制作的。它的设计在当时非常前卫，"风格派"完全拒绝使用任何具象元素，只用单纯的色彩和几何形象来表现纯粹的精神，里特维德就将这种纯粹精神贯彻到他的设计中，以4块平板的搭配以及鸠（或燕）尾榫的接合方式营造出一种Z字形的极简风格。Z形椅是里特维德对"风格派"美学的运用非常娴熟时候的作品了，所以，他已经不再需要用红蓝椅那种夺人眼球的鲜艳色彩来突出自己，仅仅用简单的几何形式就可以把自己的美学风格转化得更为内敛、深沉。它原来是里特维德为自己的居所而专门设计的，而现在因为独特的造型和经典的含义，已经被意大利顶尖家具生产商买断并进行工业制造。

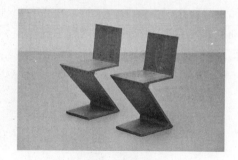

图3-6　红蓝椅子　　　　　　　　　图3-7　Z形椅

现代设计是工业化大批量生产技术条件下的必然产物，同时又是设计界改变以往专为权贵服务的方向，转而提出"要为民众服务"口号下的产物，是设计民主化的表现。现代设计的形成是基于社会的日益丰裕、中产阶级日益在社会生活中起主导作用、社会日益向消费时代转化、科学技术日益发展、大众媒介日益膨胀等情况，通过商业活动、文化发展、知识分子对社会危机的不断思考得到表达和完成的一个过程。

就制作而言，工业革命之前，几乎每个工匠、手工艺人和艺术家都能或多或少地控制自己创作的全过程：从最初构思到最终完成制作。但是，工业化大生产使生产过程变得复

① 王受之. 世界现代设计史[M]. 2版. 北京：中国青年出版社，2015：191.

杂、曲折，个人难以独自完成产品的全部制造。优胜劣汰的市场机制促进了新的社会分工，出现了设计与生产制造的分离。设计师充当着生产者与消费者之间的桥梁。他们通过了解大众的需求，设计并指导生产者生产。产业革命、科学技术的突飞猛进大大促进了生产力的提高；工业化体系的建立打破了自给自足的自然经济；以工业为中心的社会发展引发了激烈的商业竞争。工业化催生了现代设计，现代设计弥补着工业化大生产的缺憾。

在工业化之前，欧洲皇室都有负责设计的御用艺术家，他们主管风格、设计细节，负责和厂商联系，保证皇室用品的供应。因此，这些御用艺术家在十七八世纪欧洲的设计中影响力很大。工业革命后，世界变得无比精彩和美丽，也充斥着冷漠与颓废。机械的出现，新技术、新能源、新材料的运用，彻底改变了设计与生产、制造、销售的关系，也改变了人类的生产方式和生活方式。人类可以生产几乎所有能够设计出的产品。对美的追求告别了传统，人的审美心理微妙而多变，主观理想统治着美的世界和世界的美。设计越来越渗入文化，甚至成为文化的一种标识，开辟了生活艺术化的新纪元。

1851年，伦敦世博会展馆建筑运用了最新发明的机械产品、原材料和精制的工业产品。在建造过程中，除使用了由新型工厂生产的各种工业产品，还使用了各种机械设备。这座后来被人们称为"水晶宫"（图3-8）的建筑由约瑟夫·帕克斯顿设计建造，作为世界工业产品的展览大厅。相形之下，这座建筑本身使所有的展品黯然失色，并在现代建筑史上处于特殊地位。这座内部光线充足、空气流动畅通的建筑呈长方形，宽408英尺（124 m），长1851英尺（564.2 m），这一长度象征着这一博览会开幕的年份，即1851年。整个建筑由铸铁横梁和桁架支撑，这些横梁和桁架是以精确的计算建构起来的。整个建筑的墙壁和屋顶都由透明的玻璃构成，内部空间达3300万立方英尺（93.45万立方米）。这座耗资不多和大胆使用了新材料的建筑，出乎预料地令人惊异和壮丽恢宏。任何具有实用价值的装饰部分都没有损害建筑外貌明快清新的风格特点，内部的铁柱只在形式上摹仿古典石柱的风格，但它们巨大的规模却使这些细部显得微不足道。[①]

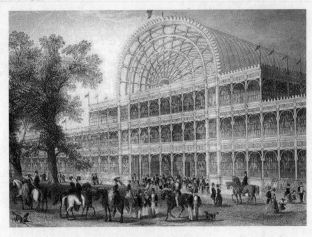

图3-8　水晶宫

水晶宫中既没有希腊柱头，也没有哥特尖拱，被当时守旧的人讥为"没有品位"，然

① 弗莱明，马里安. 艺术与观念[M]. 宋协立，译. 北京：北京大学出版社，2008：579-580.

而其用机械性重复的模数单位、坚硬闪亮的玻璃几何体以及预制加工部件的装配式建造方式，为即将来临的新世纪建筑提供了意义重大的启示：机械可以是一种风格的模式，技术可以提供新的材料和新的施工方法，建筑上的创新者不一定是建筑师。[①]

以科学技术的进步为特征的工业革命使人的生活方式、价值观念、社会结构产生了重大变革，直接导致 19 世纪末 20 世纪初各种设计思潮的产生。整个 20 世纪百年设计思潮风起云涌，为设计业的发展、设计师的成长打开了广阔前景。时间证明，科学技术的进步直接惠泽到设计产品的生产与使用，影响到日常生活用品和各种器具的运用，又不断改变着人们的生活方式。物质的东西，一经注入时代的特征，就转变为一种生活方式和价值观念。随着大都市的出现，交通问题、建筑样式的更新成为新型城市考虑的首要问题。生活空间的狭小、电梯的发明和钢铁技术的完善，使摩天大楼的设计成为可能。

二、"工艺美术运动"与"新艺术"运动

19 世纪末 20 世纪初的设计转型是工业化社会变革的一种必然。英国作为工业革命的发源地，现代设计的许多思潮均源于此。当时的各种设计思想都蕴含着各自对设计美的理解和追求，设计思想和设计实践也因各自审美观念的不同或美学支持理论的不同而分成不同类别。这一时期主要以约翰·拉斯金和威廉·莫里斯为代表的"工艺美术运动"以及拒绝历史主义和传统价值的"新艺术"运动为主。"工艺美术运动"是一种半复古行为，莫里斯等设计界人士面对过去用来制造一件精美产品所需要的时间，现在却可以生产出无数廉价丑陋的产品的现状，一时间无法接受，又重新提出艺术和手工艺对美的追求，希望用艺术来改造工业化生产的丑陋。但是，历史主义的头脑和传统的价值观念使他们又回头从十七八世纪寻找美的根据和发展的希望。显然，哥特式的艺术所给出的答案是陈旧的。尽管他们试图给工业化和机器化的产物穿上一件艺术的外衣，不过因为这种逻辑思路是非现实的，因此他们所带来的除了一些可以被称为时代产物的设计作品，更多的是启示和代价。

英国美术理论家、教育家约翰·拉斯金（John Ruskin，1819—1900 年）是最早提出现代设计思想的人物之一。他针对 1851 年伦敦世界博览会的建筑和展品尖锐地提出批评意见，之后推出了自己关于现代设计的理念，为 19 世纪末的设计家、建筑家提供了发展的依据和启示。综合而言，拉斯金的设计思想包括如下两个重要方面：强调设计的重要性；强调设计的社会功能性。拉斯金提出了对现代设计发展方向的看法，认为设计只有两条路，即对现实的观察（提倡从自然形式中发展装饰设计的题材和动机）和表现现实的构思与创造能力（提倡创新）。前者主张观察自然，后者则要求把这种观察贯穿到自己的设计中。换言之，拉斯金的设计主张包含着两方面内容：一是强调设计形式与功能的关系（与现实的关系）；二是主张采用自然形式，即他称为"回归自然"的理论。他的口号之一就是"向自然学习"。这个理论立场在 19 世纪末和 20 世纪初的"工艺美术运动""新艺术运动"中得到充分发扬。[②]

① 王受之. 世界现代设计史[M]. 2 版. 北京：中国青年出版社，2015：59-60.
② 王受之. 世界现代设计史[M]. 2 版. 北京：中国青年出版社，2015：73-74.

　　威廉·莫里斯（William Morris，1834—1896 年）是现代设计史上无法忽视的人物。他是 19 世纪后半叶英国杰出的美术设计家、手工艺人、画家、浪漫主义诗人和空想社会主义者，英国"工艺美术运动"的积极倡导者。莫里斯于 1834 年 3 月 24 日出生于英国埃塞克斯郡沃尔瑟姆斯托城一个富商的家庭。他的父亲是一个拥有不少地产的证券经纪人。1851 年，17 岁的莫里斯随母亲去参观伦敦万国博览会。莫里斯对当时缺乏美感的展出品非常反感，这种反感影响到他以后的设计活动和设计思想。这件事与他日后投身于反抗粗制滥造的工业制品有密切关系。

　　1859 年，为了给新婚家庭安排起居，莫里斯跑遍了伦敦大大小小的商店，却发现居然找不到一件令他感到满意的东西。这使他十分震惊，于是决意自己动手设计制作所有新婚家庭用品。他与朋友菲利普·韦伯合作，设计了被称为"红屋"的住宅（图 3-9）。红屋的屋顶和窗户都保持哥特式的尖顶，外部简朴、安宁，有着浓郁的乡村别墅的田园特色，而内部布局实用而合理。整个住宅平面呈 L 形，室内采光良好，空间利用合理。房屋外表通体布满砖瓦的红色，与沿墙栽种的花卉、草篱、爬到墙上的藤蔓形成巧妙的对比。室内的

壁纸、家具、地毯、灯具、窗帘织物等（图 3-10）都是莫里斯本人设计和组织生产的。莫里斯所做的这一切成为他一生事业的转折点。莫里斯从一个画家、建筑家发展为全面的设计家，并开设了世界上第一家设计事务所，通过自己的设计实践，促进了英国和世界的设计发展。

图 3-9　红屋　　　　　　　　　　　图 3-10　莫里斯设计的装饰纹样

　　英国"工艺美术运动"作为现代设计的萌芽，提出了艺术与技术相结合的原则，倡导艺术家从事产品设计，打破了矫饰的盛行，唤醒了艺术家对产品设计的关注。由于这场运动反对机械化生产，将美与工业化批量生产对立起来，未能找到艺术、设计与工业化的契合点，所以，彷徨中的艺术家、设计师面对现实，摸索前行，掀起了一场内容广泛、影响较大的"新艺术"运动。"新艺术"既可以说是 19 世纪设计风格的完结，也可以被称为20 世纪设计风格的开始，对现代设计美的正确理解正是在"新艺术"运动的进程中逐渐确立的。

　　"工艺美术运动"不仅是一场风格流派的运动，更主张在社会主义原则下进行经济和社会的改革，反对工业化、都市化的社会模式。"工艺美术运动"遵循拉斯金的理论，主

张在设计上回溯到中世纪的传统，恢复手工艺行会传统，主张设计的真实、诚挚以及形式与功能的统一，主张在设计装饰上师法自然。他们的目标是"诚实的艺术"。他们的设计内容包括建筑、室内设计、平面设计、产品设计、首饰设计，以及书籍装帧、纺织品设计、墙纸设计和大量的家具设计。

"工艺美术运动"的产品外形简洁、材料坚实、轮廓分明。设计师们喜欢采用一些手感丰富的材料，如橡木、黄铜、木材、麻料、皮革，甚至还有宝石。它们的色彩既丰富又柔和，常用的色调包括棕色、绿色、黄色、赭石色、赤褐等。与维多利亚风格的设计师相似，他们也常从自然界汲取设计动机，但他们更强调平面的、二维的装饰效果，而且将这些装饰作为产品本身的固有部分，而不是粘贴上去的可有可无的点缀。他们在设计中常采用非对称手法，将对比强烈的材料并置（如粗糙的砖和光滑的瓦、粗粝的铸铁和精工雕刻的橡木）。亚瑟·赫吉特·马克穆多（Arthur Heygate Mackmurdo，1851—1942 年）在 1883年设计的一把椅子是一个相当典型的例子。这把椅子（图 3-11）以深绿和深褐色为基调，以橡木和皮革为材料，手感舒适，轮廓分明。椅背由通雕的不对称的植物纹样构成，不仅是一种装饰，也是椅子结构的一个部分。[①]

"新艺术"运动放弃了传统的装饰风格，并在多个方面进行创新，它实际上是一个跨越西方多国的艺术创新活动，不同国家有着各自的风格和特点。优雅流畅的装饰曲线就诞生于这个时期，除了平面图案，珠宝设计中也常常以植物鸟虫为主题，如法国"新艺术"时期首饰设计大师 René Jules Lalique 的"蜻蜓女人"胸针（图 3-12）。"新艺术"运动鼓励将艺术和工业技术结合在一起，以制造出高品质的作品。"新艺术"运动同时也遵循唯美主义"为艺术而艺术"的理念，强调装饰性和象征性。比如，穆夏（Alphonse Maria Mucha）使用明亮但饱和度不高的色彩进行平面化处理，在勾勒植物图案和女性形象时使用大量的曲线，显示出一种动态的风采（图 3-13）。"新艺术"运动中对具有装饰美感的曲线、曲面以及直线的运用，大胆的色彩组合和提倡非对称性，在许多领域尤其是产品设计和平面设计方面有着巨大的影响。

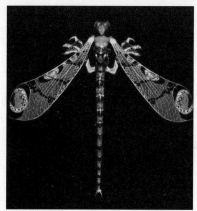

图 3-11　椅子（马克穆多）　　　图 3-12　"蜻蜓女人"胸针

① 王受之. 世界现代设计史[M]. 2 版. 北京：中国青年出版社，2015：76.

图 3-13 穆夏作品

第三节 现代设计赏析

　　19 世纪末 20 世纪初，设计师开始树立为大众设计的思想。在设计实践中强调理性和功能的同时，他们力图找到自然现象背后的"科学"真谛。一方面，机械化、大批量生产要求设计规范、定型；另一方面，为了适应机械生产，设计一反贵族化倾向，反对繁文缛节的精雕细刻，提倡简洁、实用。依照这种理念设计的产品造型简洁，不考虑太多的装饰因素或与功能无关的装饰。建筑设计方面，大量使用钢材、水泥、玻璃等材料，在大幅度降低成本的同时，也改变了建筑的基本结构和施工方法，这一时期的建筑，形式以几何形为主，装饰色彩以灰白居多，加之玻璃幕墙的使用，呈现出冷漠而理性的风格。[①]

一、埃菲尔铁塔

　　雕刻家发现了利用焊炬替代传统的铁锤、凿子，用金属替代传统材料的铸造方法。现代设计使用的原材料中，复杂的金属合金、普列克斯玻璃、涤纶合成树脂、尼龙管和塑料制品，已经超越了古老的大理石和青铜材料。比如，由亚历山大·古斯塔夫·埃菲尔（Alexandre Gustave Eiffel，1832—1923 年）设计的作为 1889 年法国世界博览会代表的埃菲尔铁塔（图 3-14），就是对新的钢铁材料和现代新建筑技术的充分运用和展示，是技术美的典范。

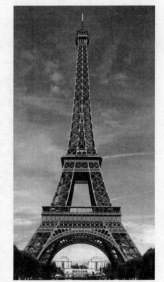

图 3-14 埃菲尔铁塔

① 胡守海. 设计美学原理[M]. 合肥：合肥工业大学出版社，2011：136.

这座巨大的三层高塔由 18 038 个精密度达到 0.1 mm 的部件和 250 万个铆钉铆接而成。施工初始，这座显得古怪离奇的建筑就引起轩然大波，许多人惊愕、怀疑，甚至反对。不少上流人士和文艺界、新闻界名人指责它破坏了巴黎典雅的美，损害了这座城市的盛名。风波的平息得力于工程师本人的耐心解释和有远见的法国政府初衷不改的支持。

事实上，人们对埃菲尔铁塔从厌憎到欣赏的根本性转变，除岁月的论证力量以外，根本的原因在于这座在外观上带有某种超前性的建筑客观上有与外界环境条件内在的一致性。它采用了新型材料、设备和施工技术，相比于诸如胡夫金字塔、罗马教廷圣彼得大教堂中央穹窿（高度均不及铁塔的一半）之类古老的建筑，具有建造所需费用很少、动用人力很少、建造时间很短的优势，它还是当时对金属拱和桁架在受力（包括风力）情况下发生变化的一次成功运用。它是建筑史上一次设计革命和一件技术杰作，展示了资本主义早期工业生产的强大力量和发展潜能，也为日后巴黎旅游文化的发展提供了一个有利条件。它与展示工业革命成就的世界博览会在文化主题上是一致的，同时，它又能与巴黎乃至法国的悠久历史和开放文化形成某种沟通，并增强巴黎乃至法国公众的自豪感和自信心。所以，这座现代工业文明纪念碑在反衬的外表下有着与环境和文化传统的隐性的协调。

变革的步伐如此之快，20 世纪的人们跟不上艺术家和科学家的步子。革新和公众接受之间的时间差常常被人们称为"文化滞后"。时尚和种种花样翻新层出不穷，令人眼花缭乱。今年出现的事物，下一年就会被淘汰。然而，追逐这种转瞬即逝的趋时之势却成为许多艺术家的成功之途。建筑领域弗兰克·劳埃德·赖特、格罗皮乌斯和柯布西耶的发现、绘画领域毕加索、康定斯基和蒙德里安的发现、音乐领域勋伯格和斯特拉文斯基的发现，都成为文化史中的重要突破。这些艺术家现在仍占据着现代艺术大师的地位。

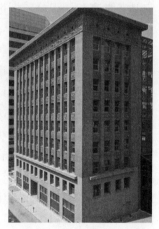

现代建筑中最早和最大胆的摩天大楼是在有了钢架结构和电梯之后才有可能建成的。这一建筑形式首先在美国中西部出现。路易斯·沙利文（Louis Sullivan，1856—1924 年）于 1891 年设计了温莱特大厦（图 3-15）。以摩天大楼为代表的高层建筑设计是最能说明科技原则有效应用的例子之一。虽然在 19 世纪末就已经出现了高层建筑，例如，美国芝加哥学派（Chicago School）的建筑师们利用 1871 年芝加哥城遭遇大火所提供的重建该城的难得机会，充分使用当时的新建筑材料和新施工技术，设计了最早的一批高层建筑——以钢铁骨架构成内部支撑结构而外面壳体不起支撑构架作用的 10 层上下的楼房，但是高层建筑是 20 世纪中叶才真正在世界范围内得到普遍发展的。

图 3-15　温莱特大厦

功能主义审美原则的最初倾向是在设计工业作品时，基本上只需要表达对功能的要求，而不需要在设计上考虑太多的美观因素。简单化、功能化的工业设计使当时的工业产品在很大程度上都显得简陋而缺乏美感。随着技术的不断提高、管理水平和经验的不断增加，工业产品的制作能力也显露出越来越精确的一面。随着大众在享受产品基本功能时，对产品审美要求的不断提高，工业设计对产品的审美品质有了改变的可能。从功能向美观发展是一种屡次被证明的逻辑趋势，无论是在设计的起源时期，还是在其他发展阶段，追求功

能都是设计的首要任务。在满足了大众的功能需要之后，审美的需要便不可避免地成为大众进一步的要求。我们可以发现，在实际生活中，对功能的要求和对美的需要最后都能统一在具体产品之中。

"现代主义"是 20 世纪 20 年代中后期，在多元复杂因素影响下形成的一种新的国际运动。"现代主义"只是一个概念方法，并不是一种风格。20 世纪二三十年代的工业设计已经开始具有商业的广泛性和影响力，功能主义的普及是现代主义美学的伟大胜利，它是工业化以来设计美学思想中最重要的一个因素。几何形式、无装饰的表面和暴露的结构是"现代主义"最基本的成分。大量来自机器、速度与能量等抽象符号的高度风格化的干净的几何抽象形式也是"现代主义"的主要因子。"现代主义"的设计师们喜欢使用玻璃和金属作为其作品的主要材料，有些甚至对镀镍板和镀铬板也进行了广泛的使用。光和空间得到相当热情的开发和利用，色彩的使用却受到很大限制。在绝大多数时候，设计师们认为白色、米黄色、黑色、灰色及白色金属的冷光已经足够表达他们对美的理解和诠释。

"现代主义"提供了一种使人能够重新认识自己所创造的环境并与之保持和谐的观念，这种观念促进了现代化理想中人与机器产品之间完美关系的发展。从这个意义来讲，"现代主义"通常被看作一种对机器时代的庆典，使设计师得以从过去手工艺时代的风格中解脱，使世界逐步形成对机器和机械化产品的崇拜。设计师通过对装饰及其相关信息的回避来达到与传统分离的目的，从而得以开发出具有自己特色的作品和具有时代意义的审美原则。

受"现代主义"影响最深的是建筑设计领域。在 20 世纪二三十年代，出现了各种各样的流派来表现对工业化之后现代价值的理解，并以自己的作品和理论宣告设计对现代的美的理解和追求目标。"未来主义"是第一次向拉斯金和莫里斯哥特式艺术回流的有力反击。它是艺术家和知识分子拥抱周围发展的技术和社会变革的一次真正尝试。

"未来主义"运动于第一次世界大战前，在诗人和戏剧家马里内蒂的领导下始创于意大利。未来主义者张扬一种快速运动中的艺术，一个机械推动的时代。"未来主义"表现出一种向机器美学让步的审美倾向。"未来主义"的设想是对机器时代的一种积极反映，体现了人们力图用时代的语言来展现美和艺术价值。他们羡慕运动、力量、速度和机械结构之力。在他们的绘画中，他们最希望表现的是运动的动力和激情。在建筑领域，未来主义者赞美工厂、谷物升运机、摩天大楼、火车站和多层立交桥。一位未来主义画家曾起草了关于"机械美学"的宣言，颂扬齿轮、滑车、活塞、飞机、火车头以及汽力挖掘机的审美价值和精神品格。[①]一般而言，机械美学意欲表现自动化、工业工程和工业产品，最终将人类从其对大自然的依赖中解放出来。后来出现了不同形式的立体主义运动，如英国的旋涡主义者声称对机械的爱。旋涡画派希望以立体主义棱角锋利的几何图形和未来主义的狂烈运动扫除历史的一切残余。

二、包豪斯

包豪斯是 1919 年成立于德国魏玛的一所设计学校。包豪斯是德语 bauhaus 的音译，原

① 弗莱明，马里安. 艺术与观念[M]. 宋协立，译. 北京：北京大学出版社，2008：621.

意为"建筑之家"。用包豪斯命名学校，一是认为设计应该像建筑一样，把多种艺术统一于一体，恢复、重建艺术和技术、艺术创作和生产活动的联系；二是作为一种理想、象征和隐喻，建筑是树干，其他艺术是分枝，它们一起组成葱绿的树冠。各种设计力量围绕建造"大厦"这个共同任务联合起来，通过艺术手段造就完整的、符合人性的生态环境。其创始人格罗皮乌斯试图将艺术家从游离于社会的状态中拯救出来，提出"艺术与技术相统一"的理想，认为设计师的成长要与技术、经济、事务紧密联系。①

　　包豪斯提出的艺术与技术统一、设计的出发点是人而不是产品、设计必须遵循客观规律等原则，以及高度追求外形简练、用构成主义的几何造型达到结构完整、摒弃多余的装饰等方法，形成了包豪斯的理性设计理念。包豪斯没有固定的风格和流派，更多是自由、创新和综合，但是有着自己的民族个性。包豪斯校舍（图 3-16）棱角分明的几何体块、平屋顶、钢筋混凝土的结构，理性的、简化的、白色的幕墙和错落的楼层，成为现代建筑结构的里程碑。包豪斯在设计领域所带来

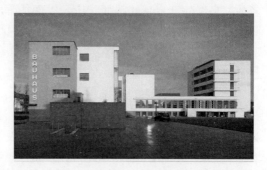

图 3-16　包豪斯校舍

的影响使其成为 20 世纪 30 年代乃至其后多年的设计现代化轴心。

　　包豪斯设计教育强调理论与实践紧密结合、理论课和实习课并重的教学体系，但是其设计教育并非标准化的，学校内部同时存在着多种艺术追求。另一方面，包豪斯推行的纯之又纯的形式化语言，容易导致"为简化而简化，为几何化而几何化"的倾向。一些设计师为了追求形式而忽视功能，有些设计毫无人情味，缺乏美感，古怪、呆板、冷峻，走向了另一极端，反映了包豪斯功能主义的历史局限性。②

　　现代建筑运动和现代设计运动是在欧洲发展起来的，之后通过美国辐射到世界各地。一批现代建筑的先驱者在推动现代设计发展中起着非常重要的作用，其中包括奥地利的阿道夫·卢斯、比利时的亨利·凡·德·威尔德、德国的彼得·贝伦斯等人。正是在他们的影响下，沃尔特·格罗皮乌斯（Walter Gropius，1883—1969 年）（图 3-17）、路德维格·密斯·凡·德·罗（Ludwig Mies van der Rohe，1886—1969 年）、勒·柯布西耶（Le Corbusier，1887—1965 年）、阿尔瓦·阿尔托（Alvar Aalto，1898—1976 年）等一批在现代建筑、现代设计上举足轻重的国际大师，最终确立了现代建筑体系和思想体系，在第二次世界大战后使"现代主义"成为国际建

图 3-17　沃尔特·格罗皮乌斯

筑的标准风格，成就了设计上的"国际主义"风格，影响了整个 20 世纪的设计面貌，重新

① 胡守海. 设计美学原理[M]. 合肥：合肥工业大学出版社，2011：141.
② 胡守海. 设计美学原理[M]. 合肥：合肥工业大学出版社，2011：142.

描画了世界都市的天际线，影响了我们日常的生活方式，影响力迄今不衰。[①]

　　包豪斯对建筑材料和施工过程的探索导致在绘画、制陶工艺、金属制品、编织工艺和舞台技术等领域都出现了新的方法和程序。学院教导学生永远不要忘记他们所设计产品的服务目标，换句话说，一把椅子制造出来是为了坐，一盏灯要求它有足够的光亮。因此，包豪斯成为新的工业设计的源头。诸如钢管座椅、间接照明装置和流线型器具等这些发明都被社会接受并大批量生产，成为现代家庭用品的组成部分。然而，为了均衡包豪斯在教学和研究方向的实用优势，格罗皮乌斯还聘请康定斯基、克利和莱昂内尔·费宁格这些著名画家来组建其卓越的教师队伍，以便加强学生在制图和绘画方面的表现力和创造性。蒙德里安和建筑师路德维格·密斯·凡·德·罗也同包豪斯保持着密切的关系。[②]

三、经典设计赏析

　　勒·柯布西耶认为房屋是居住的机器、家庭的包容器和公共服务活动的延伸场所。在对二维空间进行新的征服同时，建筑领域发展起形成三维空间的许多新手段。弗兰克·劳埃德·赖特（Frank Lloyd Wright，1867—1959 年）放弃设计具有自足、绝对空间的建筑——如古代希腊神庙建筑，而对人类生活和工作空间的变化表现出极大的关注。赖特设计了具有伸缩性的空间方案，其中有前趋与后缩的空间区域和内外空间的自由渗透。国际风格的建筑师们通过玻璃墙壁和对错综复杂的建筑群的有序排列，获得了内外空间同时显现的立体效果，如许多公寓建筑和联合国大厦建筑群。[③]

　　由勒·柯布西耶于 1928 年设计并于 1930 年建成的萨伏伊别墅（Villa Savoye）（图 3-18）也不妨视作反衬式结合的例子。位于巴黎近郊的这座建筑物也曾受到过许多抨击和指责，今天却成了"现代建筑"的经典之一。设计者其实将它当作一件立体主义雕刻来构想。别墅大块表面平整简洁的几何型白色构件与环绕着它的绿树芳草的自然景观形成仿佛对峙的强烈对比。同时，完全不同于形式简单纯净的外轮廓，别墅的内部空间（图 3-19）比较复杂，好像一个内部细巧镂空的几何体，而且住宅中的家具陈设大多看起来不像原配的设施。设计者通过开敞的屋顶花园和对阳光、空气的充分利用与大自然沟通，而这个仿佛拔地而起的立方体建筑的内外处理都体现了设计者应和时代精神的新建筑观念。[④]

　　以弗兰克·劳埃德·赖特为领导的一派，以沃尔特·格罗皮乌斯和勒·柯布西耶为领导的另一派，是代表不同建筑思想的两个建筑学派。作为一位浪漫主义者，赖特认为，通过"有机建筑"能够实现人类与自然的和谐相处，而格罗皮乌斯和勒·柯布西耶则是国际风格的倡导者，强调建筑形式应适应机器时代的需要。[⑤]有机建筑（organic architecture）是 20 世纪西方建筑的一个流派，代表人物就是美国建筑师弗兰克·劳埃德·赖特，该派主要原则如下：由具体功能和自然环境决定建筑物（主要是别墅、私邸、郊外旅馆等）的个体

① 王受之. 世界现代设计史[M]. 2 版. 北京：中国青年出版社，2015：149.

② 弗莱明，马里安. 艺术与观念[M]. 宋协立，译. 北京：北京大学出版社，2008：652.

③ 弗莱明，马里安. 艺术与观念[M]. 宋协立，译. 北京：北京大学出版社，2008：655.

④ 章利国. 现代设计美学：增订本[M]. 北京：清华大学出版社，2008：94.

⑤ 弗莱明，马里安. 艺术与观念[M]. 宋协立，译. 北京：北京大学出版社，2008：647.

特征；不采用城市工业化建造方法，而使用天然材料，创造与周围自然环境连成一体的流动空间。有机建筑是一种活着的传统，它正向一些新的、令人激动的方向发展，它并非一种统一的运动，而具有多元、反常、矛盾和善变的特征。

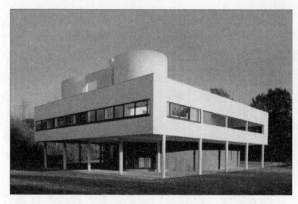

图 3-18　萨伏伊别墅

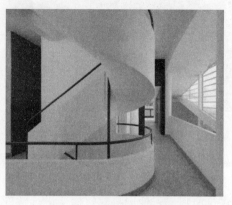

图 3-19　别墅内的旋转楼梯

　　流水别墅（图 3-20）又称考夫曼住宅（Kaufmann house），是坚固的水泥材料、悬臂结构和富有戏剧色彩的环境有机结合的范例。其建筑形式非常接近赖特关于建筑结构产生于其环境的建筑理念，以优美而合理的造型，准确表达了设计者的建筑观念和与大自然有机协调的美学追求。两层凌空悬挑的大平台，纵横交错的几片石墙，从挑台下面撒珠般跃出的多级瀑布，以及起居室依原样保留的一堵石墙和选用石材砌成的地面、壁炉等（图 3-21）。它的室内设计有着明朗亮丽的自然光和对室外景观的良好视野，裸露的岩石、叠砌的粗柱强化了住宅与自然的联系。别墅的主要特点是一座大房屋面向的多层平台有多个门廊，这些门廊的水平面又在垂直的巨大烟囱的对照下获得了平衡。这一部分使用的是当地开采的岩石，其同河岸天然岩石的颜色和质地都是和谐一致的。这里的悬臂结构使建筑物的各层都能独立地形成各自舒展的空间。同外部的情况一样，内部空间也呈辐射状从中央向四周伸展，形成参差多变的空间区域，从而增大了赖特所谓的"内部与外部的空间自由"。[①]

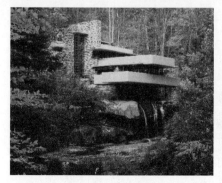

图 3-20　流水别墅

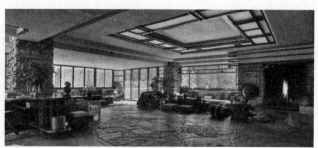

图 3-21　流水别墅内部

① 弗莱明，马里安. 艺术与观念[M]. 宋协立，译. 北京：北京大学出版社，2008：649.

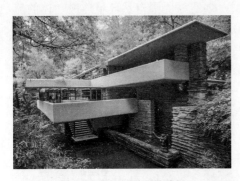

图 3-22　流水别墅悬臂梁

赖特注意力更多地集中在建筑物的内部设计，而不是它的外观形式。按照赖特的观念，建筑物的内部空间应体现自由的运动感，而不是只提供封闭的空间。赖特的空间概念是三维的，不是要给人以巨大的体积感，而是空间的纵深感。赖特建立了一种具有伸缩性的关于建筑空间的原则。他认为，室外空间应进入室内，室内空间也应引向室外。因此，他运用悬臂结构原理使建筑物的支撑要素向外运动（图 3-22），从而使建筑物的角落呈开放状态。赖特最著名的创造之一是壁角窗，对他而言是"打碎盒子"的机会，赖特认为它打破了人类精神的牢房。具有立体主义观念的国际风格流派的建筑师们对这一思想感到特别亲切。赖特反对国际风格建筑流派所强调的纯粹结构的极端建筑原则——他们将建筑构架进行解剖，向外界开放，摒弃一切装饰要素。赖特的建筑风格体现了他对建筑形式的构思是以自然环境为基础的，如地面岩层、花卉或树木等。赖特往往在整体设计和建筑材料的基础上追求某种有机的装饰要素，表现他丰富的想象和创造自由。这些有机的装饰要素包括由虚实关系、窗户排列、木质纹理、石料结构以及水泥材料所形成的自然造型等。[①]

"有机建筑"是赖特在追求自己的艺术表现理想和结构手段过程中提出的建筑原则。他也将有机建筑称作"自然建筑"（natural architecture），认为房屋应当像植物一样是"地面上一个基本的和谐的要素，从属于自然环境，从地里长出来，迎着太阳"。在赖特的观念中，人和土地是以建筑物这一手段统一起来的，一座房屋及其环境必须存在于一个亲密和谐的关系之中，建筑师必须将一座建筑同其周围环境融合。赖特善于运用来自周围环境的本地材料，作为统一建筑物与其环境的手段。赖特设计的建筑物既富有热烈的情感色彩，又以严格的建筑工程原则为基础。他终生奋斗的目标就是他坚定不移的个人独特风格，他在建筑设计中的大胆想象，使他成为 20 世纪最伟大的建筑工程师之一，他一生中设计了600 多座住宅、教堂、工厂和其他一些不朽的建筑物。

在家具设计界，许多人都知晓芬兰家具设计师和建筑师阿尔瓦·阿尔托那些自然风格的家具范例。阿尔托于1929—1933 年在他妻子的协助下在帕米欧疗养院设计中采用木材压型展示了第一批轻巧、标准的木椅（图 3-23），他当时并不知道木层压板式家具已于 1878 年在美国获得了专利，不过它并没有产生后来阿尔托的家具设计所造成的那种巨大影响。[②]帕米欧疗养院是阿尔托 31 岁时设计的建筑，也是这个项目奠定了阿尔托在当今建筑界的地位，让他成为国际建筑大师。其在建筑布局上精心设计，抬升

图 3-23　帕米欧椅

① 弗莱明，马里安. 艺术与观念[M]. 宋协立，译. 北京：北京大学出版社，2008：648.
② 章利国. 现代设计美学：增订本[M]. 北京：清华大学出版社，2008：265.

窗户一侧的楼板，精心设计并指导生产照明设备。为避免自然风直接吹向病人，将病房窗户设为双层，仅将处在对角线的两扇窗设置成可开启的；室内空间大量使用暖色调，让病人产生归属感、安全感。此外，病房中的无声洗手池也透出了阿尔托设计的独具匠心（图 3-24、图 3-25）。

图 3-24　帕米欧双层窗

图 3-25　帕米欧楼梯扶手

阿尔托于 1927—1935 年在维普里图书馆设计中继续采用无任何铁件的木制凳子，这种凳子至今还在生产（图 3-26）。1954 年阿尔托又设计出弯曲部分的结构呈扇形的独创性木凳（图 3-27），又一次采用硬木多层板弯曲工艺，这次是为三维造型服务，木质的凳面、凳腿成为一体。这种扇形足最大程度地宣告了结构的可能性和木料的自然美，无论阿尔托本人还是公众都认为这是他在现代家具探索中最美的一个成果。这些设计体现出阿尔托一个主要信条：人体只应该与有机材料相接触。它们也传达出阿尔托钟情于由芬兰民族传统升华出来的那些文化原则的审美意向。①

图 3-26　阿尔托木凳

图 3-27　阿尔托扇形足凳

第四节　信息化时代设计转型

"国际主义"风格，或者翻译为"国际风"，是菲利普·约翰逊（Philip Johnson，

① 章利国. 现代设计美学：增订本[M]. 北京：清华大学出版社，2008：265.

1906—2005 年）和 H.R.希契科克（Henry Russell Hitchcock，1903—1987 年）于 1932 年创造的术语。当时，他们在欧洲看到现代建筑早期的作品之后，意识到现代建筑在美国有很大的发展空间，于是在纽约的现代艺术博物馆（The Museum of Modern Art）举办了"现代建筑——国际大展"活动，并推出了这一名称。1938 年，为躲避战乱，欧洲主要的现代建筑师大都移民美国，他们的现代建筑观念和美国市场经济结合，形成了现代建筑时尚，称之为"国际主义"风格。

一、国际主义风格

第二次世界大战结束以后，特别是在 20 世纪 50 至 70 年代，国际主义风格席卷欧美，成为西方国家设计的主要风格，而且影响了全世界，改变了世界建筑的基本形式，也改变了城市的面貌。虽然国际主义是从二战前在一些欧洲国家（特别是德国）兴起的现代主义设计运动基础上发展起来的，但却带有浓重的美式商业符号色彩。国际主义风格以密斯·凡·德·罗主张的"少就是多"（less is more）原则为中心，并衍生出粗野主义、典雅主义、有机功能主义（也称"有机现代主义"，organic modern）等几种次风格。全无装饰、强调直线、干练、简单到无以复加的"密斯主义"重新定义了几乎全世界各大都市的"天际线"。除建筑之外，国际主义风格同时还影响到产品、室内、环境、平面等其他设计范畴。

如果要用一个名词来形容 20 世纪 60 年代的设计风格，最恰当的应该是波普（pop）了，这个词来自英语的"大众化"（popular），波普艺术于 20 世纪 50 年代中期最早诞生在英国，波普这个术语可能是英国评论家劳伦斯·阿洛维（Lawrence Alloway）创造的。他认为："由于宣传工具被社会接受，文化的概念发生了变化。"文化"这个词不再为最高级的人工制品和历史名人最高贵的思想所专用了，人们需要更广泛地用它来描述'社会在干什么'。"但是，当它与 20 世纪 60 年代的文化、艺术、思想、设计建立起密切的联系以后，它就不仅仅是指大众享有的文化，而是具有反叛正统的意义，这是这个时代的最大特征。在西方国家中，最集中反映波普设计风格的是英国。20 世纪 60 年代之后，人们对设计单一的形式、单纯的理性、忽视消费者心理需求等导致的千篇一律感到厌倦和不满，于是出现了不同了现代主义设计的多元化探索。现代设计之后，出现了许多设计风格。20 世纪 80 年代计算机技术的发展改变了设计和生产的方式，将人类社会带进了一个前所未有的新阶段，也使高速运转的生活显得紧张而单调。

以现代风格的设计引起国际社会关注的三座伟大建筑是澳大利亚的悉尼歌剧院、巴黎的蓬皮杜国家艺术文化中心——一般被称为博堡（Beaubourg）以及华盛顿特区的国家美术馆东侧建筑（图 3-28、图 3-29、图 3-30）。1977 年，首次在巴黎开放的蓬皮杜国家艺术文化中心立即成为知名的成功建筑，它是形式与功能结合较好的一座建筑。博堡自竣工起就是一座人民文化宫，它打破了艺术与生活之间的障壁。

悉尼歌剧院由约翰·伍重（John Utzon，1918—2008 年）设计，尽管悉尼歌剧院从 1960 年伍重设计出方案到 1973 年全面竣工期间经历了恶意攻击、消极批评等坎坷波折，伍重仍然坚持建造一座一改传统风格的建筑，并创造了一个超越时代、超越科技发展的建筑奇迹。

悉尼歌剧院的造型"形若洁白蚌壳，宛如出海风帆"。据说它的设计灵感来自掰开的橘瓣，这座世界公认的艺术杰作用它的独特外形引领我们的想象驰骋，因此有人说它的存在是为现代城市带来新的梦想。①

图 3-28　悉尼歌剧院

图 3-29　博堡

图 3-30　美国国家美术馆东馆

20 世纪 70 年代初，全世界的大都会变得几乎一模一样，设计探索多元化的努力消失了，被追求单一化的国际主义设计取代。所有的商业中心都是玻璃幕墙、立体主义和减少主义的高楼大厦，原来富于变化、多姿多彩的各国设计风格被单一的国际主义风格取而代之。②对于这种趋势，建筑界出现了反对的呼声，也开始涌现出一些青年建筑家意图改造国际主义风格面貌。典雅主义、有机功能主义是对国际主义风格的一些调整，也因此出现了一系列比较具有人情味、个性化的建筑，但是它们毕竟影响有限，而且都依然坚持现代主义基本原则立场——反对装饰。因此，一场在国际主义风格的垄断中开拓一条装饰性新路、丰富现代建筑面貌的革命就呼之欲出了。这个背景就是后现代主义产生和发展的条件。

二、后现代主义

自 20 世纪 60 年代末开始至今，一种看起来与现代主义设计思潮相对立的所谓"现代主义之后"（post-modernism，也译为"后现代主义"或"后现代派"）设计思潮在西方涌

① 凌继尧. 艺术设计概论[M]. 北京：北京大学出版社，2012：221-222.
② 王受之. 世界现代设计史[M]. 2 版. 北京：中国青年出版社，2015：269.

现，它其实是作为西方文化的现代主义之后思潮的一个组成部分而存在的。这种具有兼容主义多元性的设计思潮也包含许多派别，彼此的美学追求和设计精神并不完全一致，但在反对现代主义设计精神、反对过分依赖技术和迷信权威、主张彻底革新等方面取得某种一致。"现代主义之后"设计思潮在以下两方面表现尤其值得重视：一是提倡所谓"后机械设计方法"，这是相对于随工业时代发展而逐渐形成的设计方法而言的，与电子计算机技术密切相联系；二是将设计的终极目标定位在效果或环境上，而不是定位在物质形态的产品上。

最早在建筑上提出后现代主义看法的是美国建筑家罗伯特·文丘里（Robert Venturi，1925—2018 年）。他在早期著作《建筑的复杂性和矛盾性》（*Complexity and Contradiction in Architecture*）中提出了后现代主义的理论原则，而在《向拉斯维加斯学习》（*Learning from Las Vegas*）一文中则进一步强调了后现代主义戏谑的成分和对于美国通俗文化的新态度。从建筑实践上看，1962—1964 年，文丘里利用历史建筑符号，以戏谑、游戏的方式为其母亲设计和建造的住宅，是具有完整后现代主义特征的最早建筑（图 3-31）。1974 年，菲利普·约翰逊在纽约完成了美国电报和电话公司（AT&T）大楼（现为日本索尼公司大楼）的设计（图 3-32），采用了石头幕墙、顶部三角山墙、古典拱券入口等建筑形式，是后现代主义的里程碑建筑。

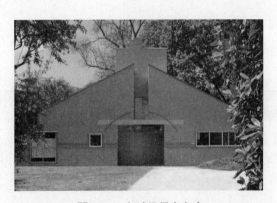

图 3-31　文丘里母亲之家　　　　　图 3-32　美国电报和电话公司大楼

后现代主义建筑的兴衰与西方社会的发展进程是密切相关的，20 世纪 60 年代后半期，后现代主义开始萌芽，正是西方社会广泛反对越南战争、环保主义盛行、青年一代主张绝对自由的运动风起云涌之际；而到 20 世纪 80 年代后现代主义运动接近尾声的时候，西方社会则进入了经济高度稳定时期，人们对于政治漠不关心，原来热衷的绝对自由逐步被新保守主义取代，随着战后婴儿一代逐渐成年，以往那些狂热的主张逐步消失。20 世纪 60 年代极端个人主义发展到登峰造极的地步，而在 20 世纪 80 年代则出现了广泛的宗教保守主义。战后 50 年基本没有爆发大规模的战争，西方社会享受着长期的和平与繁荣，艺术、文学、建筑都逐步转向娱乐性、享受性，20 世纪 60 年代那种悲天悯人的强烈社会责任感

逐步被享受主义取代。这个历史背景构成了后现代主义发生和衰落的历史文脉。后现代主义具有的典雅、浪漫、装饰性、娱乐性、浅薄的和浮夸的历史折中主义色彩都是时代的反映。这就是所谓的历史文脉性特征。建筑风格的发展和时代的发展是密切相关的，这一基本事实从后现代主义的兴衰荣辱中再次得到证实。①

像后现代艺术家们一样，从 20 世纪 60 年代，艺术设计师们就开始了对后现代艺术设计的探索，从激进设计、反设计运动，到 20 世纪 80 年代的激进后现代设计浪潮的高峰，再到 20 世纪 90 年代以后逐渐走上具有建设性的后现代设计的大道。今天，后现代艺术设计已成为后现代主义文化和艺术思潮中一个重要的、不可分割的组成部分，而后现代设计的成果反过来又进一步巩固和发展了这一新的世界观。

后现代主义，同它以前的现代主义一样，是一个宽泛的概念，涵盖了多种不同的倾向、趋势和风格范畴。后现代主义具有包容性，倾向于平民化，而现代主义则更具排斥性和精英特征。后现代主义远离了现代主义非人性化的普遍性，向着一个更具包容性的变异、多元和广泛性的方向发展。后现代主义更加强调内容，而现代主义则主要关注形式。后现代主义批评理论认识到艺术作品能够反映文化、政治和心理经验的诸多方面，而现代主义则更具质朴无华和禁欲拘谨的风貌。②

21 世纪的设计情况和 20 世纪有很大的不同，20 世纪的设计考虑比较多的还是以满足需求为目的，而 21 世纪因为世界总体经济水准的提高，很多国家已经进入发达国家水平，不少发展中国家在经济上发展非常快，也正在追赶发达国家的水平，使得设计发生了一些变化。现代工程技术、数码和电脑技术、通信技术、生态技术等的发展，使得建筑、产品进入了一个崭新的阶段。中产阶级不断扩大和成为社会消费的主流也已经成为国际现象，有足够的市场支撑，有足够的资金投入建筑、高端产品研发，品牌意识不断加强和品牌策略在消费上攻城略地，使得设计上一向提倡的"形式追随功能"（form ever follows function）已经不是必须要遵循的设计原则了，建筑和产品设计因而已经跨越了简单功能为主的阶段。另外，由于经济的发展对能源产生了巨大需求，很多在 20 世纪还被视为成功的发展现象，如拥挤的交通、高楼林立的城市化，到了 21 世纪都逐渐成了发展中的问题，可持续、环保概念在建筑设计、产品设计中越来越重要，加上环保技术水平得到迅速提高，在这些因素的刺激下，环保型、技术综合型设计越来越突出。

当代消费的多样化、个性化特点将使功能性产品被功能艺术性产品所代替，大规模单一产品的生产系统将逐渐让位于多品种、小批量甚至单件定制产品的智能柔性生产系统。未来的制造业将全面进入柔性、智能、敏捷、精益、绿色、艺术化、全球化、人性化的先进制造新时代。信息网络化、网络全球化使今天的社会逐渐变成一个开放而多边的网络，人们可以方便及时地获取大量的信息，信息以及信息处理已成为当今世界发展的关键——人类已走进一个全新的"信息社会"时代。③

① 王受之. 世界现代设计史[M]. 2 版. 北京：中国青年出版社，2015：289.

② 弗莱明，马里安. 艺术与观念[M]. 宋协立，译. 北京：北京大学出版社，2008：697.

③ 凌继尧. 艺术设计概论[M]. 北京：北京大学出版社，2012：130.

思考与讨论

1. 思考工业革命与机器美学的关系。
2. 以赖特"流水别墅"为例，简析有机建筑理念。
3. 简述现代主义建筑的风格特点，并举例分析。
4. 思考现代主义设计和后现代主义设计的区别与联系。

第四章　设计审美要素

《考工记》有载："天有时，地有气，材有美，工有巧，合此四者，然后可以为良。"尊重自然规律与材料的特性，强调设计者的设计思想，贯穿了中国古代的器物制造史。设计审美要素包含了形式美、功能美、材料美和技术美，并从不同视角诠释了《考工记》的审美理念。形式美是形式本身的结构关系所产生的审美价值；功能美是价值取向与合目的性的统一；材料美包括肌理美和材质美，指材料表面的组织结构、形态和纹理呈现的特殊审美感受；技术美是技术创造视觉符号所呈现的美感，一件优秀的艺术作品离不开制作的过程中被赋予的艺术属性，技术美体现的是技术与艺术的高度统一与融合。

第一节　形　式　美

一、形式美的概念

任何事物都有内容和形式两个方面，是内容和形式的统一体，审美对象也不例外。内容是事物的总组成，即其特性、内容、过程、联系、矛盾运动和发展的统一，形式是内容的外部表现方式，也是其类型与结构的形体轮廓表现。同一事物的运动和方向变化可以产生不同的效果。例如，处于水平状态的正方形给人静止、稳定的视觉感受。若将正方形旋转 45°就变成菱形，它的对角线变成了中心轴线，使左右两个直角等腰三角形沿中心轴线对称。菱形的平衡立足于一个点，各边倾斜，因此形体富于动感。著名建筑师贝聿铭设计的香山饭店墙体上的窗格，形状便运用了菱形具有稳定动态感的特性（图4-1）。

虽然从依存关系上看，事物的内容和形式是密不可分的统一体，但为了集中比较和审察事物的特征，人们常常对事物进行分层研究。恩格斯说："数学所研究的空间形式和数量关系都是从现实世界中得来的。但为了从纯粹的状态中研究这些形式和关

图4-1　香山饭店菱形窗格

系，必须使它们完全脱离自己的内容，把内容作为无关重要的东西放在一边。"因此形式逻辑、数理逻辑、数学这类被统称为形式科学。与此相似，人们常把审美对象的某些形式予以抽象概括，作为相对独立的研究对象，由此产生了形式美的概念。形式美是构成美的事物的感知材料（色彩、形态、声音等），以及它们的组合规律（节奏、韵律、统一、对

比等）在相对抽象的层次上所呈现出来的审美属性与价值。[①]

二、形式美的特点

（一）抽象性与概括性

图 4-2　萨沃伊花瓶

形式美具有高度的抽象性和概括性。形式美并不局限于某一特定的审美对象，而是概括出众多美的形式的共同属性。设计作品的形式时融入高度的抽象性与概括性，往往可赋予作品更为丰富多样的内涵。阿尔托花瓶（Aalto vase）是历史上最著名的玻璃制品之一。1936 年，阿尔瓦·阿尔托为由他负责室内装修设计的赫尔辛基萨沃伊餐厅设计了这款花瓶作为装饰品，即阿尔托花瓶（又称萨沃伊花瓶）（图 4-2）。一年之后的巴黎国际博览会上，阿尔托花瓶代表芬兰首次在世人面前亮相就吸引了全场的目光，并迅速红遍全球。花瓶流动的曲线造型成了芬兰设计最为人熟知的标志性符号。玻璃瓶的设计经久不衰，由其形状的延伸设计演变出对碟子、托盘的设计，直至现今依然是非常流行的家居用品设计。

阿尔托花瓶打破传统几何主义对玻璃器皿设计的对称标准，其随意而有机的波浪曲线轮廓使得花瓶显得生机勃勃、低调而张扬。同时，花瓶曲线具有高度的抽象性与概括性，赋予了花瓶诸多的寓意，有的人认为它的原型是芬兰北部爱斯基摩妇女的毛皮服饰，也有人说它的设计灵感来自芬兰蜿蜒曲折的海岸线，更多的人认为它象征了芬兰的湖泊。芬兰素有"千湖之国"的美誉，曲线的花瓶像从空中俯瞰的湖泊形状。无论赋予花瓶何种内涵，阿尔瓦·阿尔托的设计都体现了人文主义精神，它的象征性比实用性更加强烈。

（二）稳定性和独立性

形式美与其内容并不完全相关，而是处在较为独立的地位，具有较强的稳定性和独立性。例如，我国的律诗作为一种文学体裁，有相对稳定的抽象形式美。律诗句句相等的字数和音节可生成整齐之美，抑扬顿挫的平仄组合可以生成节奏之美，二四六八句的韵脚可以生成回环之美，颈联和颔联的对仗可以生成对偶之美，这样的形式美并不以作品的内容为转移。

三、形式美的表现形态

形式美可分为两部分：一部分是形式美的要素，它是构成形式美的感性质料；另一部分是这些感性质料的组合方式，又称为形式美的法则。自然界以其形式美影响人们的审美

① 徐正非. 美的形式和形式美[J]. 高等函授学报：哲学社会科学版，2001（1）：2-6.

感受，各种景物都是由外形式和内形式组成的，外形式由景物的材料、质地、线条、体态、光泽、色彩和声响等因素构成，内形式由上述因素按不同规律而组织起来的结构形式或结构特征所构成。

（一）光影色彩美

色彩是造型艺术的重要表现手段之一，通过光反射，色彩能引起人们的生理和心理感应。不同的色彩给人冷暖、动静、轻重、大小、薄厚、远近、进退等不同感受。如红、橙、黄给人以温暖的感觉，称为暖色；绿、蓝、紫给人以清冷的感觉，称为冷色；黑、红给人以重的感觉；白、绿给人以轻的感觉；深颜色使人感到大、厚、近，浅颜色使人感到小、薄、远。浅色背景上的深色具有收缩和后退之势，深色背景上的浅色有扩张和前进之势。法国国旗由蓝白红三条色带组成，本来三条色带的宽窄是相同的，但视觉上总让人感到蓝宽红窄，后来做了调整，蓝白红宽度之比为30：33：37，使国旗整体色彩成像更为匀称。

（二）线条美

线条是构成景物外观的基本因素。线条有曲直、正斜、粗细、长短、断续、涩滑、利钝、虚实、规则与自由等多种形态，不同线形能唤起人不同的情绪（图4-3）。

图4-3　不同线条所传达情绪实例

（三）图形美

图形是由各种线条围合而成的（图4-4），一般可分为规则式和自然式两类，规则式图形的特征是稳定、有序、有明显规律变化、有一定轴线。不规则式（自然式）图形表达人们对自然的向往，其图形特征是具有自然性与流动性。

图4-4　静物图形

（四）形体美

形体是由多种界面组成的实体，给人以更深的印象。风景园林中饱含着绚丽多彩的形体美要素（图4-5、图4-6），集中表现于山石、水景、建筑、雕塑、植物造型等。园林景物利用形式美的构成法则组成具有视觉审美效应的风景画面。

图4-5　植物造型　　　　　　　　图4-6　山石造型

四、形式美的法则

形式美的法则是人们在长期审美实践中对现实美的事物形式特征的概括与总结，它体现不同形式结构的组合特征所产生的审美效果的差异。自然界中物质的结构形态充满了对

称、比例、均衡、对比和节奏等形式美的特征。例如，雪花晶体的对称性是自然界和谐统一的表现，它体现形式结构的秩序化。随着人们对美的形式认知的加深，对美的事物的外在特征进行抽象概括，形成规律法则，并依照这个法则进行美的创造，进一步丰富和发展了形式美法则的内涵。①

形式美的法则具有普遍性和通用性，适用于绘画、雕塑、建筑等各艺术门类。审美活动具有一定朦胧性与主观性，西方审美注重审美对象在数理几何方面的量化特征，探究其美学构成，促进了形式美法则的形成。早在古希腊时代就有一些学者和艺术家提出美的形式法则理论。时至今日，形式美的法则已成为现代设计的基础理论知识，影响着设计过程。形式美的法则包括对称与均衡、对比与调和、节奏与韵律、比例与尺度、多样与统一等原则。

（一）对称与均衡

对称指以一条线为中轴，使相同物体分别处于对称的方向和位置上的排列组合。常见的有左右对称、上下对称和中心对称这三种形式。植物叶片是左右对称，树木在水中的倒影是上下对称，雨伞的伞骨是中心对称。对称能使物体具有稳定、庄重、有序、肃穆之感，还可突出中心，使物体各部分之间产生凝聚力和向心力。如印度的艺术瑰宝——泰姬陵（图4-7），就以其建筑及景观的对称式布局突出建筑主体，展现出陵园庄重肃穆的气氛。

图4-7　泰姬陵

均衡是指重力支点位于大小、位置、形状、色彩等不同的物体之间，且支点两边的分量相等的排列组合。均衡有两种形式，一为重力平衡，类似于力学上的杠杆平衡。在心理经验中，较浓的色彩比较浅的色彩在视觉上给人更重的感觉，艺术家常通过适当安排大小、明暗、远近构图等方式使作品布局达到均衡的视觉效果。二为运动平衡，即人或物在运动中实现平衡，例如，陀螺在静止状态时无法站立，只有在运动状态下才能实现均衡。均衡相较于对称更为活泼且富有变化，在静态中给人以动感。均衡在各类艺术中广泛应用，古希腊雕塑家波留克列特斯讲道：人最优美的站立姿势应是将身体的重心落在一条腿上，让另一条腿放松，这样身体自然呈现出S形，这实际上就是运用均衡法则来打破对称的呆板，他的作品《荷矛的战士》（图4-8）采用的就是这一姿势。对称与均衡是艺术作品最基本的

① 毛溪. 平面构成[M]. 上海：上海人民美术出版社，2005：15.

两种组织与构成形式。对称体现了静感与稳定性，具有端庄、安定的美；均衡则表现了动感和变化性，具有生动、活泼的美。

图4-8　《荷矛的战士》

（二）对比与调和

对比是指正反对立或显著差异的形式要素之间的排列组合，通过相互对立、相互排斥的要素之间的比较与对照，可产生相反相成、相得益彰的效果。色彩、线条、形体、声音在质、量、时间和空间等方面都可形成强烈的对比（图 4-9）。例如，光线的明与暗、线条的粗与细、体量的大与小等。具有对比特点的物体往往能给人以醒目、活泼、强烈的动感。文学作品中"蝉噪林逾静，鸟鸣山更幽""大漠孤烟直，长河落日圆"等诗句描写的是静态事物，却凸显了动态的视觉画面。北京故宫建筑物以红、黄、蓝为主色，紫色为补色，形成强烈的对比，使得庄严的皇室建筑披上了一丝活泼色调。

调和是指非对立的或没有显著差异的形式要素之间的排列组合（图 4-10）。调和中也有变化，但不是突变而是渐变，即按照一定的秩序做连续的逐渐演进，在变化中保持一定的相似性、融合性和统一性，差异要素间不构成强烈的对比。可以说，对比是在差异中趋向于异，调和则是在差异中趋向于同。如色彩中的红与橙、橙与黄、黄与绿，在色环上都处于相邻位置，并列起来就形成调和，调和能给人以柔和、平缓、宁静、优雅、协调之感。

图4-9　色彩对比　　　　　　　　　　　　图4-10　色彩调和

（三）节奏与韵律

节奏与韵律借助于音乐术语将听觉要素转化为视觉要素。建筑、绘画、舞蹈等各类艺术形式中都有节奏与韵律的体现，而这种节奏与韵律也是源于大自然中万物的生长与运动规律，如动物的心跳、大海的潮涨潮落、沙漠山谷的绵延起伏、植物生长的动势构造等都充满了节奏与韵律感。

　　节奏是指有秩序的变化、有规律的反复的排列组合。节奏必须有同有异，同异交替且反复出现才能形成节奏。节奏具有异同二象性和反复交替性的特点，节奏既在时间中存在，也在空间中存在。在设计中，节奏表现为形象的造型、色彩、主次、疏密等有规律的布局和变化。建筑群体的高低错落、疏密聚散，单体建筑的整体造型和柱窗排列等，都可以形成不同的节奏。例如罗马大斗兽场的外立面局部，建筑构件采用重复、对比及组团等手法，形成了有节奏、有韵律的视觉形式。建筑的几何韵律往往都是通过对称、均衡和稳定的视觉效果实现的。

图 4-11　舞动的高楼

　　韵律表现为这些变化的总的动势、构架和谐而统一，形成轻重松紧有序、层次丰富分明的整体效果。节奏如同音乐中的节拍，韵律好比音乐中的调子，节奏变化形成美的韵律，韵律赋予节奏美的形式，二者在本质上没有区别，均是指有规律的变化，表现秩序美和条理美。例如，扎哈·哈迪德设计的舞蹈大厦（图 4-11），大厦非直线式的设计就像几个在跳舞的人，具有很强的韵律感和节奏感，使大厦犹如凝固的乐章屹立于城市之中。

（四）比例与尺度

　　比例是指事物的整体与局部，以及局部与局部之间基于一定数量关系的排列组合。由不同比例关系构成的事物，其审美特性往往有很大差异。古希腊数学家毕达哥拉斯首先发现了黄金分割比例。黄金分割比例在建筑、雕刻、绘画、设计等领域广泛运用。如古希腊帕特农神庙高宽比约为 0.618，整体在视觉上呈现舒适和谐的审美效果，成为举世闻名的经典建筑。

　　尺度以人体尺度为参照标准，反映事物与人的协调关系，涉及人生理和心理的适应性。家具中桌椅设计要充分考虑尺度的合宜，只有符合人体工程学要求，才能使桌椅有效发挥其使用功能。

（五）多样与统一

　　多样是指整体中包含的各种要素在形式上的对立性和差别性，它体现事物的多姿多彩和丰富变化。统一是指整体中的各种要素在形式上的相干性和依从性，它体现了事物的普遍联系和相互转化。黑格尔把多样统一称为和谐，所谓多样统一，就是寓多于一、以一统多，在变化中求统一，在统一中求变化。袁宏道谈到插花时说："插花不可太繁，亦不可太瘦。多不过二种三种，高低疏密，如画苑布置，方妙。置瓶忌两对，忌一律，忌成行列，忌绳束缚。夫花之所谓整齐者，正以参差不伦，意态天然。"这段论述的是在插花中要注重平衡多样与统一，达到意态天然的审美效果。在统一中求变化的手法有对比和调和、韵律和节奏等。

五、形式美的应用

古典艺术的形式美，其美学原则强调再现生活、追求真实，创作遵从形式美法则，其艺术大多呈现完整、典雅、和谐的形态。现代派艺术形式美的基本原则强调主观"表现"，追求创新，创作大多突破形式美法则，呈现破碎、扭曲、怪诞的艺术形态。

对于初学设计者，想要将形式美法则运用于艺术创作中需要一定的创作训练。学习大师作品中形式美法则的应用，分析作品中图形元素的视觉审美，以此提升自身审美标准，并运用形式美法则中的比例和分割、节奏与韵律等手法进行训练，提高个人对具象物体的抽象化及理性构图的能力。[①]在这张平面构成中（图4-12），运用造型元素"线"组成不同图形，由粗细不同的线按照节奏与韵律手法构成形式美感。

另一张学生作品将比例分割运用到设计中（图4-13），利用骨骼线分割画面，采用重复构成形式，使画面具备合乎逻辑的内容与形式的统一。在比例分割练习中，图形贯穿使用变化、统一、节奏、韵律等法则。由此可知，形式美的法则不是单一孤立存在的，而是运用过程中相互交融、共同影响画面构图的一个整体。

图4-12　线的构成　　　　　　　　图4-13　重复构成

为了更好地了解形式美法则及其应用，在理解艺术作品如何应用形式美法则的基础上，对艺术作品进行画面截取，在截取过程中，遵循原有作品视觉元素的大小、位置、数量，运用抽象造型元素组织构成全新的视觉作品（图4-14、图4-15）。新视觉作品也是形式美法则的应用与展现，其多角度地诠释了形式美法则的基础理论，为培养艺术设计构图能力奠定了扎实的专业基础。

设计是和我们生活息息相关的一种活动——大到国家政治改革与经济发展，小到日常生活的衣食住行。形式美法则不仅运用在绘画艺术表现中，在平面设计、建筑设计、室内设计等其他设计过程中同样适用。形式美的法则不是凝固不变的，而是随着美的事物的发展不断发展。在美的创造中，既要遵循形式美的法则，又不能生硬地套用某一条法则，要根据创作内容的不同灵活运用。

① 林荣妍. 形式美的法则及应用[J]. 合肥学院学报：社会科学版，2009，26（4）：72-75.

图 4-14　图片截取——变化与统一

图 4-15　图片截取——秩序

第二节　功　能　美

　　设计是一个时代文化发展的综合体现，其核心是"人"，目的是创造为人服务的物与环境，使人与物、人与环境、人与社会和谐发展。很多人习惯认为物的美来自外在形式的艺术创造，而忽略了构成并影响其形式存在的内在功能因素。产品的审美创造围绕着社会目的展开，其功能体现人的需求及发展水平。功能根植于人的需要，决定了一款产品存在的根本价值，使人们的生活变得更加美好。

　　设计的功能美是物的结构、材料、技术呈现合目的性与合规律性的统一。合规律性是指人类运用客观规律对客观物质材料进行加工、改造的过程和结果，体现出人对美的认识价值和实践价值。合目的性是指艺术设计的产品符合人的"内在尺度"要求，即艺术设计成果的结构、材料技术和功利性要符合大多数人的使用要求，体现出善的价值。①

一、功能美的概念

　　人类对功能及功能美的认识是一个不断深化的过程。自 18 世纪以来的近代美学思潮中，艺术远居于生活和功用之上，美曾是与功能和实用价值无关的纯粹概念。康德认为美是超越有用性的产物，美的自律和艺术规律性将功能、功利全都排斥在外。黑格尔以后的德国哲学思想中，美也归为理念性的概念，新康德学派更是强化了美的纯然性。19 世纪下半叶，大工业生产实践迅猛发展，机械化生产出具有良好功能且富有审美价值的产品。产品之美让人重新思考艺术与生活、功能与美的关系。②1871 年芝加哥遭遇火灾，摧毁了三分之二

① 段勇，王玲玲. 功能美在产品设计中的应用[J]. 中国包装工业，2013（14）：39-41.
② 李砚祖. 论设计美学中的"三美"[J]. 黄河科技大学学报，2003（01）：59-67.

的城市建筑，为了快速地重建城市，容纳众多无家可归的市民，建筑师在设计中增高楼层，采用钢铁等新材料以及高层框架等新技术建造了很多高楼，现代高层建筑开始在芝加哥出现，芝加哥的建筑师们逐渐形成简洁明快的建筑风格，芝加哥建筑学派由此形成，其核心人物是路易斯·沙利文。沙利文提出"形式追随功能"（form ever follows function），也就是追求功能第一、形式第二的设计原则。

功能美是现代设计美学的一个核心概念，它涉及产品设计的关键，即价值取向和目的性。一件产品的价值取向是与该产品的功能相联系的，也是产品的结构形式、工艺色彩、材料加工等方面的体现。功能美是人类在生产实践中较为初级的审美形态，功能美展示了物质生产领域中美与善的关系，是产品设计的本质内容所在。

人们在欣赏一件设计品时，并未考虑到作品的功能因素，仅直观考察作品的外在形式，便可做审美判断，而功能美的实现由"物"所表现出的合目的性的功效展现，具有一定的功利特征。只有当产品实现其预定功能时，物的结构、材料和技术等因素才能发挥恰到好处的功利效应，且物体感性形式符合美的形式规律，并使人获得某种精神上的满足和愉悦，这便是物的功能美的创造。①如中国古代建筑中的斗拱（图 4-16），基本的功能是减轻建筑立柱和横梁交接处的剪力，以减少梁被折断的可能，但在造型和结构上，斗拱层层镶嵌的结构也具有优美的视觉效果。这里的美源于物自身的功能，而非外部另饰的艺术装饰。②

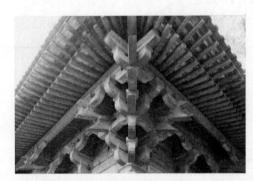

图 4-16　中国古代建筑斗拱

二、功能美的表现

功能美是设计美学的核心，是艺术设计最基本的审美要素。从设计本身的角度来讲，设计的功能因素分为实用功能、认知功能、审美功能几部分。③

（一）实用功能

实用功能是设计艺术的功能美基础，直接满足人的某种物质需求，又称为物质功能，它是人类制物造器的原动力。实用功能给人类生产和生活带来广泛的便利，使人们的生活质量得到了极大的提高，从而带来情感上的愉悦。这种愉悦就是实用功能的美感带来的。例如，建筑的首要功能是满足人对自然空间的居住要求，这种功能的舒适性成为衡量建筑设计作品艺术价值的重要标尺。

① 王超英. 设计的功能美与形式美分析[J]. 黑龙江科技信息，2007（12）：5.
② 曾蕾，罗洁如，袁静晗. 设计中的美学研究：功能美与形式美[J]. 设计，2019，32（17）：98-99.
③ 王建才. 浅谈现代设计中的功能美[J]. 设计，2015（06）：116-117.

设计讲究实用功能的同时，还应注重人文内涵，使产品富有人情味与丰富的文化内涵。设计大师 Jasper Hou 结合中国古典的花窗元素，打造出一款简洁且富有古典韵味的时钟（图 4-17）。这款时钟因其简明的色彩搭配与元素融合，成为时钟设计的经典之作。

好的产品对生活的改变往往是"润物细无声"的。2021 年红点最佳设计奖作品中 Konny 婴儿背带（图 4-18、图 4-19）由一种新型网状织物制成，透气、凉爽的材料吸收汗水，并向外排出。该背带没有使用任何卡扣或绳带，没有复杂的配

图 4-17　窗格时钟

饰，简单方便，可以像 T 恤一样轻松地穿在身上。背带采用符合人体工学的设计，均匀支撑婴儿的体重并支持健康的臀部发育。

图 4-18　Konny 婴儿背带（一）

图 4-19　Konny 婴儿背带（二）

图 4-20　iPhone 12 Pro

iPhone 12 Pro（图 4-20）为用户带来了沉浸式 5G 体验，允许在移动中以最高视频质量无延迟地下载大量数据或流媒体电影。其抗冲击能力是其前代产品的四倍，配备的 A14 仿生芯片可显著提高功率和提供更高的效率，大幅延长电池寿命。另一个创新是 LiDAR 扫描仪，为用户提供增强现实的体验。这已不是简单的实用功能提升，更是科技美的支撑体现。

（二）认知功能

认知功能是设计物的外在形式所实现的一种精神功能，主要通过视觉、触觉、听觉等感觉器官接收物的各种信息刺激形成整体知觉，从而对事物产生相应的概念和表象认知。认知功能主要包含识别功能和象征功能两方面。

认知功能首先体现在物的指示功能方面，特殊的造型、色彩和标识显示其功能特性和使用方式。独特的识别功能是标识设计在视觉传达中最基本的要求和首要功能，是认知识别功能设计的主体原则。一般采用显著、优美、富有想象力的形体、色彩、肌理、材料等

手段，增强标识的表现力和感染力，提高其传播的影响力。例如，可口可乐的标识（图4-21）采用灵动活泼的英文字体，形成一条颇有韵律感的S形波浪线条，具有鲜明的趣味性，充满强烈的激情和活力，标识赋予人联想，在消费者脑海留下深刻印象。

图4-21　可口可乐标识

认知功能也体现在物的象征功能上，传达出物"意味着什么"的信息内涵。设计艺术通过形状、材质、色彩、表面工艺处理和装饰等要素表达象征功能。当设计产品的声誉得到社会认可，这种设计产品的附加价值则满足消费者对功能与情感的需求。如世界名车保时捷、奔驰、法拉利等，之所以能够成为人们青睐的对象，是因为其象征意义远高于实际的使用价值，产品已升华为一种身份的象征。

图4-22　盖碗

中国饮茶文化历史久远，饮茶所用的器具——盖碗，因其丰富的茶文化内涵而承载着独特的功能美（图4-22）。盖碗由盖、碗和船三部分组成，船又称为托，碗的造型上大下小，在喝茶时，手托茶碗的边缘部分，可避免手被烫伤。盖置于碗内，便于茶的冲泡，盖纽呈锥形，便于手的持握。当盖碗全身通热时，手持茶碗边缘与盖纽，并不觉得灼热。而茶船作为承托物，也有隔热、防止茶汤溅出的作用，由此可见，盖碗的实用功能与器物的设计高度吻合。盖碗的设计不仅体现盖碗与手的和谐关系，更赋予该泡茶器具精神上的象征意义。俗语有"盖为天、船为地、碗为人"的说法，泡茶体现了天、地、人、茶合一的茶道精神。

（三）审美功能

审美功能可借事物内在与外在形式唤起人们的审美感受，满足人们的审美需求，是设计物与人相互关系的精神纽带。物在使用过程中能否唤起人的美感，是判断其是否具有审美功能的依据。审美功能是功能美的组成部分，设计艺术可在视觉、触觉等方面给人以愉悦及精神上、心理上的满足。

明式座椅形式典雅且注重实用，椅背由优美的曲线构成。靠背椅的背倾角和曲线是工匠根据人体特点设计的，符合人体工程学要求。人体脊柱的侧面在自然状态时呈"S"形。明代匠师根据这一特点，将靠背做成与脊柱相适应的"S"形曲线，并根据人体休息时的必要后倾度，使靠背具有近于100°的背倾角。这样人性化的设计使人的后背与椅子靠背有较大的接触面，让人体的肌肉得到充分的休息，因而产生舒适感，久坐不易感到疲乏。明式座椅的设计突破程式化的座凳形式，不仅使人坐得舒服，造型也符合使用者的审美需求。[①]

① 杨子漩. 实用功能与审美功能在产品设计中的应用研究[J]. 大众文艺，2011（18）：67.

三、功能美的赏析

在设计中，重功能的思想早在人类创物之初就已奠定了基础。《墨子》中记载："食必常饱，然后求美；衣必常暖，然后求丽；居必常安，然后求乐。为可长，行可久。先质而后文，此圣人之务。"此句说明了功能第一的观点。汉代王符《潜夫论》："百工者，以致用为本，以巧饰为末。"这句话对器物实用性的强调更加突出。我国古代对青铜器的使用需要使青铜器产生了众多的品类，它们产生的依据主要是其各自的功能。如青铜簋（图 4-23），大

图 4-23　西周青铜簋（潍坊市博物馆藏）

多数簋都有一个与簋身相连的器座，以现今的眼光看，这个器座是没有必要的，但结合当时席地而坐的生活方式就能理解工匠艺术家们设计这一器座的缘由了。

中国传统器物的功能美涵盖实用功能、认知功能、审美功能，同时，还具有很强的礼仪功能。四者共同存在于某一产品时，它们之间的关系是互相渗透、互相联系的。由于设计物的本质差异，四种功能的倾向和比例有所不同。中国陶瓷中鬲、鼎等器物多为三足鼎立，李泽厚先生说："它的形象并非模拟或写实（动物多四足，鸟类则两足），而是来源于生活实用（如便于烧火）基础上的形式创造。三足鼎立的造型具有稳定、简洁、刚健等形式感和独特性，具有高度的审美功能与礼仪功能。"

《新唐书·礼乐志》记载："凡民之事，莫不一出于礼。"在中国的传统造物文化中，礼仪性一度大于审美性。早期造物的指导思想主要是"礼饰"而非"美饰"。中国传统器物的形制、大小、装饰、色彩等，无不受到礼乐文化的制约和影响，形成中国器物美学的重要特征。在一些器物的设计中，其礼仪功能的重要性甚至超过器物的实用功能。研究中国古代家具的学者认为，传统的明式扶手椅的尺寸和比例是比较科学的（图 4-24），符合人体尺度的使用舒适性，但测量实物，发现明清扶手椅椅座的高度多在 44～52 cm，比现今的座椅高出近 2～14 cm。探其缘由，可知明清时期的椅、凳、桌类家具尺度都偏高，其背后体现出中国传统居敬、恭持的为人处事的思想。明式椅子的椅背和扶手造型上产生的形式感

图 4-24　黄花梨四出头官帽椅（明）

的力是向上的，符合中国人常说的"坐如钟，站如松"的坐姿美要求。人坐在上面能够感觉到身体引伸向上的力，呈现出或端庄或威严的精神状态。同时，适度抬高座位高度，会让人正襟危坐、胸背挺直，更加聚精会神，也彰显出器物实用功能背后兼具规范行为与礼仪的功能。

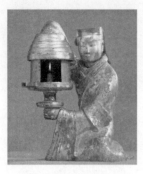

图 4-25　长信宫灯

我国传统工艺品注重审美功能，具体指器物在创作过程中注重质地、造型、工艺、制作和纹样等细节，特别是一些宫廷用品，多采用贵重材质加工而成，纹样精美绝伦。如第一章提到过的中华第一灯——长信宫灯，其整体造型是一个跪坐着的宫女形象（图4-25），它的构件是分开铸造的，然后组装而成，灯体内部中空，头部和右臂可拆卸。灯罩可左右开合，以调节照射方向和亮度。更让人惊叹的是灯点燃后，烟会顺着宫女的袖管进入灯体内，减少烟尘，以保持室内环境清洁。长信宫灯设计的合理性凝结了古代中国人民的智慧。在中国传统器物里，此类集实用、审美、礼仪功能于一体的器物不胜枚举，如青铜灯、博山炉，汉代漆器里的多子盒，唐代镂空银香囊，以及文人雅士所使用的都承盘等，对现今的产品设计有着重要的启示意义。

第三节　材　料　美

人类的造物活动离不开材料，地球上的岩石和矿物等自然物是构成材料的基本原料。这些原料经过加工后产生的物质叫作材料，材料是用来制造产品和工具的物质。艺术设计作为人类高级的创造性活动，自然离不开材料的支撑，艺术设计体现人的思维活动，材料则是思维活动的载体。随着艺术创作的进步，材料在创作中的重要性愈发显著。材料在艺术创作中发挥着功能的实用性以及审美作用。但不同的艺术创作对材料功能和美感的要求是不一样的，如在建筑设计、景观设计、工业设计领域，只有功能问题解决了，材料美才有意义。而有些审美性强的装饰艺术则对材料功能性的要求并不高，甚至可有可无。

一、材料美的概念

材料是设计和工艺制造过程中审美信息的转化和传递载体。实践表明，材料直接影响人对产品造型的视觉判断。例如，金刚石是最受人们喜爱的宝石，它的质地刚硬，有透明无色或淡蓝色、黄色、红色等。人们对金刚石偏向在纯度、净度、折光率上有所要求，故而金刚石一般需要二次加工，用原子中的不同粒子进行轰击，改变其色泽。恰当的琢磨可使金刚石具有极高的折射率，以便折射出耀眼美丽的光芒。因此，材料美不是单指原材料的美学价值，而是涵盖了材料加工过程及结果所产生的审美效应。材料美是一种动态的审美价值，人们在应用和加工材料的过程中，材料的美是变化的、流动的，呈现出不同的质感变化。材料美学是一门研究材料审美特性以及创造美的规律、材料的加工方法和使用方法的学科。[①]材料的美主要通过材料本身的质感即色彩、肌理、结构、光泽和质地等特点展现。

① 李斌. 艺术设计中的材料美学[J]. 文艺争鸣, 2010（10）：135-138.

二、认识材料

各种材料都有其独特的品格和特性，它直接关系到设计构思能否得以实现，在设计中起着举足轻重的作用。《考工记》记载："天有时，地有气，材有美，工有巧，合此四者，然后可以为良。"它充分体现了材料在设计中的重要性。

材料通过设计赋予其真正的附加价值，设计的进步对材料提出新的要求，促进材料的发展。每一次材料的革新都给人类文明和设计文化带来质的飞跃。随着新材料的出现和应用，会产生新的设计风格。作为一名设计师，应熟练掌握各种材料的性能、组成、用途及加工技术等，以便合理有效地使用不同的材料，创造出经济、实用、美的设计产品。[①]

根据材料的性质特征和用途，材料学上把材料分为结构材料和功能材料两大类。基于材料的特点，设计美学将材料分为天然材料和复合材料两大类。天然材料也称为自然材料，具有原始质朴形态，能使人充分感受到天然之美。复合材料是采用物理或化学的方法，使两种或两种以上的材料在形态与性能方面相互独立，共存于一体之中，以达到提高材料的某些性能，或优势互补或获得新的功能目的而产生的，如雅各布森的蛋椅和蚂蚁椅（图 4-26）等产品使用的材料。

图 4-26　蛋椅和蚂蚁椅

以时间轴为基础，材料大致可分为五代。第一代材料是石器时代的木、石器、骨器等天然材料。第二代材料是经过加工，从矿石中提炼出来的陶、青铜和铁等物质。第三代材料主要指通过化学方法合成的高分子材料，其原料主要从石油、煤等矿物资源中获得。第四代材料主要是各种金属和非金属原材料复合而成的材料。第五代材料指的是智能材料。材料的特征随环境和时间而发生变化。

材料表面作用于人的触觉和视觉感知系统，会产生不同的信息刺激。"因材施艺，各行其是"是设计需要遵循的法则。产品设计、建筑物设计等呈现的美，与构成的材质、结构密切相关，且设计的变化往往与新材料的发展和应用是同步的。不同的材料，或通过不同的工艺加工的同一种材料，会给人不同的感觉。人们通过视觉和触觉、感知和联想体验材质的美。不同材质给人以不同的触觉、联想、心理感受和审美情趣。德国建筑师密斯在论及材料时认为："所有的材料，不管是人工的或自然的都有其本身的性格。我们在处理这些材料之前，必须知道其性格。材料及构造方法不必一定是最上等的。材料的价值只在于用这些材料能否制造出什么新的东西来。"

三、材料的特性

材料是人类生活的物质基础，材料的使用和发展促进了人类造物设计的发展与变迁，

① 赵翔宇，袁涛. 浅谈设计中的材料美[J]. 中国市场，2011（13）：127-128.

推动了人类社会文明的进步。现今，材料、能源、信息并称为现代科学技术的三大支柱。材料与科学、艺术一起支撑着现代艺术设计的发展，其作用与意义是不言而喻的。

（一）习惯性与情感性

材料的情感因素带来了材料的审美和社会性，并影响设计者对材料的选择。使用物品的过程是与材料发生密切关系的过程。在这一过程中，各种材料固有的特性与人的日常生活经验相连，使人产生粗糙、细致、光洁、典雅、恬淡、涩重、冰冷等不同的感受。[①]这些感受经大脑信息处理，上升为对材质认知的记忆。比如，三种不同材质的桥（图4-27），因材质的不同而产生不同的情感体验。石桥的朴拙与年代感带来朴实与原生态的体验。木桥的质感与肌理给人相对温和与安静的心理体验。钢架结构的桥则给人便捷、现代、快节奏的情感体验。

图 4-27　木桥、石桥、钢架结构桥

材料在视觉、触觉、听觉上影响人的心理及审美感受，对材料特性的感受是人知觉的综合感受的结果，其中视觉占主导地位。人在接收信息的过程中，视觉反应是最敏感直观的，若多种感受同时产生，视觉总是优先的。光除了可以呈现色彩，还能使材料产生凹凸及光滑感。透明折光的玻璃器皿给人明快和愉悦感，经过处理的不透明玻璃同样可以给人轻快与洁净感。材料表面的肌理形状、疏密、大小、颜色也会产生不同的视觉美感，如精细美、粗犷美、均匀美、工整美、华丽美等。

触觉是一种躯体感觉，人的皮肤与指尖比较敏感，触摸可对立体物体在厚度、硬度、坚固度上有所认识。由于生理因素影响审美感知，人对软、轻、暖、光滑的物体较易接受，而对硬、重、冷、粗糙的物体则不易接受。对于卧室地表材料的选择，人们多选用木材，以提高居住的舒适性和亲和感。材料因质地、质量、形状、薄厚程度不同，可以产生不同的听觉联想。人们看到一块透明的玻璃时，往往可以感到它脆硬的质感，甚至联想到敲击或打碎玻璃的声音。借助经验基础上的联想，材料往往使人产生丰富的美感体验。

一种材料的长期使用，必然会对使用者产生深刻的影响，人们习惯了某种材料及其制品，便形成对文化的认知，成为某些地区风俗习惯的一部分。尽管现代社会中新颖材料制品大量涌现，但人们对所熟悉的传统材料表现出恋恋不舍的怀旧和向往，这也反映出设计文化的回归趋势。从这个意义上说，造物材料具有感情色彩，传达与生活体验相似的情感，一般说来，传统的自然材质朴实无华却富于细节，它们的亲和力要优于新兴人造

① 安迪. 美感来自材料[J]. 装饰，1988（2）：43-44.

材质。人们对各种材质有了一定的了解后，产生感知记忆，以下为人们对各类材质的情感、经验总结。

木材：自然、协调、亲切、古典、手工、温暖、粗糙、感性。

金属：人造、坚硬、光滑、拘谨、现代、科技、冷漠、凉爽、笨重。

玻璃：高雅、明亮、光滑、时髦、干净、整齐、协调、自由、精致、活泼。

塑料：人造、轻巧、细腻、艳丽、优雅、理性。

皮革：柔软、感性、浪漫、手工、温暖。

陶瓷：高雅、明亮、时髦、整齐、精致、凉爽。

橡胶：人造、低俗、阴暗、束缚、笨重、呆板。

（二）制约性与地域性

通过精心的加工处理，材料的特点得到很好的利用和发挥，以显示其独特的个性。小到衣、食、住、行、用的日常生活用品，大到工农业生产工具及军事武器、科研仪器、航空航天器等，都对材料进行了精密的技术加工和艺术手段处理。

然而，材料对设计有一定的制约性，不同的材料有不同的特性，材料的特性决定着设计方法和加工工艺。因长久的应用习惯性，材料也成为一种象征符号，成为一个地方的形象代表，如贵州、云南的蜡染，福州的寿山石，东阳的木雕等。工匠就地取材，运用当地盛产的材料制成具有地方特色的产品，成为所谓的"特产"。这些"特产"融合当地的自然资源与人文环境，是独特且不可迁移的。材料作为一种符号被广泛应用，也是实用与审美文化的完美统一。东阳木雕层次丰富细腻、图像写实传神、做工精雕细刻、格调清秀淡雅，是实用与欣赏功能的完美结合（图4-28）。

图4-28 宝月金荷（黄小明）

材料蕴含着地域性特征。材料的地域性表达不仅在于材料在操作中物质性、具体性的客观存在，还在于表达过程中透过主体意识对物体描述的主观认知感。[①]材料作为建筑存在的物质本体，自然也与地域有着密切的关系。具有地域属性的材料能够暗示场所的归属感及方向感。同时，材料会受到气候侵蚀以及人们使用等因素影响，可以使场所特征不断地发生改变。例如，意大利建筑中的材料便充分显现出其与地域属性的关联，印证了"没有一栋意大利建筑在意大利会显得不合时宜"。佛罗伦萨和锡耶纳是意大利中部的城镇，建筑的地域性特征显著。当地建筑用的砖及屋面瓦均采用本地含铁氧化物的红褐色泥土作为原料，故建筑展现出与大地相近的橙色或赤色（图 4-29）。建筑材料颜色与大地色彩之间的关联呈现出建筑与地域色彩之间的联系（图4-30），也展现出建筑材料的地域属性。

① 刘宏志. 材料的地域性表达——以集群建筑设计为例[D]. 西安：西安建筑科技大学，2012.

图 4-29　锡耶纳建筑屋顶

图 4-30　托斯卡纳地区红色土壤

四、材料美的赏析

材料自身的结构与组织称为材质，材质给人的感觉和印象称为质感。材料美的具体化就是质感的设计，其包含了材料的肌理与质地两个层次。

（一）肌理美

材料美感是体现艺术美的重要因素，而材质美的精神内涵就是肌理美。肌理是材料所呈现的外在纹理质感，是材料表现力的载体，可称为材料的"肌肤"，属于材料的物理属性范畴。肌理是肌体表面的组织结构，具有质感效果，可分为触觉肌理和视觉肌理。触觉肌理是通过触摸得到的心理感受，如粗糙与光滑、硬与软、轻与重等。视觉肌理是建立在视觉感官基础上的，出于内心的需要，可唤起对造型的记忆。视觉肌理是通过材料表面的不同图案和纹样、不同题材风格、不同的表现形式而形成的视觉美感。在实际材料应用中，除了利用材料天然的肌理，还可以通过工艺技术获得不同的肌理效果。比如，利用印、染、轧制、冲压、喷涂、电镀、贴面等技术加工材料，均可获得目标纹饰和效果。

台湾玉山系列酒包装（图 4-31）的酒瓶选用磨砂玻璃瓶，给人一种朦胧、坚硬、梦境的感觉，展现了人们站在海拔 3925 m 玉山山顶的梦境感。玻璃通过吹塑成型，可塑性较强，能够形成形态各异的造型。此酒瓶的造型给人一种稳重、大气磅礴的感觉，犹如一座巨山坐落于此。酒盒则采用了两瓶装的设计，满足 39°和 52°两种酒共同装在一起的需求。酒盒的材料采用木材与植物编织，给人一种温馨、亲切感。酒盒的粗犷与酒瓶的细腻形成鲜明的对比，能够让人产生一种亲近感。

图 4-31　玉山酒包装

两宋时期建窑生产的建盏，造型典雅、釉色璀璨，代表了当时先进的历史文化与工艺水平。建盏美的关键在于它的独一性和稀有性，不同斑纹的建盏，烧制难度的差别也很大。建盏的烧制过程中，如兔毫、油滴、鹧鸪斑、曜变等釉色所呈现出的变幻莫测、绮丽多彩的斑纹，不仅受到坯、釉的制约，还受到温度、还原气氛的制约。有种说法是"一件优秀的建盏是在大量的废品的基础上产生的"，足以说明建盏烧

制的难度。胚体通过火的艺术，在窑炉内自然变幻，产生出"可遇而不可求"的斑纹。它是一种展露质感美的结晶釉，由此可见一件优秀建盏的珍稀度。

建盏具有鲜明的个性特征。例如，兔毫盏（图 4-32）的特征是在黑色釉层中透露出均匀细密的筋脉，形如兔子身上的毫毛，纤细柔长。油滴盏的主要特征是釉面的花纹为斑点状，像夜空中的点点繁星，也像水面上漂浮的油珠。鹧鸪斑盏的釉面花纹如鹧鸪鸟胸部羽毛的斑点。北宋初年陶穀《清异录》就有记载："闽中造盏，花纹鹧鸪斑，点试茶家珍之。"曜变盏的典型特征是圆环状的斑点边缘呈现以蓝色为主的七彩光晕，随着观察方向的改变，光晕所产生的变化仿佛夜幕中闪烁着的星辰之光，不愧为中国陶瓷乃至世界陶瓷宝库中瑰丽的奇葩。

图 4-32　兔毫盏

（二）材质美

材质美不仅包括材料表面的肌理美，也包括对材料的物理性能、化学性能、社会价值以及人类情感等内容的审美。人对材质的感觉主要来自材料的表面，故肌理在质感中具有十分重要的作用。一般来讲，贵重材料的审美价值高于一般材料；天然材料的审美价值高于人工材料。一些精美绝伦的工艺品、装饰品及宫廷用品等，多采用贵重材质进行精细的加工与制作，突出材质的贵重性，升华材质美的价值。例如，万历皇帝的金冠——翼善金冠（图 4-33）重 826 g，高 24 cm，直径 17.5 cm。其制作工艺登峰造极，达到了炉火纯青的地步。

图 4-33　翼善金冠

孔子曰："吾亦闻之：丹漆不文，白玉不雕，宝珠不饰。何也？质有余者，不受饰也。"若材质本身已具有较高的审美价值，则不需要过多的装饰。中国古代器物的制造始终贯穿着敬重器物材料的拙朴之美。明式家具是中国古代器物制作和设计中的杰作（图 4-34），其造型洗练、做工讲究、尺度合宜、风格典雅。选材主要为花梨、紫檀、铁力木、楠木和杞梓木等，这些木材质地细腻，天然纹理美妙，色泽温和雅致。如紫檀木色泽深沉古雅、纹理稠密，黄花梨色如琥珀、纹理细腻美丽。明式家具在制作完成之后，往往只在其表面打磨或擦蜡，以突出其清晰透亮、光润细腻的色泽和纹理，

充分显示其材质之美。在人们所崇尚的明式家具美学中，材质的自然纹理比人工雕饰更为绚丽多彩、隽永耐看。

工匠在选材制作时，往往把纹饰最美的木料用在最显著的位置，以突出其行云流水般的纹理之美。在家具的突出部位，如椅子的背板、桌案的面板、柜子的门板等，经常借美材取得装饰效果。如果是柜子的对开门，便将厚板剖为两面，使双面的花纹对称，充分显示木材自然的纹理美。

运用材质进行产品设计与作画很相似，都是为了表达一定的创意、塑造一定的角色形象。材质的相互配合也会产生对比、和谐、运动、统一等意义。好的设计有时亦需要好的材质来渲染，诱使人去想象和体味，让人因心领神会而怦然心动。设计大师索特萨斯为奥利维蒂公司设计的便携式打字机（图 4-35），外壳为鲜艳的红色塑料，小巧玲珑而有特有的雕塑感，其人性化的设计风格令消费者青睐有加。

图 4-34　黄花梨圆角柜（明）　　　　图 4-35　便携式打字机

材质感和肌理美作为商品设计的可视和可感的要素，会对人的视觉或触觉产生刺激。这些不同程度的刺激会使人产生不同的生理和心理效应，因而产生不同程度的对美与丑的感受。

第四节　技　术　美

一、技术美的概念

技术与人类的物质生产活动相伴而生，它是调节人与自然关系的物质力量，也是人与社会的沟通媒介。技术美不仅是人类社会创造的第一种审美形态，也是人类日常生活中最普遍的审美存在。技术的发展经历了手工技术和现代技术两个不同的阶段，由此也使技术美具有不同的形态特征。

在古代，技术活动主要以手工操作的方式进行。手工技艺多建立在生产经验和人的直观感受基础上，个体对于尺度关系、比例、节奏的掌握成为提高劳动技巧和改进技术的核

心。现今在工业化生产的背景下，工业设计是技术美学的核心，技术美既是一种以生产劳动力为核心的社会生产实践，也是静态形式的技术成果展现。

美是自由的形式。庖丁解牛的故事诠释了驾驭普遍规律去处理具体对象而达到的自由状态，亦即实践活动中美的形式。技术的特性就是这种合规律性且有目的的运用，所以，技术越纯熟，就越能解决目的性与规律性的对峙，从而达到自由的形式和美的境界。①

二、技术美的内涵

（一）"材美工巧"的技术之美

我国古代设计思想与社会制度进步和经济发展紧密相连，从石器时代的采集狩猎，到农耕经济为主的社会生活方式的变革，人类的生活内容与生活文化不断丰富，由此带来一系列造物活动的发展。经验技术和实际效用不断得到总结，出现权衡之物、藏礼于器、"三才"设计思想、文质论等富有哲理性的设计思想。同时也出现了不少优秀的阐述古代设计思想的作品，如《考工记》《天工开物》《文心雕龙》等。

"材美工巧"是我国著名的造物思想，总结了古代造物活动的规律和造物活动所要遵循的原则。《考工记》中提出："天有时，地有气，材有美，工有巧，合此四者，然后可以为良。"体现中国古人造物的原则和判断标准。"材美""工巧"是对古代造物的一个指引，在造物的活动中讲究利用好材料的特性，把材料真正的有用性发挥出来。"工巧"是对工艺技术的把握，通过一定的工艺技术，使材料的优美得到好的展现。②大部分玉雕作品在最初璞玉的状态是很难使人感受到美的，必须经过一定的工艺才能显现出来。和氏璧的故事众所周知，春秋时期楚国琢玉能手卞和得到一块璞玉，然后捧着璞玉去见楚厉王，楚厉王认为是一块石头，后来献给文王，经过雕琢，发现璞玉是一块稀世之玉，遂命名为和氏璧。这一案例深刻说明了"工巧"对材料的关键作用，材质之美需要精良的做工来雕琢。③

《说文解字》记载："工，巧也，匠也，善其事也。凡执艺事成器物以利用，皆谓之工。""巧"意为技能巧妙。从造物的主观能动性上看，"工巧"暗指两个层面的意思：其一，指好的创造力，意匠之巧；其二，指工艺的精良，技艺之巧。战国时《荀子·荣辱》中就有"农以力尽田，贾以察尽财，百工以巧尽械器"的名言。比如，龙山文化的蛋壳黑陶高柄杯、汉代长信宫灯、四川邛窑的省油灯（图 4-36）均是古人"材美工巧"造物思想的体现。

图 4-36　邛窑绿釉省油灯（唐）

① 李泽厚. 谈技术美学[J]. 文艺研究，1986（6）：4-5.
② 田伟玲. 中国古代设计思想——材美工巧设计思想[J]. 艺术与设计：理论，2010，2（3）：32-34.
③ 姜坤鹏. 材美工巧，匠心独运——论工艺之美的呈现方式[J]. 创意设计源，2017（6）：4-8.

四川邛窑烧制的灯盏因比普通灯盏更节省燃油而称为"省油灯"。陆游在《陆放翁全集·斋居纪事》中写道："蜀中有夹瓷盏，注水于盏唇窍中，可省油之半。"邛窑烧制的省油灯因其科学的构思成为古代瓷器史上科技与智慧的重要体现。省油灯以陶瓷为质地，素烧体现古朴稚拙之美，上釉呈现或艳丽或素雅之感。邛窑以其高超精妙的工艺而闻名，釉下彩便是其中的代表，其因所施釉料不同而色彩各异，有月白釉、绿釉、青釉、褐斑彩釉等。

陆游在《老学庵笔记》中写道："宋文安公集中有〈省油灯盏〉诗，今汉嘉有之，盖夹灯盏也。一端作小窍，注清冷水于其中，每夕一易之。寻常盏为火所灼而燥，故速干，此独不然，其省油几半。""夹灯"指的就是省油灯，"注清冷水于其中"的目的是通过降低灯使用时的温度，减少油的挥发，以达到省油的目的。简而言之，就是在油灯中增加注水夹层，以降低油温，达到省油的目的。

省油灯自唐到宋发展的几百年中，外形几乎无太大的变化，但工艺细节却在一代代工匠的经验总结中不断被科学地优化，如提升注水孔的位置，增加夹层空间，以提高储水量，降温功能也得以提升。盏面由大改良至深而小，减少油与空气的接触面，降低油的挥发。这些细节的改良都体现了古人"以适用为本""器以象制"的造物观。①

一件优质的手工艺作品需要构思、材料、工艺制作的完美结合。"材美工巧"作为一种人类社会实践活动总结出来的造物理论经验，对我国传统的丝绸、陶瓷、漆器、青铜器等多个造物领域有着深远的影响。其思想的科学性、艺术性与技术性对现今手工艺的创造仍具有重要的启发意义。

（二）人机和谐的技术之美

随着人类文明的发展、科学技术的进步，人类社会逐渐由农耕文明步入工业文明。18世纪中期，随着工业革命的开展，传统手工艺的生产方式面临极大的挑战，同时也带来了标准化、批量化、机械化的工业生产方式。然而，在工业革命的早期，产品制造领域的粗制滥造导致了产品美学品质低下等问题。工业化大生产与传统手工艺生产的巨大反差，必然带来新的社会现象及理论界研究的新课题。

1851年伦敦世博会是对工业革命成果的一次展示，人们目瞪口呆地看着各种不同的机器发明，有开槽机，钻孔机，拉线机，纺纱机，造币机，抽水机等，这些不同的机器通过特别建造的锅炉房产生的蒸汽驱动，让人领悟到工业革命给世界带来的变化。设计师帕克斯顿充分利用当时的科技和工业生产力量设计建造的"水晶宫"外表起伏自然，方圆有序，隐含现代结构之美。

但在博览会上也暴露了诸多问题，许多工业产品并无设计可言，批评声络绎不绝。按传统的艺术准则来衡量，工业产品应被排除于美学考虑的范畴之外，而工程师们在新工业中也同样有意排斥传统美学的影响，否认美学在其作品中的任何作用。基于机械化基础的新的美学亟待建立。然而，随后手工艺复兴运动对新生产方式的拒绝并未解决所面临的问题，也未带来符合时代的新思想。人们开始反思人与机器生产之间的矛盾，发现机器产品

① 廖梅. 材美工巧：四川邛窑省油灯的艺术特征解析[J]. 设计，2014（7）：27-28.

的粗劣主要在于技术与艺术的分离。因此，探讨人机和谐、解决技术问题成了现代设计面临的重要问题。

由此，强调艺术与技术相结合的现代设计运动在各国展开，机器生产方式和工业产品的技术形态也逐渐被接受，功能主义的美学形式逐渐替代传统手工艺的审美价值，成为衡量机器生产产品美学的评价标准。法国工业美学运动的理论先驱、美学家保罗·苏里奥（P.Souriau）在 1904 年《理性美》一书中指出，"美同有用之间不会有冲突，正是完全有用的东西才存在真的美。"

自文艺复兴以来毫无变化、陈旧的、局限于传统的技术，正被一种更新的、超越传统的技术所替代。巴黎埃菲尔铁塔造型的通透性可与传统建筑中哥特式建筑的镂空石雕相媲美，其透光性使构筑材料变得纤细而精巧，有利于对抗强风。此外，铁塔的安装方式为构件预先加工，后期统一安装，安装误差不超过 1 mm，保证了工程的顺利完成。埃菲尔铁塔呈现的技术美，并非出自对技术功能的享用或科学检验的认同感，而是一种对形式的关照，它体现出产品合规律性与合目的性相结合所达到的一种自由境界。铁塔升腾的运势，伟岸而空灵的形态，给人一种情感的激发，从中不断获得的隐喻和象征，给人一种审美的领悟。

机器美学成为工业时代早期设计的重要特征。机器美学突出产品的机器化生产特点，体现设计从材料选择到生产过程，再到最后成品中的工业特征，以及生产方式和技术在产品形式上留下的痕迹。

（三）技术美的审美价值

现代技术产品是科学进步和人的劳动物化的成果，技术美存在于人们的日常生活和劳动环境中，通过环境与人的相互作用，可发挥技术美的审美教育功能。技术美作为人的创造物，它超越了技术的自发性，突出了科学技术为人类服务的社会目的性特征，它是产品合规律性与合社会目的性的统一。

技术美的审美价值主要体现在以下两方面。首先，产品是运用自然规律完成的技术创造。技术是技术美的灵魂。技术的可能性成为人们审美创造的现实物质基础，技术的先进性不仅意味着生产效率的提高，也隐含着审美品格的提高。技术状况在很大程度上决定着工业产品的人机界面特征，使人和工业产品之间的交流方式更适合功能的发挥及使用者的心理需要，而且它也是产品外形式的决定性因素之一。[①]例如，洗衣机最初是为了解放妇女的劳动力而设计的，然而随着技术的发展，人们对机器性能的要求也随之提高。洗衣机除了满足洗衣洁净的功能之外，其外形的美观及操作便捷性要求也随之被提出，洗衣机的外形也随之不断地演变以符合消费者的需求。

其次，技术美作为人的劳动物化，产品中凝结了人的创造力和智慧，将人的理想、欲求和情趣通过人的活动注入产品。1990 年，法国设计师菲利普·斯塔克为意大利家用品牌 Alessi 设计的 Juicy Salif 榨汁机，其前卫独特的造型使人过目难忘（图 4-37），其知名度堪比麦当劳与可口可乐之于大众的认知度，这件设计可称为菲利普·斯塔克的价值代表符号，是简约主义风格集中而经典的展现。Juicy Salif 通体采用抛光的金属材料，凝练地将功能与

① 陈望衡，周跃良. 论技术美[J]. 学术月刊，1996（3）：90-96.

形式完美地结合。外形酷似简化的蜘蛛或外星人的飞行器，给人以新奇感与惊叹感。Juicy Salif 优雅独特的造型使其艺术价值远超过实用价值，在现代设计作品中占有不可磨灭的地位。2004 年，菲利普·斯塔克为微软设计的光学星光鲨鼠标（图 4-38），灵感来自裂开的蛋，椭圆形造型，表面以金属肌理包裹，半透明材质部件贯穿鼠标。使用时内嵌 LED 灯会发出闪烁的光辉，仿佛一枚来自外星的正孕育生命的金属蛋。

图 4-37　Juicy Salif 榨汁机　　　　　图 4-38　星光鲨鼠标

以技术为前提，用艺术的手法创造和生产出具有美感且实用的产品，以便更好地为人类服务，提高人们的生活水平。设计是艺术和科学技术的结合体，技术在设计中是以生产的方式和方法存在的，给设计以坚实的结构和良好的功能，技术美只能通过对象物来反映，并最终体现在产品的功能上，这是技术美的根本目的。柯布西耶设计的萨伏伊别墅（图 4-39），其简洁的造型下隐藏着机器般复杂的构成关系，建筑仿佛一个光影层次丰富的建筑盒子，坐落在开阔的绿地中，象征一个时代的建筑技术与审美的进步。

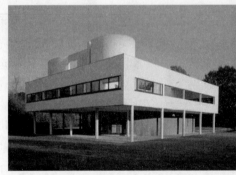 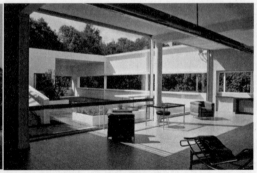

图 4-39　萨伏伊别墅

技术美要求科技与人文相结合，使社会与自然达到和谐统一。技术美不仅仅是材料、工艺、功能、形式、科技的综合之美，更体现了设计的"真、善、美"文化最终价值的统一。"真"是科学技术，"善"是伦理人性，"美"是艺术审美。在人类的生产生活中，审美活动始终贯穿整个创造过程，技术美是现代科技美学中的概念，它将人的劳动物化在产品中，凝结、揭示自然规律的审美价值。技术美的实质是通过设计活动，把新技术落实到劳动产品上，使产品获得新的价值，在形式和功能的统一中达到功能的最大体现。

☆ **思考与讨论**

1. 如何理解设计产品的形式与内容，并思考形式与内容的关系问题。
2. 思考功能美中传统工艺品的实用功能与审美功能问题。
3. 根据本章所学知识，思考技术美与材料美的关系。
4. 现代社会中一些人对于棉麻材质的回归属于材料的哪种特性？
5. 如何区分同一设计产品中形式美、功能美、材料美与技术美？

第五章　设计美学案例

　　《苏园六记》在论及江南园林时，富有诗意地描述道："雕几块中国的花窗，框起这天人合一的融洽。构一道东方的长廊，连接那历史文化的深邃。是一曲绵延的姑苏咏唱，唱得这样风风雅雅。是几幅简练的山林写意，却不乏那般细细微微。采千块多姿的湖畔奇山，分一片迷蒙的吴门烟水，取数帧流动的花光水影，记几个淡远的岁月章回。"在追求实用与审美的统一过程中，设计美凝聚在陶瓷的纹饰、型制之中，家具的形韵、色彩、材质、功用之中，建筑和园林的空间布局、装饰、材料之中。

第一节　陶　瓷　之　美

　　陶瓷是人类历史上最有价值的发明之一，人们将不同性质的泥沙碎石，通过烧炼制成坚固、不渗水、耐火的器物，在赋予器物实用价值的同时，也赋予器物审美价值[①]。土是具有性格的自然物，如瓷泥的光滑细腻、陶泥的质朴、匣钵土的粗犷、紫砂泥的柔润，还有红陶、黑陶等，而夹砂、细石、木屑、化工原料等又能渗入泥料改变泥的性能，从而形成不同的陶瓷风格。

　　陶瓷器物的"形""神""声""韵"所蕴含的人文、艺术和科学的内涵已渗透人们衣、食、住、行的方方面面。品鉴陶瓷之美，有益于人们更好地揭示、理解和创造陶瓷之美。[②]中国现代陶瓷设计需要从传统工艺中发掘文化元素，进而应用到现代设计中，以彰显中国特有的传统文化精神。同样，传统工艺的发展也需要从现代设计文化中获得创新的理念和思路。

一、中国传统陶瓷之美

图 5-1　东汉青瓷罐

　　中国是世界最早拥有制陶技术的国家。在江西万年仙人洞发掘的陶器残片，被认定是迄今为止最早的陶器，距今有两万年。古代中国是瓷器生产大国，汉代是中国陶瓷艺术发展的重要时期，是从"陶"到"瓷"阶段的转折点。东汉中晚期，南方一带已烧成一种灰白胎质并施有青绿釉的青瓷器（图 5-1）。而这一时期世界各地还未出现真正的瓷器。

① 赵鸿声. 陶瓷美[J]. 山东陶瓷，2012，35（5）：46-48.
② 李正安. 陶瓷致美的本质与要素[J]. 陶瓷科学与艺术，2008（7）：36-38.

自汉代出现较为成熟的陶瓷产品后，历代都有各具特色的陶瓷品种，如唐代的三彩，元代的青花，明代的斗彩、五彩，清代的粉彩，等等。

宋元陶瓷艺术高度繁荣，当时南北方皆有名窑，加之各地民窑星罗棋布，窑业空前兴旺，使庶民生活用器与宫廷御用瓷器形成"窑"相辉映的格局。宋代五大官窑分别为定窑、汝窑、官窑、哥窑、钧窑。除五大名窑之外，还有民窑特色，如定窑的白釉印花，耀州窑的青釉刻花和画花，磁州窑白底黑花的釉上刻画花、龙泉窑的粉青釉和梅子青釉，建窑黑釉瓷的兔毫、油滴、鹧鸪斑，吉州窑的玳瑁、木叶和剪纸镂花黑瓷，景德镇的青白釉系，等等。

历代兼装饰与实用于一器的陶瓷产品俗随日用，雅入高堂。从民间的饮食起居到皇宫的陈设摆饰，从普通农舍的日常用品到佛教皇家祭祀的庙堂礼器，从事死如事生的冥间随葬品到祈求精神解脱的佛事五供，从中国古老的传说到欧洲上流社会的家族徽章，从唐诗宋词的意境到菱角花生等小吃的形象，都有陶瓷器的踪迹。[①]传统陶瓷的造型与装饰汲取了同时代金属、纺织、木工艺等的装饰纹样与装饰工艺。以下从纹饰、釉彩与器型三个方面，赏析中国传统陶瓷的设计之美。

（一）纹饰之美

陶瓷的装饰图案和纹样，历经从简单到复杂的发展过程，表达不同时期人们的愿望、信仰和情趣。新石器时代的彩陶器，主要是为满足人们生活需求而制造的日用器，其器型类别可分为"炊具""盛贮用具""食具""酒具"和"水具"之类，这些器物的应用反映出当时人们日常生活的基本状况（图5-2）。

图 5-2　彩陶器皿

彩陶纹饰主要有以鱼纹、蛙纹、鸟纹为主题的纹饰，也有几何纹饰，如螺旋纹、三角纹、斜线纹、菱形纹、网格纹、瓣形纹、垂弧纹以及圆点纹等，这些纹饰的运用反映先民在劳动生活中已能将自然界的印象加以艺术化的提炼和表现。

彩陶纹饰大多绘制在钵、碗和罐类的口部、腹部，敞口的盆、钵等也有画在器物内底中的（图5-3、图5-4）。极少发现在器物下部或收缩部分有绘彩装饰的，这与当时人们的生活习惯有一定的关系。远古时代的先人生活中没有桌椅，习惯席地而坐或蹲踞，因此，作为生活实用器物的彩陶，其上的花纹通常装饰在人的目光所及且容易接触到的器物部位上。[②]

① 霍华. 恰如灯下故人：谛听中国瓷器妙音[M]. 北京：北京大学出版社，2008：16.
② 陈百华. 中国古陶收藏与鉴赏[M]. 上海：上海大学出版社，2004：10.

图 5-3　人面鱼纹彩陶盆　　　　　　　　图 5-4　舞蹈纹彩陶盆

　　擅长刻画花装饰、印花装饰的定窑和耀州窑，在其纯白或青绿色的釉色下，可见刻画精细生动、凹凸起伏的各式纹样（图 5-5、图 5-6）。宋代陶瓷的花鸟纹饰汲取花鸟画中优美与生动的表达方式，但并非简单地将绘画直接搬到陶瓷上，而是根据不同器型创作出适合的纹样。

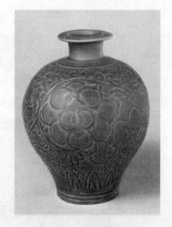

图 5-5　定窑瓷器　　　　　　　　　图 5-6　耀州窑瓷器

　　元朝建立后，青花瓷蓝白相间的装饰迎合了蒙古民族的审美习惯，其素清美感的蓝彩得以迅速地恢复和发展。元代青花纹样题材多样，既有寓意吉祥的植物如灵芝、松竹梅等，也有传说瑞兽如龙、麒麟等，还有游牧民族熟悉的鱼藻、水禽等，受元杂剧影响，青花纹样中也呈现各种历史典故、小说中的场景。

图 5-7　元青花缠枝牡丹纹罐

　　元代青花瓷的花纹如同元代文人画风，有疏朗潇洒的图案，也有繁密细致的图案。元代青花瓷上这些繁密的装饰图案用带状分割，有主有次、繁而不乱。①元代青花瓷器的创烧成功是陶瓷史上一个划时代的转变，青花瓷将中国书画艺术从平面的纸帛上转移到立体的器物上，成为一种新的视觉欣赏形式与艺术载体（图 5-7）。

① 陈健捷. 陶艺五讲[M]. 北京：清华大学出版社，2017：41.

瓷器上的装饰图案和纹样，最初的功能是美化瓷器，并表达不同时期人们的愿望、信仰和情趣。瓷器纹饰的内容历经简单到复杂的发展过程，从最初简单的曲线纹路，到复杂的动物纹、植物纹，再到写实风格的山水、花鸟、人物。不同时代、不同地域出产的瓷器具有独特的特点和风格，反映了当时、当地人们的生活和趣味。[①]

（二）釉彩之美

根据釉彩的不同，瓷器可以分为单色釉瓷和彩绘瓷两大类，而彩绘瓷又有釉下彩和釉上彩之分。从单色釉瓷器的单纯、清丽、隽永，到彩绘瓷器的鲜艳、瑰丽、华贵，每一种独特的釉彩都带给欣赏者独特的美感。[②]唐三彩是在东汉的绿釉和黄釉陶的基础上，引进波斯蓝釉技术创烧而成的。如三彩釉陶载乐骆驼，其造型生动传神，釉色自然，色彩绚丽（图5-8）。

宋代瓷器重釉色轻装饰，器物表面几乎无彩绘，作品以造型取胜。宋瓷釉面光泽柔和、温润剔透，造型简洁流畅、优雅大方，彰显形式与釉质之美，釉色和瓷质的肌理效果构成宋瓷美感的主要特点。

在宋代，以宋徽宗为代表的文人审美风尚成为主流的美学风格，使得宋瓷在中国陶瓷美学上取得了最高成就。宋瓷美学成就卓越，被一致认为是最能代表中国瓷器的艺术品。此时期的釉彩倾向于细腻婉约、平淡自然的风格，如青翠淡雅、莹润的汝窑天青釉，龙泉窑含蓄的粉青釉，碧翠欲滴的梅子青釉等。最能代表中国传统审美的青釉，除了在色泽和质感上取胜，还在釉面上寻求创新，引人注目。受中国传统美学对玉的推崇影响，传统审美评价瓷的最高美学标准就是"类玉"。宋瓷中的青釉，其半透明的质地如碧玉，清雅柔和、细腻微妙，引人遐想。青釉温润、含蓄、自然的美极为符合文人推崇的清净、淡泊、雅致的审美境界。宋瓷温润如玉的釉色美，以汝窑的作品为代表。北宋汝窑天蓝釉鹅颈瓶（图5-9），瓶的壁薄且坚致，天蓝色釉，釉质匀净，滋润如玉。一般的汝窑器物仅以釉色取胜，但是鹅颈瓶的颈、腹部有暗花缠枝莲纹，线条潇洒、构图大方，在花纹上别出心裁。

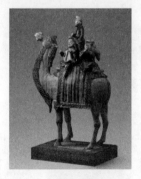

图5-8　三彩釉陶载乐骆驼　　　　　　　图5-9　汝窑天蓝釉鹅颈瓶（北宋）
　　（中国国家博物院）　　　　　　　　　　　（河南博物院）

① 伯仲. 瓷[M]. 合肥：黄山书社，2016：149.

② 伯仲. 瓷[M]. 合肥：黄山书社，2016：109.

宋代有一种特殊的瓷器品种，被称为"开片瓷"。所谓"开片"，是指在瓷器的釉面上出现网状龟裂纹，犹如冰裂，实际上这是瓷器在烧制过程中因为瓷器的胎和釉的膨胀系数不同而产生的裂纹。开片本是瓷器烧制过程中出现的瑕疵，因为是自然产生的，其天然特殊的肌理效果别具一格、古朴典雅，具有自然天成的美，因而受到人们喜爱。在宋代，人们逐渐掌握了釉面开裂规律，故意制出开片釉，使其成为瓷器的一种特殊装饰。宋代的汝窑、官窑、哥窑都有这种开片产品，其中哥窑开片瓷器最为著名（图 5-10、图 5-11）。

图 5-10　哥窑瓷盘（南京博物院）　　　　　图 5-11　哥窑瓷瓶

宋瓷灿若繁星的釉色美也表现在建盏的烧制上。建盏是黑瓷的代表，是宋朝皇室御用茶具，因产地为宋朝建宁府，故名建盏。建盏的茶碗造型朴实敦厚，碗底处暴露出大量黑胎，釉非常厚，其中以油滴盏、曜变盏、兔毫盏为代表。建盏烧制后的结晶，呈现为小圆点形的称为"油滴"（图 5-12），而呈现较大彩色圆形斑点的则被日本人称为"曜变"。曜变的建盏最为美妙也极为稀少，主要珍藏在日本，是日本的国宝。曜变所产生的效果朴实自然，但玄妙深邃，对日本陶瓷美学影响非常大。茶盏就像倒扣的穹隆，黑釉好似夏天的夜空，结晶犹如满天的星斗闪烁着，给人无限的遐想（图 5-13）。

图 5-12　宋代建窑油滴天目建盏　　　　　图 5-13　"曜变天目"盏

（日本大阪立东洋陶瓷美术馆）　　　　　（日本静嘉堂文库美术馆）

建盏在宋代备受推崇和宋代的饮茶与斗茶习惯有直接的关系。宋人喜欢斗茶，宋徽宗

本人就喜欢斗茶。斗茶时黑色茶碗最易观测茶汤泡沫。由于宋代上层社会对建窑建盏的推崇，使得上至皇亲国戚，下至贩夫走卒，都对建盏异常追捧和迷恋。

不同时代的审美追求和工艺水平使釉的色彩丰富。从清丽隽永的青瓷、纯洁如玉的白瓷、清幽秀美的青花瓷到富丽华贵的彩绘瓷，无论是单色釉的莹润素雅，还是彩色釉的美轮美奂，中国传统陶瓷的釉彩之美各具特色、令人目不暇接，彰显着不同的时代风貌，无一不闪耀着华夏文明璀璨的光辉。

（三）器型之美

图 5-14　魏晋南北朝时期
瓷器造型

器型是瓷器的外部形状。由于生活习俗与审美趣味的不同，各个时代的瓷器造型均有不同的风貌。受中庸思想的影响，中国传统器型是端庄完美的方圆世界，给人以平和温馨之感。古代工艺品中，多边、多棱、椭圆和不对称的造型被称为异形器。在中国历史上，唐代、元代和明永乐、宣德二期的异形器比较多，在这几个时期，带有外域风格的装饰也流行于世。①

中国的陶瓷作品造型丰富、样式优美。魏晋南北朝时期，佛教文化兴盛，日用器及明器都饰有佛教色彩的装饰图案或标志（图 5-14）。中国古代在瓷的制作工艺、造型艺术和装饰上成就都极高，但从造型上来说，宋代的瓷器无疑是最成功的。宋瓷从中国传统文化中汲取滋养，陶瓷造型多源于商周的青铜器、玉器的形式。与宋词一样，宋瓷造型尺度的完美、装饰的适度，将东方审美中的典雅、含蓄、平和、婉约表现得恰如其分（图 5-15、图 5-16）。宋瓷的格调是统一建立在丰富文化内涵基础上的审美追求，这一点值得现今处于多元化时代背景下的设计者思考与借鉴。

图 5-15　宋瓷（一）

图 5-16　宋瓷（二）

① 霍华. 恰如灯下故人：谛听中国瓷器妙音[M]. 北京：北京大学出版社，2008：130.

宋瓷不仅造型、纹饰美观，也非常注重功能与美的融合。宋代流行酿造黄酒，黄酒在饮用时需要加热保温。为此，宋代的酒壶多配有温酒碗，在温酒碗中装入热水，再将酒壶置于其中，就会保持酒的温度。①这是非常人性化的设计（图5-17）。

陶瓷从古至今都是艺术设计中最为常用的材料。在博物馆见到的中国古代经典陶瓷器物，许多在当时并非只是陈设产品，有的也是酒、茶、墨等物品的包装。中国传统建筑中也大量运用了陶瓷部件。中国传统陶瓷在包装与建筑上的运用，体现了中国传统可持续发展的文化思想与民间造物观。

中国传统文化中，无论是主张入世的儒家思想，还是主张出世的佛道思想，以及民间传说中，都蕴含着人与自

图 5-17　青白釉刻花注壶、注碗

然和谐共生、物尽其用的朴素理念。在传统手工艺向现代设计转型的过程中，设计师既要接受新文化的洗礼，又要继承传统文化的精髓，并借鉴传统工艺技法，创作精彩的陶瓷设计作品。不同专业背景的设计者可以从自己的专业领域出发，拓展陶瓷工艺与生活、美的联系。②

纵观中国陶瓷纹饰、釉彩以及器型的发展历程，其装饰色彩从以青瓷为主，到青花盛行，再到粉彩占据主流，是欣赏习俗的变化，也是人们的瓷器工艺愈来愈得心应手的表现，反映人们思想观念的变化。无论是日常饮食器具还是供欣赏与把玩的器具，古代的能工巧匠都能将美观性与实用性很好地结合起来。在规整抑或是异形的造型中，皆形成器型优美、极具观赏性的样式，充满着风雅入骨的生活韵味。

二、现代陶瓷之美

现代陶艺在广义上是现代陶瓷艺术的总称，狭义上则是指始于毕加索和米罗等现代主义艺术家参与陶瓷创作后，产生的以抛弃"实用"为主要目的，具备现代主义艺术风格的陶瓷艺术品。现代陶艺是介于雕塑、绘画和建筑之间的一种新的文化表达方式，是传统陶瓷艺术的延伸、扩展和蜕变。③也有人认为，现代陶艺的真正产生是以20世纪40年代美国彼得·沃克斯（Peter Voulkos）和日本的八木一夫为首的前卫陶艺家的出现为标志的。八木一夫开创了无实用性纯造型陶艺的先河，展示了泥土多样的表现力，大大开阔了陶艺创作的视野。陶瓷艺术在现代生活中处处可见，涉及行业范围较广，有工业陶瓷、生活陶瓷及艺术陶瓷等领域。以陶瓷为材料的物质已经渗透当下社会的公共环境艺术、居家生活环境以及文化艺术修养等多门类。品鉴当代陶艺作品能够引发思考，激发更多的创意，为陶

① 陈健捷. 陶艺五讲[M]. 北京：清华大学出版社，2017：36.
② 陈健捷. 陶艺五讲[M]. 北京：清华大学出版社，2017：114，123.
③ 鹿鸣. 中文国际当代陶瓷艺术：第二辑[M]. 南昌：江西美术出版社，2010：76.

艺创新之路提供更广阔的探索空间。

（一）日用陶瓷之美

日用陶瓷产品主要指在工业化生产条件下，运用科学和技术手段，生产制造出满足人们日常生活所需的陶瓷制品的总称，涵盖餐具、茶具、灯具、卫浴等家居使用陶瓷。[①]日用陶瓷的形体是功能、技术和艺术的综合表现，此外也因受社会、历史、习俗等因素的影响而呈现出特定的社会、民族与地域性特征（图5-18、图5-19）。

工业时代后，许多生活用器趋向于机器化大规模生产，陶瓷制品需在规模化、材料特点与设计美感之间寻求妥协，以达到功能与审美的和谐统一。例如，家居使用的釉面砖、抛光砖，不仅铺装面积大，硬度与耐磨程度高，而且装饰纹饰多样，极大地提高了人民生活品质（图5-20）。同时，伴随着科技的进步和审美多元需要，现代陶艺彰显出多元的艺术魅力，其美的形式涵盖泥料的自然朴素之美、釉色和肌理的表现之美，器皿形态的变异与趣味之美等。

图5-18　餐饮类陶瓷　　　　　图5-19　陶瓷类灯具　　　　　图5-20　室内家居釉面砖

民以食为天，陶瓷器皿是油、盐、酱、醋、茶最好的容器。"煎炒宜盘，汤羹宜碗，参错其间，方觉生色。"品食物，同时也在品食器。陶瓷食器因其功能特点，呈现向规整、洁净、优美和实用方向发展的趋势。使用或者触摸各种具有时代气息的日用食器，同时，观赏雅致的色泽与精美的图案，能给使用者带来极强的审美体验。古诗云："美食不如美器。"观赏抑或摩挲茶器（图5-21、图5-22、图5-23），让人体会立天地之间与自然融合的状态，而使用这样朴拙素雅的茶器泡茶亦是一种美的享受。

日用陶瓷是人们生活的一部分，不仅是实用物品，也是具有审美内涵与价值的工艺品。陶瓷制品的精神文化内涵潜移默化地影响人们的意识。现代陶瓷制品通过器型与花面设计，传承中国文化与美学，以彰显民族自信，体现出"瓷器之国"的盛名。中国工艺美术大师嵇锡贵所设计的G20峰会国宴用瓷《西湖韵》《国色天香》和《繁华盛世》很好地诠释了西湖元素、杭州特色和世界大同的文化意蕴（图5-24、图5-25、图5-26）。

① 汪浩. 论日用陶瓷产品的情感表达[D]. 景德镇：景德镇陶瓷学院，2009.

图 5-21　松青釉陶瓷茶具　　　　图 5-22　德化白瓷茶具　　　　图 5-23　雪花釉陶瓷茶具

图 5-24　《西湖韵》　　　　　　图 5-25　《国色天香》　　　　图 5-26　《繁华盛世》

　　《西湖韵》瓷器的花面取自西湖全景，用淡彩国画的表现手法，表现西湖烟雨朦胧、诗情画意的景致，尽显江南山水醉人之美。《国色天香》瓷面雍容华贵、以牡丹为构景元素，采用传统青花牡丹的米粒画法，生动形象地勾勒出具有中国国花之称的牡丹花，边缘饰以金色的长城花纹，凸显民族特色。器物画法很精致，金色线条与深蓝的色块凸显着庄重的色彩，使得瓷器呈现出宁静、朴素、清新、大方的艺术风格。设计师黄春茂所设计的 G20 夫人宴会用瓷传承中国文人"古雅"的审美标准，瓷器的装饰图案牡丹花采用中国画的表现手法，以古朴的古铜色定调，极富中国意味。器型设计选择中国文化中一些仿生的、雅趣的元素，使餐桌充满了中国式的热闹。例如，以仿生的葫芦形、寿桃形容器做调料罐，寓意"福禄寿"；选取根雕的元素做器皿的把手和壶嘴；以"山水"骨架做筷架和勺托（图 5-27、图 5-28）。

图 5-27　G20 夫人宴会用瓷

图 5-28　G20 夫人宴会用瓷餐具的仿生元素设计

（二）艺术陶瓷之美

艺术陶瓷以实验性的自由手法探索陶瓷创作，强调艺术家自我意识的表达及作品承载的精神主体。作品通过造型、材料、肌理、纹饰、釉色来表达创作者的思想意念，以满足现代人回归自然、表达自我个性的需求。

艺术陶瓷的造型手段和装饰方法多样，创作过程中抛弃了传统陶瓷"必须实用"的观念，陶瓷图案无论是在形式还是内容上的表达，都突破了传统陶瓷图案的程式化模式，以此拓展了艺术创作的发挥空间，更加形象生动地展现了陶艺土与火的艺术魅力（图 5-29）。

艺术陶艺创作追求陶瓷艺术材料的肌理美、残缺美及陶瓷材料语言表达的多种可能性（图 5-30）。其中，陶艺作品的肌理是陶艺家对大自然的观察总结，也是对大自然最直观的表达方式。旧建筑斑驳的墙面、皲裂的地面、风吹落叶的飘逸，鹅卵石自然的表面肌理等意象都有独特的美。陶艺家将这些大自然意象变为凝固的装饰肌理，装点器物，使作品具有浑然天成之美。这类陶瓷作品一般色彩较单纯，着重结合造型特点表现釉面肌理。

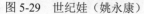

图 5-29　世纪娃（姚永康）　　　　　图 5-30　艺术陶瓷

玛瑙石头是一款将石料与陶艺结合的工艺品（图 5-31），设计师用色泥浇灌出颜色、面积不一的层层肌理，并将每一层的色泥抛光成镜面，与外表面的石头肌理形成对比，使

得物件如玛瑙原石一般精致而富有特色。

反传统审美规律的"残缺美"是艺术陶瓷另一特点，"残缺"主要体现在造型和装饰肌理上，作品呈现自然、质朴、粗犷、不拘小节的气质特征（图 5-32）。残缺美是陶艺家观念、情感、个性、趣味的自然表露。艺术陶瓷作品有追求自然朴素的美，在造型上一般较自由粗放，富有生活气息与亲和力，色彩则选用白的、灰的或暗一点的调子，体现自然、古朴的生活气息。有些艺术陶瓷则追求形态的变异与趣味，作品在变异中寻找趣味，表达艺术家的反叛思想，或阐述器物所象征的内在精神。通过造型的变异，原本严肃规矩的作品增添了审美的趣味。有些陶艺装饰作品表现手法不拘一格，具有唯美色彩，而本身并不表达任何意义或观念，只是为生活的环境增加一点色彩和美感。

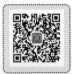

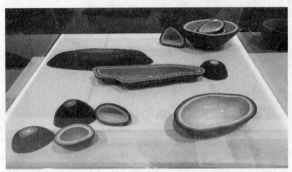

图 5-31 玛瑙石头

图 5-32 陶瓷残缺美

艺术陶瓷涵盖环境类陶艺和观念性陶艺等类型。观念性陶艺以展现艺术观念为主，艺术家通过对陶艺制作工艺的熟练掌握，将自己的思想情感、艺术观念、生活感悟，经由陶泥性质的特殊载体，淋漓尽致地展现出来。观念性陶艺往往追求作品外形的丰富多变、工艺的精巧、创意的新奇、烧成方式的多样性等特性（图 5-33）。

环境类陶艺是现代陶艺介入公共建筑与环境艺术的一个发展方向，在陶艺设计中引入环境和公共艺术观念，使得陶瓷艺术得到更广泛的应用。环境类陶艺包含室外空间的大型陶艺壁画、景观陶艺墙，室内公共空间中的壁画等。环境类陶艺表现手法多样，因环境需要而呈现出抽象表达或具象表达等特征。

图 5-33 艺术陶瓷（白明）

陶艺的具象造型通常以自然或生活中的真实物象为创作基础，进行提炼，形成具象语言的表达，使人从具体而直观的事物中体验美感。具象造型的环境陶艺古今中外皆有出现，多以陶艺雕塑作品的形式呈现，如陶艺中的圆雕、浮雕以及中国传统建筑中的陶瓷彩塑等。北京故宫中的九龙影壁（图 5-34）便是利用琉璃、彩绘、浮雕等创作手法完成的。壁上九龙以高浮雕手法制成，九龙分布于壁面的五个空间，隐喻九五至尊的至高尊容之意。隐壁面以云水为底纹，分饰蓝、绿两色，烘托出九龙盘腾、天水相连的磅礴气势。

图 5-34　故宫九龙影壁

　　抽象陶艺造型是对原始形象的提炼和简化，从概括、简约的符号或几何形态中寻求更具想象力的美感。抽象造型是对自然事物加以简约或从中抽取富有表现特征的因素，而形成简单且极具概括性的形象，可以调动人们联想，引发人的审美情感。[①]如巴塞罗那米罗公园所屹立的陶艺雕塑《女人和鸟》（图 5-35），可视为抽象陶艺作品的典型代表。雕塑造型曲线柔和浑圆，色彩鲜亮而富有动感，从外形上很难看出女人和鸟的形象，但细品雕塑却能体会出女人和鸟组合的温柔惬意韵味。

　　另一种抽象造型陶艺多以纯粹几何的点、线、面元素为基础构成形体，以表达形体之间的节奏、韵律及构成之美，作品多具有较强的包容性、想象力和主观性特点。陶艺家彼得·沃克斯受抽象表现主义绘画启发，以抽象表现主义的手法创作表达作品。《无题——鸡锅》（*Untitled——Chicken Pot*）创作于 1958 年，其堆积在一起的形式和体量反映了抽象表现主义的精髓，而名为"无题——鸡锅"可以恰如其分地展现出雕塑的主题（图 5-36）。

图 5-35　《女人和鸟》　　　　　　图 5-36　《无题——鸡锅》

　　当代艺术家借鉴当代艺术的创作观和表现手段，寻求艺术与现实相适应的关系，强调思想性、批判性和当下性，显示了陶艺家在陶艺审美价值和文化价值认识上的深化，同时

① 薛圣言. 环境景观设计中陶艺的形态构成及运用[D]. 景德镇：景德镇陶瓷学院，2007.

也展现了现代陶艺活跃和多元的一面。① 现代陶艺不是单纯地追求审美与实用结合的产物，而是艺术家诉说心灵感悟的艺术创作，它尊重主体意识。强调个性、注重思想内涵，从精神层面出发，寻求艺术的自然与真实。②这些作品不论是表达现代，抑或是表达先锋潮流的思潮趋向，都为多元化时代的我们提供了一个共生、连接又互为启迪的时代思想器物。

第二节　家 具 之 美

　　家具属于实用艺术，在人们生活工作中的使用频率极高，它的美关乎人们的生活质量。家具的大小尺寸符合亚里士多德所说的审美对象的理想状态，既非大得让人难以感受其整体，也非小到让人忽视其功用。家具是人类社会政治、经济、文化和技艺发展的综合产物，中国古代哲学家墨子说："居必常安，然后求乐。"社会越进步，人们的物质生活水平越高，对于使用器物的审美功能要求就越高。

一、家具美的概念

　　家具是创作产品，并无原型可依，属于艺术创作的表现。家具是一种三维实体，家具美主要体现在空间特征上，家具犹如雕塑，从室内不同角度看时可以呈现不同的视觉效果，其视觉特征主要展现在造型、质地、装饰与色彩处理上。合理的家具陈设布局能产生整体和谐的空间美感。

　　家具依据其使用方式，可分为人体类家具、准人体类家具、贮存类家具以及装饰类家具。人体类家具指与人体密切相关，对人体起到支撑作用的家具，如床、凳、沙发等，这类家具直接影响人体的健康与舒适感（图 5-37）。准人体类家具指有多种功能，形体的部分功能与人体有关，另一部分则与物体有关的家具，如桌台类家具，既可让人伏案工作，也兼作陈列和储物之用（图 5-38）。贮存类家具主要指箱柜类家具（图 5-39）。装饰类家具则指在居室中供陈设物品用的家具（图 5-40）。

图 5-37　人体类家具　　　　　　　　　图 5-38　准人体类家具

① 王曼，刘志艳. 现代陶艺创作基础[M]. 北京：清华大学出版社，2017：3.
② 王曼，刘志艳. 现代陶艺创作基础[M]. 北京：清华大学出版社，2017：2.

图 5-39 贮存类家具

图 5-40 装饰类家具

关于器具之美，中国自古就有"天时、地气、材美、工巧"的工艺美学观。家具的美首要是符合器物的功能使用需求，其次要符合时代的审美需求，取材得当，做工精致，使其成为独特的艺术品。现代家具审美注重形体、材料、纹理、色彩处理等外在形式的美学追求，缺乏中国传统家具独特的气韵之美。因此了解中国传统家具之美，对于丰富现代家具的文化内涵有着重要作用。同样，知晓现代家具审美特点，有助于家具艺术创作的融合与延展。

二、中国传统家具之美

家具是人们生活起居必不可少的器物，中国有着悠久的发展历史及深厚的文化底蕴，家具的发展可追溯至史前石器时期，原始的家具雏形是用石块堆叠而成的。从商、周两代的铜器"俎"中可见家具的基本形象，"俎"为屠杀祭品的案子，表面多以饕餮纹为装饰，由此说明奴隶社会阶段已出现精美的家具。随着生产力的解放、人们生活习惯的改变，家具从席地而坐的低型家具，演变到垂足而坐的高型家具（图5-41、图5-42）。家具发展也历经不同的发展时期，沉淀造物经验与技巧，逐渐形成民族独特的艺术风格。中国传统家具美主要表现在家具的形韵、饰素、色雅和质润几方面。中国传统家具透映着睿智、秀美的风采，是民族审美的集中反映，中国古典家具形态独具韵味、色泽典雅、装饰素朴和质感圆润等特点是家具文化的精髓，[①]对现今家具设计仍有深刻的启迪作用。

图 5-41 汉代榻（低居型家具）

图 5-42 《韩熙载夜宴图》（高居型家具）

① 陈静. 中国传统家具元素审美价值研究[D]. 大连：辽宁师范大学，2012.

（一）形韵

中国审美文化中，"韵"是一个重要的研究范畴，最早的"韵"字大概出现在汉魏之间，如曹植《白鹤赋》述"聆雅琴之清韵"，意指意韵、声韵。后来"韵"扩展用于书画领域，如南北朝谢赫《古画品录》中有气韵和体韵之说。到宋代"韵"则推广到一切艺术领域，并作为艺术作品审美的最高标准。宋代范温认为巧丽、雄伟、奇、巧、典、富、深、稳、清、古等各种风格的作品，只要"行于简易闲澹之中，而有深远无穷之味"都可以称为"韵"。中国古典家具从"形"的方面审度，其最大的特征就是"韵"味的表现。①

中国古典家具的韵味主要通过家具"线"形的律动来体现，在中国人眼里，"线条"不仅是造型元素，更可以演绎成一种民族艺术形式。如中国国画，每根线条都传达特定的意境，形成独特的绘画风格。中国传统家具中的木雕通过线的分割，以物体的边缘线强化轮廓线的表现。同时，由线与点构成的装饰图案使线的表现和整体轮廓形成浑然而有力的节奏感，体现一种特有的舒畅之韵味。②

中国古典家具从传统书法、绘画中汲取精华，将线的意境发挥得淋漓尽致。透过家具直线与曲线形式的形态、装饰，可读出其如诗句般匀整和谐的结构与韵律。明式家具可谓"线"性艺术的代表，家具风格朴素、造型流畅舒适。在构成上，以线为主，面为辅，层次分明。从整体结构到细部的装饰线，以及雕嵌、图案、纹样或装饰结构件的线条处理都体现出线韵之美。例如，明式圈椅古朴雅致，线条简洁流畅，椅子下方上圆的造型隐含着我国古代"天圆地方"和"承天象地"的哲学观念。家具外形中的直线与曲线形成融合与对立的形态，使得家具展现对比与调和之美。靠背与扶手弧线轮廓优美，富于变化，椅子扶手下方鹅脖造型独特，兼具使用与审美功能。明式圈椅装饰简练精致，避免繁复的雕琢，以突出木材本身润滑如玉的视觉美（图 5-43、图 5-44）。

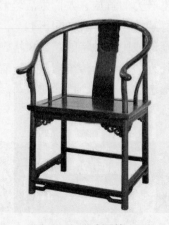

图 5-43　明式圈椅

图 5-44　明式圈椅细节

中国自古就有焚香的习惯，苏轼笔下"焚香引幽步，酌茗开净筵"足以洞见焚香在当

① 胡俊红. 中国古典家具的造物之美[J]. 家具与室内装饰，2008（11）：32-33.

② 辛艺华，罗彬. 从武陵家具木雕艺术的风格看土家文化与汉文化的互渗[J]. 华中师范大学学报：人文社会科学版，2004（1）：119-124.

时生活中的流行。香几是古代陈放香炉的用具，造型纤巧雅致，外观婀娜多姿，使其在室内陈设中具有极强的装饰性功能（图 5-45）。香几充分发挥线条的优美曲度和恰当的比例，巧用几何图形构图，立面呈束腰状，四条腿呈大曲率的"S"状，富有张力且呈现出器具亭亭玉立的造型美。腿端外翻附卷叶纹饰，在细节上展现了香几轻盈秀丽之美。

图 5-45　黑漆嵌螺钿荷叶式六足香几（明）

（二）饰素

中国传统美学追求自然天成，在造物装饰上体现返朴求素的审美思想，并以此指导中国传统器物的装饰。从孔子提出的"文质彬彬"强调质与文的统一，到庄子的"既雕既琢，复归于朴"，再到《周易》注释中提到的"极饰则实丧"等，均可看出中国艺术审美对器物外形装饰的克制与对造物材料本真朴素美的追求。

中国古典家具在装饰上历经早期风格的纯朴、魏晋五代家具的飘逸、宋代家具的雅致、明式家具的秀美，器物上均体现"归趣本真，淡美自然"的艺术审美追求。宋代家具注重实用性，如《清明上河图》局部所呈现宋式桌、椅、边几等家具，其造型简练精粹，在线条转折处饰有一定纹样，以衬托出器物的雅致精美（图 5-46）。就漆饰而言，明代民间家具的漆饰较为纯朴，许多婚宴家具喜用红漆，以图吉祥喜庆之意。文人士族家具则多取淡赭浅褐，或取木材本质颜色，以展现淡雅天然之趣，并选用蜡饰工艺对家具表面木材进行处理，以呈现材质的天然纹理和色泽之美。

图 5-46　《清明上河图》中宋代家具样式

（三）色雅

"雅"作为一种文化，体现书香文化的高洁雅致。中国文人大多崇尚"雅"文化，并潜移默化地影响个人的趣味、言谈，以及日常吃、穿、住、行。同时，"雅"作为一种审美境界，以其清新、素雅、端庄的风格影响器物的塑造。"雅"在家具上表现为造型的简练、装饰的朴素、陈设的恬静和色泽的清新。

色彩是家具最直观的视觉表现，主要呈现在三方面：其一，家具材质本身的色彩；其二，家具的五金配件和装饰物所呈现的色彩；其三，家具经过涂饰等人为加工所呈现的装饰色彩。中国古典家具在色泽上崇尚"文"与"质"的和谐统一。中国古典家具既强调"文"彩的应用，又重视"质"色的再现。

中国自古对颜色的选用就有限定，避免色多而杂。从先秦两汉至后世家具，家具的选色多以某一色为主调，甚至只用一种颜色。对于附加色彩的选用，则更多考虑其象征意义。《道德经》中提及"五色令人目盲"。五色指青、红、黑、白、黄，与阴阳五行相对应为正色，其余的颜色为间色。"雅者，正也"。上层社会人士尚雅的心理，使正色得以广泛运用与推广。汉代长沙马王堆汉墓出土的"楚式"家具多采用黑、红二色搭配，以显示使用者尊贵的社会地位。云纹漆盒（图5-47）器表髹黑漆，器内为红漆，盖顶以红色的线条勾勒出三只凤鸟，凤鸟姿态相互呼应，构图严谨对称。漆绘云纹匕（图5-48）斗内、柄端、柄中为红漆无纹饰，其余部分为黑地并饰有红与灰绿组成的云纹。两件器物在选色与构图上都展现出器物端庄雅正之美。伴随封建社会的发展与皇权的巩固，人们对天神（黑色）的崇拜转向对地神（黄色）的敬重，遂黄色成为帝皇世家的象征。

图 5-47　云纹漆盒　　　　　　　　　　　　　图 5-48　漆绘云纹匕

（四）质润

对器物而言，质感是触觉方面最直观的感受。中国人喜爱玉器和瓷器，因其温润的质感给人触觉上的舒适体验。玉器又因象征君子温润儒雅的品德，备受人们喜爱与尊崇。同样，漆饰家具与玉器一样具有温和润滑的触感，在中国传统家具中得以广泛应用。从战国时期的金银彩绘漆案（图5-49）中得以窥见中国家具对"质润"的追求，漆案为长方形，中部稍薄，低而平滑，四角稍厚，向上翘起，家具造型精致而牢固，表面质地润滑。这一追求延续到了中国家具的辉煌时期，如明式家具尽管不施油漆，但其圆浑润滑的各种构建、部件，符合人体工程学要求，使得器物在视觉与使用体验上给人以光滑与柔和的舒适感。

图 5-49　战国时期金银彩绘漆案（河南信阳楚墓出土）

三、现代家具审美

"现代"在广义上是对时间范围的界定，指从 17 世纪开始的政治革命时期、科技革命时期以及从 18 世纪下半叶开始的工业革命时期。对艺术和设计领域而言，"现代"则是指有别于传统的新风格。现代家具的特点是弱化装饰图案，重视使用功能的合理性，并运用新材料与新技术，形成多样的风格。

在工业革命影响下，美观实用的理念深刻影响现代家具设计。家具摒弃以往繁复的设计，讲究线条的清晰、造型的简洁。同时，在新材料与新工艺实验中，产生了金属家具和柳条家具。迈克尔·索耐特兄弟发明蒸弯技术，把材料弯成曲状，用螺钉装配成家具，这种模式在生产流水线上得以广泛地应用，促进了现代家具的快速发展。

现代家具受德国包豪斯学校的现代主义设计思想影响，设计强调功能和理性主义的构建，这一思想极大地推动了现代家具的发展与变革。新 NOOM 家具设计就是对包豪斯现代主义设计理念的致敬。该家具设计强调以功能主义为核心，外形设计简洁实用。咖啡桌以简单的几何形状构筑家具形体。桌面为手工创作的波浪纹理，极富流动感与现代感。同时，桌面由三个不同直径的圆柱腿支撑，形成不对称性构图美（图 5-50）。

图 5-50　新 NOOM 家具咖啡桌形体与桌面

二战后，随着经济的复苏、政治的稳定，现代家具设计迎来新阶段。二战期间大量优秀的设计师来到美国，推动了现代家具的发展。在此期间，科技的飞跃式发展和新材料与新技术的应用，使得有机家具得到广泛推崇。查尔斯·伊姆斯（Charles Eames, 1907—1978 年）是美国的一位设计天才，涉猎家具设计、平面设计、电影制作等众多艺术领域，善于利用新材料与新技术将现代艺术风格融入家具设计。他的妻子雷·伊姆斯（Ray

Eames，1912—1988 年）在艺术上有着异于常人的天赋，在设计上关注形式，致力于创造简洁优美的造型，与查尔斯注重工艺与技术形成互补。夫妻二人不断尝试新材料与新技术，共同为现代设计增添了不少经典作品。伊姆斯的作品践行了"为生活而设计"（design is for living）的设计理念，作品生命力持久，至今深入人心。壳体椅与伊姆斯躺椅是其家喻户晓的两件经典作品。壳体椅的设计在当时的设计界具有划时代意义，造型优美且辨识度高，椅子采用三维造型，两侧没有扶手，是第一批采用模压成型工艺大规模生产的椅子（图 5-51）。伊姆斯躺椅是结合技术和手工艺而创造的一款符合人体工程学的，集舒适与美观于一体的座椅，座椅上翘 15°的状态使得人体的体重均衡分配，提高座椅的舒适度（图 5-52）。

图 5-51　壳体椅

图 5-52　伊姆斯躺椅

　　与此同时，丹麦、瑞典、挪威、芬兰四国的家具风格与影响力也逐渐崛起，形成独特的北欧风格。受该地域独特的地理气候环境及休闲生活模式影响，家具构造以木材为主，造型简洁、舒适、实用，形成独特的风格并风靡全球。芬恩·朱尔（Finn Juhl，1912—1989 年）是 20 世纪丹麦最著名的艺术家之一，他的设计属于典型的北欧风格，作品集舒适、精巧、优雅于一体。酋长椅是芬恩·朱尔职业生涯创作的巅峰之作，造型简约、线条优雅柔和，作品抽象的风格与雕塑感，给人深刻的印象（图 5 53）。他秉承着"家具创造室内，空间映衬整体"的设计哲学，至今对室内设计界都有着深远的影响。

图 5-53　酋长椅

　　20 世纪 50 年代的意大利现代家具建立在小作坊、企业、设计师密切协作的基础上，形成具有传统美感、和谐造型、独特气质的家具风格，并引领世界家具的现代潮流。吉奥·庞蒂（Gio Ponti，1891—1979 年）被誉为意大利现代设计之父，在建筑、家具、出版业都留下丰厚的遗产。他的设计追求功能美与形式美的结合，超轻椅（始创于 1955 年）是其产品设计中最具代表性的作品，如其名字所暗示，椅子轻巧结实，总质量不到 1.7kg（图 5-54）。椅身采用白蜡木制造，椅面磨损后可更换耐用的材质，延长了椅子使用寿命。据说米兰理工大学中央图书馆仍然使用这种椅子。

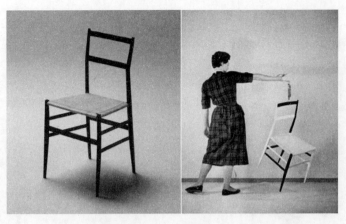

图 5-54　超轻椅

20 世纪 70 年代后期，现代家具设计受"波普艺术风格""后现代主义""高技派风格"等新艺术思潮影响，开始走向多元化的设计风格，但简约仍然是现代家具的主流风格。经过一个多世纪的发展，现代家具已成为家具领域的主流。现代家具通过卓越的技术进行生产与设计，其特点是以新材料为基础，造型简约、现代感与整体性强，作品呈现精确的数理几何美，与现代人崇尚简约的生活方式相匹配。现代家具具有功能宜人、造型多样化、结构简洁精巧、个性化与艺术化的审美特征。

（一）功能的宜人性

功能是家具设计的主要目的，功能影响家具的结构与造型。现代家具与传统家具的主要区别在于摒弃了多余的装饰，重视使用功能的宜人性。现代家具根据人类多样的生活需求，对家具功能进行了更为细致的考虑，为区别不同人群、环境、需求而产生了不同的家具造型样式，并且设计力求舒适、方便、坚固、易于清洁。如儿童家具设计追求简洁、稚嫩的造型，鲜艳活泼的色彩，整体造型呈现出俏皮、可爱的卡通特征（图 5-55）。中老年人家具设计在造型上注重沉稳、端正、雅致的色调，家具造型尽可能地营造出安详、静谧的环境特征（图 5-56）。青年人家具设计在造型上崇尚前卫、时尚、个性化色彩表现，反映出青年的潮流意识和情感需要（图 5-57）。

图 5-55　儿童座椅　　　　　图 5-56　老年人座椅　　　　　图 5-57　青年座椅

在现代生活中，随着人们工作节奏的加快，家具的功能也呈现多元化。例如，丹麦设计工作室 Gamfratesi 推出的 Rewrite 书桌（图 5-58），该作品基于人们生活空间模式的转化而设计，运用优美的线条，构筑半私密化的办公空间。

图 5-58　Rewrite 书桌

（二）造型的多样化

随着现代技术和工艺的不断完善，现代家具在满足功能的前提下，造型呈现出丰富性与多样化的发展趋势，这种多样化形成主要是由于人们生活品质的提升。人们的审美倾向于多样化，家居环境风格也随之呈现多样化的面貌。现代家具在追求简洁实用的同时，也融合了艺术内容与文化内涵，使家具在造型上呈现出艺术的美感与生机。家具不仅是一件器物，同时也是文化的载体。瑞士设计师 Nicolas Thomkins 设计的"阴阳椅"灵感来自中国道家阴阳平衡的理念（图 5-59）。两张躺椅组合在一起，两个人以舒适的姿势面对面坐着，形成标志性的阴阳符号。椅子的造型象征石头和流水，一刚一柔，坚硬的石头被流水冲刷磨损；也象征沙丘和风，一有形一无形，沙丘的形状印证了风的流动。

图 5-59　阴阳椅

（三）结构简洁精巧

在家具中，结构与造型相联系，并彼此影响与限制。在一定程度上，家具结构直接限制造型表现，家具结构必须保证家具的牢固与使用安全。同样，家具造型也在客观上对结构的形式有所要求。受现代家具简洁的造型风格影响，家具结构往往显得更加轻巧，方便

组装与拆卸。不同种类的榫接合和五金连接件有着不同的用途，体现着不同的技术特征，在满足力学强度要求和基本功能的前提下，现代家具多寻求简洁、牢固且经济的构筑方式。意大利 Kartell 家具以高品质塑料家具而闻名，家具设计充分发挥塑料材质的可塑性，产品方便耐用，色彩明亮，造型奇异，有着独特的魅力，因而广受人们喜爱（图5-60）。

　　现代家具注重家具结构与功能、材料等内容的结合，以提高家具造型的艺术性。家具结构设计中表现出"奇思妙想"，给人以"熟悉中有陌生"的惊异之感，从而增强现代家具的趣味性。现代家具中的结构设计案例——多功能椅子形体简洁且符合人体工程学的规律，同时抽象的造型赋予椅子多样的使用形式（图5-61）。

图 5-60　Kartell 座椅　　　　　　　图 5-61　多功能椅子

（四）个性化与艺术化

　　从20世纪末至今，现代家具设计在后现代主义思潮的影响下，艺术风格逐渐呈现多元化的趋势，众多设计风格和流派应运而生。设计师与艺术家有着千丝万缕的联系，家具设计不仅是实用物品的设计，也是艺术作品的创作。因此，现代家具也呈现出个性化特征或品牌符号化的造型。2020年德国科隆国际家具展中的作品——520 Chair（图5-62）是一把由弯曲实木和舒适软垫组合成的椅子，艺术化的造型赋予椅子多种使用功能和场景，不仅适合家里的餐厅使用，也适合各种高档餐厅使用。

图 5-62　520 Chair

　　Aspa 茶几（图5-63）由网纹玻璃制成，其特征是在四个相交平面的基础上由直线表面组成，这些平面巧妙地发挥了色彩、纹理、饱和度和强度的作用，使得家具设计整体富有极强的设计感与艺术感。

图 5-63　aspa 茶几

Silhouette 是充满野性和幽默感的涂鸦地毯，艺术感与个性化极强。作品有多种不同的尺寸，可作地毯，也可以挂在墙上作挂毯（图 5-64）。

图 5-64　Silhouette 涂鸦地毯

家具是一种综合的文化形态，家具设计最初源于人们日常生活的需要，随着生活品质的提高，人们对家具的审美、功能、使用舒适度都有了更高要求。设计师需要体察当代人的心理和生理诉求，以使作品符合人的使用需求。同时，在全球化背景下，家具设计要主动适应全球化的审美环境，融合中华文明和民族精神，以拓展其影响力。

第三节　建 筑 之 美

建筑以凝固乐章的形式，展现人类文明的辉煌成就，建筑的发展与人类社会文明进步有着十分密切的关系。中国有着历史悠久、结构完整的木结构建筑体系，从单体建筑到院落组合，从城市规划到园林布局经营，都在世界建筑史上处于领先地位。中国建筑体现"天人合一"的营造思想，传统建筑中的屋顶造型、飞檐翼角、斗拱彩画、朱柱金顶、内外装修及园林景物等，无不展现中国建筑艺术的纯熟与深厚的感染力。

一、中国传统建筑概述

中国建筑营造技术源远流长，早在 7000 年前，河姆渡文化中建筑构造已出现榫卯和企口的做法。半坡村的聚落布局充分反映了氏族的社会结构，建筑布局有前堂后室之分，以区分不同功能。而后，随着青铜技艺的成熟，建造工具斧、凿、铲和建筑材料砖的生产极大地提高了建筑的建造效率与技术，殷商时期已出现规模宏大的宫室建筑群。西周时期，瓦的出现是中国古代建筑史上重要的技术进步，建筑屋顶的防水性得到了保障。春秋战国时期，奴隶社会逐渐瓦解，封建制度处于萌芽阶段，此时存在着大小诸侯国一百余个，筑城的活动也随之增多，形成一套筑墙的标准做法，更有建筑图传世。受礼制文化影响，春秋时期的建筑色彩已具有严格的等级制度。

秦汉时期，大一统格局促进了中原与吴楚的建筑文化交流，木构建筑日趋成熟，建筑宏伟壮观，组合更为多样化。秦汉时期的建筑主体仍为春秋战国以来所盛行的高台建筑，建筑整体布局呈团块状，中轴对称，尺度巨大，装饰丰富，形象突出，涌现出阿房宫（图 5-65）、未央宫等庞大的建筑组群。中国古代木构建筑中，常用的抬梁、穿斗、井干式三种木构架已经成型，其中斗拱在汉代得到了弘扬与发展。秦朝砖的运用极大地提高了建筑的稳固性与耐用性，是中国建筑史上重要的成就之一。

魏晋南北朝时期，政治动荡，城市建设频繁，为建筑的发展与创新提供了探索机会。此时的建筑已全面转向木构发展，出现人字拱和一斗三升的组合斗拱结构。单体建筑在原有建筑技艺基础上得到进一步发展，阁楼式建筑已相当普遍。南北朝时期，统治阶级对佛教的大力倡导促进了佛寺、佛塔、石窟的迅速发展。砖石技艺也日趋成熟，可构筑高达数十米的塔。建筑形式呈现多样化，屋脊普遍运用了鸱吻饰件，建筑艺术风格成熟、圆浑。北魏洛阳城（图 5-66）的结构以权力中心为主体，城区按功能明确划分为居住区与商业区，宫城集中、严谨的街道布局突出了集权的皇权思想。北魏洛阳城市里坊制度的布局管理对后世的都城建设有着深远影响。

图 5-65　阿房宫

图 5-66　北魏洛阳城

隋唐时期，木构建筑已发展至成熟阶段，以"材份"为模数的设计方法简化了繁复的尺寸计量方式，工匠可通过口诀表达各构件份值，并可在无图纸的情况下预制构筑物，极

大地简化了木构建筑的施工。隋唐时期的木构建筑实现了工艺审美与结构造型的有机统一，建筑细节处理细腻且极富艺术性，建筑屋顶以凹曲的屋面及起翘的翼角凸显建筑外形曲线的舒展开朗。建筑的斗拱、柱子、房梁的巧妙构筑体现了建筑张力与构成美的完美结合。隋唐时期的佛寺建筑在宫室型建筑的基础上发展而来，以二三层的阁楼为全寺中心，殿堂与门廊围合成庭院形式的空间。从现存的南禅寺大殿、佛光寺大殿中，仍能一睹唐朝气魄雄浑、舒展古朴、稳重大方的建筑风貌（图5-67、图5-68）。

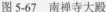

图 5-67　南禅寺大殿　　　　　　　　　　图 5-68　佛光寺东大殿

五代十国时期，政治动荡，地方割据，形成多国鼎立的局面，建筑延续晚唐时期宏伟严整的建筑风格。到了北宋时期，政权的统一促进了经济、手工业、科技生产的进步，商业的繁荣推动了城市格局的变革与建筑技术的发展。传统里坊制度已无法满足这一时期的商业经营模式，酒店、商铺、娱乐性建筑临街而设，夜禁制度也已取消。同时，手工业的发展提高了建筑技术的精巧与准确化程度，此时出现《营造法式》与《木经》两部具有重要历史价值的建筑文献，对中国传统建筑标准化营造起着重要作用。两宋时期的建筑相较于唐朝建筑，其规模显著缩小，殿、台、楼、阁外形呈现精致、秀丽的发展趋势，建筑屋顶、屋角的起翘之势给人以柔美、秀逸之感（图5-69）。

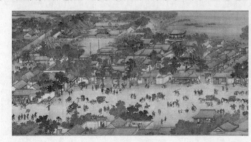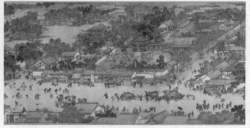

图 5-69　《清明上河图》中北宋汴京市井

明代处于中国封建社会的晚期，建筑样式既承接了宋代营造法式的传统，又开启了清代官修的工程做法。在建筑技术上已使用如千金顶、刨子等简单的器械，提高了生产力。木构建筑在明朝趋于定型化，清朝工部颁布的《工程做法》，以统一官式建筑的做法，保证建筑艺术实施的标准水平，提高了建筑施工效率，但在一定程度上限制了官式建筑的创

作。[①]明清时代的宫殿苑囿和私家园林保存至今者尚多，其建筑较宋代建筑更为华丽柔美。伴随着砖、瓦技艺的成熟与普及化，明清时期的民居建筑呈现出多样化特征，不同地域依据相应的气候、风俗、礼仪等因素，形成各具特色的地方民居，如北京四合院、江南水乡民居、东北大院、皖南民居、福建土楼等（图5-70、图5-71、图5-72、图5-73）。

图 5-70　北京四合院

图 5-71　江南水乡民居

图 5-72　皖南民居

图 5-73　福建土楼

近现代中国建筑艺术，在继承传统建筑营造技艺的基础上，兼收并蓄当今世界建筑艺术的长处，不断地实践、发展、创新，体现我国传统建筑顽强且旺盛的生命力。了解我国传统建筑之美的表现及特征，对继承和发扬中国传统建筑营造技艺有着重要的意义。

二、中国传统建筑"礼"的美学表现

纵观历史，以宗法制度为基础的中国封建社会形成了一套严密的礼制体系。"礼"不仅以律法的形式约束人们行为，还成为伦理、宗教、艺术等各方面共同遵从的文化准则。[②]建筑是以提供遮风避雨等保护功能为主的居住场所，随着文明的发展和人们对物质诉求的满足，建筑在精神层次上的追求越发显著。人类文明成熟之后，建筑的保护功能与信仰、

① 刘敦桢. 中国古代建筑史[M]. 2版. 北京：中国建筑工业出版社，2013：6.
② 夏晋. 以"礼"论中国传统建筑装饰的等级特征[J]. 理论月刊，2006（6）：93-94+121.

审美密不可分。①《孟子·尽心上》记载："居移气，养移体。"受"礼制"文化的影响，中国传统建筑从等级制度、空间布局、建筑装饰与色彩等方面区分人的尊卑等级，以达到维护社会阶级秩序的目的。

（一）宗庙为先，礼制性建筑占主导地位

礼对建筑的影响，首先表现在在建筑类型上形成了一个庞大的礼制性建筑系列，且礼制性建筑处于建筑活动的首位。《礼记·曲礼》记载："君子将营宫室，宗庙为先，厩库为次，居室为后。"中国是传承千年的礼仪之邦，礼制性建筑的地位远在实用性建筑之上。

侯幼彬先生认为在礼制性建筑中，牌坊可算最突出的礼制性建筑小品，它由具有防范功能的坊门脱胎演变而来，具有标志性、表彰性的纯精神功能。明清时期，牌坊用得很普遍，既用于离宫、苑囿、寺观、祠庙、陵墓等大型建筑组群的入口前导，具有彰显尊贵身份、组织门面空间、丰富建筑组群层次、强化隆重气氛等作用；也用于街衢起点、十字路口、桥梁端头，起着标志位置、丰富街景、突出界域的作用（图5-74、图5-75）。

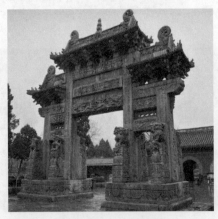

图 5-74　安徽歙县许国牌坊　　　　　　　　　图 5-75　岱庙牌坊

（二）尊卑有序，建筑结构凸显社会等级制度的森严

中国传统建筑以木结构为主轴，砖、瓦、石为辅发展起来。②北宋著名匠师喻皓在其所著的《木经》中记载："凡屋有三分，自梁以上为上分，地以上为中分，阶为下分。"中国传统建筑外观基本由顶部厚重的屋顶、中部稳固的柱身、底部宽阔的台基组合而成，每一个部分都呈现封建社会等级制度的阶层差异。屋顶是我国古代建筑区分等级的一大标志，犹如封建时代的冠冕和服饰，标志所居者的身份与地位。屋顶檐口深远、翼角飞扬的不同程度，代表不同的等级，由于礼制秩序的要求，清代屋顶按等级依次划分为重檐庑殿、重檐歇山、庑殿、歇山、悬山和硬山。攒尖及卷棚因不在重要建筑之中，属于次要屋顶，故未列入等级序列（图5-76）。

① 余庆辉. 中国传统建筑形式的三种美学特质[J]. 集美大学学报：哲学社会科学版，2021，24（2）：130-135.
② 孙丽娜，蒋晓春. 浅谈中国传统建筑中的等级制度[J]. 太原师范学院学报：社会科学版，2009，8（5）：33-35.

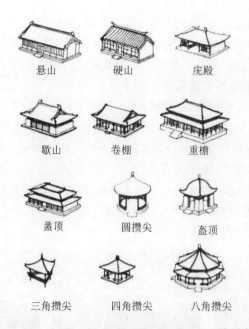

悬山 硬山 庑殿

歇山 卷棚 重檐

盝顶 圆攒尖 盔顶

三角攒尖 四角攒尖 八角攒尖

图 5-76 中国传统建筑屋顶分类

屋身是中国古代建筑的主体部分，其规模是体现等级制度的重要标尺。中国古代建筑"间"主要指房屋的宽度，"架"指房屋的深度。依据等级制度，建筑开间越多，进深越深，表明房主人的社会地位越高。古人认为奇数为阳、偶数为阴，中国传统建筑开间数以单数开间为主，而单数中的九和五仅为帝王专用，体现九五至尊的至高皇权（图 5-77、图 5-78）。

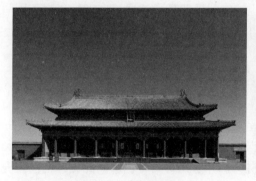

图 5-77 故宫保和殿

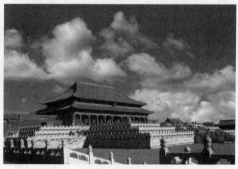

图 5-78 故宫太和殿

台基是中国古代建筑的基础部分，用以承托建筑物，起防潮、防腐的作用，也是主人社会地位和权力的象征。封建社会对台基尺寸的要求非常严格，《礼记·礼器》记载："有以高为贵者：天子之堂九尺，诸侯七尺，大夫五尺，士三尺。"台基的尺寸越大，建筑主人的身份越为尊荣。

（三）异彩纷呈，建筑色彩蕴含屋主身份

《礼记·礼器》记载："礼有以文为贵者：天子龙衮，诸侯黼，大夫黻，士玄衣纁裳。"

说的是天子的礼服饰以龙纹，诸侯的礼服饰以半白半黑的花纹，大夫的礼服饰以半青半黑的花纹，士的礼服用黑色上衣和浅红色的下裳。这种"文"的限定也影响建筑装饰的等级规格，它体现在屋顶、梁柱、墙体、台基、外檐装修、内檐装修等的色彩构成、艺术配件、装饰母题、花格样式、雕饰品类和彩画形制上。

《春秋谷梁传·庄公二十三年》记载："礼，天子，诸侯黝堊，大夫仓，士黈。"可见礼制对于色彩的限定早已出现，之后又影响了建筑琉璃瓦色的选色。礼制制度严格限定屋面色彩的宏观构成，按五行学说，黄色对应于"土"，属"中央"之位，等级最尊，因此，黄琉璃瓦只用于皇宫和少数高等级的寺庙建筑。王公府第选用绿琉璃瓦，一般官民不许用彩色屋面（图5-79、图5-80、图5-81）。礼制制度还体现在建筑彩画制度上，传统木构建筑涂敷彩画，可防止风雨侵蚀，保护木结构，兼具装饰美观与区分等级的作用，而不同规格等级的建筑可选用的彩绘装饰也是被限定的。

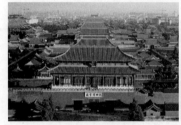
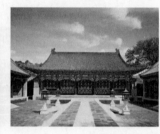
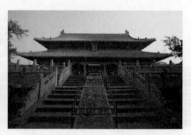

图 5-79　故宫　　　　　　图 5-80　王宫府第　　　　　　图 5-81　孔庙

三、中国传统建筑用材之美

中国古代建筑既注重建筑色彩的构成，也注意材质肌理的构成，在调度材料色彩与质感方面有五材并用、顺以材性、浓淡互补、再造肌理的特色。

（一）五材并用

中国传统建筑在材料运用上讲究"五材并用"，《营造法式》记载："五材并用，百堵皆兴。""五材"本指金、木、水、火、土五种物质基本组成元素，其也可指代所有材料（图5-82）。中国传统建筑对材料的使用呈现多元化，除了承重构架统一由大木构筑，其他构件，包括墙体、台、基、屋面、地面、装修以及细部处理等，都广泛应用各种材料。用材丰富多样，合理地采用天然材料和人工材料，并组织材质、色彩的配比、构图，充分发挥色彩、肌理的艺术表现力。

（a）土楼　　　（b）木建筑　　　（c）石影壁　　　（d）砖墙　　　（e）瓦屋面

图 5-82　传统建筑"五材并用"

（二）顺以材性

材料的自然表情包含颜色、质地、纹理等视觉因素，是材料客观不变的属性。中国传统建筑倡导不同材质应用于不同的建筑结构，以发挥材料特性。

木材在我国传统建筑中占有重要地位，它是我国传统木构建筑的主要材料，由木材加工形成木柱、木梁、木枋、斗拱等一系列构件，通过榫卯结构相连接，形成架构清晰的木结构。我国传统木构建筑结构主要有三种，即抬梁式、穿斗式与井干式（图 5-83），其木构件是力与美的统一，不仅是构成建筑的主体架构，同时也展现木结构柔韧、轻盈的优美感。

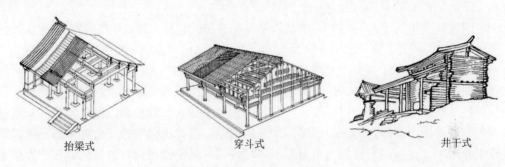

抬梁式　　　　　　　　穿斗式　　　　　　　　井干式

图 5-83　中国传统木构建筑结构

土是人类最早使用的建筑材料之一，从早期的穴居、半穴居，到后来的夯土台、高台建筑、夯土建筑、窑洞、土楼等，土的使用贯穿了我国古代建筑史，并延续至今。自然形成的土，不仅取材方便，还具有良好的热功能性，可以为人类提供舒适的居所。我国传统建筑生土材料的营造技术包含了垒法、夯土版筑法以及土坯砌筑法[①]。

石材作为一种天然材质，具有良好的强度与耐久性，在我国古代建筑中被广泛应用。从石砌的墙体、石质的台基、石质的栏杆，到精美的石雕刻无不彰显石材坚固耐用的品质。按石材在结构中的作用，可分为结构性运用与非结构性运用两类，例如，石墙体、石梁柱、石拱券等为石材的结构性运用，而各种石雕刻、石铺地等则是石材的非结构性运用。

砖由黏土烧制而成，是较为易得、造价低廉的建筑材料。砖被广泛应用于建筑墙体、拱券以及装饰工程中，为人们营造坚固耐用的生活空间。砖的应用大大提高了传统建筑的耐久性，延长了建筑的使用寿命。

（三）浓淡互补

基于建筑性质、建筑等级、建筑造价和审美追求的制约，木构架建筑体系在用色上，明显地呈现出浓妆与淡抹并存、互补的特点。宫殿、坛庙、寺观等高等级的官式建筑属于用色浓郁型，这类建筑追求色彩的富丽堂皇，擅长采用红绿相间、金朱交错等手法，强调金色的点睛作用。例如，青绿彩画的点金和门窗格扇配饰的金色门钉、角叶、看叶等，金色的选用增强了建筑五彩缤纷、金碧辉煌的艺术效果（图 5-84）。

① 王祥生. 传统建筑材料表情的当代表达[D]. 西安：西安建筑科技大学，2012.

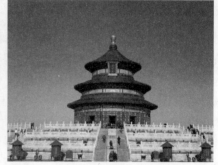

图 5-84　天坛

　　民间建筑用色由于物力与财力的制约及礼制等级的限定，大多朴素简雅。唐制规定"庶人所造堂舍，不得过三间四架……不得辄施装饰"（《稽古定制·唐制》）。宋制规定"非宫室、寺观，毋得彩绘栋宇及朱黝漆梁柱窗牖，雕镂柱础"（《稽古定制·宋制》）。民居普遍采用材料本色，如青砖、灰瓦、土墙、乱石壁，都保持着乡土材料的原色调、原质地，即便是防护层的油漆、粉刷等人工着色，也多选择素淡的色调，民居木构件一般基于油本色或漆褐栗、黑绿，墙面粉刷多为洁净的白色，这些选色组合充分展示出民居建筑的淡雅素朴之美。传统民间建筑力求与周围环境协调，以创造出富有自然情趣和宁静意蕴的氛围（图 5-85、图 5-86）。民间建筑质朴的色质对文人雅士有很大影响，崇尚高雅自然成了文人居宅、别墅的基本格调。

图 5-85　徽派民居　　　　　　　　　　　图 5-86　四川民居

（四）再造肌理

　　对于材质肌理的组织，木构架建筑不仅重视材料天然肌理的运用，还关注同质材料或异质材料组合所形成的"二次肌理"的再造，这在砌墙、铺地、装修等方面都表现得很明显。砖产生于战国时期，最初用于砌墙面和地面，其种类除了装饰性条砖，还有方砖与空心砖等。随着砖的烧制工艺不断发展、成熟，秦砖与汉瓦良好的材质及其表面烧制出的许多精美花纹（图 5-87、图 5-88），使砖本身具有很高的艺术价值。①

① 张旭东. 砖石材料与中国传统建筑[J]. 山西建筑，2009，35（12）：28-29.

图 5-87　秦砖

图 5-88　汉瓦——四方之神

四、中国传统建筑装饰之美

建筑的艺术感染力来源于综合运用建筑的空间组合、比例、尺度、色彩、质感、体型等艺术语言，引起人的共鸣与联想，从而形成建筑特有的意境氛围。建筑装饰是附加于构件上的艺术处理，如建筑屋顶的脊饰、外檐装饰、建筑构件上的雕饰、大门入口装饰、山墙墙面装饰等，对于建筑风格的形成起着重要作用。①商代至春秋战国时期，宫殿、庙宇和贵族住宅等均设有门楼、重檐等装饰，窗户有棂格纹样，瓦当上有卷云纹等美丽的装饰，在梁和壁上均绘有彩画。《国语·楚语上》记载的"以土木之崇高，彤镂为美"，表明中国传统建筑装饰是在满足实用功能基础上的艺术表现。

（一）彩绘与敷色

色彩在中国建筑里不但有美学意义，也属五行信仰和礼制的范畴，《明会典》记载，公侯"门用金漆及兽面，摆锡环"，一品、二品官员"门用绿油及兽面，摆锡环"；三品至五品"门用黑油，摆锡环"；庶民所居房舍不许用斗拱及彩色装饰。中国传统建筑中的彩绘艺术具有相当高艺术造诣，色彩配置丰富而不凌乱，构图精巧，多分布于建筑的阴暗处，既防止彩绘被日晒雨淋，又符合建筑暗部宜色彩丰富、明部宜色彩单纯的艺术规律。

① 张缨. 中国传统建筑中的装饰艺术[J]. 西南交通大学学报：社会科学版，2005（3）：97-101.

侯幼彬先生在其《中国建筑美学》中论述，彩绘是屋身装饰的重点，主要集中于檐枋、斗拱和椽木。特别是檐枋彩画，其等级限制森严。清官式做法定型为和玺、旋子和苏式三大类别。和玺彩画（图 5-89）是等级最高的彩画，又称宫殿建筑彩画，大多绘在宫殿建筑或与皇室相关的建筑之上。和玺彩画根据枋心、藻头装饰母题的不同，又分为以龙为母题的金龙和玺、以龙凤为母题的龙凤和玺、以龙和楞草为母题的龙草和玺、以楞草为母题的楞草和玺四个等次，以区别建筑的等级微差。

图 5-89　和玺彩画

旋子彩画（图 5-90）等级仅次于和玺彩画，其最大的特点是在藻头内使用了带旋涡纹的花瓣，即所谓旋子。旋子彩画最早出现于元代，明初即基本定型，清代进一步规范化，是明清官式建筑中运用最为广泛的彩画类型，一般用于衙署、庙宇的主殿和宫殿坛庙的配殿，它的应用范围很广，为便于在这个档次中进一步区分等级微差，又按用金量的多少，细分为金琢墨石碾玉、烟琢墨石碾玉、金线大点金、金线小点金、墨线小点金和雅乌墨等几类。

苏式彩画因起源于苏州且被皇宫所用而得名，因格调高雅、富贵华丽而不失文雅秀美之气等特点而被皇家喜爱。与和玺、旋子彩画不同，其内涵更为丰富多样。画面主题为具体、真实的山水风景、人物故事、花鸟鱼虫等（图 5-91）。

图 5-90　旋子彩画

图 5-91　苏式彩画

建筑的敷色包括砖砌体的抹灰、刷浆和木构件的油饰。建筑敷色工艺细腻，古建筑色彩遵循礼制，选色严谨。"油作各色做法多达四五十种，仅朱红色部分即有八种细目。"中国传统建筑檐下阴影掩映部分主要色彩多为"冷色"，如青蓝碧绿基调上略加金点。

柱、门客和墙壁则以丹赤为主色，与檐下冷色的彩画格调相反，以此避免连续红墙黄瓦的屋面产生的视觉疲劳，并通过白色的台基映衬，衬托出丰富的建筑色彩，引发人们无限的想象。

（二）雕饰

成语"雕梁画栋"可证明中国古代传统建筑雕饰彩画的发达和辉煌。中国传统建筑雕饰包括石雕、砖雕、陶雕、灰雕、木雕等类型。由于雕饰在材料与制作方法等方面的不同，其质感、韵味都产生不同的艺术表现力和感染力。其中，石砖、木的装饰在中国传统建筑的装饰中占有非常重要的地位。石雕集中于墙身的石活部位，砖雕集中于硬山墀头和墙门部位，木雕散布于斗拱、雀替、梁头、裙板等部位，这些细腻的雕饰丰富了建筑的立面细节，也赋予建筑鲜活的生命内涵。

木雕是一种柔性造型艺术，多使用流畅的曲线和曲面柔化建筑，在图案构成上讲究线面结合的节奏韵律。大木作装饰是建筑结合构架和结构形状，利用木材质感进行雕刻加工，以丰富建筑形象的雕饰门类，其包括梁架结构件装饰、外檐与内檐口装饰。例如，建筑的月梁选材，利用木料天然曲度的向上拱起，形成曲线优美的弧形梁，造型上简洁轻快，使建筑具有轻扬的美感。宋代以后，细木作木雕刻愈发精巧，雕刻技法涵盖浮雕、透雕、圆雕、贴花等多种方式。细木作装饰犹如点睛之笔，赋予建筑生命的活力。例如，民居格扇中的格芯，以透雕的形式展现花鸟、人物故事、神话故事等题材，丰富了建筑的内涵，增强了建筑艺术表现力与感染力。

石雕的材质坚硬且耐侵蚀，以石刻的方式记录精美的装饰文明。石雕常用于建筑的门框、柱础、梁枋、台阶、栏杆、栏板等地方。西汉时期石雕造型古朴，线条较为简单，以隐刻为主，而到了明清时期，随着石雕技艺的成熟，雕刻主题多样化，构筑物镌刻的花草、人物变得生动活泼。盘龙石柱，柱身采用透雕手法，龙形腾踔欲飞、矫健有力。

砖雕是模仿石雕的一种雕饰类别，相较于石雕，砖雕更为省工、经济，但由于砖色泽不如石材，虽然砖雕刻工细腻，但并不为官用。砖雕多用于住宅、祠堂、会馆、商铺等民间建筑中。砖雕多嵌于面，采用剔地、隐刻等工艺手法，而砖雕中的花卉题材需要多层次地表现，故产生了浮雕、圆雕、透雕等类型与做法。皖南民居的大门装饰以砖雕为代表，贴面材料中有用锦方平砖，亦有用隐刻线条或花纹的预制花砖。门楣用画幅式砖雕，或一幅，或一组数幅，一般用透雕法，少则几层次，多则七八层次，甚至达到十几层次。砖雕玲珑剔透、立体感强，精美的门饰展现了家族的兴旺与气魄（图5-92）。

（三）匾额与楹联

匾额、楹联是中国古典建筑独特的艺术构件，匾联通过命名、点题、咏颂，把文字和诗组织到建筑艺术中，深化了建筑的语义内涵和意境韵味（图5-93）。匾联的书法美、工艺美也丰富了建筑房屋立面的装饰效果。匾额在文字语义上有题名与点题之分，一般提名的匾额挂在外檐，点题的匾额挂在内檐，如北京故宫外朝三大殿有"太和殿""中和殿""保和殿"命名的匾额，表征天下太平统一、皇权长期稳固。内廷后三宫除"乾清宫""坤宁宫""交泰殿"匾额之外，殿内还有"正大光明""无为"等规诫修身的匾额，标榜皇

家的道德修养。

　　楹联是社会化的文学载体，以一字一音一义的特点，组成上、下联对称对应的形式，联文可长可短，短联多为五言、七言，长联多达数十字甚至上百字。楹联按其在建筑上的位置可分门联、柱联和壁联三种。柱联为与圆柱贴合，联面常做成弧形，也称抱柱联。《北京名胜楹联》一书收入故宫楹联达 308 副，内容多是天下一统、天清地宁之类。文庙的楹联有"先知先觉，为万古伦常立极；至诚至圣，与两间功化同流""德冠生民，溯地辟天开，咸尊首出；道隆群圣，统金声玉振，共仰大成"，把孔子和儒学推崇到了顶峰①。

图 5-92　皖南民居门饰

图 5-93　故宫匾额

五、中国传统建筑空间之美

　　中国传统建筑是由土木材料形成的木构架体系，受建筑材料的长、宽、高影响，单体建筑的空间尺度是有限的，传统建筑需要通过建筑"群"的形式延伸和扩大空间，以完善建筑的使用功能。故中国传统建筑的"大"不仅指建筑单体体量的庞大，更是指建筑群体横纵向组合空间的宏伟庞大。建筑空间通过多层次空间的分割、过渡、转换、对比和界定，形成多样的空间序列节奏，给人以不同的心理感受。行走于建筑中，欣赏建筑，犹如欣赏或优美或雄壮的旋律。②

① 陈新民. 中国建筑上的匾额和楹联[J]. 南方文物，2003（3）：95-96+89.
② 刘月. 中国传统建筑的空间美[J]. 华中建筑，2007（2）：139-140+149.

　　庭院空间是中国传统建筑最基本的空间组织单元，可灵活地组织建筑空间形态，同时可满足建筑使用功能的区划。庭院空间是室内空间向室外的延伸，是建筑实体与虚体交融的重要区域，控制建筑的空间序列。中国传统建筑受功能与使用者意志力的显著影响，因而呈现出不同的风格差异。在宫殿、庙堂、宅邸、陵寝建筑中，受礼制文化的影响，建筑布局规整有序，轴线突出，讲究建筑型制的规格、尺度大小、主从关系等，以凸显建筑的秩序美。在宫殿建筑中，建筑空间成为渲染皇权、塑造宫廷秩序的礼仪工具，宫殿建筑的空间氛围让人产生对皇权的崇拜与敬畏。①北京故宫建筑群犹如一曲节奏感分明、大气磅礴的乐章。故宫建筑群从正阳门到太和殿，地势逐渐增高，建筑形体逐渐增大，庭院也逐渐变宽。从大清门到乾清门，沿纵深方向共布置了八个大小不等的院落，空间序列阴阳交替，突出建筑群的庄严宏大、金碧辉煌。太和、中和、保和三大殿是故宫的核心建筑，也是建筑群的高潮，景山作为尾声，形成了蕴含博大雄浑的交响乐（图5-94）。

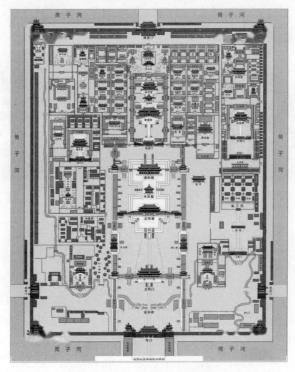

图 5-94　北京故宫建筑群平面

　　自由式的建筑布局受建筑外环境影响显著，一般无明确的主体轴线，建筑群体布局受景观和地形影响，建筑外轮廓呈现不规则的形态，此类空间序列多运用于园林建筑或郊野的寺庙建筑。其中，以园林建筑为代表，最能体现中国传统建筑的空间美，园林建筑不仅具有流动的空间音乐美，同时兼具中国传统国画多点透视的绘画美。梁思成曾说过："中国园林，就是一幅幅立体的中国山水画，这就是中国园林的最基本特点。"园林建筑通过门、窗、廊、榭等建筑小品，将各处不同的景物有机地联系在一起，以景墙、廊、亭、榭等景

① 胡李峰. 中国传统建筑空间的特性[J]. 中外建筑，2005（6）：49-51.

观建筑组织景点，形成"曲径通幽处，禅房花木深"的妙境。整体空间蜿蜒连绵，围而不隔。如江南园林网师园，以聚集式的水池组织空间，周围环绕"月到风来亭""小山丛桂轩""濯缨水阁""看松读画轩""竹外一枝轩"等小尺度的建筑（图 5-95、图 5-96），形成众星拱月的空间格局。整个景区的建筑尺度比例把握精准，空间抑扬，收放自如，使得数亩小园如诗之绝句、词之小令，园中有园，景中有景，耐人寻味。

中国传统建筑根植于中国传统艺术，在建筑布局与空间营造上借用传统画论及文学艺术的感染力，追求情景交融的"含蓄美"。传统建筑主要通过建筑体量的虚实关系、空间布局的对比及园林借景手法，将人工美和自然美巧妙地结合起来。同时，辅助匾额、楹联增添人文情趣，以突出建筑意境。如苏州园林沧浪亭，建筑风格古朴清幽，巧用复廊将园外水景纳入园内，扩大庭院空间，并以欲扬先抑的手法展开园林布局。沧浪亭建于山顶，建筑连廊与亭榭因地制宜、依山顺势，形成内山外水、古朴清旷的园林布局（图 5-97）。沧浪亭取自《楚辞·渔父》中的句子："沧浪之水清兮，可以濯吾缨；沧浪之水浊兮，可以濯吾足"，以表达园主人高洁的情操追求。

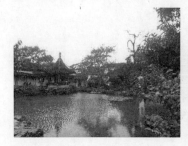 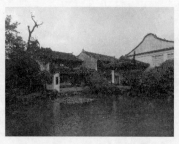 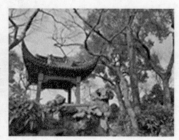

图 5-95　月到风来亭　　　　　图 5-96　竹外一枝轩　　　　　图 5-97　沧浪亭

第四节　园 林 之 美

中国古典园林具有悠久的发展历史和独特的艺术风格，是世界园林艺术体系的重要组成部分，被认为是东亚园林体系的源头。中国古典园林融合建筑、文学、音乐、雕塑等多门技艺，在一定的地域范围内以植物、山石、水体、建筑等为素材，遵循科学原理和美的规律，创造可供人们游憩和赏玩的现实生活境遇。①园林作为人类文明发展到一定阶段的产物，凝聚着人们对生活和自然的审美意识、思想感情和理想追求。学习中国古典园林的美学内涵与艺术特征，熟悉园林艺术的发展历程，有助于培养园林审美意识与构建园林营造思想。

一、中国古典园林概述

中华文明源远流长，园林与中华文明的发展交织重叠，园林以物质载体的形式，承载

① 周武忠. 园林·园林艺术·园林美和园林美学[J]. 中国园林，1989（3）：16-19+53.

着社会、政治、经济、文化的发展规律及特征，展现相应时期的思想意识及审美意趣。中国古典园林的雏形产生于奴隶社会后期的殷末周初，氏族制的公有制转化为奴隶主的私有制，公社聚落已出现明显的城市化布局特征，建筑呈现轴线式的"前堂后室"的空间布局，园林雏形"囿""台""园圃"也相伴而生。此时，园林功能以生产为主，兼具娱乐与神灵崇拜。同时，因社会制度改变和生产力的提高，人们认知与改造自然的能力逐渐加强，早期原始的山岳崇拜文化已褪去其神秘的宗教色彩，自然的审美价值日益凸显。《诗经·小雅》收入的民歌直观地描写了人们对于自然的欣赏。在《周礼》记载中，周代对自然环境的管理已形成制度化，强调"人要利用自然，也要尊重自然"的发展规律。

春秋战国时期，政治动荡，百家争鸣，人们的自然观受孔孟与老庄思想的影响，山水景物被赋予人格化的形象并寄托了隐逸思想。其中，儒家美学以仁学为基础，建立"中庸"美学，主张积极"入世"的功利思想，将实用价值赋予审美观念，提出将山林川泽与人类品德相比拟的君子比德思想，赋予造园中的山、水、植物、石头等景物人格化意义。道家美学则以自然之道为基础，将"清净无为"的非功利性哲学思想推进并发展为纯粹美学形式，追求"天人合一"，即人与自然和谐共处。先秦时期寄寓山水的审美观念、君子比德思想及"天人合一"的价值观，奠定了中国园林的发展基调。

到战国末期，道家思想与原始对山岳、鬼神崇拜的神仙思想杂糅，衍生出对东海仙山与昆仑神山的追崇。周维权认为，园林中模拟的神仙意境实际上是对山岳风景和海岛风景的再现，这种景物再现对秦汉时期的皇家园林景物构建有着重要的影响，也促进了中国园林向着风景式园林发展的趋势。

秦灭六国而一统天下，开启了两千多年宗法集权的国家制度。国家统一和集权制度的建立促使秦汉宫苑兴盛起来，宫苑巨大的平面空间象征着帝国辽阔的版图。宫苑以无比广大的天地宇宙为艺术模仿对象，真正意义上的"皇家园林"随之而生。司马迁在《史记》中记载，秦宫的恢宏不仅依托于阿房宫等建筑体量的高大，更是将南山、渭水等大尺度的自然山体和水体纳入宫苑，以延伸宫苑横纵向的空间尺度。秦始皇迷信神仙方术，多次到东海求取长生不老未果，退而于园林中挖池引水、堆山筑岛，模拟海上仙山，以实现其追求的神仙意境。至西汉时期，建章宫内凿太液池，筑蓬莱、方丈、瀛洲、三仙山，这一模式成为皇家园林理水手法的主要模式，并一直延续至清末（图 5-98）。

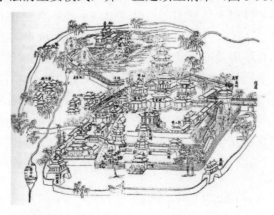

图 5-98　建章宫（王道亨、冯从吾《陕西通志》）

　　魏晋南北朝时期，政治动荡，思想活跃，艺术领域的开拓促进了园林的发展。玄学替代经学流行于世，玄学以崇尚"自然"为宗旨，寄情山水、崇尚隐逸成为社会风气。园林创作手法从先前写实的模仿自然到对自然的抽象提炼，强调利用自然山体的艺术技巧，创造更有艺术气息的山林景观。园林的规划也更为细致，园林植物不仅是观赏对象，也是分割组织空间的重要造景要素。此时，兴起的士人园林蕴含着隐逸思想，表现山居田园风光，深远地影响后世文人园林的创作，造园活动也升华至艺术创作的境界。

图 5-99　辋川别业

　　隋唐时期，中国古代文化发展达到顶峰，皇家宫苑艺术继西汉之后，在规模、空间布置、局部设计上再一次彰显恢宏的气魄与灿烂的光彩。因帝王活动的丰富化，宫苑也分为大内御苑、行宫御苑、离宫御苑三个类别。私家园林在士人园林的基础上进一步发展，成为富有诗情画意的艺术整体。诗人王维营造的辋川别业（图 5-99），由众多的景区和景点组成，以诗入园、因画成景，各景区风格不同，由此可见，风景式园林创作技巧与手法已跨入新的阶段，园林置石与理水的手法多样化，丰富了园林的局部细节特征。

　　两宋时期，中国封建社会制度发展日趋成熟，文化发展在封闭的境界中不断地自我完善，园林艺术风格趋于在"壶中天地"中彰显宇宙之广博，造景讲究以小见大，咫尺之景物映射园主人所寄寓的精神世界。诗、文、画艺术门类的交融促进了文人园林的兴盛，标志着中国古典园林达到成熟的境界。园林受绘画技艺的影响，造园以少胜多，形成简远、雅致、疏朗、天然的造园风格。叠山、置石、理水、植物配置均可凸显其高超技艺，这一时期的园林以艮岳为代表。艮岳是诗情画意浓郁的人工山水园（图 5-100）。在筑山上，山体宾主分明、远近呼应、余脉绵延，体现山水画论的"先立宾主之位，决定远近之形"和"众山拱伏，主山始尊"的构图规律。置石规模大且奇异，反映北宋时期赏石文化的盛行。在理水手法上，水体形态多样，缩移模拟完整的自然水体形态，与山体形成了山环水抱的山水格局。植物配置上已具备孤植、丛植、群植手法，并引用驯化的南方植物，形成丰富的植物主题景点。园中建筑细节精美，不仅具有使用功能意义，还兼具"点景"和"观景"的造景作用。

　　彭一刚在《中国古典园林分析》中说："元、明、清时期，中国造园不论在数量、规模或类型上都达到了空前鼎盛的水平。"明代计成所著《园冶》是中国第一本造园理论专著，总结了丰富的造园经验，对中国园林营造起到了奠基作用。明清时期，造园活动在民间普及兴盛，从这一时期的文学作品《金瓶梅》《红楼梦》《浮生六记》等著作中可窥见大量对园林场景的描述，此时的园林已成为人们日常生活中重要的起居场所。

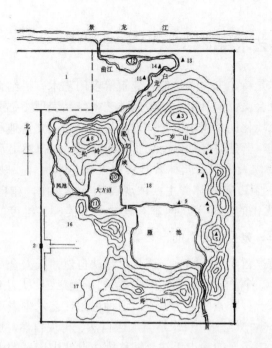

1—上清宝箓宫；2—华阳门；3—介亭；4—萧森亭；5—极目亭；6—书馆；7—萼绿华堂；8—巢云亭；9—绛霄楼；
10—芦渚；11—梅渚；12—蓬壶；13—消闲馆；14—漱玉轩；15—高阳酒肆；16—西庄；17—药寮；18—射圃

图 5-100　艮岳平面设想图（周维权《中国古典园林史》）

　　明清造园受地域、气候、造园主体的影响，形成了北方园林、江南园林、岭南园林三大流派（图 5-101、图 5-102、图 5-103）。北方园林以皇家园林为典型，造园规模宏大，以集锦式的园林空间布局为主要手法，突出建筑的主体形象，展现封建集权的统治权威。同时，借鉴江南园林造园手法，丰富皇家园林的造园内涵，增添园林的诗情画意。江南园林则以私家园林见长，园林多分布于市井，建筑空间以内向型布局为主，建筑色彩朴素淡雅，单体建筑形态玲珑轻盈。江南园林受文学创作活动影响，讲究空间的谋篇布局，其山石与花木造景别具意境含蕴。岭南园林受外来西洋文化影响，形成了独特的私家庭院风格。庭院空间布局讲究经世致用，巧妙利用冷巷、中庭、水池等被动式设计降低庭院夏季气温，庭院内花木配置以果树为主，兼具经济价值与观赏价值。园林空间的布局疏朗雅致，建筑装饰受西洋文化影响，多采用彩色玻璃，使园林别具异域风情。

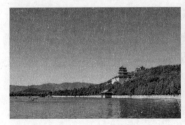

图 5-101　颐和园

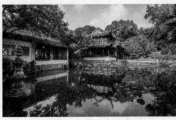

图 5-102　留园

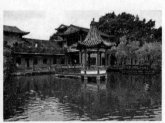

图 5-103　可园

二、中国古典园林艺术特征

中国古典园林艺术是诗、书、画、曲、建筑等多门艺术有机结合的综合体，高度融合了自然美、艺术美、社会美。园林美是衡量园林艺术作品表现力强弱的主要标志，中国园林崇尚自然美，追求意境化的诗意空间，体现幽静淡雅的人文情趣和审美意趣。同时，园林作为现实生活的场景，营建时必须借助物质造园材料，如自然山水、树木花草、亭台楼阁、假山叠石，乃至物候天象等，园林兼具实用性与艺术性，反映造园师审美意识与园林形式的有机统一。中国古典园林美主要体现在"虽由人作，宛自天开"的自然美、情景交融的意境美、诗意化的空间美、四季有景的季节美、多维度的综合美这五方面。

（一）"虽由人作，宛自天开"的自然美

中国古典园林受道家哲学思想影响，遵从"师法自然，天人合一"的造园理念。"自然"一词作为哲学概念，首次出现在《道德经》第二十五章："人法地，地法天，天法道，道法自然。"讲究效法一种朴素的天然状态，这种思想在艺术中表现为"大巧若拙""返璞归真"的境界。①园林师法自然，讲求造景顺应自然、再现自然。后汉梁冀园采用"采土筑山，十里九坂，以象二崤"的掇山手法，缩移模仿自然中连延的山脉，在园林中营造出自然山野之趣。《宋书·戴颙传》记载，南朝的戴颙"出居吴下，吴人士人共为筑室，聚石引水，植林开涧，少时繁密，有若自然"。明代《帝京景物略》记载，清华园"维假山，则又自然真山也"。发展到清代，园内景区以"天然图画"和"天真以佳"等词藻题名，体现中国古典园林在自然关系上的美学定性。②

明末《园冶》一书系统提出"虽由人作，宛自天开"的以自然美为核心的美学思想，成为评价中国园林艺术的重要美学指标。古代文人造园力求"天然之趣"，包含对大自然之美的欣赏，也包含对大自然审美的追求。园林营造不是单纯模仿自然，而是对自然景物进行提炼，做到成景远近、高低、大小互补制约，达到有机的统一，体现景色的多姿。③如园林中掇山，"最忌居中，更宜散漫"，讲求对自然山型的模拟。园林中的亭子建造要考虑"亭安有式，基立无凭"，提出亭的设立需要依环境而定。园林中的长廊游览路线的规划，"宜曲宜长则胜"，要"随形而弯，依势而曲。或蟠山腰，或穷水际，通花渡壑，蜿蜒无尽"，讲求建筑应与自然之境相契合。

（二）情景交融的意境美

意境的核心内涵是心理所感受到的空间。园林是经营空间的艺术，其意境美体现在以有限的空间展现无限的意境美。④《世说新语·言语》中记载，东晋简文帝司马昱到华林园游玩，见环境清幽，便对侍从说："会心处不必在远，翳然林水，便自有濠濮间想也。"文字内涵所展现的便是园林的空间意境。

① 孙永康. 论《园冶》"虽由人作，宛自天开"的美学意蕴[J]. 美与时代（上），2014（3）：15-17.

② 周武忠. 园林·园林艺术·园林美和园林美学[J]. 中国园林，1989（3）：16-19+53.

③ 李方联. 虽由人作，宛自天开——谈中国古代文人的自然观[J]. 美术大观，2010（4）：26-27.

④ 周武忠. 论园林意境及其创造[J]. 美术及设计版，2003（3）：104-108.

中国园林与绘画、诗文共同追求"境生于象外"的艺术境界。例如从"衔远山，吞长江，浩浩汤汤，横无际涯"的意境中升华出"先天下之忧而忧，后天下之乐而乐"的人生观，这就是从有限到无限，再由无限而归于有限，达到自我感情、思绪、意趣的抒发，是中国传统艺术所追求的最高境界。中国园林艺术以江南私家园林为典型，在市井之间营造城市山林，在"壶中天地"中浓缩宇宙万物，使片山有致、寸石生情，以寄托园主人的精神追求。苏州拙政园湖山中植有梅树，其上建亭名曰"雪香云蔚"，使人顿觉踏雪寻梅的诗意（图 5-104）。亭上的对联"蝉噪林逾静，鸟鸣山更幽"，进一步延伸了山林野趣的意境。拙政园西部补园有"与谁同坐轩"，此轩选址优越，依水而筑，构作扇形，其屋面、轩门、窗洞、石桌、石凳半栏均成扇面状，小巧精雅，别具一格，故又称作"扇亭"。人在轩中，无论是倚门而望、凭栏远眺，还是依窗近观、小坐歇息，均可感到前后左右美景不断。轩内题额为"与谁同坐轩"，取意于苏轼《点绛唇》："与谁同坐。明月清风我。"题额者把答案藏匿起来，非常耐人寻味（图 5-105）。"与谁同坐"一句用反问拨动了游客的心弦，使之与山水共响。人们要去捕捉、去聆听清风明月下的天籁之音，去咀嚼醇美的诗意，去眺望举目入画的景色，真是美不胜收。轩内扇形窗洞两旁悬挂着诗句联"江山如有待，花柳自无私"，此为状景抒情联。江山、花柳含情脉脉，期待着人们尽情观赏，这里作者采用了拟人化的手法，赋予江山、花柳等自然景物以人的思想情感，极富人情味。

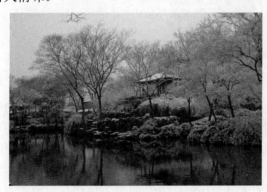

图 5-104　雪香云蔚

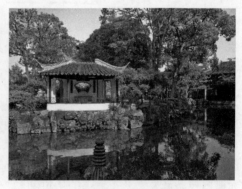

图 5-105　与谁同坐轩

同时，中国园林重视寓情于景、情景交融的空间营造，受儒家的君子比德思想影响，古人为自然的审美对象赋予人格化的品德与精神。例如，园林中常栽植梅、兰、竹、菊，以此暗示园主人高尚的情操，拓展了园林意境。

（三）诗意化的空间美

清代钱泳在《履园丛话》中记载："造园如作诗文，必使曲折有法，前后呼应。最忌堆砌，最忌错杂，方称佳构。"张潮《幽梦影》记载："文章是案头之山水，山水是地上之文章。"这些都道出造园与作诗文相通，诗文的写作章法对园林空间营造有启示作用，而游园林又能启发文人诗兴，以传景致。中国园林中的总体布局相当于文学中的"谋篇"。设计园林讲究章法不缪与严谨，犹如作文中字造句、句成段、段成章的行文结构。园林的布局创作是运用空间划分和空间组合的手法将各类景物逐一展开、分层展示，形成"起一

承一转一合”的空间布局，让游赏者的心情随景致变化而被牵动，以增加游览的趣味性。例如，苏州留园以丰富的空间组合，形成精巧雅致的园林布局。江南园林的入口空间讲究“日涉成趣”，留园入口采用欲扬先抑的手法，以 50 m 长的窄巷起景勾起游赏者的好奇心，窄巷空间曲折变化，沿路设置的窗格将园林景致逐渐铺陈开来，入口空间狭长凸显了中部园林的山林野趣（图 5-106）。

图 5-106　留园入口分析（彭一刚《中国古典园林分析》）

（四）四季有景的季节美

园林艺术是空间艺术，也是时间艺术。园中景观因时而生、因时而变，一日之间的晨昏变化、一年之间的四季变化都能形成不同的景致。园林主题的呈现需依托特定的时间与节气。例如，西湖十景呈现四季的景象，断桥残雪景点呈现的是在冬日雨雪纷飞，厚厚的雪覆盖了桥的堤顶，远看桥似乎断了的景象（图 5-107）。柳浪闻莺景点呈现的是春日西湖岸际柳树枝条新发、鸟雀啾鸣的生机勃勃景象（图 5-108）。曲院风荷则展现夏日酒坊附近荷叶田田、荷花盛开的景象。平湖秋月呈现的是中秋月圆之际赏月，平静的水面倒映天空中的月亮的宁静景象（图 5-109）。

图 5-107　断桥残雪　　　　图 5-108　柳浪闻莺　　　　图 5-109　平湖秋月

四季景象也常作为造园主题应用于园林空间营造，在方寸之间浓缩天地四时之景。例如，扬州个园的四季假山运用不同素材和技巧，使春、夏、秋、冬四时景色同时展现在园林中，从而延长了空间中的时间，这种拓展艺术时空的造园手法强化了园林的意境。个园

中的春山以"寸石生情"之态，展现"雨后春笋"之姿（图 5-110）。竹石点破"春山"主题，表达传统文化中的"惜春"理念。夏山苍翠如滴，夏景叠石以青灰色太湖石为主，叠石之态似云翻雾卷，造园者利用太湖石瘦、透、漏、皱的特性，叠石多而不乱，远观舒卷流畅，如层云、如奇峰；近视则玲珑剔透，似峰峦、似洞穴（图 5-111）。秋山明净而如妆，秋景是坐东朝西的黄石假山，峰峦起伏，山石雄伟，登山俯瞰，顿觉秋高气爽（图 5-112）。冬山惨淡而如睡，冬季假山在东南小庭院中，倚墙叠置色洁白、体圆浑的宣石（雪石），宣石假山内含石英，迎光则闪闪发亮，背光则一片洁白。南墙上开四行圆孔，利用狭巷高墙的气流产生北风呼啸的效果，营造冬天大风雪的气氛（图 5-113）。

图 5-110　个园春山

图 5-111　个园夏山

图 5-112　个园秋山

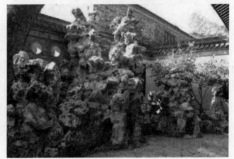

图 5-113　个园冬山

（五）多维度的综合美

英国著名美学家赫伯特·里德说过："在一幅完美的艺术作品中，所有的构成因素都相互关联，由这些因素组成的整体，要比其简单的总和更富有价值。"园林美不是单纯的各类美的叠加，而是高度综合融糅的美学形式。

园林是综合性景物构成的多维度时空景观，园林美的赏析涵盖了山水地形美、借用天象美、再现生境美、建筑艺术美、工程施工美、文化景观美、色彩声音美、造型艺术美。园林是一个多彩的世界，花坛假山、四时花木五彩缤纷。亭台楼阁、雕梁画栋、粉墙黛瓦、茂林修竹自成图画。同样，园林中有风声、雨声、鸟声、琴声，欢笑声，还有竹韵、松涛，叮叮咚咚泉，这些声音美出现在园林的溪涧环境里，使得景致分外迷人。苏州园林的书房墙角常植芭蕉，雨天翠绿如滴的芭蕉叶在雨滴的拍打中映衬得园内分外幽静。游人对园林的感知不仅是视觉上的观赏，还涉及听觉上对松涛、雨声及鸟鸣的欣赏，嗅觉上对花香及

雨后清新空气的欣赏（图 5-114、图 5-115），味觉上在园林中品茗小酌的欣赏，触觉上触摸石头、流水，感知柳絮吹拂的欣赏。

图 5-114　雨打芭蕉　　　　　　　　　　图 5-115　万壑松风

三、造园要素美学内涵

（一）掇山之美

由《林泉高致》记载的"水得山而媚"和"水以山为面"，可见造园必须有山，无山难成园。古代造园有"无园不石"之说，例如，拙政园"卷云山房"楹联"花如解笑还多事，石不能言最可人"。中国文化以大自然为真，以一切人造的事物为假。园林从这方面含义来讲就是"有真为假，做假成真"。中国文化视假山之"假"为褒义，"假"指以自然为师的园林艺术和技艺，以真石、真土造假山。

假山之乡吴地称积叠为"掇"，故"掇石成山"简称"掇山"，而零星点缀的山石则称"置石"。"多方胜景，咫尺山林"指在一定的空间范围内，再现自然山水美而不落人工斧凿的痕迹，这是我国叠山艺术的重要特点。假山被称为立体的山水画，置石、掇山亦如作文，要做到胸有成竹、意在笔先。掇山既要强调山石布局和结构的合理性，又要重视细部的处理。掇山远看山"势"指山水轮廓与组合体现的态势特征。《园冶》中提出"独立端严，次相辅弼"，就是强调掇山当先定主峰的位置和体量，后辅以次峰和配峰，主、次、配峰构图关系应处理得当。[1]近看石质、石性、石纹、石理，掇山所用石块的石质、纹理、色泽均需一致，但造型要有所变化，使其符合自然之型。

正所谓"一拳知天地，顽石有乾坤"，置石被誉为天地之骨。现存最古老的置石为无锡惠山的"听松"石床，镌刻唐代书法家李阳冰的"听松"二字（图 5-116）。可见古人的鉴赏使置石有了灵魂。古人在置石审美上讲究选石的"瘦、漏、皱、透"。"瘦"指石头的体态瘦长清秀；"漏"指石峰上下，空洞相通，有路可循；"皱"指石头纹理不平，明暗变化富有节奏韵律；"透"指石体玲珑多孔，轮廓多姿。冠云峰、瑞云峰、绉云峰和

① 童立堂. 浅谈假山与置石在园林中的应用[J]. 河北农业科学，2008（2）：49-50.

玉玲珑共称为江南四大名石,都一定程度上突出了古人的选石审美(图 5-117、图 5-118、图 5-119)。

图 5-116　"听松"石

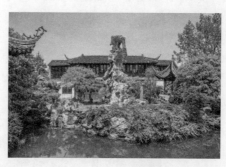

图 5-117　冠云峰

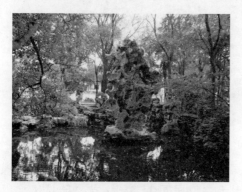

图 5-118　瑞云峰

图 5-119　玉玲珑

堆石为山,叠石为峰,峭立者取黄山之势,玲珑者取桂林之秀,"妙在小,精在景,贵在变,长在情",咫尺山林妙在能小中见大,数亩之内布置得体,达到"山翠万重当槛出,水华千里抱城来"的意境,使人产生面对咫尺山林,犹如置身于大自然的感觉。①

(二)理水之美

明代文震亨在《长物志》中写道:"石令人古,水令人远,园林水石,最不可无。"山水是中国园林的主体和骨架,山营造园林立体空间,给人厚重雄峻及苍劲之感;水则拓展园林平面疆域,给人宁静幽深之美。②

《画筌》记载:"山脉之通,按其水径;水道之达,理其山形。"掇山与理水相结合是中国园林的特点,山水结合要因地制宜。水无山不流,山无水不活。山水结合,动静结合,刚柔并济。

中国园林通过寄情山水,表达园主人的志向、抱负等个人情感。园林中的水常寄寓"濠濮""沧浪"之意,以表达《逍遥游》中的老庄思想:"或借濠濮之上,入想观鱼;倘支沧浪之中,非歌濯足"(计成《园冶》)。同时,水面的倒影与光影赋予园林灵动的气韵,

① 章采烈. 论中国园林的叠山艺术[J]. 广东园林,1993(1):2-7.
② 封云. 掇山理水:中国园林的山水之韵[J]. 同济大学学报:社会科学版,2005(3):36-39.

使人如同置身瀛湖胜境、天然图画之中，以此寄托园主人的情感。①

　　园林中的水景有湖海、池沼、溪涧、井泉、渊潭、瀑布等。"理水"之初，最为重要的步骤就是确定水源和水尾，即"立基先究源头，疏源之去由，察水之来历"②，而水流不尽的意境，主要通过对源头和水尾的"隐""藏"等处理手法来营造，如网师园，园林以聚集式水池为组景，建筑、植物、山体交相掩映岸际，拓展园林空间，水景的东南角和西北角分别做出水尾和水头，并架桥跨越，暗喻水的来龙去脉，赋予水体生机活力（图 5-120）。

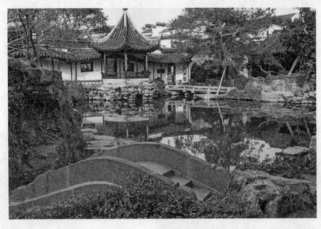

图 5-120　网师园理水

　　中国园林理水技法讲究大水面宜分、小水面宜聚，妙在分聚相宜。苏州拙政园，水体面积占全园总面积的五分之三，理水手法位居四大名园之首，园林风格"池广林茂"，园林水面处理与空间营造相结合，水面有聚有散，聚处以辽阔见长，散处以曲折取胜（图 5-121、图 5-122）。驳岸山石布置，采取上向水面挑出、下向内凹进的方式，视觉上形成水不尽的错觉，搭配空灵、形态险峻的岸形，审美意味大增。

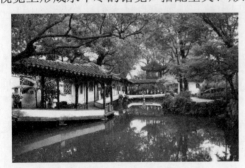

图 5-121　拙政园西园

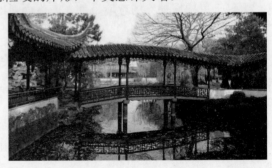

图 5-122　拙政园东园

（三）园林建筑营造之美

　　园林建筑以其灵巧、多变为胜，对园林空间的组织起着重要作用。中国传统建筑木构架的结构形式赋予建筑内部空间最大的自由，单体建筑的群体组合变化造就了动静结合、

① 郑曦，孙晓春.《园冶》中的水景理法探析[J]. 中国园林，2009，25（11）：20-23.
② 计成. 园冶注释[M]. 陈植，注.2 版. 北京：中国建筑工业出版社，1997：21-22.

含蓄变化的空间形式。[1]《履园丛话》："数间小筑，必使门窗轩豁，曲折得宜。"《园冶》中记载有"深奥曲折，通前达后"（《立基》），"砖墙留夹，可通不断之房廊；板壁常空，隐出别壶之天地。亭台影罅，楼阁虚邻"（《装折》）。传统园林建筑布局，注重建筑内外空间的交融和景物的穿插错落。园林善用隔扇、花窗、月洞门、空窗等建筑要素，使得建筑与环境相联系，形成虚实有致、开合变化的建筑空间，将无限空间孕育于有限的建筑空间之中（图5-123）。

图5-123　园林中的框景

　　江南园林通过经营景物与建筑的虚实关系，形成连续不断、动静相宜的流动空间。园林中的敞厅、轩榭、亭廊、景墙将诗情画意的山石景纳入室内空间，形成步移景异的视觉效果。苏州留园建筑空间的旷奥、明暗、大小处理颇为精湛，建筑空间明暗对比强烈，从园口到花步小筑这一段，巧妙利用小天井、屋顶明瓦、"之"字曲廊、漏窗等，形成丰富的光影变化，增加游赏的趣味性。留园内院落空间层次丰富，狭长的五峰仙馆前院空间凸显厅山之高耸。石林小院景墙错落，以其"院中院"的形式突出庭院内立峰姿态万千，叠石多而不乱，彰显冠云峰之奇特。沿途五峰仙馆庭院、石林小院均为封闭空间，至冠云峰则以开敞的空间，突出园林的主景（图5-124、图5-125、图5-126）。再者，留园全园以曲廊贯穿，利用空廊、小天井、漏窗、隔扇、洞门等形成层次丰富的空间，并以框景、对景、漏景等多种手法展示园林中的奇峰异石、名木佳卉。

图5-124　五峰仙馆前院

图5-125　石林小院

① 付庆向. 中国传统建筑的秩序美[J]. 高等建筑教育，2008（4）：57-59.

图 5-126　冠云峰庭院

（四）花木经营之美

园林花木的配置是园林的灵魂，正如荆浩《山水赋》所写："树借山以为骨，山借树以为衣。树不可繁，要见山之秀丽；山不可乱，要见树之光辉。"中国人对植物的欣赏不仅在于"形"，更重视植物特有的"神"。园林花木的配置起着点明园林主题的作用。植物作为具有生命意义的造园要素，常被赋予特殊的情感与寓意。清人张潮《幽梦影》中有"梅令人高，兰令人幽，菊令人野，莲令人淡，春海棠令人艳，牡丹令人豪，蕉与竹令人韵，秋海棠令人媚，松令人逸，桐令人清，柳令人感"之说，都是以植物比喻人格品德。在曹雪芹所著《红楼梦》中的大观园里，贾宝玉居怡红院，林黛玉住潇湘馆，薛宝钗居蘅芜苑，李纨住稻香村等，其院落的命名皆来自园中所配置的植物，作者巧妙通过庭院的花木配置，表征园主人的性格特征，并通过植物寓意园林主题。

园林花木常与建筑组合成拟人化空间，如广东可园"擘红小榭"，以荔枝树的造景效果命名（图 5-127）。园主称"可园……杂植成林，乃为榭于树间，以待过客"，其环境背靠门厅，五面突出于庭院之中，像客厅一样，榭前所植荔枝树枝干横生，其形态犹如迎客一般。[①]

图 5-127　可园"擘红小榭"

园林植物的造景效果不仅在视觉上富有审美意义，在听觉与嗅觉的感官维度上也可烘托主题。如苏州拙政园的"听雨轩"（图 5-128）、"留听阁"，借芭蕉、残荷在风吹雨打下所产生的声响效果给人以艺术享受。承德避暑山庄的"万壑松风"景点，借由风吹松林发出瑟瑟涛声感染人。苏州留园"闻木樨香轩"（图 5-129）、拙政园的"香远堂"、承德避暑山庄的"冷香亭"等景观，则是借桂花、荷花香气点明园林主题。

① 邵丹锦. 中国传统园林种植设计理法研究[D]. 北京：北京林业大学，2012.

图 5-128　听雨轩窗景

图 5-129　闻木樨香轩

　　园林中古树名木是历史的活化石，有些植物及其配置方式还作为一种文化的标志，唤起历史记忆，成为民族文化的记忆载体。宅院门第的槐树就是其一。《花镜·槐》中称："槐一名櫰，一名盘槐，一名守宫槐。"我国古代盛传的《地理新书》上说"中门种槐，三世昌盛"。"三槐九棘"乃指高官厚禄之家，故槐树成为族表门第的标志。①

思考与讨论

1. 梳理中国传统陶瓷审美。
2. 现代陶瓷有哪些分类？请解析现代陶瓷之美。
3. 谈一谈你所理解的中国传统家具之美与现代家具之美。
4. 简述中国传统建筑"礼"的美学表现。
5. 思考中国传统建筑用材之美以及中国传统建筑装饰之美。
6. 简述中国古典园林艺术特征以及造园要素的美学内涵。

① 吕文博. 中国古典园林植物景观的意境空间初探[D]. 北京：北京林业大学，2007.

第六章　民间艺术的设计美

　　民间艺术是针对学院派艺术、文人艺术的概念提出来的。广义上说，民间艺术是劳动者为满足自己的生活和审美需求而创造的艺术，包括民间工艺美术、民间音乐、民间舞蹈和戏曲等多种艺术形式。狭义上说，民间艺术指的是民间造型艺术，包括了民间美术各种表现形式，如民间剪纸、雕塑、玩具、服饰、用具等视觉类艺术形态。从创作者的角度看，民间艺术是以农民和手工业者为主体，以满足创作者自身需求，或以补充家庭收入为目的，甚至以之为生计来源的手工艺术产品。从生产方式看，民间艺术是以一家一户为生产单位，以父传子、师带徒的方式世代传承的。按照材质不同分类，有纸、布、竹、木、石、皮革、金属、面、泥、陶瓷、草柳、棕藤、漆等不同材料制成的各类民间艺术品。它们的原材料以天然材料为主，就地取材，以传统的手工方式制作，带有浓郁的地方特色和民族风格，与民俗活动密切结合，与生活密切相关。从四时八节等岁时节令、生老病死等人生礼仪，到衣食住行的日常生活，都有民间艺术的长久陪伴。

第一节　民间艺术的主要类型和价值

一、民间艺术的内涵

　　民间艺术是一种特殊的艺术形态，受创作主体特征及其社会背景、文化背景的制约。民间艺术又并非民俗学和艺术学合二为一的复合体，其具有多重特定的内涵。丹纳在《艺术哲学》中强调了种族、环境、时代对艺术的决定性作用。《周易·系辞下》记载："古者包牺氏之王天下也，仰则观象于天，俯则观法于地，观鸟兽之文与地之宜，近取诸身，远取诸物，于是始作八卦，以通神明之德，以类万物之情。"传说伏羲氏仰观天象，俯瞰地理，观鸟兽的纹彩，作八卦、通神灵、类万物。伏羲氏作八卦是中华民族整体智慧的写照，是民族文明的起源。先民通过对万物的关照，总结宇宙万物的规律，试图认识神秘的世界。知识的积累逐渐形成了民族本原的宇宙观、审美观、精神气质和情感素质。这些思想观念是先民整个精神世界的反映，表达着先民对世界的态度和情感。张道一先生指出："严格意义上的民艺学是一门社会科学，而带有边缘学科的性质。在它的周围，必然与社会学、民俗学、艺术学、美术和历史学、考古学、心理学等相联系、相渗透。反过来说，研究民艺学必须具备以上各学科的基本知识。"[①]

① 潘鲁生. 民艺学概论[M]. 济南：山东教育出版社，1998：14.

民间艺术指由那些没有受过正规艺术训练，但掌握了既定传统技艺和风格的普通老百姓所制作的艺术品、手工艺品和装饰物。拉尔夫·迈耶认为，一个国家或地区均可能产生一种典型的民间艺术。

就民艺学的学科关系而言，民艺学与社会学有着十分密切的关系，二者交融互渗。民俗与民艺有着天生的血缘关系，它们之间是相互交叉的，由于学科的侧重点不同，它们或并列或兼容。民俗学与民艺学之间有着不同于其他学科的难以割舍的不解之缘，许多情况下民俗是民艺的基础，民艺具有民俗的功能，二者在社会学或人类文化学上有着共同特征。研究民艺学若不借助民俗学的研究成果，将显得空泛，缺乏文化内涵和社会底蕴。同时，研究民俗学若忽视或不深化对民艺的理解，民俗也就显得干瘪或流于表面。因此，民艺学所研究的对象自然是对民俗学研究的补充，也是对民俗学自身的进一步丰满。

从民艺学与艺术学的关系看，民艺应该属于艺术学的分支。如果把民艺作为一个具有交叉性和具有独立性的学科对待，那么民艺属于艺术门类的范畴，但又跨越、关联其他学科，它们之间不仅仅是简单的隶属关系。

苑利和顾军教授认为，从民艺学与非物质文化遗产学的关系看，非物质文化遗产的研究由实践层面上升到理论层面，进而成为一门学科，在传统文脉的延续以及优秀文化的复兴和再创造中发挥着积极作用，这也是开展民艺学研究的历史必然与现实要务。[①]

从民艺学与设计艺术学的关系看，设计艺术学是对人类艺术设计实践和成果进行再认识的理论，是一门关于设计艺术规律的科学体系。[②]设计艺术与传统民艺应该是双轨发展、共生共存的关系，它们可以互通审美经验、创作技术和科学理论。

董占军认为，民艺学与文献学的关系密切，民艺文献自身的发展实际要求运用建立数据库等现代信息手段将民艺文献系统化、客观化、信息化、数字化。另外，还需借助图像学、文化人类学等多学科视角进行民艺文献的现代诠释，为多视角完善民艺学的学科研究奠定良好的基础。研究民艺学必须具备以上有直接关系的学科知识，除此之外，还需具备哲学、技术科学、美学、考古学、历史学、心理学、艺术人类学等相关学科的基本知识，最终将民艺学丰富成一个与多学科相关联而又具有独立性的学科。[③]

民间美术作为民俗生活的形象载体，以它绚丽的色彩、多姿的造型、丰富的内涵，表达着民众在长期的实践生活中积淀下来的审美理想、审美观念等情感诉求。"上之所化为风，下之所化为俗"，风俗一体，承上启下，传承了特定民族在历史长河中形成的独特的精神风貌。民间艺术和日常生活密切相关，体现的是人在日常生活中的情感、追求、理想。民间艺术是普通大众的艺术，是在中下层民众群体中广泛流行的艺术创造活动，是各种民俗观念、民俗活动、传统习惯的形象载体，是生活和文化的结合。从历史角度看，民间艺术既体现了生存意义，也体现了文化价值。

① 苑利，顾军. 非物质文化遗产学[M]. 北京：高等教育出版社，2009：2-3.
② 张紫晨. 民俗学与民间美术[M]. 长沙：湖南美术出版社，1990：12.
③ 潘鲁生. 民艺学概论[M]. 济南：山东教育出版社，1998：17.

二、民间艺术的分类

民间艺术有多种分类方法。按照材质来分类，有纸、布、竹、木、石、皮革、金属、面、泥、陶瓷、草柳、棕藤、漆等不同材料制成的各类民间手工艺品，它们基本上都是利用天然材料手工加工而成的。按照制作技艺的不同，又可以将民间艺术分为剪刻类、塑作类、织绣类（包括印染类）、编织类、绘画类、雕镂类、扎糊类、表演类、装饰陈设类等。

（一）印染、织绣艺术

印染、织绣类民间艺术实际上包括了印染、手工纺织、刺绣、织锦、缂丝等几大类别。印染是与民间服饰和日常居室装饰密切相关的工艺，又可细分为蜡染、扎染等，其产品主要有蓝印花布、彩印花布等，主要用在服装、帽子、被褥、床饰、门帘、包袱布等方面，是用途非常广泛的布艺。

新石器时代，我们的祖先就能够用赤铁矿粉末将麻布染成红色。居住在青海柴达木盆地诺木洪地区的原始部落，能把毛线染成黄、红、褐、蓝等色，织出带有色彩条纹的毛布。商周时期，染色技术不断提高。宫廷手工作坊中设有专职的官吏"染人"来"掌染草"，管理染色生产，同时染出的颜色种类也不断增加。到汉代，染色技术达到了相当高的水平。据文献记载，乾隆时期，上海染坊已有分工，有蓝坊，染天青、淡青、月下白；有红坊，染大红、露桃红；有漂坊，染黄糙为白；有杂色坊，染黄、绿、黑、紫、虾、青、佛面金等。至1834年法国佩罗印花机发明以前，我国一直拥有世界上最发达的手工印染技术。2006年，南通蓝印花布被列入第一批国家级非物质文化遗产。

传统刺绣根据使用者的不同、地域的不同、工艺精致程度的差别，分为民间刺绣和四大名绣。四大名绣为湘绣、苏绣、蜀绣、粤绣。唐宋以后，以各色丝线和金银线制作的织锦缎及妆花缎，色彩鲜艳瑰丽，人们喻为锦上添花。据《尚书》记载，远在4000多年前的章服制度就规定"衣画而裳绣"。至周代，有"绣缋共职"的记载。东周已设官专司其职，至汉代，已有宫廷刺绣。三国时期，吴孙权使赵夫人绣山川地势军阵图。唐永贞元年（公元805年），卢眉娘将《法华经》七卷绣于尺绢之上。目前传世最早的刺绣是湖南长沙楚墓中出土的两件战国时期的绣品。其针法完全为辫子股针法（即锁绣），针脚整齐，配色清雅，线条流畅。图案龙游凤舞，猛虎瑞兽，自然生动，活泼有力，充分显示出楚国刺绣艺术之成就。东晋到北朝的丝织物大多出土于甘肃敦煌以及新疆和田、巴楚、吐鲁番等地，所见残片绣品无论图案或留白，整幅都用细密的锁绣全部绣出，具有满地施绣的特色。《筠轩清秘录》中记载："宋人之绣，针线细密，用绒止一二丝，用针如发细者，为之设色精妙，光彩射目。山水分远近之趣，楼阁得深邃之体，人物具瞻眺生动之情，花鸟极绰约谗唼之态。佳者较画更胜，望之三趣悉备，十指春风，盖至此乎。"2006年，苗绣（图6-1）被列入第一批国家

图6-1　苗族刺绣

级非物质文化遗产名录。

（二）塑作艺术

塑作类是指以捏、塑、堆、捺等方法为主制作的民间艺术品，其内容包括了泥塑、面塑、陶塑、糖塑、米粉捏制品、纸浆拍塑、琉璃塑和玻璃塑等造型艺术。塑作类艺术往往靠艺人以手施艺，靠手工方法造型。由于采用了与雕刻不同的创作手法，它们的艺术效果也不同。塑作类艺术还常结合彩绘装饰方法，在塑形后再施以彩绘，以增加艺术品的欣赏性、象征性和吉庆祥和的特色。

泥塑艺术是中国一种古老的民间艺术，以泥土为原料，以手工捏制或磕模捺泥方法成型，或素或彩，作品形象以人物、动物为主。我国出土的泥塑可以追溯到五六千年前的红山文化时期。20 世纪 80 年代，在东山嘴—牛河梁红山文化女神庙、祭坛、积石冢出土大量泥塑人像残块，可辨别出至少分属六个人像个体。其中最小的如真人大小，主室出土的大鼻、大耳竟等于真人的三倍。泥塑人体上臂、手、乳房等，泥塑禽兽残块以及彩绘庙室建筑构件、墙壁残块等，可以视为杰出的艺术作品。虽然上述泥塑是祭祀用品，但丰富的情感使冰冷的泥塑演化为蕴含特定人生观、世界观和群体认知的民间艺术作品。河南淮阳泥泥狗据说产生于伏羲时代，一开始为人们祭祀的崇拜之物，后来逐渐发展为一种艺术品。淮阳泥泥狗造型有人头狗、猴子、老虎以及各种小鸟，大小和着色各不同。2014 年，泥塑（包括淮阳泥泥狗）被列入第四批国家级非物质文化遗产名录。

面塑一般分为观赏的面塑和食用的面花（或叫礼馍）。宋代《梦粱录》中记载了把面塑用在春节、中秋、端午以及结婚祝寿的喜庆日子的习俗。我国山西民间面塑历史悠久，造型生动，内涵丰富，是面塑艺术的代表之一。山西面塑源于先秦，成型于汉代多彩的节日风俗。山西面塑的主要功能是对天、地、神的祭祀和祈祷，是追求丰衣足食、美满如意生活理想的体现。例如，供奉天地的面塑叫枣山，寓意后代绵延；祭供灶神的叫饭山、花糕，形制较大，谓之米面成山，寓意丰衣足食，传说是为纪念大禹治水而作；祭祖的灵前是一只面羊，表示虔诚；长辈送儿孙后辈"钱龙"，意在引钱龙入府，福泽绵长。

山西闻喜花馍（图 6-2）是山西省运城市闻喜县的传统名点，是人工用面做成的各种样式的馒头，因花式多样而命名为花馍。中华民族曾经以花为图腾，在民间信仰中，花象征太阳或者阳，具有特殊的地位。闻喜花馍以花为名称的一部分，强调馍的价值是花，而非普通的馒头。闻喜花馍盛行于明清，形成了独特的艺术风格和完整的创作体系，2008 年被列入第二批国家级非物质文化遗产名录。

图 6-2　闻喜花馍

（三）剪刻艺术

剪刻是指以剪、刻、凿等方法为主制作的民间艺术品类，是中国汉族最古老的民间艺术之一，其内容包括了剪纸、刻纸、皮影、剪贴画、刻葫芦、铁画、石刻线画、瓷刻画等。民族服饰和布艺的制作中也使用了大量的剪裁工艺。这些艺术品的造型顺序往往是由大及小，所使用的材质一般具有挺阔硬朗的质地，如纸、皮、竹木、石、陶瓷、象牙等。剪刻中常使用的工具有剪子、刀子、凿子、錾子和一些辅助性工具，剪刻作为造型手段，擅长表现作品的细节，体现精致的技巧。如刻纸作品可以细如发丝（浙江乐清的细纹刻纸就是一例），木刻达到肌理毕现、入木三分的艺术效果。

剪纸前身镂刻的历史悠久。《史记》中"剪桐封弟"的故事记述了西周初期周成王用梧桐叶剪成"圭"赐其弟，封叔虞到唐为侯。战国时期的墓葬中出土了皮革镂花和银箔镂空刻花，都与剪纸同源，为民间剪纸的形成奠定了基础。我国最早的剪纸作品是新疆吐鲁番火焰山附近出土的北朝时期的五幅团花剪纸。这几幅剪纸采用重复折叠的方式和形象互不遮挡的处理手法，造型灵动活泼。杜甫《彭衙行》诗中有"暖汤濯我足，翦纸招我魂"的句子，可见剪纸招魂的风俗当时就已流传于民间。现藏于大英博物馆的唐代剪纸画面构图完整，型制复杂，可看出当时剪纸手工艺术水平高超。

现藏于日本正仓院的唐代"对羊"（图 6-3），从纹样可以看出其采用了典型的剪纸手工技法。敦煌莫高窟出土过唐代及五代的剪纸，如《双鹿塔》《群塔与鹿》《佛塔》等，都属于宗教类用品，主要是用来敬供佛像，装饰殿堂、道场，画面构图复杂。其中的水墨画镂空剪纸，是剪纸与绘画相结合的作品。宋代造纸业成熟，纸品名目繁多，为剪纸的普及提供了条件。周密在《武林旧事》中记载，杭州有专门的"剪镞花样"者，有的善剪"诸家书字"，有的专剪"诸色花样"。江西吉州窑将剪纸作为陶瓷的花样，通过上釉、烧制使陶瓷更加精美。2006 年，剪纸艺术被列入第一批国家级非物质文化遗产名录。

皮影（图 6-4）也是剪刻艺术的杰出代表之一。皮影关节灵活，在优秀艺人操纵下行坐顾盼、端带撩袍、舞刀挥剑、驾雾腾云、打斗驰马，出神入化，令人叫绝，演绎了种种传奇故事，塑造了生、旦、净、丑、神、佛、灵、怪、兽种种影窗形象，成为驭物为灵的艺术。据《汉书》记载，汉武帝爱妃李夫人染疾故去后，武帝思念心切以致神情恍惚，终日不理朝政。大臣李少翁一日出门，路遇孩童手拿布娃娃玩耍，影子倒映于地栩栩如生。李少翁心中一动，用棉帛裁成李夫人影像，涂上色彩，并在手脚处装上木杆。入夜围方帷，张灯烛，恭请皇帝端坐帐中观看。武帝看罢龙颜大悦，就此爱不释手。这个凄美的爱情故事被认为是皮影戏的起源。我国地域广阔，各地的皮影虽然各有千秋，但制作程序大多相同。通常要经过选皮、制皮、画稿、过稿、镂刻、敷彩、发汗熨平、缀结合成等工序，然后手工雕刻而成。皮影的艺术创意汲取了中国汉代帛画、画像石、画像砖，以及唐、宋寺院壁画之手法与风格。2011 年，中国皮影戏被列入人类非物质文化遗产代表作名录。

图 6-3　唐代"对羊"（日本正仓院）　　　　　图 6-4　皮影

（四）民间玩具

玩具类的民间艺术包括泥玩具、陶瓷玩具、布玩具及综合材料所制玩具等。传统玩具是指从古代流传下来的手工制作玩具，俗称"耍货"。它们与民俗关系密切，具有一定的文化传承功能。传统玩具的生产采取了一家一户的作坊式加工方法，成为代代相传的家族手艺，其材料大多采用天然的泥、木、竹、石、布、面、金属、皮毛等。传统玩具的题材是中国传统文化的一部分，表现的是民众的信仰、习俗和戏曲、传说、民间文学等内容。它的造型、色彩和结构随意且主观，具有原始文化和乡土艺术的特点，反映了中国的传统审美观念。

布老虎（图 6-5）是中国传统的民间艺术，在民间广为流传。布老虎源于民间百姓对虎的崇拜。据学者考证，虎崇拜最早源于传说中的伏羲时期。根据民族学家刘尧汉的观点，伏羲氏本为虎图腾。虎是健康的象征，人们用"虎头虎脑"和"生龙活虎"比喻身体的强健。虎象征着威猛雄武，上古之时，有神荼与郁垒昆弟二人，性能执鬼。度朔山上有桃树，二人於树下简阅百鬼。无道理妄为人祸害，神荼与郁垒缚以苇索，执以食虎。於是县官常以腊除夕饰桃人，垂苇茭，画虎於门，皆追效於前事，冀以御凶也。可见，上古时期就有人画虎贴于门上以御凶护宅辟邪保平安。除了平面绘画形式，立体形式的老虎形象演化为憨态可掬的布艺形象，成为儿童喜欢的玩具，将老虎吉祥的寓意广泛融入日常生活。2008年，布老虎被列入第二批国家级非物质文化遗产名录。

（五）雕镌艺术

雕与镌都是指在竹木、玉石、金属等介质上面进行刻画的方式，雕镌类指采用这种方式制作的作品，如常见的雕版、雕漆、雕花、浮雕等，还有与塑形结合的雕塑艺术品等。

木雕艺术起源于新石器时期的中国，距今七千多年的浙江余姚河姆渡文化中已出现木雕鱼。秦汉两代木雕工艺趋于成熟，绘画、雕刻技术精致完美。施彩木雕的出现，标志着古代木雕工艺已达到相当高的水平。唐代是中国工艺技术大放异彩的时期，木雕工艺也日趋完美。许多保存至今的木雕佛像是中国古代艺术品中的杰作，具有造型凝练、刀法熟练流畅、线条清晰明快的工艺特点。明清时代的木雕品题材多为生活风俗、神话故事，诸如

吉庆有余、五谷丰登、龙凤呈祥、平安如意、松鹤延年等，深受当时社会欢迎。木雕种类纷繁复杂，各大流派经过数百年的发展，形成了独特的工艺风格。东阳木雕（图6-6）诞生于宋代的浙江东阳，具有图案优美、结构精巧等特点。2008年，木雕被列入第二批国家级非物质文化遗产名录。

图6-5 布老虎（雷智超）

图6-6 东阳木雕

木偶艺术从不同侧面反映着中华文化博大精深的特征。木偶有提线、杖头、掌中、铁枝、药发、水力等不同形式；表演剧目有历史传奇、神话传说、寓言故事、魔幻故事、现实小品等，可谓多种多样；造型可以大至与人同高（汉代大木偶高193cm），小至小于一尺，偶头能造到如拇指般大小且五官端正、比例准确、线条匀称、色彩鲜明。木偶艺术在我国有悠久的历史。1978年，山东莱西县汉墓发掘的随葬品中，有可坐、可立、可跪、可灵活操纵的木偶实物，这也证实了《列子·汤问》中记载的"偃师造神奇木偶"和《乐府杂录》中记载的陈平用木偶美人帮助刘邦解围的故事。唐代杜佑《通典》中记载："窟儡子，亦曰魁礧子，本丧乐也，汉末始用之于嘉会。"说明到了汉末，已有了丧葬、聚会并用，且具备表演功能的木偶。《大业拾遗记》中记载，隋代木偶已从演百戏（古代杂技的总称）、歌舞发展到表演故事片段，形成了木偶戏的雏形。《明皇杂录》记载，唐玄宗曾作过一首咏吟傀儡的诗："刻木牵线作老翁，鸡皮鹤发与真同，须臾弄罢寂无事，还似人生一梦中。"（一说此诗为梁锽作），形象生动地写出了当时木偶戏的逼真及观赏者的感受。

图6-7 漳州木偶头

唐代封演在《封氏闻见记》中记载："大历中，太原节度使辛云京葬日，诸道节度使使人修祭。范阳祭盘最为高大，刻木为尉迟鄂公与突厥斗将之戏，机关动作，不异于生……又设项羽与汉高祖会鸿门之像，良久乃毕。"据杜佑《通典》记载，唐代木偶戏已发展到"闾市盛行焉"的程度。据孟元老《东京梦华录》记载，汴京开封瓦舍很多，其中最大的有"大小勾栏50余座"，"可容数千人"，木偶戏的表演技艺高超，深受市民欢迎。2006年，木偶戏（漳州布袋木偶戏）、漳州木偶头雕刻（图6-7）两个项目列入首批国家级非物质文化遗产名录。

（六）绘画艺术

民间绘画是相对于文人画、宫廷画、宗教画和现代的学院派绘画而言的。民间绘画出自民间艺人之手，表现民众共通的情感。从创作群体角度看，民间绘画的源头是远古的岩画、彩陶装饰画等原始艺术。随着时间的推移，民间绘画演化出水陆画、影像画、庙画、年画、灯屏画、建筑彩绘、扇面画、现代农民画、布贴画、剪纸画等形式，也被称为民间美术。

民间绘画不仅是独立的、具有观赏性的艺术，还作为环境和器物等的装饰，成为附属性的装饰绘画，如皮影、木偶、脸谱、刺绣、剪纸、建筑、陶瓷等就大量采用民间绘画的元素或图案对其进行装饰。民间绘画的特点是强烈的地域色彩、民族色彩与民间习俗相结合，有着很强的程式化色彩特征，造型古朴、夸张，色彩鲜明，既有工笔重彩之作，也有淡雅隽秀之作。

"朝为田舍郎，暮登天子堂。"民间生活和士人精神长期以来具有较为畅通的交流方式，同享彼此的价值理想和精神情怀。民间绘画作为受众广泛的民间艺术门类，由于下层和上层艺术精神的互通，使其与文人绘画、宫廷绘画相互交流映衬，为其他艺术门类的发展提供源源不断的灵感。元代以后，追求意境隐逸的文人水墨画发展到顶峰，但大红大绿仍盛行于民间艺术，其绚烂雅致的色彩转换工艺，在瓷器、刺绣、传统服饰等方面得到充分发展。近代，中国画重新唤起了色彩感，海上画派的任熊、张熊、任伯年、虚谷等，都是运用色彩的大师。吴昌硕的花卉画则与此同风，特别是在用色之厚重、饱满、浑古诸境上别具特色，具有浓郁的民间色彩冲击力。

（七）编织艺术

中国的竹、草、藤、柳、棕麻编织工艺品像其他工艺品一样，有着悠久的历史。编织是人类最古老的手工艺之一。根据《周易·系辞》记载，旧石器时代，人类即以植物韧皮编织成网罟（网状兜物），内盛石球，抛出以击伤动物。在西安半坡、庙底沟、三里桥等新石器遗址出土的陶器上，印有"十"字纹、"人"字纹，清楚地显示出是由篾席印模上去的，有的还发现陶钵的底部黏附有篾席的残竹片。浙江余姚河姆渡遗址出土的苇席，约有7000年历史。1958年，浙江湖州钱山漾村新石器时代晚期遗址出土的竹编有200多件，其中大部分篾条经过刮磨加工。这一时期的编织工艺也相当精巧，有"人"字形、"十"字形、菱形、梅花形等形式。器物的品种有篓、篮、笋、筐等。周代，以蒲草编织莞席已很普遍。汉代，以蔺草（又名马蔺、马兰草、灯芯草）编织为席，产于三辅（今陕西中部）、河东（今山西夏县）等地。唐代，草席生产已很普遍，福建和广东的藤编、河北沧州的柳编、山西蒲州（今永济、河津等地）的麦秆编等都是著名的手工艺品。

宋朝，福建贡川草席（图 6-8）就作为贡品进献朝廷。大约在明代中期，贡堡建立，水运发达，贡川成为永安四大集镇之一，手工业和商业高度发展，贡席遂以其生产规模和优良品质而畅销。在宋代，浙江东阳竹编品种已有龙灯、花灯、走马灯、香篮、花篮等，能编织

图 6-8　贡川草席

字画、图案，工艺精巧，有的还饰以金线。2008 年，草编技艺被列入第二批国家级非物质文化遗产名录。

（八）扎糊艺术

扎糊是指以竹、木、铁丝等为骨架，以丝绸、纸等为外表面，通过扎结、扣榫、糊裱等方法制作工艺品的方式，也是民间艺术中纸扎（又称扎作、糊纸、扎纸库、扎罩子、彩糊等）、彩灯、风筝、扇子等一类以扎糊方法制作的艺术品的总称。纸扎艺术轻便、实用，用途广泛，通常成本低廉，成为寄托民众日常情感的重要象征物。纸扎形式包括彩门、灵棚、戏台、店铺门面装潢、匾额及人物、戏文、风筝、灯彩等，在婚丧嫁娶、日常摆设、装饰装潢上扮演了重要角色。

风筝作为扎糊艺术的代表，据说是由墨翟发明的。相传墨翟以木头制成木鸟，研制三年而成，是人类最早的风筝。后来鲁班用竹子改进墨翟的风筝材质，逐渐演进成为多线风筝。东汉，蔡伦改进造纸术后，坊间开始以纸做风筝，称为"纸鸢"。根据靳之林先生考证，风筝的初始造型是"T"字形，具有引导灵魂升天的观念价值。在《红楼梦》中，还保留着把风筝线剪断，让疾病随之飘散的朴素信条。花圈也是常见的扎糊艺术，用于丧事这一重大的人生礼仪。在"事死如事生"观念的影响下，华夏文化圈的民众认为死亡是循环时空的一部分。死亡的是有形的躯体，生命之神永恒。在先民的想象中，冥界幽暗无光，没有自我生产能力。于是，如何让冥界成为生机勃勃的人间成为丧礼的核心内容之一。先民使用价格相对低廉、容易化为无形的纸质材料模仿花朵和太阳的形状，用以照亮想象中黑暗的冥界，给亲人的灵魂带来温暖。因此，花圈作为丧礼中趋利避害的重要载体，对于民众情感的宣泄发挥着重要作用。

图 6-9　潍坊风筝

2006 年，山东省潍坊市（图 6-9）、江苏省南通市、西藏自治区拉萨市、北京市、天津市的风筝制作技艺被列入第一批国家级非物质文化遗产名录。

（九）表演艺术

民间艺术作为大众艺术形式，其中的表演艺术由于受众面广、生活服务性强而广受特定时空，如庙会、人生礼仪的欢迎。庙会源于远古的社、会。社代表滋生万物的地神的土墩或神树，本意是祭祀土神祈祷丰收，借代引申为村落、聚落。会意思是聚集、集合，词性引申为人群聚集的活动。古代祭祀集中于一天（有专门的节日，如春社、秋社），因而聚集了很多祭祀的人。"社会"的内涵即因为祭祀社神而积聚起来的庙会或者人群。

民间艺术中大量的内容都是通过人的舞动、戏耍、操作、歌唱等形式来完成的，与这些表现方式有关的艺术门类都可称为表演类艺术。这类民间艺术通常以部分民间艺术品、器械、工具等为道具或装饰手段，展现人的歌舞、演奏和绝技等天赋和表演技能。例如，皮影戏是通过铁枝将皮影连接后，根据剧情需要，利用灯光的投射效果，舞动皮影，将影

人的动态映射到银幕上，形成的一出出剧情完整、有唱、有耍、有演奏的戏剧。其他还有木偶戏、杂技、歌舞、民歌演唱、民间社火、各地小戏、秧歌、锣鼓、旱船、竞技等体育项目等，都属于表演类艺术。淮阳太昊陵庙会俗称"二月会"，也叫"人祖古会"，每年农历二月二日至三月三日，会期一个月。其渊源之久、声势之大、会期之长堪为"天下第一"。据民国二十三年河南省立杞县教育实验区、淮阳省立师范学校联合调查记载：这年赶二月陵会的人数在 200 万人次以上，参加大会的各种商业摊铺共 52 项，1476 家；义务游艺 40 班，如龙灯、高跷、狮子、驮歌等；营业游艺 23 班，如梆子戏、马戏团、电影等，男女老幼，摩肩接踵，热闹非常。在庙会期间，每天都有来太昊陵进香祭祖悦神求福的"经挑班子"（图 6-10）。这些"经挑班子"都是由周围村民自发组织，在太昊陵前给人祖爷献舞的。舞者大多是中老年妇女，每班 4 人，3 人担花篮，1 人打竹板，以说唱的形式伴舞，3 副经挑，六种花篮，边舞边唱，唱词也多与伏羲、女娲有关。舞者一般穿黑衣，黑大腰裤，扎裹腿，穿黑绣花鞋，头上裹近 1 m 长的黑纱包头，包头的下边缘留有长 6 cm 左右的黄穗。"担花篮"舞到高潮之处，舞者走到中间背靠背而过，穗子相碰，象征伏羲、女娲相交之状。

图 6-10 担经挑（付永生摄）

三、民间艺术的美学价值

从功能上看，民间艺术既包括侧重欣赏性和精神愉悦的民间美术作品，也包括侧重实用性和使用功能的器物和装饰品。民间艺术作品的题材和内容充分反映了社会大众的审美需求和心理需要，造型饱满粗犷，色彩鲜明浓郁，既美观实用，又具有求吉纳祥、驱邪避害的精神功能。

从宏观角度看，民间艺术是人民群众根据生活需要和审美观创造的艺术作品，包括了工艺美术、音乐、舞蹈等。从微观角度看，民间艺术指造型艺术，涵盖了美术和工艺两种。在漫长的历史长河中，民间艺术的主题始终围绕着精神需求和生活用途，形成了不同种类的艺术样式。根据工艺的功能性划分，民间艺术可以分成建筑陈设和装饰类、日常器物类、节俗礼仪类、祭祀供奉类、观赏把玩类和表演类六种，相互之间可以进行功能的转换。①民间艺术不仅是群众艺术的集中体现，更是中华民族文化不可分割的部分，是历代工艺匠人

① 徐习文，谢建明. 艺术人类学视野中民间艺术的文化意蕴[J]. 江苏行政学院学报，2016，23（5）：35-41.

和民众创造的带有浓厚民族特色的艺术样式。民间艺术创造融合了大众群体的想象力和传统文化精髓，产生于生活又服务于生活，将物品的实用性与美感紧密结合，实现了雅俗共赏的艺术效果。美学价值主要体现在四个方面，即劳动美学价值、创意美学价值、社会美学价值和审美心理价值。

（一）劳动美学价值

马克思在《1844 年经济学哲学手稿》中提出"劳动创造了美"这一命题。马克思指出，人能"按照任何一种尺度"进行创造，这是指人能全面地改造自然，能处处把内在尺度运用到对象上去，不仅按照客观规律改造自然，而且按照主体目的进行改造，这也是人与动物的本质区别。"人也按照美的规律来创造"这句话表明，美的规律即人的本质规律，美的本质即人的本质，即劳动实践的本质。另外，自然美和劳动的关系问题、异化劳动和美的创造问题，只有放在对人的本质力量对象化的正确理解上才能解决。

人的本质力量对象化是劳动的现实化和结果，同时又是美产生的根源。长期以来，在大多数人的观念里劳动与美学之间不存在关系，而民间艺术恰恰将这两个看似无关的部分连接到了一起，形成了差异化美学价值。从视觉造型和工艺的角度来看，民间艺术的创造者主要分成手工艺人和农村生产者。这一部分创造者以生活和生产的视角，对工具和生活用具进行创作，增加生活的艺术美感。即使在劳动力短缺、物质资源不丰富时期，也没有遏制大众对美感的追求。

比如，墨斗（图 6-11）作为传统木作工具，从制作伊始，工匠就在其上进行了装饰和雕刻，使得大部分墨斗造型各式各样，工艺精巧，装饰各异，如墨仓就有桃形、鱼形、龙形等多种形式，既能够在劳动中发挥作用，又具有装饰生活、增添美感的价值。

图 6-11　传统墨斗

（二）创意美学价值

柏拉图认为，哲学"起源于惊异"。民间艺术作品的创造以实用性和美观性为重点，受到民族文化的影响和熏陶，将民族特色和历史融入创作，使艺术美感的表现更加丰富。而且民间艺术又具备审美的创造力，能够直接从生活中挑选和创造新的艺术形式，让艺术的体裁、寓意和形式更加带有民俗性，在创造的过程中体现出创意美学价值。

以民间美术为例，其是民间艺术的重要组成部分，包括了多种形式的美术作品，如战国时期的石雕、陶俑，唐代的唐三彩以及不同时期大量的壁画、年画等，都是由普通工匠和大众完成的。在作品创造过程中，工匠融入了时代特征并继承了前人的技术方法，表达

了人民群众的心理、愿望、信仰和道德观念，形成了富有民族乡土特色的优美艺术形式。而且，民间艺术独特的审美观念不断地推进艺术表现形式和内容的创新，将晦涩难懂的美学观感以纯洁质朴的形式表现出来，从生活中选择创造材料，将希望、情感和善良等美德融入艺术作品，如年画、剪纸等。①

民间艺术因其发展与演化的特征，始终体现了人们对生活的向往，从而呈现出蓬勃的生命力，带给人们不同的感受，传达了智慧、清新且淳朴的人生观念。同时，民间艺术又以其独特的形式体现了艺术创作的本质，是独特的美学艺术范本。国内和国际对中国民间艺术的重视，侧面反映了民间艺术的创意美学价值。

（三）社会美学价值

民间艺术除了劳动、创意美学价值，也具有社会美学价值，尤其是对现代美术的发展和设计意义的丰富具有重要影响。从现代美术的发展来看，最先自觉地大规模将民间艺术风格引进美术画作的阶段是延安革命时期，艺术形式由原来的缥缈、富丽堂皇以及山水风格转变为反映人民、革命斗争等现实风格，当时的美术作品很大一部分都借鉴了剪纸、木刻版画（图6-12）生活等艺术样式，形成了有别于西方的民族特色美术画风。

到20世纪80年代，民间艺术在西方文化的冲击下呈现低落的状态。但随着时间的推移又重新得到重视，开始将民间艺术与高雅风格相融合，重构艺术表现形式，用独特的语言表达世界。从设计层面上看，民间艺术美学是社会思想的反映，对各行各业都产生了影响，如民间艺术中的建筑陈设和装饰就对现今建筑产生了影响。民间艺术作为社会生活的记录具有反映社会进步与发展的社会美学特征。

图6-12　丰衣足食图（力群）

（四）审美心理价值

人的所有活动最终都指向情感的表达，"无利害"的艺术创作尤其明显。艺术创作表达作者情感，艺术欣赏要体会作者所表达的情感，并通过联系欣赏者的体验而得到价值升华，进而产生与众不同的独特的艺术体验和情感历程，具有审美心理价值。

从创作动机角度看，民间艺术创作的情感包括泄情、兴趣、成就、实用在内的混合式情感。一般的社会行为存在各种各样的创作动机，只有符合艺术创作活动的审美性质和规

① 关红. 民间艺术的保护与传承发展研究[J]. 广义虚拟经济研究，2016，7（2）：58-61.

律，具有高超的才能，才能创作出饱含情感、具有独特艺术神韵的作品。民间艺术的情感中，个性情感特征并不鲜明，但社会整体情感特征鲜明了然。

德国诗人歌德研究色彩的心理效应长达二十余年，他证明"蓝色能引起人心理的冷觉，红色使人感到恐怖，绿色包含着善良与和解，具有安抚眼睛和心灵的能力"。法国学者费勒用握力计测量在不同色彩光线作用下人的握力变化，他惊异地发现橙色光线刺激人的心理，使之兴奋，握力增加四分之三以上。19 世纪末，俄国医生别赫捷列夫建立了一座专用颜色治疗神经病的医院，用蓝色的房间环境来抑制激动型精神病患者。通过艺术创作过程，使许多老年人生理和心理疾病获得治疗、康复。

民间艺术通过色彩搭配，在视觉上形成强烈的冲击力，进而影响审美心理。民间艺术的色彩超越了纯物理性的现象，与艺术观念密切相关。先民通过俯仰观察，总结斗转星移、四时交替、天地自然循环的规律，把感性经验和客观规律结合在一起审视，在先民生活中构筑了一套独特的色彩观念体系，即五行色彩观念。此观念将时间、空间和情感有机融合，形成特殊的群体审美心理。

第二节　民间艺术的设计理念

黑格尔认为，艺术是普遍理念与感性形象、内容与形式对立统一的精神活动。但这两个对立面的完全吻合只是一种理想，理念和形象两个因素会有三种关系：形象压倒理念、理念与形象完全符合、理念压倒形象。因此，艺术就分为三种类型：象征型、古典型、浪漫型。随着艺术观念的变迁，艺术中强调的物质意图越来越少，精神因素越来越多。

民间艺术的设计理念具有显著的象征艺术特征，即形式多样性压倒了带有朦胧和模糊特征的创造理念。华夏族群依据生活的自然环境，通过俯仰观察，创造了具有独特东方智慧的本源文化。这种本源文化来自先民对天地万物等自然现象和多元复杂人类生活的解释，是围绕神灵、生命和希望而形成的一套思维方式和语言系统。因此，对庞大丰富之生命内涵的讴歌和赞美是民间艺术的永恒理念。

一、生命理念

民间艺术共通的主题是歌颂生命。《道德经》认为，阴阳相合，化生万物，万物生生不息。根据中国传统哲学观念，生命由阴阳相交化合而生。基于朴素直观的理解，阴阳这个抽象的概念在不同环境中被不同的对应物所具象化，形成了蔚为大观的民间艺术本源文化体系。

随着经济、政治、社会阶层的变化，本源文化逐渐划分为"上层文化"和"民间文化"。上层文化是吸取民间文化的养料而形成的，民间文化却直接传承本源文化的基本内涵和形式。一部分民间的工匠被吸收为上层社会服务，参加上层艺术的创造，形成了非民间艺术，

即所谓"上层艺术"。非民间艺术的创造是从民间工匠派生出"百工"开始的。百工显示出艺术创作的分工和专业化倾向。先秦两汉的宫廷显贵不惜财力兴建祖庙祠堂、宫室楼阁，在厚葬风尚影响下制作玉器、青铜器、陶器、墓室壁画、砖雕石刻等。这些非民间艺术品除了在工艺上精益求精，大部分在内容与造型上都因为创造者来自民间，具有民间艺术朴厚、阳刚的风格，充满了民族发展时期气魄宏大的生命力。

另一批留在民间的工匠创作能够表现生命力的剪纸（图6-13）、宗教石刻及壁画。由民间工匠派生出来的百工渐渐走专业化的道路，成为技师。专业技师的作品内涵及审美意识显然属于上层社会，作品也由群体制作变为细致的分工，从集体的创造变为个体的创造。由此派生出的个性艺术促成了专业艺术家地位的提高，熟练而有独创性的技师在上层社会中找到了自身的位置。专业艺术家及其作品被列入史册，顾恺之、吴道子、杨惠之等即为代表。民间工匠的作品则仍保留民间艺术的趣味和造型风格，表达着民众"天行健，君子以自强不息"的乐观精神。在民族艺术的领域里，民间与非民间艺术从哲学上、美学上、造型规律上走出了一条泾渭分明的道路。

淮阳泥泥狗的创作者认为，黑色才能表达出伏羲的神圣，因为伏羲是天下最大的神。在伏羲之前天下一片混沌，没有天也没有地，天地之间全是黑暗。因此，黑就代表了万事万物的本原状态。在八卦中，黑白、阴阳互补互渗，象征整个宇宙。所以，黑色和白色成为世界最重要的组成部分。黑也就成为贵色，受到人的敬仰。泥泥狗只能用黑做底色，以此来表现其不寻常的价值。淮阳泥泥狗纹饰主要以线条、点组成，用色艳丽，不用色块过渡。用不同的颜色所组成的图案疏密有致、热烈大方。在淮阳泥泥狗（图6-14）的各纹饰中，以点、线组成的花瓣和女性生殖纹样最为常见，历史也最为悠久。画生殖符号的泥泥狗种类很多，骑马猴、骑马人、老斑鸠等身上都可以见到，表明了生生不息的生命意志。

图6-13　剪纸"春"　　　　　图6-14　淮阳泥泥狗"图腾柱"

五色观念在民间美术中占有重要的地位，是传统审美理想中色彩观念的核心。"天地之大德曰生"，在民间美术中，生生不息的生命意识是最重要的思想内涵之一。生命意识作为一种人类生存的本能、原始的需求和动力，促使民众用充满理想和感性的视角观察和理解面前的世界，并把这一解释升华到宇宙观的高度。比如，《释名》记载："青，生也，象物生时色也""赤，赫也，太阳之色也""黄，晃也，犹晃晃象日光色也""白，启也，

如冰启时色也""黑，晦也，如晦时色也"。以上解释是先民基于气候或是季节对生产生活产生的影响而得出的结论。当把自然中的色彩上升到哲学观的时候，个体的自然色彩就演化成了具有普遍性的观念色彩。在类似于"万物有灵观"世界观的支配下，自然色彩在观念中也被植入了灵魂和生命，升华为具有神性功能的超自然存在。五色在民间审美观念中作为"正色"，引申出诸如可趋利避害、祛邪纳福等一系列的内涵，成为象征吉祥甚至具有神异功能的符号。

二、情感理念

　　民间美术是集各民族高度的审美能力和卓越的创造力于一体的精华，它们的产生、流传、发展等过程丰富多彩，是民族色彩传统的重要组成部分。人们把对于生活朴实明朗、火热向上的态度利用艺术的形式很自然地表达出来，记录着人们内心最纯正、最真挚、最善良、最直率、最热情的情感和审美情趣。民间艺术设计的内涵具有典型的情感特征。民间艺术的目的是创造情感融入式的传统艺术对象，使消费者或者观者通过民间艺术重新审视人性中的善恶。在传统哲学观、价值观、社会观、道德观和生活观的影响下，使用泥土、木头、布匹、金属、玻璃等常见的材质，用手工锻造、捶打、捏制、剪刻、绘制方式展示传统设计理念的物化形态。

　　设计是通过理性和感性相结合的方式，按照特定的功利或者非功利目的，完成原型假设、创作计划、工具安排和对象传达的艺术活动体系。设计是人主观能动性的重要体现，是人适应性活动的选择结果，具有目的性、形象性、想象性、创造性、过程性等特征。

　　扬州八怪之一郑板桥的一段话形象地表达了设计思维和艺术创作活动的过程："江馆清秋，晨起看竹，烟光日影露气，皆浮动于疏枝密叶之间。胸中勃勃，遂有画意。其实胸中之竹，并不是眼中之竹也。因而磨墨展纸，落笔倏作变相，手中之竹又不是胸中之竹也。总之，意在笔先者，定则也；趣在法外者，化机也。独画云乎哉！"

　　这段话是成语"胸有成竹"的来历。对于艺术家而言，作画的过程就是设计、创造和表达的过程。郑板桥看到清晨的竹子，心中很感兴趣，这时是眼中之竹。胸中有了勃勃画意，是胸中之竹。赶紧磨墨绘画，这时是手中之竹。每个阶段的竹子，是在不同情景下不同阶段的特殊形态。艺术设计正是如此，从构思开始，利用不同材料，设计并物化作品，呈现给观者的是构思、材料、技术结合的结果。杰出的艺术设计作品可以使三者呈现完美的统一，清晰表达出艺术家的创作情感。

　　民间艺术是民众为满足日常情感而创造的产物，为民众多样的生活服务。为了表达永恒的生活和生命主题，实现不同情感场景下艺术创作主题的表达，民间艺术只能通过合乎目的的设计和创意来表现，即运用夸张的造型、对比强烈的色彩、复杂的结构、丰富的材质、模糊的意蕴。与文人艺术比较，民间艺术的设计特征以情感性为基础，具有灵动性、隐喻性、完整性和丰富性，并从内涵、材质、造型、色彩中体现出来。淮阳泥泥狗"九头鸟"（图6-15）很好地印证了这一点。

图 6-15　淮阳泥泥狗"九头鸟"

民间艺术具有高度的情感性特征和群体性特征。以稳定持久的艺术形态和雅俗共赏的表现形式相对固定下来的民间艺术，在切合民众利益诉求方面有着广泛的社会认同基础和长期的实践过程。它不仅最大程度地反映了个体的利益，而且将体现"社会关系"的普遍利益和维护这种利益的社会意向纳入其中，蕴涵着重关系、珍人际、崇和谐的伦理道德观念，透着"明劝诫，著升沉"和"成教化、助人伦"的社会功利取向。这些伦理价值反映了从民间社会实践历史中积累起来的生活经验和实践智慧，对于造就生活意义、培养健康人格、调节公共关系、构建和谐社会有着重要的作用。

三、实用理念

求生、趋利、避害是民间传统审美文化观念的不变内核和民间美术的不变主题。中国民间美术丰富的主题所包含的功利含义，都统一在三种功利倾向之中：希冀宗族门姓传承延续，家眷亲属增寿延年；盼求日常生活丰衣足食（图 6-16），门第居位显赫高贵；祈盼社稷农事免灾无害，家人牲畜平安无恙。根据这种事实以及相对的功利倾向，可以将丰富的中国民间美术恒常主题归纳为三种：祈子延寿主题、纳福招财主题和驱邪禳灾主题。①

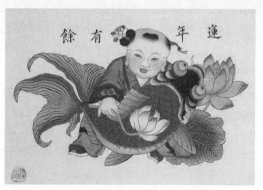

图 6-16　桃花坞年画"连年有余"

① 吕品田. 中国民间美术观念[M]. 长沙：湖南美术出版社，2007：36-37.

民间艺术设计一般具有符合实用目的、独具特色、能够激发联想和想象等特征。民间美术的色彩在五行观的影响下对比强烈、华丽多彩，具有强烈的视觉冲击力。其材质设计尊重造化，利用自然，注重实用。"虽有乎千金之玉卮，至贵而无当，漏不可盛水"，其内涵设计注重表达物以用为本，蕴含天时、地气、材美、工巧的理念，表示阴阳五行、天人合一和吉祥纳福。民间艺术的哲学思想明显地传承自本源艺术，以人为本，贴近生活。每一件精微的艺术品无不成功于所实现的功用。

民间艺术拥有物以致用、就地取材、因材施艺的艺术魅力，不能用专业的美学标准评判。民间艺术的题材集中在表彰宣扬先烈事迹、圣贤风度、忠孝模范、善良品行、侠义行为等。民众不仅利用各种民间艺术形式传颂明君忠臣、贤哲勇士、能工巧匠或烈女孝子等功业显赫、德行超群的历史人物，也根据自己的生活经验和价值观去创造一些切合其道德理想的至善人格形象。在"大禹治水""萧何月下追韩信""苏武牧羊""昭君出塞""孔融让梨""关公读春秋""穆桂英挂帅""包公断案""二十四孝""三娘教子""牛郎织女""一百零八将""孙悟空""阎王爷"等家喻户晓的传统题材中，观者可以强烈地感受到百姓诉诸艺术的丰富伦理意蕴和鲜明价值取向。中华民族所崇尚的一系列道德理想和行为规范，如仁、义、礼、智、信、温、良、恭、俭、让、廉、耻、刚、正、勇、毅、孝、悌、中、和等，与老百姓趋利避害的人生利益诉求交融于民间喜闻乐见的艺术形式，借其通俗而生动的艺术表现，透入大众认知心理的深层，化作"善能造命""行仁子贵""和气生财""知足常乐"之类诚笃朴素的文化自觉。在文明历史进程中，民间艺术有力地促进了人与自己相和、人与他人相和、人与社会相和、人与自然相和诸多和谐关系在民间社会的形成，或者说，它始终以尚群贵和的价值取向表达和贯彻着中华文化的"和合"价值观。

民间艺术的民俗特色也是一个精巧的生态结构。它起源于劳动和生活，与日常生活融为一体，符合人们生产、交往和娱乐的需要，包括便于解释问题，处理日常事务的常理、惯例、规则和程式，拥有包括符号、节日、庆典、仪式、禁忌、戒律在内的整套象征系统。这一特色维护了倡导和谐人际关系的社会秩序，表达了集体的价值诉求方式以及自我认同和相互认同的文化空间。大量的材料表明，在民俗的生态结构中，一种民间艺术形态以及它所牵涉或引发的系列活动形式，其动机总是关联着比审美要求远为宽泛和复杂的社会意义。

图 6-17　泥塑彩绘"泥咕咕"

河南浚县的泥塑"泥咕咕"（图 6-17）便关联着一种祈子习俗。每年农历正月十五和七月十五当地都有盛大的庙会，届时，农妇往往整篮地购买泥玩具，她们知道归途中会有儿童尾随索讨，而当孩子们唱起"给个咕咕鸡，生子又生孙"的童谣时，农妇们便获得了期待中的吉祥祝福，随后总是愉快地将"泥咕咕"分赠给尾追不舍的稚童们。于是欢声、笑语、哨音汇成一个欢快的游艺氛围，"咕咕鸡"的意义得到扩展和升华，成为人际交流和价值交换的特殊媒介。

交融于祭祀、祝祷、纪念、祈禳、敬仰、迎送等民俗活动，并以有着表情、象征、缅怀、祝愿、庆贺或儆戒意义的仪式、道具或礼物形式

显发的民间艺术，不仅直接构成社会习俗的物化形态，而且通过约定俗成的社会共识直接发挥超出美学范畴的积极社会作用。在中国民间流行的"鞭春"，是以鞭打泥塑"春牛"来完成情感寄托的一种艺术化仪式，其中心目标在于"劝农"，即唤起民心合力、激发群众热情，将其导向"春牛"所象征的春天的农事活动。民间艺术的丰富社会价值不是以某种学科立场（如社会学、政治学、教育学或传播学）解读出来的，而像舞龙灯所显示的，是民间艺术所具有并整合一体的实际功能。南北各地的龙灯道具因地制宜，材质和形制千差万别，舞法、程式和民俗讲究也不尽相同，具有反映地域文化个性的不同特点，这些特点成为人们把握社会归属和文化认同的依凭。

　　集体性的舞龙（图 6-18）活动需要大伙共同参与并密切配合，这会强化乡社组织的协调机能和凝聚力，也能增强群众的集体意识和团结性。舞龙的道具充满巧工匠心，极具形色之美，是表现社会意识形态和大众审美情趣的特别载体，加上各种民间艺术形式的配合，声色并发，影响巨大。舞龙的队伍多要依俗行游乡里，并挨家挨户地巡访，唱着吉祥颂词为各家各户送去美好的祝福。而且，各村各乡还会相互邀请对方去"闹龙"，舞龙灯成了加强村际交往、增进睦邻友好的有力手段。显而易见，现代社会划分而治的诸多功能，如组织、管理、协调、教化或宣传等，在舞龙灯这种习俗化的民间艺术上高度统一。多样统一的价值和功能构成使民间艺术具有非凡的整饬、教化作用，是民间文化敦睦人际、谐和乡里的有效践行方式和运作机制。

图 6-18　雁溪畲族乡舞龙（江南清风摄）

　　另外，将剪纸粘贴在瓷器黑釉表面，再刷上透明釉，烧制之后形成立体、形象、别致的瓷器图样，如此将剪纸艺术和瓷器艺术结合起来，可以被认为是酷炫大胆的设计。吉州窑的木纹瓷器，将树叶粘贴在红釉表面，再刷上透明釉，烧制之后形成生动、形象的瓷器图样，充满现代感、科技感和未来感，既体现了令人叹为观止的制作技术，也体现了朴素自然的实用理念。

四、创意理念

　　民间艺术是一个庞大的造型世界，实实在在地与广大平民共存了数千年，并自始至终

遵循自己的规律进行制造，发展成一套深厚而丰富的艺术体系。创意源于创新意识。《周易》曰："革故鼎新。"革指除故，鼎指取新。《南史·后妃传上·宋世祖殷淑仪》记载："据《春秋》，仲子非鲁惠公元嫡，尚得考别宫。今贵妃盖天秩之崇班，理应创新。"这是我国典籍中出现的创新，其内涵与现在的创新概念并没有太大差别。创新（innovation）一词起源于拉丁语，内涵是新，它原意有三层含义：更新；创造新的东西；改变。古希腊哲学家赫拉克利特说，人不能两次踏进同一条河流。赫拉克利特明白地表述出：一切都存在，同时又不存在，因为一切都在流动，都在不断地变化，不断地产生和消灭。变化就是产生新的事物。人主动适应这种变化时，就是在自觉地创新。

民间艺术具有强烈的创新特征。传统民间艺术的造型并不考虑表现对象的生理及物理的科学属性，不受现代透视学、解剖学限制，用自由理念创造新的形式，表现作者心中的意念。在民间艺术创新过程中，自然界的或外在的客观形象都可加以改造、变形或组合。民间艺术所创造的艺术形象是意念的表现，或规整概括，或装饰均衡，或模糊抽象，或大胆夸张，不必符合科学之理。三头六面，人首蛇身，鸟腹有兽，象中有象，只要能为意念服务，俱无不可。一言以蔽之，民间艺术是从一种意念出发的"创意艺术"。

民间艺术的创意意念沿袭本源艺术的阴阳哲学、生殖繁衍、祈福消灾和趋吉辟邪等思想观念。民间艺术所选取的形象，有一部分是从先人那里传承下来的，诸如鱼、蛙、葫芦、十二生肖等；另一部分是从生活中来，随意念而组合，手法多样，有象征、有谐音取意、有会意、有直喻、有隐喻。象征是用多个形象组成一整套的"语言"，以表达一个复杂的喻意。

例如，鱼枕是在双鱼的造型上再绣五毒形象，又在耳孔上加桃子的轮廓，使鱼枕具有辟邪和保佑生殖繁衍、长寿等一整套互相关联的喻意。鱼是从本源艺术传承而来的生殖保护神形象，五毒代表邪，桃子代表生殖繁衍和长寿。至于谐音、会意、直喻、隐喻的例子更是俯拾即是，不必细论。总之，民间艺术的造型从来不表现事物的本相，作者必定以自己的意念将物象加以组合、变形，使之更富艺术意味。

民间艺术的色彩是根据华夏民族古老的五行、五色观进行组织配搭的。历代的中国平民百姓觉得只有强烈的色彩才可以与大自然匹配，与天地协调，往往喜爱对比强烈、鲜艳明亮的颜色。因此，三原色是民间艺术色彩的基调，与五行观对应的五色观是民间艺术色彩使用的准则之一。民间艺人会根据自己的需要去突出某一种颜色，以表达审美和生存功利上的追求。例如，喜事的民艺品尚红，丧事的尚白；纸马与神灵和祈福有关，所用颜色就根据五行、五色观（金白、木青、水黑、火红、土黄）进行选择。此外就是作者的主观用色，那就更自由、更意念化了。

图 6-19　淮阳泥泥狗"猴子抱桃"

如淮阳泥泥狗（图 6-19）的色彩观继承了中国传统的审美观念，运用不同的搭配方式，形成了浓重热烈、厚重艳丽的独特效果。这种色彩效果既来自艺人对传统

的继承，也来自他们自由的创造。任国伦老师的作品运用了湖蓝画细部的线条，在黑色的基底下更显鲜艳、纯净。再如房国富老人的作品常使用一种偏橘黄的颜色，较之纯黄色则更有暖意，在黑色的衬托下不但鲜艳，而且暖意逼人。除色相随意掌握运用之外，淮阳泥泥狗的上色次序也没有一定之规，而是根据自己的习惯和爱好自由发挥想象力，自由运用。老艺人们只遵从一个原则——看上去鲜亮、好看就行。淮阳泥泥狗身上装饰纹样位置和形式的安排也由艺人自己做主，根据具体需要自由下笔。比如，人面猴身上可以画生殖图案，也可以画各种花。至于画大或者画小，画精细或者粗糙，都由作者根据自己的审美观点和习惯去选择。而且同样是花，把花画成什么样子也是自由的，可以画成五瓣，也可画成三瓣，只要看上去恰当美观即可。

　　杨先让教授认为，民间艺术对于空间的处理从不受焦点透视、解剖学或比例观点影响。但它有一个共同要求，即让作者想表现的所有东西都被看见。这样一来，所创造的画面就在互不遮挡的平面上展开了，重要的就放大，次要的就缩小，不受视觉空间的限制，取其神，保其意。由于普通民众物质条件和时间的有限性，民间艺术不可能像上层艺术那样事事讲求精细。但工多艺熟，经过大量实践之后，便发展出一个富于韵味、以少胜多的大写意系统。

　　民间艺术是人们在通俗的生活环境中提炼出来的一种具有十足韵味的艺术形式，虽没有非常拘谨的框架结构，却是流传最为广泛和突出的艺术类别。其形式多样、内容丰富，是自然和纯粹的艺术语言。体现传统价值观、哲学观和生活观的典型艺术佳作包括剪纸与风筝。根据创作理念，创作者将红纸设计成一幅协调、生动、充满美好寓意的民间艺术品。根据创作理念，将纸张、竹木、绳子有机结合起来，绘制吉祥图案，设计成一个充满美好愿望的风筝，表现了民众希望健康平安的生活观念。通过以上例子，可以看到民间艺术和设计密切相关，民间艺术是创意的产物。

第三节　民间艺术的设计美

　　王羲之《题卫夫人笔阵图后》记载："夫欲书者，先干研墨，凝神静思，预想字形大小、偃仰、平直、振动，令筋脉相连，意在笔前，然后作字"，"意在笔前"就有设计的内涵特征。设计指设计师有目标、有计划地进行技术性的创作与创意活动。"设计"是由日文汉译而成。日文在翻译 design 时，除了设计，也曾用意匠、图案、构成、造型等汉字所组成的词来表示。唐代诗人杜甫在《丹青引·赠曹将军霸》中云"意匠惨淡经营中"，称赞曹霸画马是精心构思，费尽心思、辛辛苦苦地经营筹划。从艺术创作过程看，画家首先产生创作冲动，即初步构思，然后加工提炼、剪裁组织、布局安排，画面中各种细节甚至包括笔墨效果，都离不开意匠的经营。意匠的功夫直接关系到画家艺术造诣的高低。现代著名画家李可染称用笔为"意匠"，认为"意境与意匠是中国画的两个主要关键。若有意境而没有意匠，意境就会落空"。他强调一幅好的中国画，除了具有好的意境，还要"匠心独具"，只有"意匠"与"意境"相统一的画才是好画。民间艺术的造型、色彩、材质、

内涵等都具有显著的设计美学特征，体现出"惨淡经营"的厚重内涵。

一、民间艺术的造型设计美

造型是指设计物体特有的形象。民间艺术对造型设计美的评价标准是文质彬彬、形神兼备。《论语·雍也》讲："质胜文则野，文胜质则史；文质彬彬，然后君子。"《何晏集》中解释，"彬彬，文质相半之貌"。黑格尔认为，在艺术理想的发展过程中，特别是在人类早期，理念与形象分裂，形象压倒理念。理念在开始阶段，自身是不确定的、抽象的、片面的，缺乏艺术理想所要求的具体性，不能产生一种合适的表现形式，只能在自身之外的自然事物和人类事迹中寻找表现方式。把理念束缚在自身之外的感性材料上，表现出对形式的挣扎和希求，即以外界的某种具体事物当作标记或符号来表现某种抽象的思想观念，如狮子象征刚强、狐狸象征狡猾、圆形象征永恒、三角形象征神的三位一体等，这类艺术被称为象征型艺术，理念和表现形式都不确定，具有暧昧、模糊的特点和神秘色彩、崇高风格。当理念压倒形象时，便产生浪漫型艺术，其特点是"绝对的主观性"和"绝对的内在性"，是精神对物质的胜利。象征艺术是物质溢出精神，而浪漫艺术则是精神溢出物质。象征型艺术的内容是不明确而抽象的理念，古典型艺术的内容是具体而自为的理念，浪漫型艺术的内容则是自我的理念，即自己重新认识自己的理念。

依据"文质彬彬"和黑格尔的观点，造型设计应遵循文质契合，传达出形象和观念，追求文质彬彬的审美境界。《荀子》说："形具而神生。"《淮南子》讲："画西施之面，美而不可说；规孟贲之目，大而不可畏，君形者亡焉。"在绘画作品中描绘著名美女西施的面容，形状挺好看而不能令人赏心悦目；描绘勇猛武将孟贲的眼睛，画得挺大而不能令人望而生畏，这是形象的主宰——神态、精神没有表现出来的缘故。"画龙点睛"典故的主角顾恺之认为，绘画人物要形神兼备、以形写神。形神兼备还用于魏晋的人物品评，强调人的精神气质、仪容风貌的统一。《世说新语》记载，时人对王羲之的品评是"飘如游云，矫若惊龙"。"游云"表示飘逸的风貌，品格高洁，而"惊龙"则象征生气勃勃，独具神韵。从文质彬彬、形神兼备的解读中，既可以体会造型语言在设计中的重要性，也能够理解造型语言的实现方式。

民间艺术的设计，以形神兼备为追求目标。门神画（图 6-20）是春节贴于大门之上的年画，用于恐吓想象中的怪力乱神，保护家人，求吉纳福。因此，其造型需要契合形、神的需要。该造型设计用刀剑、铠甲、强有力的线条突出门神的力量，造型具有彪悍、威武、刚正之美。汉服是中国传统服饰，色彩以淡雅为主，配以较为艳丽的装饰，安静大方中不失活泼可爱，刻画出"窈窕淑女，君子好逑"的性别之美。传统素洁淡雅的色彩给观者静阅其容、辗转反侧、以求其心的审美境界，具有隽永的审美魅力，也恰如其分地烘托出"以花喻人"的文化基因。

图 6-20　朱仙镇木版年画"门神"

河南淮阳泥泥狗作品流行于被认为是伏羲氏都城之一的周口市淮阳区，据说是祭祀伏羲仪式中的遗物。其以传统五行色为基础，黑色为底色，用白、红、黄、绿的线条和点装饰，色彩设计具有艳丽、古拙、神秘、世俗的美感。淮阳泥泥狗的造型离奇怪诞，仿佛让人回到了远古先民初创文明时那野蛮而洪荒的时代。泥泥狗中混沌的造型采用类似高浮雕的技法，在平面上捏出上下相连的两个看上去颇为随意的圆形，在圆形表面画出一个十字形状，表示混沌"无目无口"。常见的"猫拉猴""人面猴""猴头燕"，猴子的脸看上去既像人又像猴。"猴头燕"的造型是猴头加上燕子的尾巴。此外，还有各种"独角兽""四不像""怪兽"等造型，都以抽象怪诞而让人遐思。

皮影指用镂空的方法，在驴皮上刻画人、物形象，用于舞台表演。皮影被认为是最早的影视形式，因为是靠灯光和影像传达剧情。为了突出人物形象，皮影需要艳丽的色彩和精巧的纹理建构视觉效果。造型、色彩设计具有相互呼应映衬、对比强烈、易于分辨的特点。

油纸伞是中国传统的雨伞样式，色彩设计艳丽，装饰花卉丰富，给执伞人活泼、快乐、充满活力的美感。心理学研究证明，下雨天会给人沉闷、抑郁的心理暗示。油纸伞使用者在雨天也不会感觉到沉闷，反倒可以衬托出婀娜多姿、俏丽引人的身影，让人难以忘怀。油纸伞也成为众多人心中的梦中之伞。

艺术美是比自然美更集中的美。著名的顾绣是将绘画绣制在丝绸上，鸟、花卉的描绘一丝不苟，注重细节。用飒爽、流畅的线条，艳丽的色彩，精确的模拟，塑造出比自然更生动、更深刻的画面形象。传统戏曲是舞台上集中表现故事情节和人物性格的艺术，用丰富的装饰和夸张的动作塑造出与剧情统一的人物和舞台形象，体现出造型设计之美。

著名的猪龙玉雕（图 6-21）用切割、钻孔、琢磨等技艺，将玉整体设计为圆环形。该造型突出圆形、抽象、神秘，和玉的祭祀功用完美结合，造型有饱满、圆润、端庄、大气、神秘之美。兔儿爷是传统民间玩具。以泥土、陶瓷、颜色等为材料，用夸张、想象、隐喻、拟人等方法，注重造型细节的描绘，塑造出兔儿爷、老虎天真可爱、吉祥生动的形象。

图 6-21　玉猪龙（辽宁博物馆）

　　瓷器造型设计具有线条优美流畅、色彩庄重典雅、视觉冲击力强的美感。青花瓷是以型制和颜色取胜。瓷胎造型设计突出修长的比例，依照视觉集中点绘制表面花卉，分为比例不同的单元，重点突出。花卉婀娜多姿，与瓷器修长的外形浑然一体。

　　中国传统临水的民居建筑，房屋层檐相分，河流线条与屋檐平行，倒影红墙绿柳，造型呈现出错落有致、丰富动人、自然流畅的艺术美。从宋代张择端《清明上河图》上可见，传统建筑以方正端庄的房屋和多姿的飞檐，解构了建筑可能的沉闷，塑造了婀娜、丰富的视觉美。如屏南万安廊桥，其屋檐能够遮阳避雨，供人休憩交流、游艺聚会等。廊桥的飞檐解构了桥面的直线，丰富了桥的层次感，塑造了轻盈、精巧的艺术美。民间美术的造型是根据用途、造物观念和艺术美规律设计的。在特定的历史时空中，民间艺术的造型具有丰富多姿、让人感动的美感。

二、民间艺术的色彩设计美

　　色彩美是自然和人文融合的结晶。民间美术的色彩深刻反映了民族本原文化，因为色彩作为生活的一部分参与了情感的产生，这些情感又被民众的创造表达出来，重新参与生活。人们在感知自然色彩的过程中形成了独特的色彩审美体验，于是色彩就有了人文情感，成为文化的重要组成部分。

　　瑞士著名心理学家荣格的集体无意识说和原型说认为，"集体无意识指的是那种由于某种潜在体验的普遍性而形成的人类悟性的基本模式或原型的储存""原型指的是集体无意识中的一种先天倾向，是心理经验的一种先在决定因素，它使个体以其原本祖先当时面临的类似情景所表现的方式去行动。"[①]民间美术所用的色彩就是民族的集体无意识，是被物质化的原型，是先民心理经验的凝聚。先民面对洪荒的宇宙，企图找到途径控制它们，为自己的生存服务。早期探索宇宙规律的世界观在先民的实践活动中就逐渐产生并明晰化，成为民族的本原哲学观。

　　根据农业生产的经验和自身生存繁衍的需要，先民总结出阴阳观。认为万物都是由阴阳二气组成的，阴阳相和化生万物，万物生生不息。阴阳既抽象，又具体。先民根据自己的理解，认为凡是明亮、与太阳有关的，都可叫作阳；与阴暗等相联系的，统称为阴。太阳是红色，阳也是红色；黑暗处为阴，应是黑色（图6-22）或者接近天空的灰白色。于是，在民间美术中，以色彩表示宇宙时常用黑白，有神圣的意义。阴阳观说明了宇宙的生成，五行观揭示了宇宙的结构。五行观认为，世界是由金、木、水、火、土五种可见元素组成的，缺一不可，且相生相克。与此对应，还有五行方位观和五行色。五行观基于先民对生活的认识，是日常生活经验的总结，因此具有广泛的心理基础和集体认同性。比如，五行是日常生活中必需的要素；由五行生发出的方位观分别对应不同的心理感受。火代表温暖，对应南方；金肃杀，代表西方深秋的寒意；北方寒冷，对应于水；太阳升起于东方，代表木的春意；中为土，长夏。依此类推，五行方位色为东青、南红、西白、北黑，中间为黄。

五行观认为，宇宙就是按此顺序循环的，生生不息。民间美术用色深受五行色的影响，民众以五行色代表永远循环的宇宙，使作品具有形而上的功能。五行色搭配效果厚重、热烈，原始色彩给人感官强烈的刺激。有了这些体验，色彩就发展为文化、情感的载体。民间艺术作为传统观念的载体，继承了上述体验。

考古发现，山顶洞人时期可能就有红色是生命和活力的来源的认知。在中华文化传统中，红色被认为是太阳的颜色，能够驱走隐藏在黑暗中的恐惧。春联的色彩设计以红色为主，彰显了生机、活力，充满生命的美感。

传统民间艺术品红灯笼在黑暗中看起来格外令人温暖，以至于成为中华文化的重要象征物之一。唐人街的中餐馆经常挂红灯笼（图6-23）。在烘托节庆氛围时，用众多红色灯笼排列，满眼都是红光，画面光彩熠熠，红光满地，具有暖人心扉、赋予观者力量和信心的美感。玉，石之美者，有五德，仁、义、智、勇、洁。色彩或晶莹，或翠绿，或多彩，具有半透明的朦胧特征。其朦胧灵透，消解了纯色的确定感，能够留下更多的审美联想。龙泉窑青瓷模仿玉的半透明质感，温润纯粹，与瓷器造型结合，具有端庄典雅、高贵大气的色彩美感。彩瓷，同一件瓷胎上绘制不同的釉色，烧制后呈现绚丽的色彩，带给人雍容华贵、美丽异常的审美感受。

图 6-22 剪纸"抓髻娃娃"

图 6-23 红灯笼（凌凡）

河南朱仙镇木版年画用色以五行观、阴阳观为基础，结合当地实际情况和审美风俗，用苏木红、槐黄、葵花紫、铜绿套色印制而成。墨色颜料是用松油调水发酵后经石磨磨成，黄色颜料是用槐米掺明矾放在锅中煮成，绿色取自生铜。朱仙镇木版年画用色和五行色并不完全一致，说明了民间美术用色的地域特殊性。朱仙镇黄色为槐黄，明而不淡，欢快而又厚重；绿色多用铜绿和青绿，艳而不粉。葵花紫在其他年画中不常见。民间艺人说，用葵花紫是因为紫色象征高贵，是寓意最好的颜色之一，古人常用"紫气东来"形容贵人。所以，在朱仙镇木版年画中，葵花紫色的应用别具风格。在总体效果上，葵花紫色和铜绿色、槐黄色对比强烈。特别是葵花紫对槐黄，更是艳而不俗。因为槐黄色彩鲜亮，而葵花紫不同于单纯的紫，本身色相就很突出，轻快安稳；当两个亮色相遇时，虽然有对比色，

但整幅画面清新雅致，又强烈厚重，给观者的印象深刻。民间常说："黄见紫，难看死。"
而朱仙镇年画黄紫两色的搭配，颜色厚重、对比强烈，不仅不难看，反而色彩鲜艳，与民
间过年的欢乐气氛协调一致。梁祝舞台剧配色突出了西湖三月春色。舞台设计以绿色道具
为主，婀娜多姿的女孩子搭配粉红色服装，色彩设计对比强烈，但又不失和谐，给人轻松
自然、娇艳多姿的审美感受，突出了浪漫、充满希望的主题。

三、民间艺术的材质设计美

《道德经》："人法地，地法天，天法道，道法自然"。老子用一气贯通的手法，将
天、地、人乃至整个宇宙的生命规律精辟地阐释出来。"道法自然"揭示了整个宇宙的特
性，囊括了天地间所有事物的属性，即道以自然为法则。

老子曾曰"见素抱朴"。见，即呈现。素，没有染色的生丝，这里比喻品质纯洁、高
尚的圣人。朴，没有加工的原木。见素抱朴，即现其本真、守其纯朴。从老子的论断可以
看出，自然和本质是最美的。《庄子》认为，天地有大美而不言，天地指的是自然。庄子
认为，自然是最美的。《论语》记载，子夏问曰："巧笑倩兮，美目盼兮，素以为绚兮。
何谓也？"子曰："绘事后素。"即有了好的、恰当的、合适的底子，才能描绘出美好的
画面。比如，宣纸强调洁白无瑕。如果用一张破旧的纸，很难描绘出完美的画面。

民间艺术的材质选择遵循了以上传统观念，以朴素自然为主，在此基础上加以改造设
计，呈现出化腐朽为神奇的审美效果，发挥艺术文化精品的价值。《考工记》记载："天
有时，地有气，材有美，工有巧，合此四者，然后可以为良。"从中可以看出，材质在契
合内涵观念的限制条件下，具有其自身的美感。剪纸是传统的民间艺术门类，以常见的纸
张作为原材料，朴素自然，毫不奢华，属于日常生活用品。剪纸艺术用镂、刻、剪等技术，
将纸张雕琢成玲珑剔透、华丽宏大的艺术品，充分发挥了材料的魅力。

泥塑青龙（图 6-24）用于农历二月二祭祀伏羲的仪式，与其他纪念品一样被销售。创
作者选择黄胶泥作为原料，手工捏制，装饰青色、黄色、红色和白色。朴素自然的泥土材
质经过设计、装饰，可以演化为生动、富有寓意、充满张力的艺术品，成为中国传统泥塑
艺术和文化的代表，也是材料化腐朽为神奇的典型案例。惠山泥人用泥土捏制而成，夸张
生动的造型装饰上艳丽的色彩，乐趣横生。通过材料设计，使泥土升华为可以与人对话的，
有情感、有温度、有思想、有寓意的艺术品。

民间美术常见的绣画（图 6-25）既能够体现造型设计美，也能够体现材质设计美。用
生动的造型和丰富的色彩将丝绸材质升华为雅俗共赏、传神有趣的艺术品。铜镜，用生动
多样的造型、装饰，解构铜这一金属材质原有的质感，设计为充满情感、柔软、多样、华
丽的艺术品，成为向往美好生活情感的有机组成部分。青瓷，在瓷胎上施以青色釉料，制
成之后温润如玉、质感强烈。通过材料设计，将瓷的审美升华到玉的审美高度，大受民众
欢迎，成为中国瓷器文化的杰出代表之一。

图 6-24　泥塑彩绘"青龙"（任国伦）　　　图 6-25　顾氏绣画

民间美术通过造型、色彩、工艺，将普通的纸、木、竹、布、泥等材料设计为充满生活乐趣、具有不同功用、生动可爱的艺术品。中国美院象山校区王澍先生的作品通过材料设计，改变了普通黄土的质感，使其呈现出厚重、坚硬、灵动的质感，生发出厚德载物、生生不息的永恒生命力。民间艺术创作充分发挥了就地取材、朴素自然的哲学观和价值观，既丰富了民间艺术材料，又使民间艺术更贴近生活、贴近自然，发挥出独特的生态文化魅力。

四、民间艺术的内涵设计美

内涵设计美是民间艺术体现的观念之美。前面讲过，观念是中下层百姓对幸福和未来的憧憬，是日常生活中民众基于传统价值观、社会观、道德观、哲学观和生活观的意识形态总和。

民间艺术的造型、色彩、材料充分体现了上述观念，具有鲜明的内涵设计之美。中国民间美术哲学是注重精神功利性的美学。在民间美术中，诉诸视觉或其他感知方式的空间形象被赋予一种特别的形式意义——脱离尘寰的"他性"，它克服现实原型的有限性而成为生活中寄托理想的特殊对象。民间美术的创作动机在于以视觉形象的创造，假想地征服世界，从而替代地满足未遂的现实心愿。[①]年画作品"福寿三多"的画面人物形象是可爱的胖娃娃。在传统生活观念中，寓意幸福美满的娃娃一定要胖才好。因此，年画设计的顺口溜就有"娃娃头大要显胖"。通过内涵设计，胖娃娃怀中抱着象征福禄寿子的物品。在农耕社会，做官意味着铁饭碗，脱离了面朝黄土背朝天的辛苦劳作，有固定俸禄，衣食无忧，是天下人共通的愿望。长寿意味着健康，健康才有福。多子则意味着希望。在古代社会，女孩子很少有机会考取功名，少了光宗耀祖、修齐治平的机会。因此，只能把这个希望寄托在男孩子身上。石榴寓意多子，充分表达了对美好生活和充满希望的未来的向往。

① 吕品田. 中国民间美术观念[M]. 长沙：湖南美术出版社，2007：5.

在年画"大吉大利"中（图6-26），男孩骑在一只公鸡背上，手持一支牡丹。雄鸡一声天下白，在传统观念中，和太阳相关的，代表阳；和土地、水相关的，代表阴。年画中，公鸡代表阳，牡丹代表阴，寓意阴阳相和，化生万物，万物生生不息。同时，公鸡寓意五德，文、武、勇、仁、信；牡丹寓意富贵。画面的内涵设计契合日常生活的诉求，表达了民众生生不息的社会观、乐观豁达的生活观、阴阳相和的哲学观和文武双全的价值观。年画"刘海戏金蟾"源于道教传说。道教经典记载，常德城内丝瓜井里有金蟾，经常在夜里从井口吐出一道白光，直冲云霄，有道之人乘此白光可升入仙。住在井旁的青年刘海家贫如洗，为人厚道，事母至孝；他经常到附近的山里砍柴，卖柴买米，与母亲相依为命。一天，山林中有只狐狸修炼成精，幻化成美丽俊俏的姑娘胡秀英，拦住刘海的归路，要求与

图6-26　朱仙镇年画"大吉大利"

之成亲。婚后，胡秀英欲济刘海登天，口吐一粒白珠，给刘海做饵，垂钓于丝瓜井中。那金蟾咬钩而起，刘海乘势骑上蟾背，纵身一跃，羽化登仙而去。后人为纪念刘海行孝得道，在丝瓜井旁修建蟾泉寺，供有刘海神像。年画寓意吉祥，用特定图像表达传统哲学观、价值观。画面中，金蟾三只脚。阴阳观认为，单数代表阳，双数代表阴。金蟾具有神圣意义，所以用三只脚的阳表示是一只被神化的蟾。

　　民间布玩具燕子用造型、色彩服务于内涵设计。燕子口叼三块菱形布块，身上绣太阳图案。菱形是传统的吉祥图案，在窗格、墙绘、宗教用品中都可以见到。而太阳代表阳，玩具燕子的内涵设计体现了阴阳哲学观和万物有灵的社会观。五色丝是端午节的装饰品，以黑、白、黄、红、绿五色丝线为原料编制而成。五色丝以五行色为依据，传达了五行相生相克这一传统哲学观念。马王堆汉墓出土的丝织品通过描绘想象中的地、人间和天这三重境界，表现了希望逝者灵魂升天、永享康乐的朴素内涵，表达了传统的生活观和价值观。汉墓中出土的摇钱树，通过内涵设计，用树上挂满钱币的造型，表达了财富不断、财源广进的生活愿望。福建连城姑田板凳龙长达几千米，绵延不断。借助宏大的龙的造型，表现了民众祈求生活顺利、风调雨顺、和睦健康的美好生活观和价值观。河南淮阳泥泥狗（图6-27）中的形象无不和寓意相关，它每种形象的背后都有一段故事或含有一个美好的祈愿。"猴抱桃"作品，猴子怀中抱一只大红桃，生动可爱。创作的老艺人认为，桃子在民俗中寓意长寿，常称"寿桃"。猴子怀中抱个大桃，看着与孕妇十分相似，"猴子抱桃"也就寓意

图6-27　淮阳泥泥狗"人面猴"

得子。因此，"猴抱桃"包含着吉祥、如意的内涵。泥泥狗身上的纹饰多样，各种花也很常见。花在民间艺术中运用广泛。比如，在民间剪纸中常见莲花、牡丹等图案。从众多的民间艺术品中，可以看出花在表达民众审美理想时起着重要的媒介作用。泥泥狗在伏羲庙

会上买卖，时已"仲春二月"，百花将盛开。古时的二月又是个多情的季节。《尚书·尧典》记载："日中，星鸟，以殷仲春。厥民析，鸟兽孳尾。"《周礼·地官》中记载："仲春之月，令会男女。于是时也，奔者不禁，若无故而不用令者，罚之。司男女之无夫家者而会之。"二月之会，也应是男女之会的延续。中华传统文化向来以花喻女，以花比喻美好的爱情，泥泥狗上的花也是男女美好愿望的表现。《山海经·海内经》记载："有木，青叶紫茎，玄华黄实，名曰建木……大皞爰过，黄帝所为。"《淮南子·地形训》记载："若木在建木西，末有十日，其华照下地。"若木和建木同为《山海经》中记载的神树，若木的花变为太阳，建木的花是玄花，实是黄实。如果从"天玄地黄"的远古宇宙观去理解，应是天花地实。这些记载说明了古人对花的理解以及神话加工的过程。苏秉琦先生在《华人·龙的传人·中国人——考古寻根记》一文中，认为华人就是"花人"，这给了我们从另一个角度思考泥泥狗身上花纹含义的"钥匙"。

民间艺术的内涵是其造物的依据和终极目标。造型、色彩、材质均服务于内涵的表达。正是因为这些内涵，民间艺术才能够服务于大众生活，成为社会生活的有机组成部分，焕发永久的艺术魅力。民间艺术是设计的结果，在设计中充分利用造型、色彩、材质、内涵，形成有机统一的整体，彰显出独特的美学意义。

第四节　民间艺术与当代设计的融合

民间艺术形式多样，博大精深，富有特色，是中国文化的重要组成部分。在"一带一路"倡议背景下，通过学习民间艺术的设计特色，为理解、创作具有中国风格的艺术作品（图6-28）提供借鉴，为中国设计走向世界提供灵感。

图6-28　剪纸"小红人"（吕胜中）

从人的行为目的上看，一切知识都是为了人能更好地生存。这同样适用于民间艺术，

它反映着民间社会的生活理想与审美情趣，是民众在长期与大自然相处相融的实践中所积累的智慧与成果，是普通百姓在生活常态中一种下意识的审美体现和表现形式。

在人类生活中形成的各种民俗和相应的民俗活动正是民间艺术的内涵载体。每个民俗活动的过程都承载和饱含着人类丰富的情感需求，真实地记录着人类不同历史时期的社会生活以及其发展变化的轨迹。在民俗活动过程中，民间美术以物质的形态开启了一扇透视这个系统的窗口。墨子认为，"食必常饱，然后求美；衣必常暖，然后求丽；居必常安，然后求乐。"民间艺术源于对民众日常生活的需要的满足，是民众的艺术。正如张道一先生所说："民间艺术在文化上的价值，主要是在精神上所表达出来的纯真的感情，它既体现着人民大众所追求的理想，也凝聚成相应的形式。譬如民间艺术中大量出现的'福、禄、寿、喜、财'，以及吉庆、平安、如意、和合等，在今天的群众心中不是消失了，而是自发地强化了。所以说，在民间艺术中，'真、善、美'的三驾马车只会永远地跑下去，一直通向未来，绝不会停止。" [1]民间艺术集艺术性、生活性和民俗性于一体，是民众表情达意的方式。它作为生活的过程，有机地融入民俗活动，表达着当地民众真挚的情怀。

很多人对于民间艺术的理解和认知始终停留在一种约定俗成的概念上，受这种思维定式的影响，民间艺术被定义为来自乡土的、民间的、土著的、原生态的艺术，简而言之，就是农耕文化的集体艺术，与宫廷艺术、都市艺术、当代艺术、纯艺术不尽相同。民间艺术所涵盖的民间音乐、民间歌舞、民间美术、民间手工艺、民间文学等艺术的发源都是与普通百姓的日常生活、节日庆典、信俗祭祀、传统耕作、大众生活相关联的传承与流传。

民间艺术的传承多是靠前辈口传心授完成的，民间艺术世代相传，所有的技艺、审美、韵律都是历经岁月变迁逐渐形成的，这些质朴的艺术已幻化为民众生活非常重要的组成部分，甚至已成为社区生活的一种沟通方式，也是精神生活的组成部分。民众的参与及主动保护意识是社会文明特征的表现，同时也是对民族自豪感的集体认同行为。据著名淮阳泥泥狗艺人邵波粗略统计，目前的泥泥狗品种达 1000 多种，仅在任国伦老师家中就有多达200 多种品类，而且每个艺术家做的泥泥狗都不一样。在淮阳泥泥狗的众多造型中，狗的造型虽屈指可数，但是像猫拉猴、猴头燕、斑鸠、老虎、怪兽等造型很多，多数品类也是在此基础上发展出来的。艺人任国和曾说过，他现在力争每年开发出来 10 个新品种，做到与众不同。他的一些作品造型更为奇特，像少数民族的图腾柱——粗壮的圆柱体上兽头林立，让人惊恐。从这些作品和创作者的理想中，可以看出淮阳泥泥狗造型的确是"想个啥捏个啥"，有着很强的随意性，也有广泛的参与性。

要让节日融入生活，让传统民俗与当代的文化形式相结合，借助现代媒体与推广平台、推广形式，对传统节日、传统文化进行宣传、包装，进行新的应用与解读，以达到较好的效果。每当节日到来时，整个社会都能感受到节日的气氛，商家拼力推广与之相关的信息、装饰、形态，媒体努力营造节日的气氛，这样就使传统节日有了可持续发展的机会。在文化建设、社会建设不断提升的过程中，随着社会对民间艺术、人文关怀、价值认识程度的加深，民间艺术必将为现代设计注入更多的传统文化精神，使之随时代变化而变化，为现

① 潘鲁生. 民艺学论纲[M]. 北京：北京工艺美术出版社，1998：7.

代艺术设计提供丰富、深刻的借鉴。

思考与讨论

1. 民间艺术的设计美与民间传统审美观念之间有什么联系？
2. 思考民间艺术造型美的特征。
3. 谈谈民间艺术的色彩观与传统哲学观之间的关系。
4. 民间艺术的设计美有哪些特征？请讨论并补充。

第七章　设计美学发展趋势

从工业革命开始到工艺美术运动、从现代主义到信息时代的兴起，科技和艺术从开始的相互对立到逐渐融合，设计文化的变化也反映着历史的发展进程。设计活动作为人类劳动产出的创意和构思，往往是技术与艺术的结合。随着第三次科技革命的兴起，涉及信息技术、新能源技术、新材料技术等诸多领域的一场技术革命就此展开。随着全球信息化时代的到来，设计开始以其自身的力量影响着人类社会，展现出设计与科技融合发展的趋势，同时在现代设计当中，科技化与理性主义也开始占据主导地位。

第一节　科技化与理性主义趋向

产品是一种功能形态的东西。设计是要将科学技术的成果转化为人们看得清、摸得着、用得上的物品。这是一种将理性的科技内容转化为适应于人的感性活动对象的过程。产品形式的创造最终都是在功能结构的基础上实现的。在这里，形式使得产品获得最终的外观造型，以一种理性判断规定最适合的一种形态。由此，产品在这一过程中不仅体现了其实用物质功能，同时也创造出了与其物质功能相适应的精神功能。

美国设计教育家兰尼·索曼斯在谈到对学生的要求时说：首先要从功能定义的角度对设计所要解决问题的本质有一个透彻理解，以帮助学生集中他们的智慧并引导他们在最有效途径上发挥想象力和创造力。无疑，这体现了从理性思维开始设计运作的要求。那么，这样做是否会影响甚至扼杀学生的创造性呢？索曼斯教授认为：这种方法是帮助学生们从客观的发展中寻求一套切合实际却又相当个性化的解决问题的方式。这种理性思维的介入，更多侧重在认知、逻辑分析和理智思考上。尤其在互联网发展迅猛的现代社会，这种理性思维更是介入设计的流程当中。

随着互联网时代的迅猛发展，设计开始与信息科学技术结合，不仅形态上开始倾向于非物质形态，设计流程也开始受到计算机语言的影响。"电脑的表达语言已经更接近人的语言，正在与人之间形成一种'共生'关系，使一种最自然的行动造成一种变化或使某种新的东西出现。举例说明，声音可以代替电脑键盘，感触器能够识别出横穿过它的手掌，而不必使用磁卡。"[1]科技进步已经介入人的身体当中，影响设计者的设计语言；基于互联网的非物质产品也依赖于信息科学技术的进步。任何故障、失灵、设计语言的错误都会导致问题的发生，为了使用户满意，设计师必须尽可能多地体验各种交互方式、预见各种意外的情况，在这种设计过程中建立起一个满意的环境，使消费者能够享受到产品的服务，

① 马克·第亚尼. 非物质社会——后工业世界的设计、文化与技术[M]. 滕守尧, 译. 成都：四川人民出版社, 1998：52.

而不是一种对立关系。

　　1776 年，詹姆斯·瓦特（James Watt）改良了蒸汽机，人类社会开始进入工业化时代。以此为分水岭，整个社会的生产力空前提高，科学技术研究也呈现出新的面貌。1859 年，世界上第一件销售量超越百万的产品"索涅特椅"诞生。奥地利设计师米歇尔·索涅特利用蒸汽木材软化法，将硬木材弯曲成流线型，并设计了胶合板弯曲的工艺，以手工方式制作了一批优雅、高贵、纤巧、轻便的椅子，索涅特椅（图 7-1）便是其经典之作。

　　随着机器时代的到来，设计发生了戏剧性的变革。首先表现在设计与制造的分工上。在此之前，设计者一直以手工作坊工人或工匠的身份进行创作，集设计者、制造者甚至销售者的身份于一身。18 世纪，建筑师首先从"建筑公会"中分离出来，使建筑设计成为高水平的智力活动。随着劳动分工的迅速细化，设计也从制造业中分离出来，成为独立的设计专业。其次，新能源和动力的应用催生了 20 世纪初各种设计思潮，同时使设计的前景更加广阔。事实上，伴随着科学技术进步，人们日常生活中的各种机器和工具便相应产生。例如，西门子电梯的产生立刻带来了摩天大楼设计；软件技术的进步则为工业设计、平面设计开辟了道路。由此我们可以看到，新技术的出现总是鼓励着设计师进行新的形式探索。

图 7-1　索涅特椅

　　进入 21 世纪以后，以互联网计算机为代表的网络终端在设计中得到广泛应用，这使设计师们的工作发生了根本性改变。过去通过不同的语言以及平面载体，以手动操作的图文印刷形式来表达及交流。现如今，设计艺术已然踏足更加广泛的领域，平面设计不再局限于以画报书刊为载体的单一表现形式，而是演变为多维的、动态的、交互式的新形式。网络世界充斥着由不同文化构成的设计图形，因此，设计师必须认识到网络科技引起的零距离沟通趋势，并提出一种全球化交流语言，以此建立共同的财富。

　　现代科学与技术的相互渗透使科学技术趋于一体化，技术的领域被扩大化了。技术进步涉及人类生活的各个领域，从物质生产到精神生产，从物质消费到精神消费，越来越

依赖技术发展，人们对技术的定义逐步深化。"技术是人类活动手段的总和""技术是科学的物化"，技术"是指人类在利用、控制和改造自然的过程中，按照特定目的，根据自然与社会规律所创造的，由物质手段和知识、经验、技能等要素所构成的整体系统"。[①]现代设计对于科技的运用通常以自然科学理论作为基础，然后加以实践化、物态化，技术与科学处于良性互动循环中，因而设计的后备力量很充足。

目前，我国艺术设计活跃于装饰装潢、广告包装、家具、陶瓷以及纺织产品等领域，有关工业产品的艺术设计并不完善。陈瑞林认为，除缺乏一定的社会基础和经济基础之外，还有一个重要原因是"中国的艺术设计教育绝大部分来自'纯美术'教育"，"未能形成独立于'纯美术'之外的艺术设计教育体系"。因此，我国的艺术设计要想取得长足进步，首先要从艺术设计教育抓起。纵观西方国家艺术设计专业课程设置，我们不难发现，它们的一个共同点就是更倾向于理工课程教育，重视理性思维学习。艺术设计是艺术、科学和工程的交叉融合，集成性和跨学科性是其本质特征。科学技术知识是艺术设计师职业素养不可或缺的一部分，科技化是未来艺术设计发展的必然趋势。

目前我国艺术设计教育总体上还没有摆脱美术教育体系，专业方向高度集中在内部结构比较简单的产品设计上，造成教育的低水平重复和教育资源的严重浪费。正如宗白华所说："在我国技术与艺术的结合就更不够了。懂得美学艺术的不懂科学技术，懂得科学技术的又不懂美学和艺术，你缺一条腿，我缺另一条腿，你干你的技术，我干我的艺术，所以，设计的产品要么不好看，不招人喜欢，要么就过于华丽、装饰累赘，摆着虽然也好看，但是用起来却不方便。这个矛盾怎么才能解决好呢？外国早就注意并研究了，也取得了很好的成绩。而在我国过去没有足够重视，研究者很少，很不够。"可以说，设计总是和科技水平同步发展的。设计对象、设计手段、设计思维乃至设计者自身都由于科技的强力介入而发生巨大变化。首先，在设计对象上，电子信息产品的丰富和信息产业的发展催生出一批新的设计行业和设计职业；其次，计算机技术的兴起使设计方式更加高效，设计过程视觉化、设计结构精细化、设计结果现实化；最后，利用科技化手段，设计师可以共享信息资源，从而为设计创意提供丰富的思路，设计师的设计思维从静态的、被动的传达向动态的、双向式的沟通转化。

艺术设计的科技化带来的一个必然趋向是艺术设计的理性化。由于科技是崇尚理性的，整个社会向理性主义倾斜。正如韦伯所说："现代生活是由理性的经济道德、理性的精神，以及生活态度的理性所构成的。"[②]因此我们可以说，科学技术与理性主义的结合是必然的，科技理性就是由科技活动体现出来并实际支配着科技活动的最基本的思维方式。理性主义设计思想作为现代主义设计的核心思想，它对艺术设计创作有着十分重要的影响，从现代主义到后现代主义直至当代，理性主义随其发展逐渐走向了审慎的成熟。在科学技术不断发展的今天，理性主义在继承传统的同时，也在不断进行探索，逐渐完善自身，从而更加广泛、更加深远地影响着当今设计的发展趋势。

① 陈念文，杨德荣，高达声. 技术论[M]. 长沙：湖南教育出版社，1987：14.
② 高亮华. 人文主义视野中的技术[M]. 北京：中国社会科学出版社，1996：16.

第二节　艺术化与唯美主义趋向

艺术化生活是人类从古至今一直追求的、自由且符合审美观念及人类本性的理想化生活方式。人们这种艺术化生活追求给设计作品提出了更高的审美要求，这就意味着设计师要将科学技术与艺术审美相结合，在作品呈现技术美的同时也要呈现艺术美。随着人类社会不断进步，人们在追求物质需求的同时，对精神生活也有了更高的要求和期盼，这影响和推动了设计的艺术化发展。

在设计的发展史上有两次力图实现设计艺术化的时期：一次是 19 世纪中期英国"工艺美术"运动时期；另一次是 20 世纪 60 年代开始的后现代主义设计时期。19 世纪中期，英国发起艺术与手工业运动，主张将艺术与手工业结合起来。为解决技术与艺术间的矛盾问题，设计师威廉·莫里斯首次提出了"美与技术结合"的原则，他反对"纯艺术"而主张美术家从事设计，从而引发了设计革命的高潮——英国的"工艺美术"运动，进而促进了包豪斯的诞生。从这时起，设计和设计师的地位得到显著提升，设计师逐渐摆脱传统行业的束缚，力求在作品中表现关于造型、情感和个人意识的因素。这一时期形成了两种审美思潮——道德主义和唯美主义。道德主义认为审美和伦理是统一的，强调美的道德性；唯美主义主张道德的审美性，否定艺术体现道德的必要性，把艺术仅仅局限在美的领域中。

英国的工艺美术运动直接影响了 20 世纪初的新艺术运动。1906 年，亨利·凡·德·威尔德提出："设计的最高原则是工业与艺术的完美结合。这种结合体现在三个方面：产品设计结构的合理性、材料运用严格准确、工作程序明确清楚。"以亨利·凡·德·威尔德为代表的新艺术运动主张人类生活环境的一切人为因素都应该精心设计，创造一种为生活提供优美环境的综合艺术。新艺术设计涉及建筑、家具、服饰、雕塑、绘画、平面设计等多重领域，在丰富人们物质生活的同时给人以美的享受。

20 世纪 60 年代，随着世界进程的加快，英国跳出现代设计的规范与节制，开始进入后现代主义艺术化时期。设计师们通过设计艺术化的表现，追求向生活自身的回归。1969年，路易·康在苏黎世联邦理工学院演讲中指出："设计表达的最高级形式就是艺术，因为它是最不可界定的。"后现代主义设计的艺术化不是以某种艺术风格为表现形式的设计，而是用艺术精神来指导设计。它没有一个整齐划一的风格，而是由多种风格、方法与文化倾向和美学趣味组成的多元化语义场。后现代主义设计在与传统设计的斗争和差异化表现中，逐渐吸收了艺术的精髓，走上了艺术设计化的道路。

跨入 21 世纪，科学技术的进步促使艺术和设计发生巨大变革，这种变革使得设计艺术化倾向愈发明显，现代设计在满足产品物质实用功能的基础上融入了艺术化元素，使艺术设计转化为现代物质生活方式的审美价值和情感意趣的诉求。现代设计在艺术化诉求的趋势下，融合了面向社会、面向大众的公众意义内涵，将设计创新为材料、功能、结构、审美等多种层面相统一的复合型设计艺术，并且覆盖了现代生活各个领域的现代设计艺术体系，融合了科学、技术、造型、功能、审美、心理等多个功能价值层面，构成现代设计理

性的科技与感性的艺术相统一的物质生产生活的艺术化特色。它超越了传统艺术性元素及风格在产品造型上的运用，更关注现实生活，将物质生活与艺术化形式融合为贴合现代生活方式的创造。

　　现代设计中的艺术化表现还体现在设计形式的优化上。现代建筑设计师们大胆创新并极力追求设计的艺术化表现，在材料选择上将传统透明玻璃改成通电后能发光的彩色玻璃；在外形构造上将传统的直线平面式形式改为曲线、曲面形式。在过去，设计的表现形式多以程式化为主，例如，传统木构建筑设计中门窗的纹样装饰，在表现形式上多为中心对称。在现代社会，这些传统的形式不再符合人们的审美需求，许多设计师开始通过艺术化的手段，结合形式美法则，对其进行优化。爱尔兰设计师约瑟夫·沃尔什（Joseph Walsh）用木材设计的木制品家具书桌（图7-2），给人一种飘逸和轻盈之感。日本设计师桥本夕纪夫设计的创意咖啡杯盘组（图7-3）一改材料原有特性，在视觉形式上显得更圆润流畅。

图7-2　桌椅（Joseph Walsh）　　　　　图7-3　咖啡杯盘（桥本夕纪夫）

　　设计艺术化、艺术设计化，设计与艺术的融合让二者关系变得不那么明确，甚至在某些领域无法区分，有时设计师也会被冠以"艺术家"的头衔。现代设计的地位已经愈发合理并达到前所未有的高度，设计与日常生活审美产生交集，由此形成设计的唯美主义倾向。唯美主义关注艺术的本身价值，强调单纯的审美感受，给受众以感官上的愉悦。现代艺术设计产品越来越关注人的审美需要，给人带来美的享受。在满足人的审美需要方面，艺术历来发挥着重要作用。目前，艺术设计产品也发挥着审美功能，它们以美的外形、色彩和结构向大众传递着审美信息，满足、激起人们审美需要的同时，也促使这种审美需要向消费需要转变。在商品同质化日益严重的情况下，人们需要越来越多的新产品满足自身的审美偏好。生产也越来越关心大众的审美需要和审美趣味，为了满足人们的审美需要，设计师们通常借助艺术化的手段改变产品形式。"当消费发展到一定程度的时候，凌驾于一切兴趣之上的也许在于美感。"[①]进入消费社会，大众的审美需求首先表现为对生活美的关照，尤其是关照生活中的设计美。设计在造物过程中将审美体验的具体标准对应为造美标准，有针对性地给各类活动输送审美的可能性。设计实现了发现美、选择美、体验美、评价美和创造美的衔接，使得现代设计兼具实用、认知与审美的一般功能。

① 邹晓松，伍玉宙. 日常生活审美化背景下的产品审美化[J]. 南京艺术学院学报：美术与设计版，2010（6）：104-106.

第三节　个性化与人本主义趋向

人本主义是以人为中心的设计思想。产品设计的出发点和落脚点，就是以促进人的全面发展为导向，不断满足人们日益增长的物质与精神需求。然而，人的需要是多层次的，其中包含物质层面和精神层面。美国心理学家马斯洛提出了人的需求层次理论，他将人的基本需要划分为五个层次：生理的、安全的、爱的、尊重的和自我实现的需要。①在这里，五个需要层次的先后顺序表明，较低级的需要是优先的，越高级的需要对于维持纯粹的生存就越不迫切。马斯洛的需要层次理论揭示了人的需要具有层次递进的性质。也就是说，当一种需要得到满足后，它就停止起积极的决定作用或组织作用，从而不再成为一种行为的推动力。

艺术设计关注的是产品对人的作用方式以及它发挥的精神功能。物质消费过程中也存在精神的需要，即认知和审美的需要。在经济生活逐渐全球化的今天，人的消费行为越来越多地受到情感因素的影响，显示出浓厚的个性化色彩。在产品功能得到保证的情况下，人们对于产品选择更多地集中在新颖的、能够体现消费者个性的产品上。因此，以人为本的设计思想和个性化的设计特征愈发能够在市场竞争日益激烈的消费社会中抢占先机。

英国著名艺术理论家贡布里希认为："能引起人注意的是信息传递过程中比较新颖的目标。"在当今社会，大众审美偏好发生了巨大的变化，人们已经不再满足于产品的功能需求，开始逐渐关注个人情趣和爱好，在这种心理驱使下，他们渴求看到表现手法、内涵富有新意、个性十足的产品设计。个性化设计源于传统设计，又高于传统设计。目前关于个性化设计尚未有明确的概念，相关的研究主要面向大规模定制生产的设计和面向用户需求的设计方面。这种个性设计的发展拓宽了现有研究领域，涉及产品开发各个阶段，也就是说，未来提供的个性化产品必须从源头入手，关键在于设计与制造，而不是等产品出来后再根据需求进行个性化改造。这种个性化设计思想已成为设计师们关注的重点，设计师根据不同消费群体的需求对每个产品进行定向设计。这种个性化取向暗示着人对共性的需求不再是设计的核心，个人的独特需求已成为设计师主要考虑的因素之一。共性设计逐渐淡化，个性设计得到重视，这也是人本主义设计理念的真正体现。

人本主义作为一个独立概念经历了非常复杂的发展过程，大致有现象学、主体哲学、存在主义哲学、心理学等几个不同的来源。在设计思想中我们谈到人本主义时，一般指这种设计思想把人的基本价值作为最高标准和最终归宿，即满足人生理和物质需要的同时也要满足人的心理和精神需要，是设计中的人文关怀。后现代主义强调个性化、人性化，生态设计也强调人性化和人本思想。值得注意的是，人本主义并不是强调"人类中心主义"，不是片面地以人的利益为中心，更不是"以我为本"。这里所说的"人本主义"指要结合实际，本着一切发展要符合社会可持续发展规律的原则去进行人性化设计。任何产品的开

① 亚伯拉罕·马斯洛. 动机与人格[M]. 许金声，等，译. 北京：中国人民大学出版社，2007：90.

发，在满足人类生存和发展需要的同时，还要注意整个人类社会的生态环境。

要把消费者作为艺术设计的中心，立足于对消费者的尊重以及对消费者的人文关怀，根据消费者的不同需求，在艺术设计的时尚性、功能性、创新性以及细节性等多重语境下，协调好产品设计与消费者之间的良好关系。在纷繁复杂的文化艺术下，注重人们内心精神世界的享受与物质追求，借助现代科技手段，为设计作品赋予灵气，使其能够与人的心灵相契合，这样设计出来的产品才能更好地服务于人。

如上文所述，设计是为人的设计，人是设计的出发点和根本目的。换句话说，设计为人，同时也是为了人的生活。但是，无论是人本身还是人的生活方式都是发展变化的，人的需求和喜好也是不断变化的。生活方式在一定意义上表现为一种对产品的消费方式，而艺术设计和生产实际上是直接为消费服务的，因此，生活方式和产品的设计与生产密切相关。随着消费时代的到来，人们的生活方式更加多样，生活节奏也不断加快。

21世纪的大众文化特性逐渐转向"快餐式"，人的身份、观念、意识也变得更加复杂。在这样的时代背景下，消费者关心的不仅仅是基本生活需求的满足，还会关注一些新颖的、具有独创性及个性特色的产品和服务。这就要求未来设计走向必须以人为本，并且兼具个性化特征。北美建筑师弗兰克·盖里设计的作品打破了传统建筑四面直角形式的束缚，代之以边界模糊的集合，对材料、形式、造型充满创新精神和想象力的运用，使建筑极具原创性和鲜明个性。其代表作毕尔巴鄂古根海姆博物馆采用昂贵的钛金属做外墙的包裹材料，脱离功能的实用性，走上了表现主义的道路。现代技术与传统设计的结合已成为现代设计体系的主流，形成了众多新的设计模式和实施方法，如虚拟设计、协调设计、集成设计等。这些模式和方法为个性设计提供了良好的理论与技术支持。

在这个不缺创意与想法的世界里，设计师们只有不断创作出新奇的、能够与消费者产生共鸣的作品，才能让人们获得精神上的满足。人本主义思想提倡实现自我价值，提倡个性解放。在后现代主义的影响下，设计师们也在自己的作品中展现着自己独特的个性，追求一种自由的、离经叛道的审美理念。他们用色彩和材料创造各具形态和文化艺术情趣的个性特色。由于每一个设计师自身的因素都有所差异，因此他们在价值观、审美理念上也有所不同，体现在艺术设计上就是有多角度的设计理念与看法。因此，当代设计师们应该拓展思路，本着"以人为本"的设计理念，创作出多元、个性化的作品来满足人们的不同需求，实现生活中的无限创意。

设计这一概念一直在不断演化，从最初的工艺美术、室内装潢，到后来的建筑设计、平面设计、产品设计等，设计的外延在不断扩大。在这个多元化时代，设计已经脱离了简单的艺术范畴，走向更为复合的学科定位。当代设计思潮旨在努力营造一个情感化与个性化的设计环境。著名设计师索特萨斯说过，设计是生活方式的设计。如果联系到消费中的象征价值，这种所谓的生活方式的设计起码包含两个方面的内容和意义：一是产品设计中形成新的使用方式或者这种新产品导致人的使用方式的转变，使用方式是生活方式的一部分；二是设计本身赋予产品符号性和象征性价值，使产品的消费成为一种象征价值的消费，这是另一层面上生活方式的设计。对于设计师而言，我们不仅要关注实用功能的使用价值，还要关注产品的精神价值或象征价值。

在现代社会，流水线式的生产方式大大降低了产品成本，增加了产品的产量，也使得商品在具有基本的使用价值之外，增加了诸如文化、功能、性能等附加价值。由于是大批量生产，同种商品的附加价值也趋于相同，所以人们在享受低成本商品的同时，无形之中也接受了趋于相同的附加价值。现代人追求"个性化"，在产品选择上，更注重其附加价值属性，个性化的产品设计正好迎合了这样的消费心理。这种情况下，人们必将去追求一种平衡——科技与情感、个性与理性的平衡。技术越进步，这种平衡愿望就越强烈。所以，约翰·奈斯比特认为："无论何处都需要有补偿性的高情感。我们的社会里高科技越多，我们就越希望创造高情感的环境。"

日本设计师在 20 世纪 90 年代提出了一项"人的感觉的计划"，其目的在于"找出怎样才能使日常生活中的产品给人带来更为舒适、更惬意的体验方法"，比如，设计出能够消除疲劳、有助于创造更"人性化环境"的汽车、服饰、建筑，设计出"有人的感觉的电器"。"人的感觉的计划"将人的精神因素提到很高的层面，设计的层次越高，其人性化、个性化、精神性的结合就越完美。这种以人为中心的设计理念使设计产品在拥有个性化特征的同时，也具备情感化的要素，现代设计在发展过程中的人本主义倾向也愈发明显。

第四节 非物质化与人性化设计

20 世纪 90 年代以后，信息的繁复与流动更加明显，各地域文化的交流与碰撞更加频繁，后现代艺术更加趋于多元化。在技术的支持下，产品功能、技术方面的因素不再是设计形式表现的障碍，这使得产品在艺术设计方面获得了巨大的表现空间。随着社会的进一步发展，设计正向着与精神领域打交道的艺术领域接近，特别是在非物质化的数字媒体领域，设计完全脱离了物质层面，向着纯精神层面靠拢，这种产品已经逐渐接近艺术品，这就意味着后现代艺术将直接参与艺术设计。未来的设计师必将更多地考虑设计对人类和世界的影响，而不是像早期设计那样专注于商业性和享乐主义。

一、非物质化设计

当代民族化设计还要与现代科学技术相结合，体现现代科学技术发展的水平，才能在国际市场竞争中立于不败之地。因此，民族化与现代化并不对立，而是现代化的产物，也是现代化的标志。设计美学的民族化建立在设计发展区域不平衡的基础上，环境、地理、气候、物产等因素是产生不同民族特色设计的主要原因，加之语言习俗、民风、民情的差异，形成了独具民族特色的美学取向。

中国设计讲究"制器尚象"，在中国民间艺术中，某种形象的特定组合、寓意表达、应用都是世代传承下来的。在设计中采用这些传统的约定俗成的象征形象和典故，更能引起当代消费者的情感共鸣。我国当代设计的发展得益于两个有利条件：一是工业生产的兴

起和发展，二是西方现代主义的传入和设计教育的建立。中国是一个制造大国，但现在的"中国制造"并不能体现中国的民族特色。随着我国设计行业的飞速发展，设计的民族化成为一种趋势，包含"中国元素"和"中国特色"的成功设计案例越来越多，许多设计在国际社会中取得了成功。强调高度的现代化，人们虽然提高了生活质量，却又感到失去了传统、失去了过去。因此，设计的发展趋势就是既讲现代又讲传统。

非物质化的概念来源于西方当代历史学家汤因比的一段话，即"人类将无生命的和未加工的物质性转化成工具，并给予它们以未加工的物质从未有的功能和样式。而这种功能和样式是非物质性的：正是通过物质，才创造出这些非物质的东西。"这是非物质最早的提法，把人类赋予工具的名称作为非物质的内容，可以说，没有物质的形式就没有非物质的功能。非物质的概念在信息化社会体现得更加明确，进入信息化社会后，以电脑作为设计工具，虚拟的数字化设计成为与物质形态设计相对的一类设计形态，即非物质设计。

法国学者马克·第亚尼在《非物质社会》一书中写道："在后现代社会中，主导人们工作的主导性结构形式的一个主要特色，就是新技术的无所不在性和随机应变性。从以人力工作发展到以机器工作，再发展到以电脑为工具工作，其间发生迅速的技术变化，导致了个人和群体为了适应其特殊工作环境的变化。与这种技术变化同时发生的还有社会的变革和文化的变革，这一变革反映了从一个基于制造和生产物质产品的社会到一个基于服务或生产非物质产品的社会的变化。在这样一些新的条件下，设计已经变成一个更复杂和多学科的活动。"可见，信息化社会的到来拓宽了设计的对象和内容，使设计更注重非物质化的设计倾向。

在信息社会里，人们从事教学、科研、电子商务等活动，通过网络传播、获取和利用信息，网页成为信息和思想传播交流的主要形式。基于服务的设计销售带给人们的不仅仅是商品，还有生活理念等附加价值，这种附加价值还能够刺激消费的持续再生，促进企业品牌的成熟和传播。

随着人们对信息化要求的不断提高和自我实现意识的不断增强，非物质化设计被要求融入更多的美学法则，并要符合人们的审美理念，因而产生了非物质化美学。可以看出，在当今社会中，人们对产品的需求不再仅停留在产品的物质层面，而是越来越多地反映在产品的精神层面上。因此，非物质设计美学是设计美学发展过程中出现的新课题。

二、人性化设计

1972 年 7 月，由美籍建筑师雅马萨奇设计的，位于美国中部城市圣路易（St. Louis）的低收入市民住宅"普鲁蒂·艾戈"（图 7-4）在一声巨响中被炸毁了，它是人类对设计师完全蔑视人类情感、一味片面追求设计功能的讽刺和报复。设计师在这一设计中采用简单的工业材料，特别是混凝土、玻璃和钢材，整个设计表现出一种冷漠到极点的状态，建筑群落工整有致，毫无情感，就像监狱一样。从 20 世纪 50—70 年代，居住率始终不到三分之一，人们无法忍受这种非人性化的、毫无居住文化和居住氛围的环境，最终只能以炸毁

这一方式来结束这件设计作品。这个例子给我们一个重要的启示：设计本身并不是目的，它的目的是"为人服务"，设计必须以"人性化"为核心与宗旨，设计的目的和道德标准始终是"为人"。

图 7-4 普鲁蒂·艾戈公寓

20 世纪 90 年代以后，计算机的出现、网络的普及推动了信息时代的到来。"基于提供服务和非物质产品"的数字化发展，使得设计的趋势向非物质化、虚拟化方向延伸，所以，非物质化是未来设计新的发展方向。相对于物质设计而言，非物质化设计是社会非物质化的产物。我们可以把非物质设计分为两大类型：一类是信息设计或者数字设计，也就是针对网络的设计；另一类是基于服务的设计。

信息社会强化了个人孤独和私人化的生存方式，所以设计承载起对人类精神和心灵进行慰藉的重任。在新的时代里，设计已不仅仅是为人类提供使用的功能，还应该体现出对人的精神关怀，让人们在设计里感受到人与人之间的温暖。单纯考虑设计的功能和是否可以大批量、标准化生产已远远不够，还要顺应越来越人性化的趋势。

人性化是设计发展的重要趋势。人性化设计和人本主义设计内涵相通，都以满足人的需求为终极目标。人性化设计强调人性需求，与其说是一种设计思潮，不如说是一种设计思维。人本主义设计作为一种设计思想，强调宏观认知。从设计的本质上讲，任何产品设计观念的形成均以人为出发点，设计的最终目的是满足"人"的需要，这就使设计越来越趋向于人性化的发展方向。生活节奏的加快、产品的更新、网络的普及、科技的进步等发展因素使人们的个性意识加强，人们越来越注重"个性"需要的满足。设计上，人们不再盲目地崇拜国际主义风格和冰冷、单调的几何形式。对产品的要求不仅表现为"安全""可靠""方便""舒适"等标准，还表现为"情感""自我价值""文化修养"等需要。这些都促进了设计向人性化发展的趋势。

马斯洛提出的需求层次理论，也为设计人性化的满足提供了分析素材。人类的精神需要是较高层次的需求，人类社会越是向前发展，人的需求层次就越高。

设计美学中的人性化趋势是时代和社会进步的体现。充分、变通地考虑设计需求，以便使设计作品更适合消费者的心理和个性需求，这应是设计不懈的追求。人性化设计在实现功能的基础上，尊重和满足心理需求和精神追求，是设计中的人文关怀，也是对人性的一种尊重。总结起来，人性化设计包括如下几个方面：产品功能的人性化；产品形式的人性化；产品的情感化和个性化。

在设计的过程中,注重人机工程学上生理层面的同时,应兼顾消费者心理层面的需求。人性化设计应该包括对物质需求和精神需求的满足,物质需求的满足依赖的是人机工程学的帮助,具体表现为设计的实用性;精神需求则涵盖人使用舒适和外形的美观。精神需求的满足是对人性化设计较高的要求。根据人的行为习惯、人体生理结构、人的心理情况、人的思维方式等,在原有设计的基本功能和性能上,对建筑和展品进行优化,使观众参观起来非常方便、舒适。这是在设计中对人的生理需求和精神追求的尊重和满足,是设计中的人文关怀,也是对人性的尊重。

人性化设计是科学和艺术、技术与人性的结合,科学技术给设计以坚实的结构和良好的功能,而艺术和人性使设计富于美感,充满情趣和活力。智能技术的发展要注重生态保护,并对节能、太阳能等在各种类型现代设计中的应用提供技术支持。建筑智能技术是以建筑为平台,借助建筑设备、办公自动化及通信网络系统,寻找结构、系统、服务、管理的最优组合,进而向人们提供一个安全、高效、舒适、便利的建筑环境的技术。今后的设计将围绕保护环境、节约资源、降低能耗等理念而展开。

人性化设计不是设计潮流,不是设计运动,也不是某个设计团体提出设计口号,它是人类从一开始在设计领域就不曾放弃的目标和梦想,因为人类不同于动物的地方就在于人是有情感的。设计承载着人们的情感,需要带给人更多、更细致地深切关怀和满足人的情感需求。北欧国家的艺术设计堪称绿色人性化设计典范。艺术设计师们善用自然材料、本土材料,设计强调有机形态与环境的和谐统一,重视人文因素、人性关怀,设计的作品非常富有"人情味"。

☆ 思考与讨论

1. 在设计美学理论研究中,思考当代中国设计民族性和现代性的关系问题。
2. 结合设计实践,分析人性化设计的理论和实践基础,并分析人性化设计的理论内涵。
3. 思考近年来工业设计的生态化趋势,并指出其设计美学理论研究前景。
4. 谈一谈设计美学的发展趋势,并由此展望中国设计美学的发展方向和前景。

课程线上资源

参 考 文 献

[1] 弗莱明，马里安. 艺术与观念[M]. 宋协立，译. 北京：北京大学出版社，2008.

[2] 马斯洛. 动机与人格[M]. 许金声，等，译. 北京：中国人民大学出版社，2007.

[3] 约翰·奈斯比特. 大趋势：改变我们生活的 10 个新方向[M]. 梅艳，译. 北京：中国社会科学出版社，1984.

[4] 计成. 园冶注释[M]. 2 版. 陈植，注释. 北京：中国建筑工业出版社，1997.

[5] 王受之. 世界现代设计史[M]. 2 版. 北京：中国青年出版社，2015.

[6] 叶朗. 美学原理[M]. 北京：北京大学出版社，2009.

[7] 徐恒醇. 设计美学概论[M]. 北京：北京大学出版社，2016.

[8] 刘博. 奢华的底线：洛可可艺术[M]. 天津：天津科学技术出版社，2011.

[9] 杨先艺. 设计艺术历程[M]. 北京：人民美术出版社，2004.

[10] 朱光潜. 西方美学史[M]. 北京：商务印书馆，2011.

[11] 胡守海. 设计美学原理[M]. 合肥：合肥工业大学出版社，2011.

[12] 刘叔成，夏之放，楼昔勇，等. 美学基本原理[M]. 4 版. 上海：上海人民出版社，2010.

[13] 王曼，刘志艳. 现代陶艺创作基础[M]. 北京：清华大学出版社，2017.

[14] 侯幼彬. 中国建筑美学[M]. 哈尔滨：黑龙江科学技术出版社，1997.

[15] 张道一. 张道一论民艺[M]. 济南：山东美术出版社，2008.

[16] 潘鲁生. 民艺学论纲[M]. 北京：北京工艺美术出版社，1998.

[17] 吕品田. 中国民间美术观念[M]. 长沙：湖南美术出版社，2007.

[18] 童庆炳，程正民. 文艺心理学教程[M]. 北京：高等教育出版社，2001.

[19] 高有鹏. 庙会与中国文化[M]. 北京：人民出版社，2008.

[20] 彭吉象. 中国艺术学[M]. 北京：北京大学出版社，2007.

[21] 杨先让，杨阳. 黄河十四走[M]. 南宁：广西师范大学出版社，2018.

[22] 苑利，顾军. 非物质文化遗产学[M]. 北京：高等教育出版社，2009.

[23] 高亮华. 人文主义视野中的技术[M]. 北京：中国社会科学出版社，1996.

[24] 朱旭. 改变我们生活的 150 位设计家[M]. 济南：山东美术出版社，2002.

[25] 曹耀明. 设计美学概论[M]. 杭州：浙江大学出版社，2004.

[26] 章利国. 现代设计美学（增订本）[M]. 北京：清华大学出版社，2008.

[27] 梁梅. 设计美学[M]. 北京：北京大学出版社，2016.

[28] 陈念文，杨德荣，高达声. 技术论[M]. 长沙：湖南教育出版社，1987.

[29] 宗白华. 宗白华全集[M]. 合肥：安徽教育出版社，1996.

[30] 毛溪. 平面构成[M]. 上海：上海人民美术出版社，2005.

[31] 刘宏志. 材料的地域性表达——以集群建筑设计为例[D]. 西安：西安建筑科技大学，2012.

[32] 霍华. 恰如灯下故人：谛听中国瓷器妙音[M]. 北京：北京大学出版社，2008.

[33] 陈百华. 中国古陶收藏与鉴赏[M]. 上海：上海大学出版社，2004.

[34] 陈健捷. 陶艺五讲[M]. 北京：清华大学出版社，2017.

[35] 伯仲. 瓷[M]. 合肥：黄山书社，2016.

[36] 薛圣言. 环境景观设计中陶艺的形态构成及运用[D]. 景德镇：景德镇陶瓷学院，2007.

[37] 陈静. 中国传统家具元素审美价值研究[D]. 大连：辽宁师范大学，2012.

[38] 王祥生. 传统建筑材料表情的当代表达[D]. 西安：西安建筑科技大学，2012.

[39] 凌继尧. 艺术设计概论[M]. 北京：北京大学出版社，2012.

[40] 邵丹锦. 中国传统园林种植设计理法研究[D]. 北京：北京林业大学，2012.

[41] 吕文博. 中国古典园林植物景观的意境空间初探[D]. 北京：北京林业大学，2007.

[42] 汪浩. 论日用陶瓷产品的情感表达[D]. 景德镇：景德镇陶瓷学院，2009.

[43] 马克·第亚尼. 非物质社会：后工业世界的设计、文化与技术[M]. 滕守尧，译. 成都：四川人民出版社，1998.